簡明中國茶文化

周聖弘　羅愛華 著

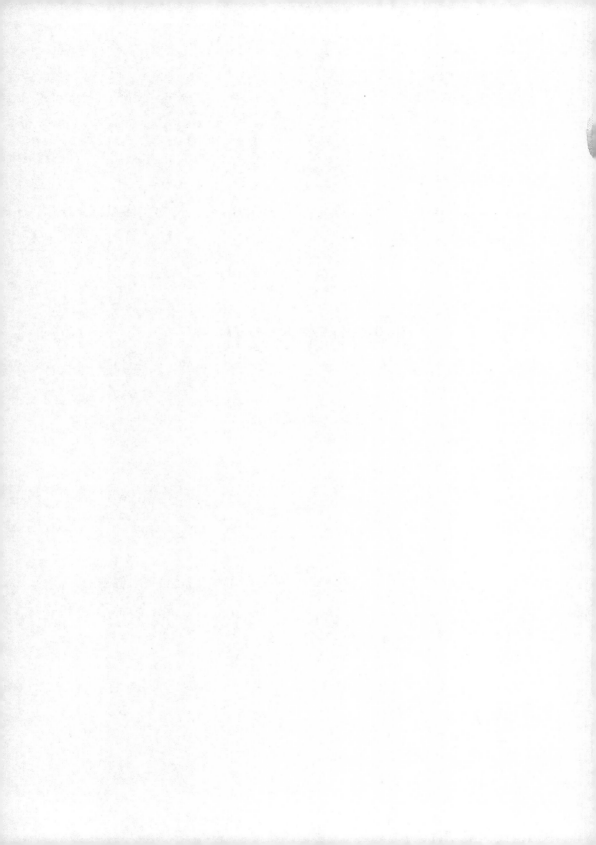

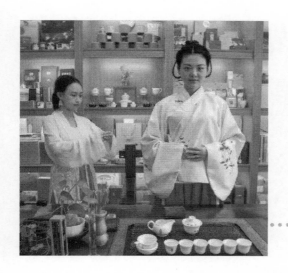

1. 焚香靜氣

焚點檀香，造就幽靜、
平和氣氛。

2. 葉嘉酬賓

出示武夷岩茶讓客人觀賞。
「葉嘉」即宋蘇東坡用擬人
筆法稱呼武夷茶之名，意為
茶葉嘉美。

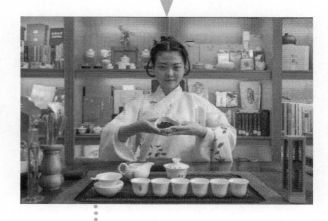

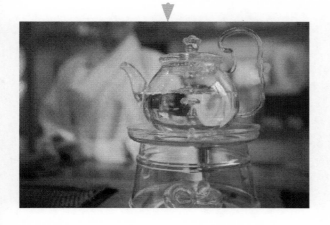

3. 活煮山泉

泡茶用山溪泉水為上，用活
火煮到初沸為宜。

4. 孟臣沐霖

即燙洗茶壺。孟臣是明代紫砂壺製作家，後人把名茶壺喻為「孟臣」。

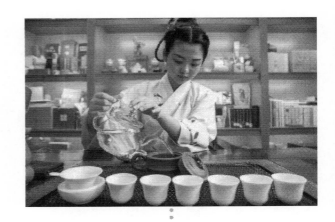

5. 烏龍入宮

把烏龍茶放入紫砂壺內。

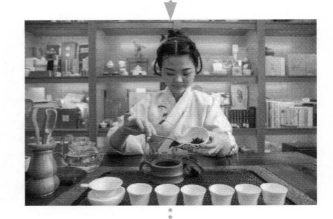

6. 懸壺高沖

把盛開水的長嘴壺提高沖水，高沖可使茶葉翻動出味。

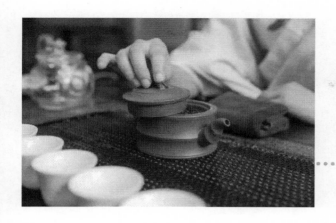

7. 春風拂面

用壺蓋輕輕刮去表面白泡
沫，使茶葉清新潔淨。

8. 重洗仙顏

用開水澆淋茶壺，既洗淨壺
外表，又提高壺溫。「重洗
仙顏」為武夷山雲窩的一方
石刻。

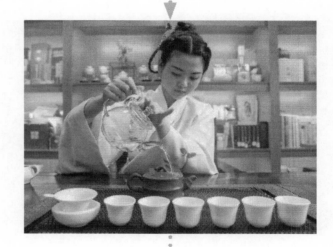

9. 若琛出浴

即燙洗茶杯。若琛為清初
人，以善製茶杯而出名，後
人把名貴茶杯譽為「若琛」。

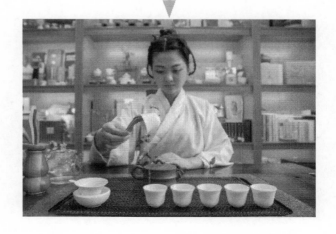

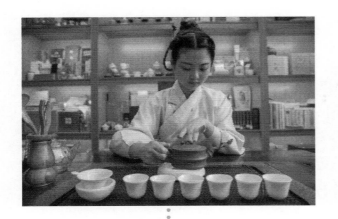

10. 遊山玩水

將茶壺底沿茶盤邊緣旋轉一圈，以刮去壺底之水，防其滴入杯中。

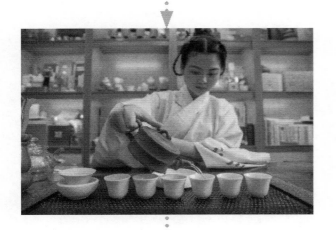

11. 關公巡城

依次來回往各杯斟茶水。關公以忠義聞名，而受後人敬重。

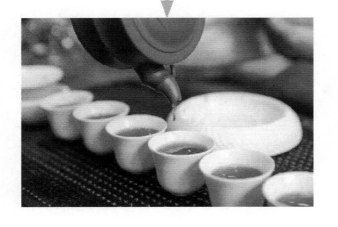

12. 韓信點兵

壺中茶水剩少許後，則往各杯點斟茶水。韓信足智多謀，而受世人讚賞。

13. 三龍護鼎

即用拇指、食指扶杯，中指頂杯，此法既穩當又雅觀。

14. 鑑賞三色

認真觀看茶水在杯裡上、中、下的三種顏色。

15. 喜聞幽香

即嗅聞岩茶的香味。

16. 初品奇茗

觀色、聞香後，開始品茶味。

17. 游龍戲水

選一條索緊緻的乾茶放入杯中，斟滿茶水，彷彿烏龍在戲水。

18. 盡杯謝茶

起身喝盡杯中之茶，以謝山人栽製佳茗的恩典。表演到此結束，謝謝大家觀賞！

中國是茶的故鄉和茶文化的發祥地。中國茶文化,是中華傳統文化的有機組成部分。在大學生中推廣茶文化,利用茶文化來提升大學生的文化修養和精神品位,對拓展高等教育內涵和弘揚中國茶文化均有積極的作用。

茶文化源遠流長,包羅萬象:茶的歷史,茶業科技,茶的生產和流通,茶類和茶具的演變,茶俗,茶藝,茶道,茶德,茶對社會生活的影響,茶事文學藝術,茶的傳播,等等。這些內容,足以有體系地形成一門面向大學生的文化通識教育課程。

茶文化之美,在於物質美和精神美。茶文化的物質美,在於茶的色、香、味。茶色怡人,茶香悠遠,茶味甘醇,帶給人們生理上的愉悅。茶文化的精神美,則是茶事的意境之美。美的意境,將人從煩惱緊張的情緒帶入閒適寧靜的氛圍中。因茶而產生的詩詞書畫等藝術作品,則是茶文化意境美的昇華。

茶文化中蘊含了豐富的哲理:儒家的中庸和諧、道家的道法自然、佛家的清寂禪悟。

儒家哲學的中庸和諧思想的核心是「和」。「和」是事物兩端間的平衡,是恰到好處,是理性節制。茶文化中蘊含了儒家的中庸和諧思想。儒

士多飲茶，就是迷戀飲茶時的和諧意境。儒家將之引入茶文化，主張在飲茶中溝通思想，創造和諧氣氛。

「道法自然」，出自老子《道德經》第二十五章，其語意是抽象哲學範疇的「道」要「法」「自然」，且須「法」「自然」，萬物皆應傚法自然，並從中汲取規律以適應自然，自然是道家最尊崇的哲學層次。在茶文化中，飲茶是人與自然的直接交流。從茶湯的品飲中，感受大地山川等自然之物的奇妙；從茶飲活動中，體味真香、真味、真氣的微妙變化，進而領悟自然的真諦，享受人與自然相互交融的美感。

佛教對推動茶葉生產和茶文化傳播功不可沒，它規定和影響著中國茶道精神的內涵。茶的本性質樸、清淡、純和，與佛教精神有相通之處，因此能被佛家所接受。中國茶道追求心無雜念，專心靜慮，心地純和，忘卻自我和現實存在，這些茶道精神都是源於佛家思想。可以說，品茗對於佛家的重要性，遠遠超過儒、道兩家。而「喫茶去」這一禪林法語所暗藏的豐富禪機，「茶禪一味」的哲理概括所濃縮的深刻含義，都成為茶文化發展史上的思想精蘊。

茶文化精神內涵的另一方面，是通過品茶陶冶情操，修身養性。茶性溫和，飲茶使人保持一種清醒自然的狀態，是一種人與自然的精神交流。古代人品高潔的君子，通常在飲茶中寄託自己對高風亮節精神的追求。飲

茶是一種高雅的時尚，也是一種陶冶情操、交流友誼的方式。烹茶和煮茶對器、水都要求嚴格，需要其十分潔淨。因此，人們常將茶與人品相關聯，強調茶的君子特性。通過對茶的質樸品性和君子之道進行闡釋，可以教育大學生培養自省和純樸的品質，告誡大學生剋服自身性格中的弱點，以寬厚、包容的心態對待他人，培養健全的人格品質。

茶文化的精神功能，還在於引導和修正因現代社會高速發展引發的「快餐文化」所帶來的負面影響。「快餐文化」是工業文明極度發達的產物，在給人們生活帶來方便、快捷的同時，也容易使人產生功利主義、享樂主義的價值觀。在大學生中加強茶文化教育，有利於發掘傳統文化中的思想精髓，促進大學生充分理解和諧思想，理解人與自然的相互包容，從而摒棄浮躁，踏實做事，認真做人。

茶文化的美學功能，在於對培養大學生的審美有積極的引導作用。當前大學生處在一個信息時代，審美的多元影響了大學生的美學認知。茶文化中傳統的美學功能，對引導大學生對傳統文化審美的認同和接受，提升他們的審美層次，大有裨益。

通過茶文化的推廣，可以增進大學生對茶文化中養生功能的理解，讓他們了解飲茶對緩解個人壓力、排解心中煩悶、形成平和心態都有一定的幫助。通過飲茶，還可以讓大學生體味到自然世界的淳樸之美，達到返璞

歸真。茶中含有蛋白質、氨基酸等，具有提神醒腦、消除疲勞、幫助消化等功能，有助於養生和強身健體。

在大學生中開展茶文化教育，對於保存和弘揚茶文化具有重要的意義。中華文化內涵豐富、異彩紛呈，但大多發源於農業文明並隨之演變發展。隨著現代化發展的加速，工業文明成為社會的主導。在此進程中，中華文化中的許多精華正在逐步被人淡忘甚至消失。在當前快節奏的社會生活中，茶文化的影響力也正在逐漸縮小，各種速食、速溶的飲食產品日益占領人們的日常生活。如果茶成為一種奢侈品或者說飲茶成為一種高檔消費行為，那麼傳統的茶文化就會與我們漸行漸遠。因此，在大學生中傳播茶文化，培養茶文化延續的種子，是保證優秀傳統文化能一直傳承下去的重要途徑。

<div align="right">

周聖弘　羅愛華

2017 年 1 月

</div>

目錄　C O N T E N T S

CONTENTS

CONTENTS

一 茶文化概論*

　　中國是茶的故鄉，是茶文化的發祥地。茶，位居全球三大飲料（茶、咖啡、可可）之首，是世界上最受歡迎、最大眾化、最有益於身心健康的天然飲料。如今，茶已成為中國民眾的舉國之飲。茶的發現和利用，不但推進了中國的文明進程，而且極大地豐富了全世界的物質和精神生活。

* 本章第一、二節，主要參考了姚國坤著《茶文化概論》（浙江攝影出版社，2004年9月版）第1-7頁的內容。第四節，主要參考了余悅的《中國茶文化研究的當代歷程和未來走向》（《江西社會科學》2005年第7期）一文的部分內容。

茶文化的定義和內涵

茶文化，在中國綿延數千年，是中華傳統文化的一個重要分支。但茶文化作為一門學科提出，卻是個新生事物。社會的發展和科技的進步，使當今社會物質文明和精神文明得到廣泛的融匯，學科間滲透交叉產生了許多邊緣新興學科，茶文化就是其中之一。

一、茶文化的定義

文化是一種社會現象，它是人類社會形成以後出現的一種社會形態。

「文化」一詞，廣義來說，是指人類在社會實踐過程中所創造的物質財富、精神財富的總和；狹義來說，是指社會的意識形態，即人類所創造的精神財富，如文學、藝術、教育、科學等，也包括社會制度和組織機構等。

文化是一種歷史現象，任何社會都有與其相適應的文化，並隨著社會物質生產的發展而發展。文化是一種意識形態，是一定的政治與經濟的反映，同時它又作用於一定社會的政治和經濟。但對「文化」一詞的說法，尚無定論。鑒於此，什麼叫「茶文化」，目前也是眾說紛壇。

一般認為，茶文化就是人類在發展、生產和利用

茶的過程中，以茶為載體，表達人與自然，以及人與人之間產生的各種理念、信仰、思想感情、意識形態的總和。所以，茶文化是人類在社會發展過程中所創造的有關茶的物質財富和精神財富的總和。它以茶為載體，反映出明確的精神內容，是物質文明和精神文明高度和諧統一的產物。[1]

有學者從「大文化」觀點出發，認為一切出自人類創造的物質現象和精神現象均稱為「文化」，認為茶文化的含義應包括茶業的物質生產、流通活動和人類各種飲茶方式的精神內涵，包含關於茶領域的物質和精神兩個方面；也有學者認為，茶文化是以茶為題材的物質文化、制度文化和精神文化的集合；更有學者認為，茶文化應該是在研究茶和應用茶的過程中所產生的文化和社會現象。[2]

二、茶文化的內涵

茶文化內涵豐富，主要包括以下幾個方面：茶的歷史發展，茶的發現和利用，茶區人文環境，茶業科技，茶的生產和流通，茶類、茶具的發生和演變，飲茶習俗，茶道、茶藝、茶德，茶對社會生活的影響，茶事文學藝術，以及茶的傳播等。茶文化的表現形式，可歸納為四個方面。

（一）物質形態

物質形態即茶的物態文化，例如：茶的歷史文物，茶文化遺跡，各類

1　姚國坤.茶文化概論〔M〕.杭州：浙江攝影出版社，2004：2.
2　姚國坤.茶文化概論〔M〕.杭州：浙江攝影出版社，2004：2.

茶書、茶畫、茶事雕刻，茶類和各種茶具，茶歌、茶舞、茶戲，飲茶及茶藝表現，茶的種植和加工，茶製品等。

（二）制度形態

制度形態即茶的制度文化，如茶政、茶法、茶稅、納貢、茶馬互市等。

（三）行為形態

行為形態即茶的行為文化，包括客來敬茶、婚嫁茶禮、喪葬茶事、以茶祭祀等。

（四）精神形態

精神形態即茶的心態文化，如茶禪一味、茶道、茶德、茶俗，以及以茶養性、以茶育德、以茶養廉等。

第二節　茶文化的性質和特點

研究茶文化，不但要從自然科學角度研究其自然屬性，還要從社會科學角度研究其社會文化屬性。茶文化已不侷限於茶本身，而是圍繞著茶所產生的一系列物質的、精神的、習俗的、心理的、行為的現象。所以，作為一種文化現象的茶文化，有其自身的性質和特點。

一、茶文化的性質

簡單說來，茶文化就是人類在發展、生產和利用茶的過程中產生的各種觀念形態。從「大文化」視角來看，與其他文化一樣，茶文化作為一種文化現象，有其特性。大致說來，主要包括以下四個方面。

（一）茶文化的社會性

飲茶是人類美好的物質享受與精神品賞。隨著社會文明的進步，飲茶文化已滲透到社會的各個領域、層次、角落以及生活的各個方面。富貴之家過的是「茶來伸手，飯來張口」的生活，貧窮人家過的是「粗茶淡飯」的日子，但都離不開茶。「人生在世，一日三餐茶飯」是不可省的，即便是祭天祀地拜祖宗，也得奉上茶與酒，把茶提到與飯等同的位置。「人不可無食，但也需要有茶」，無論是皇族顯貴，

還是平民百姓，都離不開茶。所不同的只是對茶的要求和飲茶方式不同罷了，對茶的推崇和需求卻是一致的。

唐代，隨著茶業的發展，飲茶遍及大江南北、塞外邊疆，茶已成為社會經濟、社會文化中一門獨立的學問。文成公主入藏，帶去飲茶之風，使茶與佛教進一步融合，西藏喇嘛寺因此出現規模空前的盛會。宋代，民間飲茶之風大盛，宮廷內外到處「鬥茶」，為此朝廷重臣蔡襄寫了《茶錄》以公天下。宋徽宗趙佶也樂於茶事，寫就《大觀茶論》一冊。皇帝為茶著書立說，這在中外茶文化發展史上是絕無僅有的。明代，太祖為嚴肅茶政，斬了販運私茶出塞的愛婿歐陽倫。清代，八旗子弟飽食終日，無所事事，坐茶館玩鳥成了他們消磨時間的重要方式。上述內容，道出了茶在皇室貴族中的重要位置。而歷代文人墨客、社會名流以及宗教界人士，更是以茶潔身自好。他們烹茶煮水，品茗論道，吟詩作畫，對茶文化的發展起了推波助瀾的作用。至於平民百姓，居家茶飯不可或缺。即使是粗茶淡飯，茶也是必需品，「開門七件事，柴米油鹽醬醋茶」說的就是這個意思。

（二）茶文化的廣泛性

茶文化是一種範圍廣泛的文化，雅俗共賞，各得其所。茶文化的發展歷史告訴我們：茶的最初發現，傳說是「神農嚐百草」後始知茶有解毒功能和治病作用，然後才為人們所利用。

西周時期，茶已成為貢品；秦漢時期，茶的種植、貿易和飲用已逐漸擴展開來；魏晉南北朝時期，出現了許多以茶為「精神」的文化現象；盛

唐時期，茶已成為「不問道俗，投錢取飲」之物。唐代的物質生活相對豐富，使人們有條件以茶為本體，去追求更多的精神享受和營造更美的日常生活。隨著茶的物質文化的發展，茶的精神文化和制度文化向著廣度延伸和深度發展，逐漸形成了固有的道德風尚和民族風情，成為精神生活的重要組成部分。愛茶文人的創作，為後人留下了許多與茶相關的文學藝術作品。此外，茶還與宗教等學科緊密相關。茶文化是範圍廣闊的文化，浸潤眾多領域和方向，這是茶文化的一個重要特徵。

（三）茶文化的民族性

據史料記載，茶文化始於中國古代的巴蜀地區，在發展過程中逐漸形成以漢族茶文化為主體的茶文化，並傳播發展。每個國家、每個民族都有自己獨特的歷史、文化和個性，並通過其特殊的生活習俗表現出來，這就是茶文化的民族性。

中國是一個多民族的國家，五十六個民族大都有自己多姿多彩的茶俗。例如：蒙古族的鹹奶茶、維吾爾族的香茶、苗族的八寶油茶，主要追求的是以茶作食和茶食相融；土家族的擂茶、納西族的「龍虎鬥」，主要追求的是強身健體和以茶養生；白族的三道茶、苗族的三宴茶，主要追求的是借茶喻世和處世哲學；傣族的竹筒香茶、傈僳族的響雷茶、回族的罐罐茶，主要追求的是精神享受，重在飲茶情趣；藏族的酥油茶、布朗族的酸茶、鄂溫克族的奶茶，主要追求的是以茶為引，意在示禮聯誼。儘管各民族的茶俗有所不同，但按照中國人的習慣，凡有客人進門，不管是否需要飲茶，主人敬茶是少不了的，不敬茶往往被認為是不禮貌的。再從大範

圍來看，世界各國的茶藝、茶道、茶禮、茶俗，同樣也是既有區別又有連繫，所以說茶文化是民族的，也是世界的。

（四）茶文化的區域性

「十里不同風，百里不同俗。」中國地廣人多，由於受歷史文化、生活環境和社會風俗的影響，形成了中國茶文化的區域性。例如，在飲茶的過程中，以烹茶方法而論，有煮茶、點茶和泡茶之分；以飲茶方法而論，有品茶、喝茶和喫茶之別；以用茶目的而論，有生理需要、傳情聯誼和生活追求之說。再如，在中國的大部分地區，飲茶的基本方式是直接用開水沖泡茶葉，無須加入薄荷、蔥薑等佐料，推崇的是清飲。另外，在對茶葉的品質要求方面，也有一定的區域性。如南方人喜歡喝綠茶，北方人崇尚花茶，福建、廣東、台灣人青睞烏龍茶，西南地區推崇普洱茶，邊疆兄弟民族愛飲黑茶緊壓茶，等等。就世界範圍而言，歐洲人鍾情的是加奶加糖的紅茶，西非和北非的人們最愛喝的是加薄荷或檸檬的綠茶。

二、茶文化的特點

茶文化的發展史告訴我們：茶文化總是先滿足人們的物質生活需求，再滿足其精神需要。在這個過程中，那些與社會不相適應的東西常常會被淘汰，但更多的是產生和發展。這不但使茶文化的內容得到不斷充實和豐富，而且使茶文化由低級走向高級，進而形成自己的個性。所以，茶文化與其他文化相比，具有自身的一些特點，主要表現在以下四個「結合」上。

（一）物質與精神的結合

茶作為一種物質，它的形態是異常豐富的；茶作為一種文化，有著深刻的內涵和文化的超越性。唐代盧全認為，飲茶可以進入「通仙靈」的奇妙境地；北宋蘇軾認為「從來佳茗似佳人」；南宋杜耒說可以「寒夜客來茶當酒」；明代顧愷之謂「人不可一日無茶」；近代魯迅說品茶是一種「清福」。科學家愛因斯坦組織的奧林比亞科學院每晚例會，用邊飲茶休息、邊學習議論的方式研究學問，被稱為「茶杯精神」；法國大文豪巴爾扎克讚美茶「精細如拉塔基亞菸絲，色黃如威尼斯金子，未曾品嚐即已幽香四溢」；日本高僧榮西禪師稱茶「上通諸天境界，下資人倫」；華裔英國籍女作家韓素音說，「茶是獨一無二的真正文明飲料，是禮貌和精神純潔的化身」。隨著物質的豐富，精神生活也隨之提升，經濟的發展促進茶文化的流行，今天世界範圍內出現的茶文化熱就是最好的證明。

（二）高雅與通俗的結合

茶文化是雅俗共賞的文化。在發展過程中，它表現出雅和俗兩個方向，並在兩者的統一中向前發展。歷史上，王公貴族的茶宴、僧侶士大夫的鬥茶、分茶是上層社會高雅的精緻文化，而從中派生出茶的文學、戲曲、書畫、雕塑等門類，產生了有很高欣賞價值的藝術作品，這是茶文化高雅性的表現。而民間的飲茶習俗具有大眾化和通俗化的特點，老少咸宜，貼近生活，貼近社會，並由此產生了茶的神話故事、傳說、諺語等，這是茶文化通俗性的表現。但精緻高雅的茶文化，是通俗的茶文化經過吸收、提煉、昇華而形成的。如果沒有粗樸、通俗的民間茶文化土壤，高雅

的茶文化也就失去了生存的基礎。所以，茶文化是勞動人民創造的，但上層社會對高雅茶文化的推崇，又對茶文化的發展和普及起到了推進作用，並在很大程度上左右著茶和茶文化的發展。

（三）功能與審美的結合

茶在滿足人類物質生活方面表現出了廣泛的實用性。在中國，茶是生活必需品之一，食用、治病、解渴與養生都需要用到茶。茶在多種行業中的廣泛應用，更為世人矚目。茶與文人雅士結緣：杯茶在手，觀察顏色，品味苦勞，體會人生；或品茶益思，聯想翩翩，文思泉湧。多少文人學士為得到一杯佳茗，寧願「詩人不做做茶農」。由此可見，在精神需求方面，茶表現出了廣泛的審美性。茶的絢麗多姿，茶文學藝術的五彩繽紛，茶藝、茶道、茶禮的多姿多彩，滿足了人們的審美需要，它集物質與精神、休閒與娛樂、觀賞與文化於一體，給人以美的享受。

（四）實用與娛樂的結合

茶文化的實用性，決定了茶文化的功利性。隨著茶的深加工和綜合利用的發展，茶的開發利用已滲透到多種行業。近年來，多種形式的茶文化活動展開，其最終目標就是「茶文化搭台，茶經濟唱戲」，促進地方經濟的發展。其實，這也是茶文化實用性與娛樂性相結合的體現。

總之，茶文化蘊含著進步的歷史觀和世界觀，它以平和的心態去實現人類的理想和目標。

第三節　茶對中外文化的影響

一、茶對中國文化的影響

茶又名「茗」「荼」，最早產於中國巴蜀地區，從南向北、從西向東傳播，現已成為世界三大飲料之一。

中國早就有飲茶之風，茶文化源遠流長。三千多年前的周代，就已發現茶樹並飲用茶水。在傳說中的堯舜禹時代，茶被用作能解百毒的靈藥。《神農本草經》記載：「神農嘗百草，一日而遇七十毒，得荼以解之。」秦代以前，茶只是被當作一種藥材，被稱為「苦茶」，它對人的大腦和心臟能起興奮作用，並可清熱解渴。到西漢，茶開始成為人們生活中的飲料。二〇一六年一月，陝西省考古研究院發掘並經中國科學院鑑定，距今二一五〇年前的漢景帝劉啟的漢陽陵中發現的碳化物是頂級的芽茶。三國魏晉南北朝時，飲茶之風出現。到唐代，茶已成為人們生活的必需品，與柴米油鹽醬醋一起成為人們日常生活的「開門七件事」，正所謂「茶為食物，無異米鹽」。一部茶文化史，就是中國文明發展的一個縮影。

（一）茶與日常生活

中國茶文化深邃久遠、博大精深。以茶待客會友，以茶饋禮，以茶定親，以茶貿易，以茶示廉明

志，以茶養性怡情，民情風俗與茶不可分離。民間有待客敬茶、三餐泡茶、餽贈送茶、聘禮包茶、結婚大茶、齋月散茶、節日宴茶、喜慶品茶等茶俗，還有「早茶一盅，一天威風；午茶一盅，勞動輕鬆；晚茶一盅，提神去痛；一日三盅，雷打不動」的茶諺。茶是中國各族人民日常活動中不可或缺的物質，是民間禮俗、禮儀最重要的載體。它深深地植根於人們的生產生活、喪葬祭祀、人生倫理及日常交際之中，並被不斷禮儀化，形成「以茶待客表敬意」「以茶贈友寓情誼」「以茶論婚嫁」「以茶祭祀」「以茶喪葬」等茶禮習俗。客來敬茶，是秦漢以來的禮俗。客人來了，可以不招待飯菜，但不能不泡茶。江西宜春地區流行「客來不篩茶，不是好人家」的俗諺。泰順有「茶哥米弟，茶前酒後」的說法，把茶看得比米和酒還重要。藏族和蒙古族有「寧可一日無糧，不可一日無茶」之說。以茶祭祀的風俗，古已有之。據考證，它在魏晉南北朝時期就出現了。唐以後，歷代朝廷薦社稷、祭宗廟神靈時必備茶。茶不僅被看作「禮敬」的表徵，而且用來喻示友誼。茶用於交友贈友，是因為它被視為極純之物，是堅貞、高尚、廉潔的象徵，歷代文人稱其為「苦節君」。飲茶體現了一種和諧，成為禮敬、友誼和團結的象徵。「吃講茶」的風俗，據說起源於朱元璋起兵反元時期，雙方發生爭執就到茶館或第三者家中，邊喝茶邊心平氣和地評理，消除誤會和矛盾。茶在民間禮俗中如此重要，其原因除了中國是茶的故鄉外，更重要的是：首先，茶的特性及自然功用與中國傳統文化、民間風俗的許多內容如「天人合一」思想相吻合，在民間風俗中同樣強調「和諧」「尊讓」；其次，茶能在民間生活中迅速禮俗化；再次，人們在禮俗化的過程中發現，茶是「禮」的最佳載體。茶禮俗是中國文化的歷史沉澱。

茶文化是中國飲食文化之一。風情各異的茶俗、茶禮及製茶法，使人
們的生活更加豐富多彩。苗族和瑤族有蟲茶，苗族先用茶葉餵養大米中的
米蛀蟲，排出一粒粒黑色糞便，便是蟲茶，蟲茶已成為用於出口的特產
茶；雲南大理白族有三道茶，第一道是苦茶，第二道是甜茶，第三道是回
味茶，寓意「吃苦在前，享樂在後，友情難忘」；侗族有三杯茶，第一杯
是糖果茶，第二杯是糖辣椒茶，第三杯是蜜餞茶；布依族有打油茶的習
俗，將黃豆、玉米花、糯粑、芝麻放入油鍋，用大火炒黃，後與炒好的茶
葉一起配上清水、蔥薑、鹽等煮沸去渣成茶水飲用。還有拉祜族的竹筒
茶，回族的八寶茶，布朗族的酸茶（入土發酵一個月），傣族的烤茶，畲
族的新娘茶（新娘向賓客敬獻新娘茶），彝族的鹽巴茶和罐罐茶，蒙古族
的奶茶，土家族的甜酒茶，撒拉族和回族的麥茶，藏族的酥油茶，四川成
都的蓋碗茶，廣東潮汕地區的男子工夫茶和女子茶，等等。在茶文化的發
展、進化過程中，製茶工序不斷完善，產品質量不斷提高，製茶法先後有
唐餅茶、宋團茶、明葉茶等，可以製出綠茶、紅茶、黃茶、黑茶、白茶和
烏龍茶等。中國的茶文化，反映了不同民族、不同地區不同的思維方式和
民族地域風情。

（二）茶與婚姻

茶文化在生活中的一個顯著特徵，就是茶在婚姻中起重要作用。在古
代，人們把整個婚姻禮儀總稱為「三茶六禮」。其中，「三茶」是指訂婚
時的「下茶」、結婚時的「定茶」、洞房時的「合茶」。所以，「三茶六禮」
成為明媒正娶的代名詞，茶為明媒正娶之信物。在不少地區，茶禮幾乎成
為婚俗的代名詞，它像徵純潔、堅貞和多子多福。「茶性最潔」寓意愛情

純潔無瑕;「茶不移本」喻示愛情堅貞不移;「植必生子」「茶樹多籽」表示子孫繁盛、家庭幸福。「十里不同風,百里不同俗。」在浙江西部婚俗中,媒人說媒俗稱「食茶」。在回族婚俗中,男方請媒人去說親稱「說茶」,成功後拿茶葉等禮物去感謝媒人,稱「謝媒茶」。定親時,茶也為必備禮物,甘肅東鄉族定親時男方送給女方幾包細茶作為定親禮品,稱「訂茶」。拉祜族人訂婚時,別的可以不帶,唯有茶是萬萬不能少的,「沒有茶就不能算結婚」。湖北的黃陂、孝感一帶,男方的禮品中必須有茶和鹽,因為茶產自山、鹽出自海,表「山盟海誓」之意。在江蘇的婚俗中,新郎需在堂屋飲茶三次方可接新娘上轎,此茶稱「開門茶」。福建的畬族婚俗流行喝「寶塔茶」,用紅漆樟木八角茶盤捧出五碗茶,疊成寶塔形狀。在青海、甘肅等地的撒拉族,迎娶新娘途經各個村莊時,曾與新娘同村的婦女們端出茯茶,盛情招待新娘及送親者,稱「敬新茶」。浙江南部的畬族有「吃蛋茶」的風俗。湖南醴陵等地方新娘、新郎要向長輩獻茶,新婚夫妻入洞房要喝「合枕茶」。黃河流域,有的地區在男家托媒說親過程中也有以茶待媒之俗,女子家若以茶招待,則是應允婚事的表示。貴州侗族中有「退茶」的婚娶習俗,姑娘若不願意包辦婚姻,選準時機和路線,帶上茶葉放於未婚夫家堂屋桌上,表明意願後轉身就走,跑得脫就解除婚約。茶之所以在婚姻中有如此重要的地位,一是因為它氣味芬芳,味道醇郁,預示著新婚夫婦生活美滿、情致高雅;二是因為古人認為茶只能直播、不能移栽,所以又將茶稱為「不遷」,「下茶」表示愛情專一,「一女不食兩家茶」;三是茶樹開花結籽多,中國傳統信奉多子多福,送茶禮則有預祝婚後多子多福之意。這些茶俗,反映了中華民族不同的審美觀念和性格特徵。

（三）茶與文學藝術

中國文學作品中有不少關於茶文化的描寫，它們豐富了中國的文學藝術寶庫，使中華茶文化更加璀璨奪目。歷代文人墨客對茶情有獨鍾，一邊品茶，一邊著文吟詩作畫。在明清小說中，關於品茶生活的描寫比比皆是，《三國演義》《水滸傳》《西遊記》《紅樓夢》《儒林外史》《老殘遊記》《鏡花緣》等都記載有豐富多彩的茶事活動。這既是現實生活的一種反映，又是中國茶文化對文學創作產生重大影響的具體表現。白居易的「游罷睡一覺，覺來茶一甌」，表達了詩人的性格特徵。他在《蕭員外寄蜀新茶》中嘆道，「蜀茶寄到但驚新，渭水煎來始覺珍」，抒發了詩人對友誼的珍重。陸羽專心茶道，後人稱讚他，賣茶者敬為茶神，飲茶者頌為茶仙，事茶者奉為茶聖。他在寫罷《茶經》後感慨：「寧可終身不飲酒，不可三餐無飲茶。」乾隆皇帝說：「君不可一日無茶。」著名作家老舍也說：「品罷功夫茶几盞，只慕人間不慕仙。」蘇軾一生酷愛酒茶，他於茶中求得清醒、清雅、清適和清高，深得茶之三昧：茶有君子之品格，佳人之妙質，離人之風度，詩禪之韻味。宋代茶詞與其他眾多的酒詞、應歌詞、節序詞和壽詞一樣，具有社交、娛樂和抒情三種功能。茶詞是一種詞學現象，同時也成了宋代多姿多態的茶禮茶俗的有機組成部分，豐富了茶文化的表現形態與內涵。「酌泉煮茗」是金代文人雅士崇尚之舉。麻九疇有《和伯玉食蒿醬韻》：「詰問冰茶者，何如羔酒乎？」元好問有《醉後走筆》：「建茶三碗冰雪香，離騷九歌日月光。」清朝黃炳的《採茶曲》猶如十二幅自然與人文景觀交融的採茶水粉畫，生動勾勒出一年各月的茶景、人景，散發著芬芳濃郁而又古樸親切的茶文化氣息，給人以充分的想

像空間，並能藉以抒發浪漫的生活情趣。

（四）茶與宗教信仰

茶自被人類發現以來，早已淡化了最初的藥用和飲食意義。茶與宗教連繫相當緊密，與中國的儒教、道教和佛教等連繫起來，更加豐富了中華茶文化。如道教有以茶饗客的風尚，道士們說，由尹喜向老子獻上一杯茶，就是最初的茶儀。中國伊斯蘭教教徒生活在高原寒冷地帶，認識到飲茶不僅能生津止渴，而且有解油膩、助消化的功能。佛教傳入中國後，禪宗創造了飲茶文化的精神意境，即通過飲茶意境的創造，把禪宗的哲學精神與茶結合起來。茶具有提神止渴功能，很適合佛教徒守戒坐禪的需要。唐朝由於禪風甚烈，夜間不睡不食只許飲茶，禪門教徒們說，達摩在少林面壁時，為了使自己在默禱時不打瞌睡，保持頭腦清醒，割下眼皮扔到遠處墜地而成茶樹。

茶文化萌芽於生產力低下、生活單調的古代中國，從茶的發現與利用開始就帶有神祕色彩。茶作為中國傳統文化縮影的一種載體，主要表現為：中國傳統文化精髓儒、道、佛與品茶相互融合，創立了中國的茶道精神，豐富了中國茶文化的思想內涵。在中國茶文化中，無論儒、道、佛何種信仰，都既有質樸、自然、清淨、無私、平和的思想內涵，又具有浪漫色彩。人們品茶悟道，茶心、人心、道心相互交融在一起，形成一種超凡脫俗的茶文化靈性。茶能使人淨化心靈，性情幽雅，提升人格。茶是儒，是仁、義、禮、智、信；茶是佛，是來世淨土的精神寄託；茶是道，是樂天知足的自我心靈安慰；茶是和，充滿著怡性溫柔，至善至美；茶是靜，

蓄含著清淡天和，養精蓄銳。唐代僧人皎然的「三飲詩」，「一飲滌昏寐，情思爽朗滿天地；再飲清我神，忽如飛雨灑輕塵；三飲便得道，何須苦心破煩惱」，表現出「茶禪一味」。

在茶中「頓悟」，在茶的「悟」中執著，在茶中尋求豁達、明朗、理智，達到「迷即眾生，悟即是佛」的禪境。

茶，初由藥用，後飲用，而後藝用，進而禪用，一邊品茶，一邊論道、講法或清談，成了一種時尚與習俗。以儒學為主體，構成中國傳統的茶文化體系。儒家思想的核心是「尚仁貴中」，「中」即中庸，要求人們不偏不倚地看待世界，這恰是茶的本性，反映了中國人的性格，即努力清醒地、理智地看待世界，不卑不亢，執著持久；「仁」為仁愛，強調人與人相助相依，多友誼與理解。將儒家思想引入茶道，主張以茶為媒，溝通思想，創造和睦氣氛，同時平和地認識世界，追求精神上的和諧與平靜。道家雖強調「無為」、「避世」思想，將空靈貫穿於茶文化之中，注重茶的養生之法，使茶藝達到相當的境界，但其與儒家的「入世」思想是相輔相成的。

二、茶對外國文化的影響

中國茶文化以其特有的魅力向周邊乃至世界輻射，對世界茶文化影響深遠。

茶葉和飲茶習慣從五世紀起開始傳播到國外，從十七世紀起傳遍全球，逐步發展成世界性茶文化。英語的「茶」（tea），發音來自福建方言

「ti」；而土耳其人的「茶」（cay），發音則源自中國北方方言。開始人們只喝「綠茶」，即茶樹的葉子。「紅茶」（black tea）是一種歐美人喜歡的黑茶，據說是唐代的陸羽發明的。中國茶禪文化傳入日本，於是有了日本「茶道」；傳入英國，產生了「下午茶」；傳入歐美，出現了「基督禪」。十六世紀，歐洲天主教傳教士葡萄牙神父克魯士從中國返回歐洲後，介紹中國茶的飲用可以治病。意大利傳教士利瑪竇、法國傳教士特萊康等也相繼學得中國的飲茶習俗，向歐洲廣為傳播。荷蘭是歐洲最早飲茶的國家之一，並稱茶葉為「百草」（治百病的藥）。茶成為中國對世界所做的一項重要貢獻。

（一）日本茶道

「茶道」（tea ceremony）是日本文化的代表與結晶，它起源於十六世紀。富商千利休（1522-1591）集茶道各流派之大成，把飲茶習慣與禪宗教義相結合，發展成茶道。按其教義，茶道乃終生修養之道。千利休曾用「和敬清寂」四字來概括「茶道」精神。「和」，就是人們相互友好，彼此合作，保持和平；「敬」，指尊敬老人和愛護晚輩；「清」，即清潔、清淨，不僅眼前之物要清潔，而且心靈要清淨；「寂」，就是達到茶道的最高審美境界——幽閒。「和敬清寂」為日本茶道的理念，是從佛教的茶禮中演化出來的。日本茶道崇尚的「和敬清寂」，是沿襲中國宋徽宗《大觀茶記》提出的「清和淡靜」。《大觀茶記》以「清和淡靜」為品茶的境地。「清和淡靜」與日本茶道的「和敬清寂」相比，兩者都崇尚「清和」，不同之處是日本茶道的「敬寂」反映了日本人的道德觀念和審美意識。而《大觀茶記》的「淡靜」，即淡泊明志、寧靜致遠，符合中華文化的傳統精神。可

以說，日本的茶道是在中國茶文化的基礎上，融合了日本自己的民族精神發展起來的。中國茶文化從奈良時代（710-794）開始傳播到日本，當時是將茶作為藥品使用。八〇五年，日本僧人最澄、空海留學唐朝，將茶籽和飲茶習慣帶回日本。日本嵯峨天皇八一五年六月命令畿內、近江（滋賀）、丹波（京都）、播磨（兵庫）等地種茶，發展茶文化。

日本入宋僧人榮西大力提倡禪宗，是日本禪宗的始祖。他撰寫了《喫茶養生記》（1211），推廣飲茶風尚，其目的是給日本人提供防治疾病、養生延年的知識。他認為，中國醫學理論有五味入五臟之說，而日本人的飲食習慣大多只有酸、甘、辛、鹹四味，缺苦味。苦入心，心為五臟之主，缺苦味則心有所傷。茶味苦，故為養生之仙丹、延年之妙藥。茶道強調嚴格的程序和規範。根據舉行時間，一般分為四種茶道，即朝茶（上午 7 時）、飯後茶（上午 8 時）、清晝茶（中午 12 點）和夜話茶（下午 6 點）。茶道包括主人迎客、客人進茶、主人燒茶、主客飲茶、客人謝茶、主人送客等程序。茶會是茶道的主要組成部分，茶會有各種各樣的名稱：立冬時品嚐本年度內采的茶，這種茶會稱「新茶品茗會」；每逢夜長的季節，在微暗的燈光下舉行的茶會，稱「夜話」；在下了一場雪的情況下舉行的茶會，稱「賞雪」；新春時節舉行的茶會，稱「初釜」；立春之日舉辦的茶會，稱「節分釜」；到櫻花林中去舉辦的茶會，稱「賞花」；立夏時，關閉茶席上的地爐，改用茶爐，這時的茶會稱「初茶鼎」；早晨舉行的茶會，稱「晨茶」；以賞月為主要目的的茶會，稱「賞月」；晚秋時節使用舊茶舉辦的茶會，稱「餘波茶」。茶道很注重器具的藝術欣賞，茶道用器具可分為四類，即接待用器具、茶席用器具、院內用器具和洗茶器用

器具。日本茶道對國民素質的培養和提高大有裨益，眾所周知，日本禮儀多，日本女性溫柔賢淑，這種性格有茶道教育和薰陶的功勞。品茶的人置身於一種極其安靜的環境之中，注視著茶道師的一道道程序，嗅聞著淡淡的幽香，品嚐著又苦又甜的茶和點心的滋味，認真地欣賞茶碗的精湛工藝，雖然不能超凡脫俗、絕塵出世，但至少因茶道的靜謐收斂起浮躁的心緒，在平和之中經受一次短暫的靈魂洗禮。

（二）英美茶俗

中國茶葉於十七世紀傳入英國，從此，飲茶習俗逐漸在英國形成。多年來，英國社會無不深受茶的影響。茶在英國具有特殊的地位，至今人們對茶的喜歡勝於咖啡，茶是英國人消耗量最大的飲料，平均每個英國人每天至少要喝三杯半的茶，全國每天要喝掉近二億杯茶。茶不但是英國人主要的飲料，也在歷史文化中扮演了重要角色。英國在一六四四年開始有茶的記錄。當初英國水手自東方回國時，都會帶幾包「奇怪的樹葉」回去餽贈親友，茶因此進入倫敦的咖啡館。在英國，因茶而產生的傳統有許多，像「茶娘」（teamaiden）、「喝茶時間」（tea time）、「下午茶」（afternoon tea）、「茶座」（tea house）及「茶舞」（tea dancing）等。「茶娘」的傳統源自三百多年前東印度公司一位管家的太太，當時該公司每次開會都由她泡茶服侍，這一傳統模式持續下來。「喝茶時間」已有二百多年歷史，起初是老闆讓上早班的工人在上午略事休息，並供應一些茶點，有的老闆甚至下午也提供，這個傳統就一直流傳下來。「下午茶」起源於十九世紀初期，據說由一位名叫柏福德的公爵夫人首創，後來上流社會紛紛傚傚，遂成習俗。幾乎同一時期，三明治也開始問世，這兩樣東西便結合起來。另

外，英國還有一種 high tea 或 meat tea，是指下午五時至六時有肉食、冷盤的正式茶點。茶館自一八六四年成立後開始風靡英國，成為另一項傳統。

　　中國茶葉傳播到世界其他地區，成為人們生活中重要的飲料之一。生活在極地的愛斯基摩人是美洲飲茶最多的居民。在北極漫長的白晝，辦事飲茶，客人來了也飲茶，茶成了愛斯基摩人不可或缺的生命食糧和精神食糧。現在有不少美國人也喜愛飲茶，他們最愛喝的是「冰茶」，美國人飲茶力求快速，「速溶茶」便應運而生。「速溶茶」是把茶汁、檸檬汁和白糖混合，經噴霧乾燥或在真空中冰凍結晶昇華而成的「茶精」。美國是世界上「速溶茶」消費量最大的國家。在美國，茶會作為一種「與眾不同的聚會」，因具有「不尋常改變的效果」而受商界人士的青睞。儘管美國人最喜歡喝的飲料是咖啡而不是茶，但是茶在美國歷史上有著相當重要的一頁。「波士頓傾茶案」引發了美國獨立戰爭。在加勒比海的巴巴多斯，因盛產甘蔗而享有「甜蜜之島」的美名。人們吃厭了甜食，於是出現了一種略帶薄荷清涼的飲料，即在西印度群島負有盛名的「莫比」茶，它是用一種名叫「莫比」的樹葉泡製而成的。南美的「馬蒂茶」是世代相傳的最佳飲料。它產於阿根廷和烏拉圭，主要成分是咖啡因，可增強大腦皮層活力，並消除疲勞。近年來，巴西等國也大量種植茶葉，它與此地傳統的「馬蒂茶」平分秋色。由此可見，茶對中國文化乃至世界文化產生了深遠的影響。

第四節 當代中國茶文化研究的歷程

　　自二十世紀八〇年代以來的三十多年，是中國茶文化研究最為興盛的時期。

　　這些年來，中國茶文化研究不僅因專著數量眾多、論文大量湧現而為學界所注目，更因其學科意識的自覺、論述域界的擴大、學術深度的拓進而成為里程碑。

　　中國傳統茶學圍繞著茶的著述，內容較為駁雜；而在現代，以茶的育種、栽培、製作等科學技術內容為主的研究，形成了從屬於農業學科的茶學。新時期以來的三十多年間，這種情況發生了根本性的變化。以人文社會科學為主要內容的部分，逐步從茶學的構架中脫穎而出，演進成具有獨特個性的茶文化學。而且，隨著茶葉加工的精緻、市場銷售的變化，也促成了茶業學（亦稱茶業經營學或茶葉商品學）的出現。可以說，這種三個子學科三足鼎立的狀況，是中國茶文化研究當代歷程最重要、最具變革性的事件，也為其未來走向規範了最基本、最核心的路徑，中國茶文化學科的構建從可能變成現實。

　　當代中國茶文化研究是歷史的繼承和發展，是在前人基礎上的累積和前行，也是從傳統學術向當代學術形態的變革與演進。二〇〇二年，余悅先生把茶文

化論文的寫作粗略地分為三個階段：一是傳統論說文體，即從唐代至清代的漫長時期；二是現代茶學論文，即一九一二年一月至一九七八年底；三是新時期以來的茶文化論文，即一九七八年底至今，這個過程還在延續中。[3]這種劃分，也大體適用於中國茶文化研究的進程。

按照這種劃分，第一階段可以說是中國茶文化研究的奠基期。世界上第一本茶書——唐代陸羽《茶經》——的問世，成為中國茶文化確立期的標誌之一，也成為中國茶文化研究進入學術視野的標竿。先秦和其後雖有一些關於茶和茶事的文字，但基本上是零散記述，直到陸羽《茶經》問世才形成體系和規模。這本只有七千多字的茶書，由於其原創性和系統性，也由於其傳布廣和影響大，至今被視為茶方面的「百科全書式」的著作，也是研究茶史者和茶文化者繞不開的經典。從唐代到清末，我們能夠見到和已知的茶書約有一百種。這些茶書，有綜合性的，也有專題性的，內容相當繁雜。除此之外，還有數量較多的茶文，以論說、序跋、奏議居多，而純學術意義上的較少見。比較而言，清代趙懿《蒙頂茶說》、震鈞的《茶說》、《時務報》的《論茶》則頗有學術意味。

現代茶的研究，主要集中於對茶學、茶業的探索。以一九四九年為界，無論前期還是後期，都沒能突破這一構架。為中國茶業奮鬥七十餘年的吳覺農先生從一九二一年起就發表論文，但在新中國成立前，除茶樹原產地問題因談茶史可列入茶文化外，其餘多為中國茶業改革、華茶貿易、祁紅茶復興計劃、茶樹栽培及茶園經營管理等；而新中國成立後，則只有

3　余悦.含英咀華現茶魂——茶文化論文綜說〔J〕.農業考古，2002（2）.

《湖南茶葉史話》（1964 年）和《四川茶葉史話》（1978 年）也因是茶史，可納入茶文化研究範疇。而晚年大力倡導「中國茶德」的莊晚芳先生，，一九三六至一九七八年所發表的論文，也大多關注茶樹品種改良、茶葉專賣、毛茶評價與檢驗、茶葉貿易、茶樹栽培等方面，直到一九七八年才發表《陸羽和〈茶經〉》與《略談王褒的〈僮約〉》等茶文化研究論文。至於茶的著作，新中國成立前的十多種茶書中，僅有胡山源編寫的《古今茶事》錄入了一些古代茶文化的內容；新中國成立後至一九七八年的三十餘種茶書，偶有一二可見茶文化內容，其餘均為茶學和茶業的範疇。

新時期以來的茶文化研究，細究起來，大致可劃分為三個階段。

茶文化的復興和茶文化研究的重視，是隨著社會經濟的變化而變化的。一九七七年，在中國台灣地區出現第一家茶藝館，中國茶藝熱興起，因應大眾對茶文化知識的需要，一些茶文化的普及圖書包括一些研究性的著作隨之出現。例如，張宏庸的《陸羽全集》《陸羽茶經譯叢》《陸羽研究資料彙編》《陸羽圖錄》《陸羽書錄》《茶藝》，吳智和的《中國傳統的茶品》《中國茶藝》《中國茶藝論叢》《明清時代飲茶生活》，廖寶秀的《從考古出土飲器論唐代的飲茶文化》《宋代喫茶法與茶器之研究》等，都有相當的學術價值。同時，台灣地區還出版了一些大陸學者撰寫的茶書，例如，李傳軾編選的《中國茶詩》，呂維新、蔡嘉德合著的《從唐詩看唐人茶道生活》，朱自振、沈漢合著的《中國茶酒文化史》等。而在香港，相當一部分有影響的茶書是由內地學人撰寫，例如，陳彬藩的《茶經新篇》《古今茶話》，陳文懷的《茶的品飲藝術》，韓其樓的《紫砂壺全書》等。

　　二十世紀八〇年代以來，隨著經濟建設和茶產業的需要以及中國傳統文化的復興與弘揚，茶文化在國內引起關注並逐漸興起。一九八〇年後，莊晚芳等編著的《飲茶漫話》、吳覺農主編的《茶經述評》、張芳賜等譯釋的《茶經淺釋》、陳椽編著的《茶業通史》、劉昭瑞著作的《中國古代飲茶藝術》、陸羽研究會編寫的《茶經論稿》等，都是新時期茶文化復興初期有一定影響的研究和普及之作，特別是吳覺農主編的《茶經述評》，更是權威之作。此外，莊晚芳先生還發表了《中國茶文化的發展與傳播》（1982）、《日本茶道與徑山茶宴》（1983）、《茶葉文化和清茶一杯》（1986）、《中國茶德》（1989）、《略談茶文化》（1989）等論文或短論，為新時期茶文化研究推波助瀾。這一階段，茶文化研究者大多是茶學與茶業界人士，主要是從茶史、茶藝等層面切入研究。

　　二十世紀八九十年代，是新時期茶文化研究的重要轉型期。一九八九年九月，在北京舉辦的「茶與中國文化展示周」，有三十三個國家和地區的人士參加活動；一九九〇年九月，「茶人之家基金會」在杭州成立，旨在弘揚茶文化，促進茶文化、科技、教育、生產和貿易的發展；一九九〇年十月，設在杭州的中國茶葉博物館基本建成並開放；一九九〇年起，首屆「國際茶文化學術研討會」召開並形成每兩年舉行一次國際性的茶文化研討會的慣例，與此同時還抓住契機，先設立國際茶文化學術研討會常設委員會，後在此基礎上成立中國國際茶文化研究會，從此，全國各地種種國際性、全國性或專題性的茶文化活動及學術研討會紛紛舉行，極大地推動了茶文化研究的開展。一九九一年四月，由王冰泉、余悅主編的《茶文化論》和王家揚主編的《茶的歷史與文化——90 杭州國際茶文化研討會

論文選》分別出版，集中發表了一批有影響的茶文化論文。同年，由江西省社科院主辦、陳文華主編的《農業考古》雜誌推出《中國茶文化專號》，此後每年出版兩期，成為國內唯一公開出版的茶文化研究刊物。茶文化有分量的學術論文，大多刊登在這份雜誌上。適逢其時，社會科學院系統和高等院校的一些人文社會科學研究人員，長期堅持茶文化研究，運用哲學、文學、藝術、歷史、文化、民俗、民族、文獻、考古等多學科的知識和多角度的研究，拓展了中國茶文化研究的領域和視野，撰寫和發表了許多有獨到見解、有影響力的茶文化論文與著作。如余悅主編的「中華茶文化叢書」（10 本）、「茶文化博覽叢書」（5 本）及沈冬梅撰寫的《宋代茶文化》等，都是這一階段有代表性的著作。

這一階段研究的亮點之一，是一批頗有價值的、為研究者帶來便利的資料性著作與工具書問世。一九八一年十一月由農業出版社出版的陳祖椝、朱自振彙編的《中國茶葉歷史資料選輯》，雖然僅有四十多萬字，卻因應一時之需受到歡迎。而陳彬藩主編的《中國茶文化經典》，洋洋二百五十萬字，成為收錄古代茶文化資料最全面的資料集。國內茶學界唯一的中國工程院院士陳宗懋先生，以茶葉研究享譽海內外，他以極大的熱情主編了《中國茶經》和《中國茶葉大辭典》。這兩部大型工具書雖然由茶學家主持，卻有相當部分關於茶文化的內容與研究成果。此外，還有朱世英主編的《中國茶文化辭典》等。

二十一世紀到來之後，中國茶文化研究進行了深入的反思。凱亞先生曾就研究狀況分析利弊得失，不無擔憂地提出要改變「中國現代茶學在理

論探索上的貧困現象」[4]。提升茶文化研究的整體水平，加強茶文化學科建設，成為新世紀的重要歷史使命。近十多年來，突破性的研究成果少見，但偶爾也有耀眼的光芒。例如，陳文華的《長江流域茶文化》，關劍平的《茶與中國文化》，滕軍的《日本茶道文化概論》、《中日茶文化交流史》，朱自振、沈冬梅等的《中國古代茶書集成》，周聖弘的《中國茶文學的文化闡釋》，均為厚重之作。中國國際茶文化研究會也意識到加強學術研究的重要，故於二〇〇五年成立茶文化研究專業委員會，有組織、有計劃地完成一批研究課題。江西省社會科學院也把「中國茶文化研究」作為重點學科，集中力量和經費進行學術研究攻關。「板凳要坐十年冷，文章不寫一句空。」也許這一段時間相對空寂，但中國茶文化研究正在重新集聚力量，在進行一場帶有戰略性的前哨戰。這一階段，正是中國茶文化研究的突破期。

小結

　　茶文化是人類在社會發展過程中所創造的有關茶的物質財富和精神財富的總和。它以茶為載體，反映出明確的精神內容，是物質文明和精神文明高度和諧統一的產物。

　　茶文化內涵豐富，主要包括：茶的歷史發展，茶的發現和利用，茶區人文環境，茶業科技，茶的生產和流通，茶類、茶具的發生和演變，飲茶習俗，茶道、茶藝、茶德，茶對社會生活的影響，茶事文學藝術，茶的傳播，等等。茶文化的表現形式，可歸納為四個方面，即物質形態、制度形態、行為形態、精

4　凱亞.略論中國現代茶學在理論探索上的貧困現象〔J〕.農業考古，1999（4）.

神形態。

　　茶文化作為一種文化現象，有其普遍屬性，即茶文化的特性。大致說來，主要包括社會性、廣泛性、民族性、區域性四個方面。

　　茶文化的特點主要表現在四個「結合」上：物質與精神的結合、高雅與通俗的結合、功能與審美的結合、實用與娛樂的結合。

思考題

　　1. 茶文化的內涵主要包括哪些內容？

　　2. 茶文化的特點主要表現在哪幾個方面？

二

茶葉的基本知識

　　茶是大自然送給中華民族最珍貴最健康的禮物，偶然被神農氏發現。這種神奇的東方樹葉，從它被發現時起，就展現了非凡的功能，成就了中華民族的農業之祖和醫藥之祖，從此中國人開始了對茶的利用及栽培。茶同時也賦予了中國人神聖的使命，那就是將這種靈葉傳遍世界各地，保護全世界人民的健康。中國人不負所托，在經歷了從咀嚼鮮葉、生煮羹飲、曬乾收藏到蒸青做餅之後，茶不只是一種簡單的飲料了，除了能解渴能養身，還能給人以美的享受。就是這種美麗吸引了各國的旅遊者、使者和商貿家，他們在回國時就將茶葉、茶籽和茶的做法帶回了自己的國家，然後再通過各國商貿往來傳至世界各國，所以說世界各國的茶樹和飲茶風俗都是直接或間接起源於中國。

第一節　中國：世界茶樹的發源地

一、世界茶樹起源爭論階段

二十世紀六〇年代以前，對於茶樹起源於哪裡一直是學術界爭論不休的問題，大家各自持有自己的觀點，都有理論和事實上的依據，所以誰也說服不了誰，於是就產生了四種觀點：原產印度說，二元論，多元論，原產中國說。

（一）原產印度說

一八二四年，駐印度的英國少校勃魯士在印度的阿薩姆發現了野生茶樹，樹高十米。國外有的學者以此為憑對「中國是茶樹的原產地」提出了異議，他們認為印度才是茶樹的原產地，其依據除了野生大茶樹的發現，還有印度也是文明古國之一，當時印度茶葉的名氣比中國茶還要響。

這是一場由英國人引發的爭論，印度的茶葉就是由於英國才有大的發展。早在印度成為英國的殖民地之前，英國就盛行飲茶之風，一七五七至一八四九年英國政府通過東印度公司進行了一系列侵略印度的戰爭。為了滿足英國對茶葉的大量需求，東印度公司於一七八〇年把中國茶籽傳入印度種植，並從中國聘請技術人員，在印度大力發展茶業。至十九世紀後葉，

印度已成為世界茶葉大國，茶葉產量和出口排名世界第一，以紅茶為主，所產紅茶品質優異，二十世紀初世界四大著名紅茶（祁門紅茶、阿薩姆紅茶、大吉嶺紅茶、錫蘭高地紅茶）中印度占了兩席。所以，英國人引發這樣一場爭論是必然也是偶然，必然是茶樹原產印度說有助於進一步提升印度茶葉的國際地位，而英國可以從中獲利，偶然是野生大茶樹的發現給了其這樣的契機。

（二）二元論

部分學者提出印度是茶樹原產地的觀點後，遭到中國和其他國家一些學者的反駁，依據是中國是最早有關於茶的文字記載的國家，並引發原地產爭論。一九一九年印尼植物學家科恩・司徒在喬治・瓦特分類的基礎上將茶樹分為四個變種，即武夷變種、中國大葉變種、撣邦變種、阿薩姆變種，在此基礎上提出茶樹起源的二元論說，即茶樹在形態上的不同可分為兩個原產地：一為大葉種，原產於中國西藏高原的東部（包括四川和雲南）一帶，以及越南、緬甸、泰國、印度阿薩姆等地；二為小葉種，原產於中國東部和東南部。

（三）多元論

一九三五年，威廉・烏克斯提出多元論，認為凡是自然條件適合而又有野生植被的地方都是茶樹原產地，包括泰國北部、緬甸東部、越南、中國雲南、印度阿薩姆。威廉・烏克斯在他的《茶葉全書》（1937）的第一章《茶之起源》裡開篇便這樣寫道：「茶之起源，遠在中國古代，歷史既久，事蹟難考。」此話看似是作者對中國茶葉的發展歷史做了大量研究才

得出的結論，實則不然，作者既沒有對中國茶葉做切實研究，也沒有對雲南境內的生態氣候做過考察。在本章的後面作者又這樣敘述道：「自然茶園在東南亞洲之季候風區域，至今多數野生植物中，尚可發現野生茶樹，暹羅北部之老撾（Laos-State 或 Shan）、東緬甸、雲南、上交趾支那及英領印度之森林中，亦尚有野生或原始之茶樹。因此茶可視為東南亞洲（包括印度與中國在內）部分之原有植物，在發現野生茶樹之地帶，雖有政治上之境界，別為印度、緬甸、暹羅、雲南、交趾支那等，但終究是一種人為界線。在人類未慮及劃分此界線以前，該處早成為一原始之茶園，其茶葉氣候及雨量狀況，均配合適當，以促進茶樹之自然繁殖。」[1]

（四）原產中國說

自古以來世界各國大多數學者認為茶是原產於中國的，對於這種公認的事情大家覺得似乎沒有研究的必要和價值，所以在茶樹原產地引起爭論前，大家從沒想過要去尋找茶樹原產中國的證據和理論。一八二四年茶樹原產印度的觀點被提出來並擁有一大批追隨者後，國人才感覺到一向認可的真理遭到了前所未有的挑戰，有的學者遂開始翻閱史料典籍，到雲貴高原實地考察，為茶樹原產中國找出確切依據。

1. 嚴謹的學術論文

當代茶聖吳覺農先生在這方面做出了巨大貢獻。一九一九年，吳覺農留學日本期間就注意收集資料，回國後專心研究，於一九二三年撰寫了

1　凱亞.世界茶壇上一幕極端之怪狀──兼評（美）威廉·烏克斯《茶葉全書》中關於茶樹溯源的偏見與妄說〔J〕.農業考古，2001（2）：274-279.

《茶樹原產地考》，該文對茶樹起源於中國做了論證。這是自有文獻記載以來第一篇運用史實駁斥勃魯士「茶樹原產於印度」的觀點；該文同時也批判了一九一一年出版的《日本大辭典》關於「茶的自生地在印度阿薩姆」的錯誤解釋。一九七九年，吳覺農等人發表了《中國西南地區是世界茶樹的原產地》一文，作者認為，茶樹原產地「是茶樹在這個地區發生發展的整個歷史過程，既包括它的遠祖後裔，也包括它的姊妹兄弟」。因此，他應用古地理、古氣候、古生物學的觀點研究得出，中國西南地區原處於勞亞古北大陸的南緣，面臨泰提斯海。在地質史上的喜馬拉雅運動以前，這裡氣候溫熱，雨量充沛，地球上種子植物發生滋長、不斷演化，是許多高等植物的發源地。「茶樹屬於被子植物綱 Angiospermae，雙子葉植物亞綱 Bicotyledoneae，山茶目 Theales，山茶科 Theaceae，茶屬 Camillia，茶種 C.Sinensis。通過植物分類學的關係，可以找到它的親緣。」山茶科植物共有二十三屬，三百八十餘種，分布在中國西南的有二百六十多種。就茶屬來說，已發現的約一百種，中國西南地區即有六十多種，符合起源中心在某一地區集中的立論。吳覺農等人認為，喜馬拉雅運動開始，中國西南地區形成了川滇縱谷和雲貴高原，分割出許多小地貌區和小氣候區，原來生長在這裡的茶種植物被分別安置在寒帶、溫帶、亞熱帶和熱帶氣候中，並各自向著與環境相適應的方向演化。位置在河谷下游、多雨炎熱地帶的，演化成為撣部種；適應河谷中游亞熱帶氣候的，演化成雲南—川黔大葉種；處於河谷斜坡、溫帶氣候的，則逐步篩選出耐寒、耐旱、耐蔭的小葉種。只有中國西南地區才具備引起種內變異的外部條件，但都是同一

個祖先傳下來的後代。[2]

2. 野生大茶樹

中國野生大茶樹有四個集中分布區：一是滇南、滇西南；二是滇、桂、黔毗鄰區；三是滇、川、黔毗鄰區；四是粵、贛、湘毗鄰區，少數散見於福建、台灣和海南。主要集結在北緯 30° 線以南，其中尤以北緯 25° 線附近居多，並沿著北迴歸線向兩側擴散。這與山茶屬植物的地理分布規律是一致的，它對研究山茶屬的演變途徑有著重要的價值。據不完全統計，現在全國已有十個省區一九八處發現有野生大茶樹。其中，雲南省樹幹直徑在一百釐米以上的就有十多株，普洱市鎮沅縣千家寨發現野生茶樹群落數千畝。

下面就介紹幾株非常著名的野生大茶樹。①一九六一年在海拔一千五百米的雲南省勐海縣巴達的大黑山密林中，發現一株樹高三十二點一二米（前幾年樹梢已被大風吹倒，現高 14.7 米）、胸圍二點九米的野生大茶樹，估計樹齡已達一千七百年左右。②在雲南省瀾滄縣帕令山原始森林中，有一株樹高二十一點六米、樹幹胸圍一點九米的野生大茶樹。③鎮沅古茶樹（見圖 2-1），所在地海拔二四五〇米，喬木樹型，樹姿直立，分枝較稀，樹高二十五點六米，樹幅二十二米，基部幹徑一點一二米，胸徑〇點八九米。④邦葳過渡型古茶樹（見圖 2-2），生長在海拔一千九百米的瀾滄縣富東鄉邦葳村，樹高十一點八米，樹幅九米，樹幹基部一點一四米，年齡在一千年左右。經多位專家鑑定，這株既有野生大茶樹花果形態

2　吳覺農，呂允福，張承春.中國西南地區是世界茶樹的原產地〔J〕.茶葉，1979（1）.

特徵又有栽培茶樹芽葉枝梢特點的茶樹為野生型與栽培型之間的過渡型古茶樹，這一發現填補了茶葉演化史上的一個重要缺環，同時也是中國是世界茶葉起源地和發祥地、雲南普洱是世界最早種茶之地的最為有力的證據。

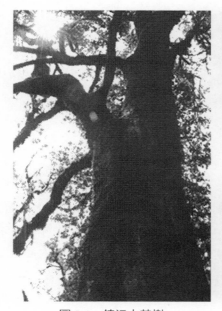
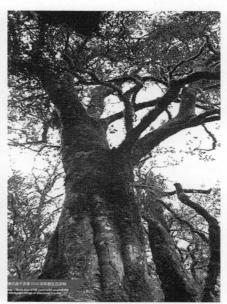

圖 2-1　鎮沅古茶樹　　　　　　圖 2-2　邦葳過渡型古茶樹

二、世界茶樹起源中國說

當世界茶樹起源於中國的觀點被絕大多數人認可後，中國各地卻開始了原產於中國哪裡的爭論。一致對外勝利後開始的「內戰」，主要有五種

觀點：西南說、四川說、雲南說、川東鄂西說、江浙說。[3]

（一）西南說

中國西南部是茶樹的原產地和茶葉發源地。這一說法所指的範圍很大，所以正確性較高。

（二）四川說

清代顧炎武在《日知錄》中記載：「自秦人取蜀而後，始有茗飲之事。」言下之意，秦人入蜀前，今四川一帶已開始飲茶。其實四川就在西南，四川說成立，那麼西南說就成立了。

（三）雲南說

雲南的西雙版納一帶是茶樹的發源地，這一帶是植物的王國，有原生的茶樹種類存在完全是可能的。但是，茶樹是可以原生的，而茶則是活化勞動的成果。

（四）川東鄂西說

唐代陸羽在《茶經》中記載：「其巴山峽川，有兩人合抱者。」巴山峽川，即今川東鄂西。該地有如此茶樹，是否有人將其利用製成了茶葉，沒有見到相關證據。

（五）江浙說

3　http://zhidao.baidu.com/question/40344175.html.

近年來，有人提出茶樹始於以河姆渡文化為代表的古越族文化。江浙一帶目前是中國茶葉行業最為發達的地區，歷史若能夠在此生根，倒是很有意義的話題。

神農發現茶是因為茶的解毒作用，所以茶最初是作為藥用的，後來逐步發展成食用，最後方以飲用為主。

一、藥食同源階段

「神農嚐百草，日遇七十毒，得茶以解之」告訴我們，人們對茶最原始的利用方法是生吃鮮葉，是作為一種可以解毒治病的藥為人們所利用。茶作為藥用一段時間後，人們就發現茶與普通的藥材不一樣，久食、多食都不會引起不適，還會令人精神充沛，於是慢慢地將茶葉當作日常充飢的食物也就順理成章了。茶作為食材有很多種吃法，可以直接生吃，可以涼拌生吃，可以醃熟再吃即醃茶，中國西南邊境的少數民族仍保留了這種原始的喫茶法，也可以做成羹湯食用。

就目前已查到的文獻可知，茶作食用始見於《晏子春秋》：「嬰相齊景公時，食脫粟之飯，炙三戈、五卵茗菜而已。」晉代郭璞（276-324）的《爾雅》中對「檟，苦荼」有這樣的註釋：「樹小如梔子，冬生葉，可煮羹飲。」也說明了茶可作羹飲。唐代時，雖然茶主要是作為飲料，但還保持著食茶的習俗。唐代詩人儲光羲曾寫詩描述夏日吃茗粥的情景，此詩為

《吃茗粥作》:「當晝暑氣盛,鳥雀靜不飛。念君高梧陰,復解山中衣。數片遠雲度,曾不蔽炎暉。淹留膳茶粥,共我飯蕨薇。敝廬既不遠,日暮徐徐歸。」

二、文化茗飲階段

茶葉從食用發展到飲用應該是社會進步的必然。在把茶葉做成羹湯食用時就有人發現湯汁的味道很好,而湯料吃起來會苦澀,在食物不夠的情況下自然也要將湯料吃完充飢,那麼當社會發展到有足夠的食物可以解決飢餓後,很多人就只喝湯汁了。從某種程度上來說,這便是飲用了。從此,茶便以飲用為主出現在人們的日常生活裡,最古老、最原始的飲茶方法是「焙茶」,即將茶葉簡單加工(放在火上烘烤成焦黃色)後放進壺內煮飲。為了改善這種飲料的風味,便開始了茶葉的加工製作,從加工方式、茶葉形狀、成茶風味等方面不斷加以研究改進,使茶葉加工獲得了很大發展,從蒸青到炒青,從餅茶到散茶,最終演化出六大茶類。

(一)蒸青作餅

三國時期已有蒸茶作餅並將茶餅乾燥貯藏的做法,張揖《廣雅》中記載:「荊巴間採茶作餅,葉老者餅成以米膏出之。欲煮茗飲,先炙令赤色,搗末置瓷器中,以湯澆覆之,用蔥、薑、桔子芼之。其飲醒酒,令人不眠。」到了唐代,蒸茶作餅逐漸完善,陸羽《茶經·三之造》中記載:「晴,采之。蒸之,搗之,拍之,焙之,穿之,封之,茶之乾矣。」

宋代仍然以蒸青作餅為主,且由於貢茶的興起,製茶技術不斷創新。

宋代熊蕃的《宣和北苑貢茶錄》記載：「採茶北苑，初造研膏，繼造蠟面。」宋徽宗的《大觀茶論》記載：「歲修建溪之貢，龍團鳳餅，名冠天下。」趙汝礪在《北苑茶錄》中詳細記載了龍鳳團茶的製作之法：「分蒸茶、榨茶、研茶、造茶、過黃、烘茶等工序。」

（二）從蒸青到炒青

炒青技術在唐代已有之，但不多見。劉禹錫的《西山蘭若試茶歌》記載：「山僧後簷茶數叢，春來映竹抽新茸。宛然為客振衣起，自傍芳叢摘鷹嘴。斯須炒成滿室香，便酌沏下金沙水……」詩中「斯須炒成滿室香」便體現了詩人當時所喝之茶並非蒸青茶，而是炒青茶。「炒青」一詞最早出現於陸游的《安國院試茶》的註釋中：「日鑄則越茶矣，不團不餅，而曰炒青，曰蒼鷹爪，則撮泡矣。」唐宋關於炒青之法的記載很少，而明代的多部茶書中均有炒青之法的記載，如張源的《茶錄》、許次紓的《茶疏》、羅廩的《茶解》，可見炒青在明代時逐步取代了蒸青。

（三）從餅茶到散茶

元代以前的文獻中對茶葉加工製作的描述中幾乎都是餅茶，雖有少量散茶，但不是主流。後來人們逐漸意識到做餅不僅麻煩，還損茶味，所以開始做散茶。如王禎《農書》中有一段關於製茶的記載：「采訖，以甑微蒸，生熟得所。生則味硬，熟則味減。蒸已，用筐箔薄攤，乘濕略揉之，入焙勻布火烘令乾，勿使焦。編竹為焙。裹蒻復之，以收火氣。」從這段話我們可以看出，蒸青後輕揉，然後烘乾，並沒有做餅造型的過程。但是元代飲茶之風不是很濃，所以散茶的影響力不是很大，因此，大部分學者

認為散茶代替餅茶成為主流是在明代。明太祖朱元璋在洪武二十四年九月
十六日下了一道詔令，廢龍團貢茶而改貢散茶，以芽茶進貢，於是散茶便
迅速取代了餅茶的地位。據說朱元璋很喜歡喝茶，但他出身農民，覺得唐
宋的煎茶和點茶太煩瑣，最方便的就是一泡就喝（「一瀹而啜」），但他
又不願承認自己玩不來高雅的東西，於是下令改餅茶為散茶。此令雖出於
皇帝面子而下詔，但意義甚大，不僅使散茶成為主流，而且使直接沖泡散
茶代替了宋代的點茶法，將中國的茶飲推向一個新的階段。

（四）從綠茶到其他茶類[4]

1. 黃茶的起源

綠茶的基本工藝是殺青、揉捻、乾燥，製成的茶綠湯綠葉，故稱「綠
茶」。如果綠茶炒製工藝掌握不當，如炒青、殺青溫度低，蒸青、殺青時
間過長，或殺青後未及時攤涼、揉捻，或揉捻後未及時烘乾、炒乾，堆積
過久，都會使葉子變黃，產生黃葉黃湯，類似後來出現的黃茶。因此，黃
茶的產生可能是從綠茶製法掌握不當演變而來。明代許次紓在《茶疏》
（1597）中也記載了這種演變的歷史：「顧彼山中不善製法，就於食鐺火
薪炒焙，未及出釜，業已焦枯，詎堪用哉。兼以竹造巨笥乘熱便貯，雖有
綠枝紫筍，輒就萎黃，僅供下食，奚堪品斗。」

2. 黑茶的起源

綠毛茶堆積後發酵，渥成黑色，這是產生黑茶的過程。明代嘉靖三年

4　周巨根，朱永興.茶學概論〔M〕.北京：中國中醫藥出版社，2008.

（1524），御史陳講疏就記載了黑茶的生產：「以商茶低偽，徵悉黑茶，產地有限，乃第為上中二品，印烙篾簍上，書商名而考之。每十斤蒸曬一篾簍，運至茶司，官商對分，官茶易馬，商茶給賣。」當時湖南安化生產的黑茶，多銷運邊區以換馬。

《明會典》載：「穆宗朱載垕隆慶五年（1571）令買茶中與事宜，各商自備資本……收買珍細好茶，毋分黑黃正附，一例蒸曬，每篾（密篾簍）重不過七斤……運至漢中府辦驗真假黑黃斤篾。」當時四川黑茶和黃茶是經蒸壓成長方形的篾包茶，每包七斤，銷往陝西漢中。崇禎十五年（1642），太僕卿王家彥的疏中也說：「數年來茶篾減黃增黑，敝茗羸駟，約略充數。」上述記載表明，黑茶的製造始於明代中期。

3. 白茶的起源

明末清初周亮工《閩小記》中介紹：清嘉慶初年（1796），福鼎人用菜茶（有性群體種）的壯芽為原料，創製白毫銀針。約在一八五七年，福鼎大白茶茶樹品種從太姥山移植到福鼎縣點頭鎮。由於福鼎大白茶芽壯、毫顯、香多，所製成品不論是外形還是品質都遠勝「菜茶」，故福鼎人改用福鼎大白茶為原料加工「白毫銀針」。

4. 紅茶的起源

最早的紅茶生產是從福建崇安的小種紅茶開始的。鄒新求在《解密世界紅茶起源》一文中推斷紅茶應起源於明朝末年，即一五六七至一六一〇年。清代劉靖在《片刻餘閒集》（1732）中記述：「山中之第九曲盡處有星村鎮，為行家萃聚所也。外有本省邵武、江西廣信等處所產之茶，黑色

紅湯，土名江西烏，皆私售於星村各行。」自星村小種紅茶創造以後，逐漸演變產生了工夫紅茶。因此，工夫紅茶創造於福建，以後傳至安徽、江西等地。安徽祁門生產的紅茶，就是一八七五年安徽余干臣從福建罷官回鄉將福建紅茶製法帶去的，他在至德堯渡街設立紅茶莊試製成功，翌年在祁門歷口又設分莊試制，以後逐漸擴大生產，從而產生了著名的「祁門工夫」紅茶。

5. 烏龍茶的起源

對於烏龍茶的起源，學術界尚有爭議，有的推論出現於北宋，有的推定始於明末，但都認為最早在福建創製。關於烏龍茶的製造，據清代陸延燦《續茶經》所引述的王草堂《茶說》記載：「武夷茶……茶采後，以竹筐勻鋪，架於風日中，名曰曬青，俟其青色漸收，然後再加炒焙。陽羨岕片，只蒸不炒，火焙以成。松蘿、龍井，皆炒而不焙，故其色純。獨武夷炒焙兼施，烹出之時，半青半紅，青者乃炒色，紅者乃焙色也。茶采而攤，攤而摝（搖的意思），香氣發越即炒，過時不及皆不可。既炒既焙，復揀去其中老葉、枝蒂，使之一色。」《茶說》成書時間在清代初年，因此武夷岩茶獨特工藝的形成被確定是在此時間之前。現福建崇安武夷岩茶的製法，仍保留了這種烏龍茶傳統工藝的特點。

　　經過幾千年的發展，中國的茶葉品類和品種都十分豐富，有綠茶、黃茶、白茶、青茶、紅茶和黑茶六大基本茶類，是世界上茶葉種類最齊全、品種花色最多的國家。中國有句老話，「茶葉喝到老，茶名記不了」，就很形象地反映了中國茶葉種類之多。

一、茶葉的分類

　　茶葉分類很多，分類依據主要包括發酵程度、茶葉形狀、茶葉色澤、茶葉產地、茶葉加工、銷售市場、栽培方法、茶樹品種、窨花種類、包裝種類等等。在目前普遍認可的分類法出現之前，出現過以下幾種分類法：①分全發酵茶、半發酵茶和不發酵茶三類；②分不發酵茶、微發酵茶、半發酵茶、全發酵茶、後發酵茶、特製茶六類；③分不發酵茶、半發酵茶、全發酵茶、提煉茶、草果茶五類；④分綠茶、黃茶、黑茶、白茶、青茶、紅茶六類；⑤將上述六類茶歸入兩個「門」，即「非酶性氧化門」和「酶性氧化門」；⑥分非氧化茶和氧化茶兩類。氧化茶又分酶性氧化茶與非酶性氧化茶兩類，酶性氧化茶又分全發酵茶、半發酵茶、微發酵茶三類。對於再加工茶，又另外分香味茶、壓製茶、速溶茶、保健茶四類。

　　綜合上述各分類方法，雖然各有一定的理由和依

據，但欠完善，難以自圓其說，有必要進一步商討。如①②③主要是按發酵程度來分類的，存在三方面的問題：不能體現各類茶的特色；有的茶類無法按那些分法歸類；將特製茶和草果茶與不發酵茶、微發酵茶等並列不妥。④⑤⑥的分法跟不上時代腳步，也太籠統。

由著名茶葉專家陳橡先生提出的第四種分法雖然在現在看來是跟不上時代腳步，但是對於一九七九年的茶葉市場來說是一種很科學合理的分類法，既體現了茶葉製法的系統性，又體現了茶葉品質的系統性。現在普遍使用的茶葉分類法就是在此基礎上完善的，依據茶葉加工原理、加工方法、茶葉品質，並參考貿易習慣，將茶分為兩大部分十二大茶類，如圖2-3所示。

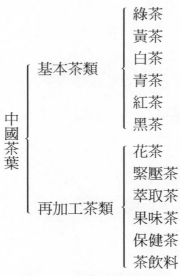

圖 2-3　中國茶葉的分類

二、六大茶類的分類及品質特徵

（一）綠茶的分類及品質特徵

綠茶是中國產量最大、種類最多的茶類。按殺青方式不同，可將綠茶分為四類：炒青綠茶、烘青綠茶、蒸青綠茶和曬青綠茶（見圖 2-4）。綠茶總的特徵是清湯綠葉或者綠湯綠葉，但各類綠茶又都有自己的特色。

綠茶
- 炒青綠茶
 - 眉茶（炒青、特珍、珍眉、鳳眉、秀眉、貢熙等）
 - 珠茶（珠茶、雨茶、秀眉等）
 - 細嫩炒青（龍井、大方、碧螺春、雨花茶、松針等）
- 烘青綠茶
 - 普通烘青（閩烘青、浙烘青、徽烘青、蘇烘青等）
 - 細嫩烘青（黃山毛峰、太平猴魁、高橋銀峰等）
- 晒青綠茶（滇真、川青、陝青等）
- 蒸青綠茶（煎茶、玉露等）

圖 2-4　綠茶的分類

炒青綠茶：條索緊結綠潤，湯色綠亮，香氣高鮮持久，滋味濃厚而富有收斂性，耐沖泡。

烘青綠茶：外形條索緊直、完整，顯鋒毫，色澤深綠油潤；內質香氣清高，湯色清澈明亮，滋味鮮醇。

蒸青綠茶：乾茶色澤深綠，茶湯淺綠，香氣略帶青氣，茶湯苦澀味較重，葉底青綠。

曬青綠茶（以滇青為例）：外形條索粗壯，有白毫，色澤深綠尚油潤；內質香氣高，湯色黃綠明亮，滋味濃尚醇，收斂性強。

（二）黃茶的分類及品質特徵

黃茶可分為黃芽茶（君山銀針、蒙頂黃芽、霍山黃芽等）、黃小茶（鹿苑茶、北港毛尖、溈山毛尖等）和黃大茶（霍山黃大茶、廣東大葉青等）三類，總的品質特徵是黃湯黃葉。下面介紹幾種黃茶的品質特徵。

君山銀針：芽頭肥壯挺直勻齊，滿披茸毛，色澤金黃光亮；內質香氣清鮮，湯色淺黃明亮，滋味清甜爽口。

蒙頂黃芽：形狀扁直，肥嫩多毫，色澤金黃；香氣清純，湯色黃亮，滋味甘醇。

鹿苑茶：條索緊直略彎，顯毫，色金黃；湯色杏黃，香幽味醇。

霍山黃大茶：外形葉大梗長，梗葉相連，色澤黃褐鮮潤；香氣高爽有焦香似鍋巴香，湯色深黃明亮，滋味濃厚。

（三）白茶的分類及品質特徵

白茶可分為白毫銀針、白牡丹、貢眉和壽眉，總的品質特徵是白毫明顯。

白毫銀針：芽頭肥壯，滿披白毫，色澤灰綠；香氣清淡，湯色淺杏黃明亮，滋味清鮮爽口。

白牡丹：外形素雅自然，色澤灰綠；毫香高長，湯色黃亮，滋味鮮醇清甜。

（四）青茶的分類及品質特徵

青茶又叫烏龍茶，主要分布在福建、廣東和台灣，所以按地域可分為閩北烏龍、閩南烏龍、廣東烏龍和台灣烏龍。

閩北烏龍：外形條索緊結壯實，色澤烏褐或帶墨綠，或帶沙綠，或帶青褐；花果香馥郁，清遠悠長，滋味醇厚、滑潤、甘爽。

清香型鐵觀音：外形顆粒緊結重實，色澤翠綠油潤；花香濃郁，湯色綠黃清澈明亮，滋味醇和清甜，葉底肥厚柔軟，黃綠明亮。

傳統型鐵觀音：外形顆粒緊結重實，內質香氣具天然蘭花香，湯色金黃明亮，滋味醇厚鮮爽回甘，葉底肥厚柔軟，綠葉紅鑲邊。

廣東烏龍：條索狀結勻整，色澤黃褐或灰褐，內質香氣具花香，有蜜韻，滋味濃醇鮮爽。

台灣烏龍有包種（文山包種、凍頂烏龍）和烏龍（台灣鐵觀音、白毫烏龍），其品質特徵如下。①文山包種：外形緊結呈條形狀，整齊，墨綠油潤；內質香氣清新持久有自然花香，湯色蜜綠，滋味甘醇鮮爽。②凍頂烏龍：外形顆粒緊結整齊，白毫顯露，色澤翠綠有光澤；香氣有自然花果香，湯色蜜黃，滋味醇厚甘潤，回韻強。③台灣鐵觀音：外形緊結捲曲成顆粒狀，白毫顯露，色褐油潤；香氣濃帶堅果香，湯色呈琥珀色，滋味濃

厚甘滑，收斂性強；葉底淡褐嫩柔，芽葉成朵。④白毫烏龍：外形芽毫肥
壯，白毫顯露，色澤鮮豔帶紅、黃、白、綠、褐五色；香氣具熟果香和蜂
蜜香，湯色呈深琥珀色，滋味圓滑醇和，葉底淡褐有紅邊。

（五）紅茶的分類及品質特徵

紅茶可分為工夫紅茶、小種紅茶和紅碎茶三類，總的特徵是紅湯紅
葉。

工夫紅茶：條索細緊勻齊，色澤烏潤；內質、湯色、葉底紅豔明亮，
香氣鮮甜，滋味甜醇。

小種紅茶：條索肥壯，緊結圓直，色澤褐紅潤澤；湯色深紅，香氣高
爽、有純松煙香，滋味濃而爽口，活潑甘甜，似桂圓湯味。

紅碎茶：大葉種——顆粒緊結重實，有金毫，色澤烏潤或紅棕，香氣
高，湯色紅豔，滋味濃強鮮爽；中小葉種——顆粒緊實，色澤烏潤或棕
褐，香氣高鮮，湯色尚紅亮，滋味欠濃強。

（六）黑茶的分類及品質特徵

黑茶主要產於雲南、湖南、湖北和四川，以雲南的普洱茶和湖南的千
兩茶最為有名，主要特色是有陳香。

普洱茶：乾茶色澤褐紅，呈豬肝色；內質、湯色紅濃明亮，具獨特陳
香，滋味醇厚回甜。

千兩茶：外表古樸，形如樹幹，採用花格篾簍捆籬包裝，成茶結構緊密堅實，色澤黑潤油亮；湯色紅黃明淨，滋味醇厚，口感純正，常有簝葉、竹黃、糯米香氣，熱飲略帶紅糖薑味，涼飲卻有甜潤之感。

三、中國十大名茶

中國是茶葉大國，其中一個表現就是茶的品種特別多，現在全國能夠叫得出名的茶葉就有一千多種。在這些林林總總的茶葉中，不少是名氣很大的，如果要給它們排一下名次，不同的人會排出不同的名單來，以下我們僅羅列一種說法。

（一）西湖龍井

龍井，本是一個地名，也是一個泉名，而現在主要是茶名。龍井茶產於浙江杭州的龍井村，歷史上曾分為「獅、龍、雲、虎」四個品類，其中多認為獅峰龍井的品質最佳。龍井屬炒青綠茶，以「色綠、香郁、味醇、形美」四絕著稱於世。外形光扁平直，色翠略黃似糙米色，滋味甘鮮醇和，香氣幽雅清高，湯色碧綠黃瑩，葉底細嫩成朵，見圖 2-5。好茶還需好水泡，「龍井茶、虎跑水」被併稱為「杭州雙絕」。沖泡龍井茶可選用玻璃杯，因其透明，茶葉在杯中逐漸伸展，一旗一槍，上下沉浮，湯明色綠，歷歷在目，仔細觀賞，真可說是一種藝術享受。

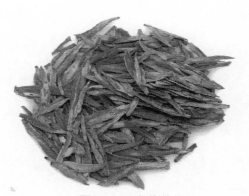

圖 2-5　西湖龍井

（二）洞庭碧螺春

洞庭碧螺春產於江蘇吳縣太湖之濱的洞庭山，條索緊結，捲曲如螺，白毫顯露，銀綠隱翠，見圖 2-6。沖泡後茶味徐徐舒展，上下翻飛，茶湯銀澄碧綠，清香襲人。口味涼甜，鮮爽生津，早在唐末宋初便被列為貢品。

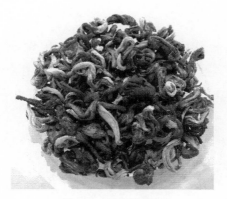

圖 2-6　洞庭碧螺春

（三）黃山毛峰

黃山毛峰產於安徽黃山，主要分布在桃花峰、雲谷寺、松谷庵、釣橋庵、慈光閣及半山寺周圍。外形細扁微曲，狀如雀舌，綠中泛黃，且帶有金黃色魚葉（俗稱黃金片），見圖 2-7。湯色清碧微黃，香如白蘭，滋味醇甘，味醇回甘，葉底黃綠，勻亮成朵。

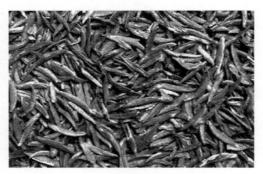

圖 2-7　黃山毛峰

（四）廬山雲霧

廬山雲霧產於江西廬山，以「味醇、色秀、香馨、湯清」而著名。芽壯葉肥，白毫顯露，色澤翠綠，幽香如蘭，見圖 2-8。滋味深厚，鮮爽甘醇，耐沖泡，湯色明亮，飲後回味香綿。

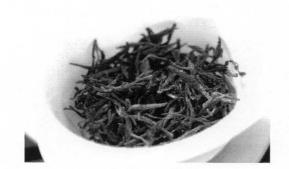

圖 2-8　廬山雲霧

（五）六安瓜片

六安瓜片產於皖西大別山茶區，其中以六安、金寨、霍山三縣所產品類最佳。六安瓜片每年春季採摘，成茶呈瓜子形，因而得名，色翠綠，香清高，味甘鮮，耐沖泡，見圖 2-9。

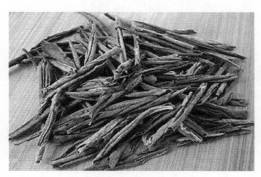

圖 2-9　六安瓜片

（六）君山銀針

君山銀針產於岳陽洞庭湖的君山島，是十大名茶中唯一的黃茶。此茶芽頭肥壯，長短大小均勻，茶芽內面呈金黃色，外層白毫顯露完整，而且包裹堅實，雅稱「金鑲玉」，見圖 2-10。湯色杏黃，香氣清鮮，葉底明亮。沖泡時尖尖向水面懸空豎立，繼而徐徐下沉，頭三次都如此。豎立時如鮮筍出土，沉落時像雪花下墜，具有很高的欣賞價值。

圖 2-10　君山銀針

（七）信陽毛尖

信陽毛尖產於河南信陽大別山，外形條索細秀，綠潤圓直而多毫，內質香氣清高，見圖 2-11。湯色明淨，滋味醇厚，葉底嫩綠，飲後回甘生津。沖泡四五次，尚保持有長久的熟栗子香。

圖 2-11　信陽毛尖

（八）武夷岩茶

　　武夷岩茶產於福建省武夷山市（原崇安縣），主要品種有「大紅袍」「白雞冠」「水仙」「肉桂」等。外形條索緊結壯實，色澤烏褐，或帶墨綠，或帶沙綠，或帶青褐，內質香氣花果香馥郁、清遠悠長，滋味醇厚、滑潤、甘爽，韻味明顯，俗稱「岩韻」，見圖 2-12。

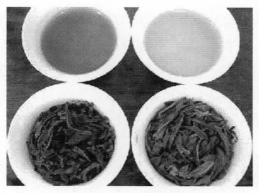

圖 2-12　武夷岩茶

（九）安溪鐵觀音

安溪鐵觀音產於福建安溪，外形顆粒緊結重實，內質香氣具天然蘭花香。湯色金黃明亮，滋味醇厚鮮爽回甘，葉底肥厚柔軟，綠葉紅鑲邊，七泡有餘香，俗稱「音韻」，見圖 2-13。

圖 2-13 安溪鐵觀音

（十）祁門紅茶

祁門紅茶產於安徽省西南部黃山支脈的祁門縣一帶。簡稱「祁紅」，素以「香高形秀」享譽國際，為世界四大高香紅茶之一。「祁紅」外形條索緊細勻整，鋒苗秀麗，色澤烏潤；內質清芳並帶有蜜糖香味，上品茶更蘊含著蘭花香，馥郁持久；湯色紅豔明亮，滋味甘鮮醇厚，葉底紅亮，見圖 2-14。

圖 2-14 祁門紅茶

中國是茶樹的原產地，然而，並不是所有的產茶地都是茶樹的發源地，那麼茶葉是怎樣在國內和國外傳播的呢？

一、茶在中國的傳播

（一）秦漢以前：巴蜀是中國茶業的搖籃

顧炎武曾道，「自秦人取蜀而後，始有茗飲之事」，認為飲茶最初是在巴蜀發展起來的，秦統一巴蜀之後才開始傳播開來。這一說法，已被現在絕大多數學者認同，這也和西南地區是中國茶樹原產地的說法相符合。西漢王褒的《童約》有「烹茶盡具」及「武陽買茶」的記載，反映西漢時成都一帶不僅飲茶成風，而且出現了專門用具和茶葉市場，從後來的文獻記載看，很可能也已形成最早的茶葉集散中心。

（二）三國兩晉：長江中游成為茶業發展壯大的重要區域

秦漢時期，茶葉隨巴蜀與各地經濟文化的交流而傳播。首先向東部、南部傳播，如湖南在西漢時設了一個以茶陵為名的縣，說明當時茶已傳至湖南，茶陵鄰近江西、廣東邊界，表明西漢時期茶的生產已經傳到了湘、粵、贛毗鄰地區。

三國西晉時期，隨著荊楚茶葉在全國的日益發展，也由於具備有利的地理條件和較好的經濟文化水平，長江中游或華中地區逐漸取代巴蜀而成為茶的重要發展區。三國時，孫吳據有東南半壁江山，這一地區也是當時中國茶業傳播和發展的主要區域，同時，南方栽種茶樹的規模和範圍有很大的發展，而茶的飲用也流傳到了北方。西晉時期《荊州土地記》就記載了當時長江中游茶業的發展優勢，「武陵七縣通出茶，最好」，說明荊漢地區的茶業有明顯發展，巴蜀獨冠全國的優勢似已不復存在。

西晉南渡之後，北方豪門過江僑居，建康（今南京）成為中國南方的政治中心。這一時期，由於上層社會崇茶之風盛行，南方尤其是江東飲茶和茶葉文化有了較大的發展，也進一步促進了中國茶業向東南推進。這一時期，中國東南植茶由浙西進而擴展到了現今溫州、寧波沿海一線。不僅如此，如《桐君錄》所載，「西陽、武昌、晉陵皆出好茗」，晉陵即常州，其茶出宜興。由此可見，東晉和南朝時長江下游宜興一帶的茶業也聞名起來。三國兩晉之後，茶業重心東移的趨勢更加明顯。

（三）唐代：長江中下游地區成為茶葉生產和技術中心

六朝以前，茶在南方的生產和飲用已有一定發展，但北方飲者還不多。及至唐朝中後期，如《膳夫經手錄》所載：「今關西、山東，閭閻村落皆吃之，累日不食猶得，不得一日無茶。」中原和西北少數民族地區，都嗜茶成俗，市場需求大增使南方茶業得到蓬勃發展，尤其是與北方交通往來便利的江南、淮南茶區，茶的生產更是得到了空前發展。唐代中葉後，長江中下游茶區不僅茶產量大幅度提高，就連製茶技術也達到了當時

的最高水平。湖州紫筍和常州陽羨茶成為貢茶，就是集中體現。茶葉生產和技術中心已經轉移到了長江中游和下游，江南茶葉生產集一時之盛。據當時史料記載，安徽祁門周圍，千里之內，各地種茶，山無遺土。同時，由於貢茶設置在江南，大大促進了江南製茶技術的提高，也帶動了全國各茶區的生產和發展。由《茶經》和唐代其他文獻記載來看，這一時期茶葉產區已遍及今之四川、陝西、湖北、雲南、廣西、貴州、湖南、廣東、福建、江西、浙江、江蘇、安徽、河南十四個省區，幾乎達到了與中國近代茶區約略相當的局面。

（四）宋代：茶業重心由東向南移

從五代和宋朝初年起，全國氣候由暖轉寒，致使中國南方南部的茶業較北部更加迅速發展了起來，並逐漸取代長江中下游茶區，成為茶業的重心。主要表現在貢茶從顧渚紫筍改為福建建安茶，唐時還不曾形成氣候的閩南和嶺南一帶的茶業明顯地活躍和發展起來。宋朝茶業重心南移的主要原因是氣候的變化，長江一帶早春氣溫較低，茶樹發芽推遲，不能保證茶葉在清明前進貢到京都，而福建氣候較暖，正如歐陽修所說：「建安三千里，京師三月嘗新茶。」宋朝的茶區，基本上已與現代茶區範圍相符，明清以後茶區基本穩定，茶業的發展主要體現在茶葉製法和各茶類興衰演變方面。

二、茶葉向國外的傳播

當今世界廣泛流傳的種茶、製茶和飲茶習俗，都是由中國向外傳播出

去的。據推測，中國茶葉傳播到國外已有二千多年的歷史，約於五世紀南北朝時中國的茶葉就開始陸續輸出至東南亞鄰國及亞洲其他地區。

（一）向日本的傳播

八〇五年，最澄禪師在中國學成歸國時，將浙江天台山的茶籽帶回日本，並種植在日吉神社的旁邊，成為日本最古老的茶園，至今在京都比睿山的東麓還有「日吉茶園」之碑。八〇六年，空海法師也從中國將茶籽、飲茶方法帶回日本，還帶了唐代的製茶工具「條石臼」。陳椽教授編著的《茶業通史》中記載：「平城天皇大同元年（西元 806 年），空海弘法大師又引入茶籽及製茶方法。茶籽播種在京都高山寺和宇陀郡內牧村赤埴，帶去的茶臼保存在赤埴隆寺。」八一五年，曾在中國學習、生活三十年的都永忠在崇福寺親自煎茶供奉嵯峨天皇，並受到天皇的讚賞和推崇，於是中國唐代的煎茶法在日本流行開來。最澄、空海和都永忠也經常在一起研習「茶道」，形成日本古代茶文化的黃金時代，學術界稱之為「弘仁茶風」。[5]由此可見，日本的「煎茶道」起源於中國唐朝陸羽所創的煎茶法。

到了宋代，日本禪師榮西於一一六八年和一一八七年兩度來到中國學道。當時正值宋代點茶風靡時期，榮西潛心研究總結了宋代的飲茶文化及其功效，回國時也攜帶了很多茶籽，還將茶籽贈送給明惠上人，明惠將其種植在自然條件優越的拇尾山寺，此地所產茶因味道純正被稱為「本茶」。榮西還寫成了日本第一部茶書——《喫茶養身記》，從書中的調茶法和飲茶法中可以看出，榮西將宋代的點茶法引進日本，日本的「抹茶

道」由此發展起來。還值得一提的是，榮西從夾山寺索得《碧崖錄》和大師的「茶禪一味」手跡帶回日本，在日本廣為流傳，並被尊奉為「日本茶道之魂」。如今，大師手書「茶禪一味」四字真跡仍供奉於日本奈良大德寺，成為日本茶道的稀世珍寶，日本茶道亦尊奉石門夾山寺為「茶禪祖庭」。

（二）向朝鮮的傳播

據文獻記載，中國茶葉傳入朝鮮的時間與傳入日本的時間差不多，都是在唐朝初年。朝鮮高麗時代金富軾《三國史記·新羅本紀》（第十）「興德王三年（828）十二月」條記載：「冬十二月，遣使入唐朝貢，唐文宗召見於麟德殿，宴賜有差。入唐回使大廉持茶種來，王使植地理（亦稱智異）山。茶自善德王有之，至此盛焉。」朝鮮史書《東國通鑑》也記載：「新羅興德王之時，遣唐大使金氏，蒙唐文宗賜予茶籽，始種於金羅道之智異山。」

從第一段記載可知，善德王年間朝鮮已有茶，朝鮮善德年間正值中國唐初。唐初年間，新羅有大批僧人入唐學佛，其中有三十人被載入《高僧傳》，這三十人中的大部分在中國的學習生活時間長達十年之久，他們在此期間必定經常飲茶並養成了飲茶的習慣，回國時將中國的茶和茶籽帶回也就是順理成章的事了。所以，儘管沒有具體翔實的文獻記載，茶葉在唐初從中國傳入朝鮮也是有理可循的。

曾在大唐為官的崔致遠，有次得到上司賞賜給他的新茶後專門為此寫了一篇《謝新茶狀》，其中有「所宜烹綠乳於金鼎，泛香膏於玉甌」，可

見他對唐代的煎茶法相當熟悉。回國之時（884 年）他帶了很多中國的茶葉和中藥，回國之後熱心推廣飲茶活動，在他為真鑑國師撰寫的碑文中有這樣一段：「復以漢茗為供，以薪爨石釜，為屑煮之，曰：『吾未識是味如何？惟濡腹爾！』，守真忭俗，皆此之類也。」真鑑國師也曾留學於唐，對唐茶深愛之，而且將唐朝的煎茶法帶回國，並煎茶禮佛。

中國宋代時，朝鮮進入高麗王朝時期，宋代的點茶法也傳到了高麗。宋使徐兢在《宣和奉使高麗圖經》一書中記載了高麗的茶事：「土產茶，味苦澀不可入口，惟貴中國臘茶並龍鳳賜團。自錫賚之外，商賈亦通販。故邇來頗喜飲茶，益治茶具，金花烏盞、翡色小甌、銀爐、湯鼎，皆竊效中國製度。」高麗時代李奎報的兩首著名茶詩裡描述的飲茶方式也是指點茶法，其一是《謝人贈茶磨》：「琢石作孤輪，迴旋煩一臂。子豈不茗飲，投向草堂裡。知我偏嗜眠，所以見寄耳。研出綠香塵，亦感吾子意。」其二是《仿嚴師》：「僧格所自高，惟是茗飲耳。好將蒙頂芽，煎卻惠山水。一甌輒一話，漸入玄玄旨。此樂信清淡，何必昏昏醉。」作者在《仿嚴師》一詩裡還用了中國茶文化的典故。高麗時期是朝鮮茶文化最輝煌的時期，朝鮮人在長期學習中國飲茶方式的過程中，將茶飲與民族文化相融合而形成朝鮮茶文化，茶禮就是代表。

朝鮮的《李朝實錄》「太宗二年（1402）五月壬寅」條記載，贈給明朝使臣的茶葉是雀舌茶。雀舌茶是散茶裡原料較嫩的好茶，可見當時散茶沖泡法已由中國傳到了朝鮮。散茶沖泡法為茶禮所吸收，據《李朝實錄》記載：凡是明朝使者來朝時，一般要舉行茶禮，從持瓶、泡茶、敬茶、接茶、飲茶等都有規定的程序，最後以互贈茶葉而結束。朝鮮時代中期，朝

鮮茶文化一度衰落，幸有草衣禪師等人為茶禮的振興做出重大貢獻。草衣禪師研究中國茶書，並摘其要點編成《茶神傳》一書，他的另一本書《東茶頌》顯示了韓國茶禮的「中正」精神，這種「中正」精神正是他多年研習茶道和悟禪的結晶。

（三）向其他地區的傳播

十世紀時，蒙古商隊來華從事貿易時，將中國磚茶從中國經西伯利亞帶至中亞以遠。

十五世紀初，葡萄牙商船來中國進行通商貿易，茶葉對西方的貿易開始出現。而荷蘭人在一六一〇年左右將茶葉帶至了西歐，一六五〇年後傳至東歐，再傳至俄、法等國。十七世紀時，傳至美洲。

十七世紀後半葉，中國茶葉隨葡萄牙公主嫁到英國而引發英國飲茶風。

一六八四年，印度尼西亞開始從中國引入茶籽試種，以後又引入中國、日本茶種及阿薩姆茶種試種，歷經坎坷，直至十九世紀後葉開始才有明顯成效。第二次世界大戰後，加速了茶的恢復與發展，並在國際市場居一席之地。

一七八〇年，印度由英屬東印度公司傳入中國茶籽種植。至十九世紀後葉，已是「印度茶之名，充噪於世」。今日的印度，是世界上茶的生產、出口、消費大國。

十七世紀開始，斯里蘭卡開始從中國傳入茶籽試種，復於一七八〇年試種，一八二四年以後又多次引入中國、印度茶種擴種並聘請技術人員。所產紅茶質量優異，為世界茶創匯大國。

一八三三年，俄國從中國傳入茶籽試種，一八四八年又從中國輸入茶籽種植於黑海岸。一八九三年，聘請中國茶師劉峻周帶領一批技術工人赴格魯吉亞傳授種茶、製茶技術。

一八八八年土耳其從日本傳入茶籽試種，一九三七年又從格魯吉亞引入茶籽種植。

一九〇三年肯尼亞首次從印度傳入茶種，一九二〇年開始商業性開發種茶，規模經營則是一九六三年獨立以後。

二十世紀二〇年代以後，中國茶種和製茶技術傳入阿根廷、幾內亞、巴基斯坦、阿富汗、馬里、玻利維亞等國。

目前，中國茶葉已行銷世界五大洲上百個國家和地區，世界有五十多個國家引種了中國的茶籽、茶樹，茶園面積二四七萬多公頃，有一百六十多個國家和地區的人民有飲茶習俗，飲茶人口二十多億。

（四）中國茶向外傳播的途徑

從前面三部分可知，經過一千多年的經貿往來和文化交流，中國茶葉已經傳遍世界各地，主要是通過陸路和水路進行傳播。其主要路線有三條：東傳路線，由中國傳向日本、韓國；西傳路線，由福建、廣州通向南

洋諸國，然後經馬來半島、印度半島、地中海走向歐洲各國；北傳路線，傳入土耳其、阿拉伯國家、俄羅斯。

小結

　　中華民族是世界上最早發現、利用和栽培茶樹的民族，也是第一個將茶與民族文化相結合而形成茶文化的民族。目前全球約有六十個國家種植茶葉，一百六十多個國家和地區有茶葉消費的習慣，但只有中國才是茶樹的原產地，其他國家的茶葉都是直接或間接由中國傳入。茶葉傳入這些國家時，中國茶文化裡的很多元素也為他們所吸收，最直接的就是飲茶方式。隨著茶葉在這些國家的發展，茶葉也漸漸成為他們生活的一部分，逐漸滲透進他們的文化裡，形成了具有各國特色的茶文化。已有一千多年歷史的韓國、日本茶道均源於中國，而且比較完整地保留了中國唐宋飲茶文化的遺風，所以說中國茶文化是世界茶文化的搖籃，是世界文化中的一顆璀璨明珠。

思考題

　　1. 關於茶樹的起源，你贊同哪種觀點？為什麼？

　　2. 請簡要概述中國六大茶類及其品質特徵。

　　3. 中國十大名茶有哪些？分別產自何處？分屬何種茶類？

　　4. 簡述中國茶業對世界茶業的影響。

三 中國茶文化簡史

　　茶的發現和利用，是中華民族為世界所做的一項重大貢獻。茶文化是以茶為載體，並通過這個載體來傳播各種文化，是茶與文化的有機融合。中國茶文化，植根於悠久的中華民族傳統文化中，在形成和發展的過程中，逐漸由物質文化上升到精神文化的範疇，是博大精深的中華文化的一個重要分支，對促進社會進步起到了巨大的作用。

巴蜀是一個有不同界定的地域概念，通常用巴蜀代指古代四川，其實巴蜀地區遠不止四川一省，還包括四川鄰近的廣大地區。「古代的巴蜀地區東起華山之南，西至黑水流域，大概包括今天的四川和重慶，以及雲南、貴州、甘肅、陝西和湖北的部分地區。」[1]

「自秦人取蜀而後，始有茗飲之事。」清初學者顧炎武在其《日知錄》中指出，各地對茶的飲用，是秦國吞併巴蜀後才慢慢傳播開來的，表明中國和世界的茶文化最初是在巴蜀發展起來的。顧炎武的這一結論，統一了中國歷代關於茶事起源的種種說法，也為現在絕大多數學者所接受。因此，常稱「巴蜀是中國茶業或茶葉文化的搖籃」。

一、茶葉的發現和利用

秦代以前，是中國發現和利用茶的初始階段，即從最早發現和利用茶發展到開始人工栽培茶樹的階段。茶的生產和利用侷限於巴蜀地區，但茶作為貢品已有記載。

中國是世界上最早發現和利用茶的國家。陸羽

1　謝晉洋，胡美會.巴蜀神話的影響及研究價值〔J〕.經濟研究導刊，2009（4）：228-229.

《茶經》稱：「茶之為飲，發乎神農氏，聞於魯周公。」神農是中國五千年前發明農業的傳說人物，相傳「神農嚐百草，一日而遇七十毒，得茶以解之」（荼，即今之茶）。茶是中國原始先民在尋求各種可食之物、治病之藥的過程中發現的，先為藥用，後發展為食用和飲用。[2]因此，中國發現與利用茶的歷史已有五千多年了。

　　茶葉用於祭祀，早在西周時即有所記載。《周禮·掌荼》中說：「掌荼，掌以時聚荼以供喪事。」掌荼是一個專設部門，其職責是及時收集茶葉以供朝廷祭祀之用。當時執掌這一部門的人員數量還不少，《周禮·地官司徒》中記載：「掌荼，下士二人，府一人，史一人，徒二十人。」可見在周代，朝廷對以茶祭祀之事的重視。

　　茶葉作為貢品，在《華陽國志·巴志》中有記載：西元前一千多年前周武王伐紂之後，巴蜀一帶已用民族首領所產的茶葉「納貢」。這是茶作為貢品的最早記述。

二、「茶」字的起源

　　古代文獻中關於「茶」的最早記述，可追溯到《詩經》中的「荼」字。《詩經》成書於春秋時期，收錄了自周初至春秋中期的詩歌三〇五篇。在《詩經》的詩篇中，共有七處出現了「荼」字：「誰謂荼苦，其甘如薺」（《邶風·谷風》）；「周原膴膴，菫荼如飴」（《大雅·綿》）；「采荼薪樗，食我農夫」（《豳風·七月》）；「予所捋荼，予所蓄租」（《豳風·

2　王東明，張蘇丹.中國茶文化形成過程研究〔J〕.黃岡職業技術學院學報，2009（2）：33-35.

鴟鴞》）；「出其闉闍，有女如荼」（《鄭風·出其東門》）；「民之貪亂，寧為荼毒」（《大雅·桑柔》）；「其鎛斯趙，以薅荼蓼。荼蓼朽止，黍稷茂止」（《周頌·良耜》）。

關於《詩經》中的「荼」字，有人認為指的是茶，也有人認為指的是「苦菜」，至今看法不一，難以統一。

有學者認為：《詩經》成書時，中國的政治、文化、經濟中心在北方。《詩經》中所記載的傳說、故事、神話等大多源於北方。《詩經》是對以黃河流域為中心的社會文化的描述，而茶是南方木本植物，茶樹發源地在當時屬於未開化區域，因此《詩經》中的「荼」字不可能指茶。

陳椽先生認為「荼」在古代是多義字，並不專指茶。辨別古書記載，必須依據當時情形而判定所指為何物。荼除指茶外，還指苦菜、茅莠、蕧蕎荼、神名、荊荼等。[3]

朱自振先生在《茶史初探》中，從音節角度進行分類，即單音節和雙音節兩種。先從荼字起，對檟、蔎、荈、櫤、茗進行考證，論證中國早期文獻中的雙音節的茶名和茶字出自巴蜀，而且也相當肯定，中國茶的單音節名和文，極有可能也源於巴蜀雙音節茶名的省稱和音譯的不同用字。證明了《茶經》之名茶、檟、蔎、茗、荈等字源於巴蜀上古茶的雙音節方言。中國乃至全世界的茶名茶字都源於巴蜀，巴蜀是中國和世界茶業和茶

3　陳椽.茶業通史〔M〕.2版.北京：中國農業出版社，2008：12-15.

文化的搖籃。[4]

三、茶業的發展

　　巴國之西的蜀國，其境內當時亦有茶葉的生產。西漢揚雄的《方言》載：「蜀人謂茶曰葭萌。」而《華陽國志・蜀志》中提到「蜀王別封弟葭萌於漢中，號苴侯，命其邑曰葭萌」，可以說蜀王之弟不僅以茶作名，還以茶名其封邑，足見這個後來盛產茶葉的地區早在先秦時代已經有了茶事活動，而且影響很大。據《蜀志》記載，「什邡縣，山出好茶」，南安（今四川樂山市）、武陽（今四川省眉山市彭山區）「皆出名茶」，可知該地當時已有茶葉栽培之事。

　　秦統一中國以前，巴蜀一直是中國茶葉生產、消費和技術中心。秦滅巴蜀之後，黃河流域才受到影響，飲茶之風遂開始流行。

4　朱自振.茶史初探〔M〕.北京：中國農業出版社，2008：23-28.

第二節 秦漢南北朝：中國茶文化的發展時期

從秦漢到魏晉南北朝，是中國茶業的發展時期。這一時期，中國茶葉的栽培區域逐漸擴大，並向東轉移；茶葉亦成為商品向全國各地傳播，且作為藥物、飲料、貢品、祭品等被廣泛應用；飲茶之風，遍及南方。

西元前五十九年，西漢蜀人王褒所寫的《僮約》是反映中國古代茶業的最早記載。內有「武陽買茶」及「烹茶盡具」之句，武陽即今四川省眉山市彭山區，說明在秦漢時期，四川產茶已初具規模，製茶方面也有改進，茶葉具有色、香、味的特色，並分為藥用、喪用、祭祀用、食用，或為上層社會的奢侈品，像武陽那樣的茶葉集散市場已經形成了。[5]

秦統一全國後，隨著巴蜀與各地經濟、文化交流的增強，茶的加工、種植首先向東部和南部漸次傳播開來。[6]據《路史》引《衡州圖經》載，「茶陵者，所謂山谷生茶茗也」，也就是以其地出茶而名縣的。

漢代，人們對茶的保健作用、藥用功效已經有了相當的了解。東漢華佗《食論》載：「苦茶久食益

5　吳英藩.中國茶史考略〔J〕.蠶桑茶葉通訊,1996（1）:37-39.

6　陳宗懋.中國茶經〔M〕.上海：上海文化出版社，2008：12.

思。」[7]東漢增廣《神農本草》的《神農本草經》載：「茶味苦，飲之使人益思、少臥、輕身、明目。」西漢文學家司馬相如的《凡將篇》記載了當地二十一味中草藥材，「烏喙、桔梗、芫華、款冬、貝母、木蘗、蔞芩、芩草、芍藥、桂、漏蘆、蜚廉、雚菌、荈詫、白斂、白芷、菖蒲、芒消、莞、椒、茱萸」，其中「荈詫」就是指茶。

三國時，荊楚一代的茶類生產基本達到和巴蜀相同的程度或水平，魏人張揖在《廣雅》中記載：「荊巴間採茶作餅，成以米膏出之，若飲，先炙令色赤，搗末置瓷器中，以湯澆覆之，用蔥薑橘子芼之，其飲醒酒，令人不眠。」這裡將當時的採茶、製茶、煮茶和茶的功效做了說明。「採茶作餅，成以米膏出之」應該視為中國最早有關製茶的記載，也表明三國及以前中國所製茶葉為餅茶。

進入三國兩晉南北朝時期，飲茶之風在長江流域有了更大的發展，有關文獻記載也逐漸增多，出現了以茶為專門對象的文學作品，如西晉文學家左思的《嬌女詩》中「心為茶荈劇，吹噓對鼎」和張載《登成都白菟樓》中的「芳茶冠六清，溢味播九州」等詩句。此外，飲茶之風漸漸深入各階層人們的日常生活，飲茶已不僅僅是為了解渴，它開始產生社會功能，成為宴會、待客、祭祀的工具，同時成為表達情操、精神的手段。

西晉時，皇家和世家大族鬥奢比富，腐化到了極點。流亡到江南以後，有些人鑒於過去失國的教訓，一改奢華之風，倡導以簡樸為榮。[8]如

7　王續叔，王冰瑩.茶經 · 茶道 · 茶藥方〔M〕.西安：西北大學出版社，1996：253-284.

8　陳宗懋.中國茶經〔M〕.上海：上海文化出版社，2008：13.

《晉中興書》記載，吳興太守陸納招待衛將軍謝安，「所設惟茶果而已」，他侄子陸俶怕太過寒酸，就自作主張準備了豐盛的酒菜，破壞了陸納表示廉潔的意圖，結果被陸納打了四十大板。

　　魏晉以降，天下紛亂，文人學士尚玄論清談之風。這些清談家從最初的品評人物到後來的以談玄為主，終日談說，以茶助興，產生了許多茶人。至東晉後，佛學盛行，玄、佛趨於合流。而玄學從以老莊思想糅合儒家經義發展成糅合了儒、道、佛三者的思想體系。茶以其清淡、虛靜的本性和抗睡療病的功能，廣受宗教徒的青睞。可見，玄學在奠定中國茶道思想體系方面有著不可忽略的作用。

<div style="text-align: right">

第三節

唐宋：中國茶文化的興盛時期

</div>

歷史上的隋、唐、宋、元是中國封建社會的鼎盛時期，也是中國茶業的興盛時期。栽茶規模和範圍不斷擴大，生產貿易中心轉移到長江下游的浙江、福建一帶，飲茶風氣在全國普及，有關茶書著作相繼問世。

一、唐代茶文化

唐朝是茶文化歷史變遷的一個劃時代的時期，茶史專家朱自振寫道：「在唐一代，茶去一劃，始有茶字；陸羽作經，才出現茶學；茶始收稅，才建立茶政；茶始邊銷，才開始有邊茶的生產和貿易。」總而言之，直至唐代，茶葉生產才發展壯大，茶文化也才真正形成。唐代茶文化在中國茶文化發展史上占有重要的地位，主要表現在以下方面。

（一）全民飲茶蔚然成風

隋唐初期，茶事活動得到進一步發展，飲茶之風在北方地區傳播開來，王公貴族開始以飲茶為時髦。封演《封氏聞見記》記載：「開元中，泰山靈岩寺有降魔師，大興禪教，學禪務於不寐，又不夕食，皆許其飲茶。人自懷挾，到處煮飲。從此轉相倣傚，遂成風俗。自鄒、齊、滄、棣，漸至京邑，城市多開店

鋪，煎茶賣之。不問道俗，投錢取飲。其茶自江淮而來，舟車相繼。所在山積，色額甚多。」就是說，到盛唐，由於佛教禪宗允許僧人飲茶，而此時又正是禪宗迅速普及的時期，世俗社會的人們對僧人的飲茶也加以傚傚，從而加快了飲茶的普及，並很快成為流行於整個社會的習俗。[9]

（二）茶學著作相繼問世

唐德宗建中元年（780），陸羽將其所著之《茶經》修訂出版，這是世界上第一部茶葉專著。千百年來，歷代茶人對茶文化的各個方面進行了無數次的嘗試和探索，直至《茶經》誕生後茶方大行其道，飲茶也才由南方特有的一種區域性文化現象變成全國性的「比屋之飲」，因此《茶經》的出現具有劃時代的意義。

首先，《茶經》用「茶」這一統一名稱取代了以往各時代、各地區對茶的諸多稱謂；其次，在《茶經》中陸羽概括了茶的自然和人文科學雙重內容，從品茶名、論茶具、採茶法、煮茶水、煎茶術、飲茶法、茶產地等幾個方面總結了中國自周秦至唐千百年來的飲茶經驗，探討了中國特有的飲茶藝術。同時，陸羽首次把中國儒、道、佛的思想文化與飲茶過程融為一體，首創中國茶道精神，這一點在「茶之器」中反映十分突出，一爐、一釜，皆深寓中國傳統文化之精髓。[10] 更重要的是，《茶經》不僅闡發了飲茶的養生功用，而且明確地將它提升到精神文化層次，開中國茶道之先

9　何哲群.唐代茶文化的形成與興盛〔J〕.遼寧行政學院學報，2008（3）：169-170.

10　王玲.中國茶文化〔M〕.北京：外文出版社，1998.

河。[11]《茶經》的出現，使天下人皆知茶，對於茶葉知識的廣泛傳播、茶葉生產的大力發展都起到了很大的推動作用。

自陸羽之後，唐人又發展了《茶經》的思想，如蘇廙的《十六湯品》、張又新的《煎茶水記》、溫庭筠的《採茶錄》等。

（三）產茶區域遼闊

進入唐代以後，茶葉生產迅速發展，茶區進一步擴大，僅陸羽《茶經》就記載有四十二州一郡產茶。[12] 另據其他史料補充記載，還有三十多個州也產茶，由此可見，唐代已約有八十個州產茶。[13] 產茶的區域遍及今天的川、渝、陝、鄂、皖、贛、浙、蘇、湘、黔、桂、粵、閩、滇十四個省區，與今日茶區的範圍大體相當，已初步形成中國茶葉生產的格局。

（四）大宗茶市應運而生

唐朝時茶葉的產銷中心已逐步從巴蜀轉移到長江下游地區的浙江、江蘇。而南方所產的茶葉大多先集中在廣陵（揚州），然後通過運河或兩岸的「御道」轉運到四方各地。《封氏聞見記》載，「茶自江淮而來，舟車相繼，所在山積，色額甚多」，反映了當時南茶北運的熱鬧場面。此外，各地所產茶葉大多有其固定的銷售市場。

唐代茶葉不僅在遍及南北的廣大市場上運銷交易，還進入了西北邊疆

11　尹邦志，楊俊.茶道「四諦」略議〔J〕.成都理工大學學報（社會科學版），2007（3）：12-16.
12　劉勤晉.茶文化學〔M〕.北京：中國農業出版社，2005：22.
13　程啟坤.中國茶文化的歷史與未來〔J〕.中國茶葉，2008（7）：8-10.

少數民族地區，逐漸成為他們日常生活的必需品。

（五）茶稅制度的建立

唐德宗建中三年，戶部侍郎趙贊以「常賦不足」為藉口建議開徵茶、漆、竹、木稅，稅率從價徵十分之一，自此開了茶葉徵稅的先例，但到了貞元九年張滂倡發的茶稅課徵才是真正為茶專門設立的稅種。[14] 據唐宣宗時所載，「大中初（847 年），天下稅茶增倍貞元」，收入不少於八十萬貫。茶稅之豐厚和茶稅的財政地位由此可見一斑，這也是唐政府對茶稅課徵首倡的原因之一。[15]

二、唐代茶文化形成的社會原因

（一）佛教的盛行

中國佛教自漢時起，經南北朝發展，至唐朝達到了極其興盛的階段。佛教盛行，僧侶種茶飲茶，對飲茶之風起到了推波助瀾的作用。寺院以茶供佛，以茶譯經，以茶待僧，以茶應酬文人、待俗人、餽贈，茶葉消費量很大，因此寺僧必須親自植茶、製茶。許多名茶都是首先由寺院創製，然後再流出至民間。唐代僧人數十萬，寺僧飲茶成為飲茶族中的重要人員。[16]

14 孫洪升.唐宋茶葉經濟〔M〕.北京：社會科學文獻出版社，2001.

15 郭曉，李華罡.茶稅研徵——唐代稅權制下的茶政經濟思想分析〔J〕.上海財經大學報，2006（4）：26-31.

16 陶德臣.唐宋飲茶風習的發展〔J〕.農業考古，2001（2）：256-260.

（二）唐代詩風大興

唐代是詩歌的黃金時代，也是茶之盛世，幾乎所有的中、晚唐詩人都對茶有不同程度的嗜好，把品茶、詠茶作為賞心樂事。著名詩人李白、杜甫、白居易、杜牧、柳宗元、盧仝、皎然、齊己、皮日休、元稹等都曾留下膾炙人口的涉及茶事的詩歌。唐代詠茶詩中最著名並為後世所熟知的當屬盧仝的《走筆謝孟諫議寄新茶》，該詩不僅再現了當時贈茶、煮茶、飲茶的情景，而且直抒胸臆，把茶之功效及飲茶的快感描述得淋漓盡致。詩中對連喝七碗茶不同感受的描寫膾炙人口，被公認為歷代飲茶詩中的經典之句，為後世所稱道。

此外，唐代還首次出現了描繪飲茶場面的繪畫，著名的有閻立本的《蕭翼賺蘭亭圖》、張萱的《烹茶仕女圖》《明皇和樂圖》、周昉的《調琴啜茗圖》、佚名氏的《宮樂圖》等。

（三）貢茶開始發展

唐代的貢茶產地有四川蒙山、江蘇宜興、浙江長興、陝西安康等。唐代宗大曆五年（770）開始在顧渚山建立貢茶院，每年春分至清明節官府派出要員上山督造南茶，「役工三萬，累月方畢」，生產專供皇室飲用的「顧渚紫筍」貢茶，而且要求首批貢茶必須在清明節前製造好並快馬加鞭送達長安，以便皇室每年清明宴時舉辦品嚐新茶聚會。[17]

（四）唐代茶文化的形成與科舉制度關係密切

17 王東明，張蘇丹.中國茶文化形成過程研究〔J〕.黃岡職業技術學院學報，2009（2）：33-35.

　　唐朝用嚴格的科舉制度來選才授官，非科第出身者不得為宰相。每當會試，不僅舉子被困考場，連值班的翰林官也勞乏得不得了。於是，朝廷特命將茶送考場，以茶助考，以示關懷，因而茶被稱為「麒麟草」。[18] 舉子們來自四面八方，都以能得到皇帝的賜茶而無比自豪，這種舉措在當時社會上有著很大的轟動效應，也直接推動了茶文化的發展。

三、兩宋時期：茶業中心轉移至福建，鬥茶成風

　　「茶興於唐而盛於宋」，兩宋時期中國的茶區繼續擴大，製茶技術進一步改進，貢茶和御茶精益求精，飲茶之風更加普及，鬥茶之風盛行，塞外的茶馬交易和茶葉對外貿易逐漸興起。

（一）產茶區域遼闊

　　宋朝時期，中國的茶區繼續擴大。《宋代經濟史》指出，南宋紹興末年，東南十路產茶地計有六十六州二四二縣，其中不包括川峽諸路。[19] 樂史《太平寰宇記》中記載，江南東道、江南西道、嶺南道產茶的州，就有福州、南劍州、建州、漳州、汀州、袁州、吉州、撫州、江州、鄂州、岳州、興國軍、譚州、衡州、涪州、夷州、播州、思州、封州、邕州、容州等。就全國而言，到了南宋時期，產茶地區已由唐代的四十三個州，擴展為六十七個州二四二個縣，足見宋茶之盛。

18　何哲群.唐代茶文化的形成與興盛〔J〕.遼寧行政學院學報，2008（3）：169-170.
19　漆俠.宋代經濟史（下冊）〔M〕.上海：上海人民出版杜，1988：746.

（二）茶葉生產和貢茶的發展

宋朝建立不久，因太宗於太平興國二年（977）詔令建州北苑專造貢茶，漸漸形成了一套空前的貢茶規制。社會各階層的人們對茶也隨之變得須臾不能離之，即時人所謂「君子小人靡不嗜也，富貴貧賤靡不用也」，「夫茶之為民用，等於米鹽，不可一日以無」。[20]

宋朝建立起北苑貢焙後，建安一帶茶葉采制精益求精，貢品名目繁多、標新立異。北苑貢焙專門生產僅供皇宮飲用的龍鳳茶，這是一種餅茶，因在模具上刻有龍鳳圖案，壓製成形後的餅茶上有龍鳳圖案，故稱龍鳳茶，在宋代又稱團茶、片茶。丁謂、蔡襄這兩位貢茶使君，先後創製了大、小龍團，更使龍鳳團茶名聞於世，當時即有「建安茶品甲天下」之稱。宋代貢茶，以建安北苑貢茶為主，每年製造貢茶數萬斤，除福建外，在江西、四川、江蘇等省都有御茶園和貢焙。

（三）茶類的演變

宋茶以片茶為主，其中尤以建州北苑所產之龍鳳團餅茶最為著名，且品類繁多，最多時達到十二綱四十七目，總數不下百數十個。龍鳳團餅茶的製作技術非常複雜，據宋代趙汝礪《北苑別錄》記載就有蒸茶、榨茶、研茶、造茶、過黃、烘茶等幾道工序。龍鳳團餅茶雖製作精良，但工藝煩瑣，價格昂貴，煮飲費事，只有皇室及王公貴族方可享用，尋常百姓消費不起，於是生產上對團餅茶的加工工藝進行了簡化，出現了蒸而不碎、碎

20　（北宋）王安石.王文公集・議茶法（卷三一）〔Z〕.上海：上海人民出版社，1974：366.

而不拍的蒸青和末茶，稱為散茶。到了宋末元初，散茶在全國範圍內逐漸取代了餅茶，占據主導地位。

（四）鬥茶

鬥茶是一種試茶湯質量的活動，又稱茗戰。興於唐代，盛行於北宋。宋人的鬥茶之風很盛行，由於受到朝廷的讚許，連皇帝也大談鬥茶之道，因此舉國上行下效，從富豪權貴、文人墨客到市井庶民，皆以此為樂。宋徽宗的《大觀茶論》中說：「天下之士勵志清白，竟為閒暇修索之玩，莫不碎玉鏘金，啜英咀華，較篋策之精，爭鑑裁之別。」文學家范仲淹《和章岷從事鬥茶歌》中就描述了當時鬥茶的情形：「北苑將期獻天子，林下雄豪先鬥美。鼎磨雲外首山銅，瓶攜江上中泠水。黃金碾畔綠塵飛，碧玉甌中翠濤起。鬥茶味兮輕醍醐，鬥茶香兮薄蘭芷。其間品第胡能欺，十目視而十手指。勝若登仙不可攀，輸同降將無窮恥。」

宋代鬥茶崇尚「茶色貴白」，因此鬥茶的茶具以青、黑瓷為好。蔡襄在奉旨修撰的《茶錄》一書中，對黑瓷兔毫盞同品茶、鬥茶的關係說得很明確：「茶色白，宜黑盞，建安所造者紺黑，紋如兔毫，其坯微厚，最為要用。出他處者，火薄或色紫，皆不及也。其青白盞，斗試家之不用。」這也帶動了建窯青黑瓷的發展。

（五）茶業貿易

隨著茶葉生產和飲茶風氣的發展以及商品經濟的活躍，宋代茶葉貿易因此而十分發達。透過南宋詩人范成大的《春日田園雜興》，我們就可以

看到一幅茶商下鄉收茶的畫面：「蝴蝶雙雙入菜花，日常無客到田家。雞飛過籬犬吠竇，知有行商來買茶。」當然，宋代茶葉基本上施行專賣制度，其茶葉專賣首先推行於東南地區。宋代茶法也層出不窮，主要有三說法、通商法和茶引法，其中，茶引法為後世茶葉經濟政策提供了一個可以借鑑的制度和形式，在古代茶政史上占有重要的位置。

宋朝政府還實行以茶易馬的茶馬互市。茶馬互市雖然始於唐朝，但真正形成制度是在宋代。作為中原漢族農業區與西北少數民族游牧區經濟交往的一種重要形式，茶馬交易在客觀上符合各族人民的共同利益。在長期的發展過程中，它對於促進國家統一和穩定，對於加強西北邊疆與內地友好往來和經濟交流，都具有積極的意義。

（六）茶館文化的形成

宋代城市集鎮大興，各行各業遍布街市，商賈雲集，酒樓、食店因此應運而生，茶坊也乘機興起。雖然茶館早在唐代就已經出現，如《封氏聞見記》載「⋯⋯京邑，城市多開店鋪，煎茶賣之，不問道俗，投錢取飲」，但茶館到了宋代才真正發達起來。北宋汴京有茶坊，南宋臨安有茶樓教坊、花茶坊等：「大凡茶樓多有富室子弟、諸司下直等人會聚，司學樂器，上教曲賺之類，謂之『掛牌兒』」；「大街有三五家開茶肆，樓上專安著妓女，名曰『花茶坊』」。[21]在汴京與臨安的諸多茶肆，不僅是歌妓雲集的歌館[22]，而且往往是「士大夫期朋約友會聚之處」。兩宋時期的茶館，

21　（南宋）吳自牧.夢粱錄．「茶肆」條（卷一六）〔M〕.北京：中國商業出版社，1982：130.
22　（南宋）周密.武林舊事．「歌館」條（卷六）〔M〕.北京：中國商業出版社，1982：120.

完成了中國茶館由低層次的飲茶接待向較高層次的休閒娛樂等多功能服務發展變化的過程。[23]

（七）茶詩、茶書、茶畫眾多

宋朝時期，茶不僅是「開門七件事，柴米油鹽醬醋茶」之一，而且還步入「琴棋書畫詩酒茶」之列。宋代詩人歐陽修、蘇軾、黃庭堅、陸游、范成大、楊萬里等所作茶詩內容廣泛、數量頗多。陸游就有茶詩三百多首，范仲淹《和章岷從事鬥茶歌》可以和盧仝的「七碗茶歌」相媲美，蘇軾的詩更是意境深遠。[24]

至於茶畫，劉松年的《碾茶圖》、趙原的《陸羽烹茶圖》、錢選的《盧仝烹茶圖》、宋徽宗趙佶的《文會圖》、張擇端的《清明上河圖》等流傳至今，是中國茶文化的重要藝術品。

23 徐柯.宋代茶館研究〔D〕.開封：河南大學，2009：72.

24 宛曉春.中國茶譜〔M〕.北京：中國林業出版社，2006：35.

　　元代，蒙古人入主中原成為統治者，北方民族雖然嗜茶，但無心像宋代那樣追求茶品的精緻、程式的煩瑣。因而，茶文化在上層社會那裡得不到倡導。宋代的文人由於國亡家破的狀況無心茶事，因此到了元代茶文化也無從發展。

　　明清時期是中國茶業從興盛走向鼎盛的時期，栽培面積、生產量曾一度達到了有史以來的最高水平，茶葉生產技術和傳統茶學發展到了一個新的高度，散茶成為生產和消費的主要茶類。

一、明朝時期：茶業全面發展

（一）明代產茶區域繼續外擴

　　明代茶葉生產的地域分布，較之前代又有所擴展，除北直隸、山東、山西布政司的生態環境不宜種茶外，南直隸及其他十一個布政司均有生產；而且在秦嶺、淮河以南廣闊的茶區內，許多原不產茶的地方開始引種茶葉，出現了全面發展、名品紛呈的繁榮景象。

（二）茶書的大量撰寫

　　明代，傳統茶學發展到了最高峰，茶書的刊行數

量也是歷代最多的。據萬國鼎《茶書總目提要》中介紹，中國古代茶書共有九十八種，其中明代就有五十五種。而明代茶書中，明初僅二種，明中葉十種，明後期四十三種。阮浩耕等在《中國古代茶葉全書》中收錄現存古茶書六十四種，佚失古茶書六十種，共一二四種，其中明代六十二種，占中國古茶書總量的百分之五十。這些茶書對中國勞動人民在茶園管理、茶樹栽培、茶類製作等方面做了全面、系統的總結。

明代的茶詩詞雖不及唐宋，但在散文、小說方面有所發展，如《閔老子茶》《蘭雪茶》《金瓶梅》對茶事的描寫。此外，茶事書畫也有超越唐宋，代表性的作品有徐渭的《煎茶七類》、文徵明的《惠山茶會圖》、唐伯虎的《事茗圖》等。

（三）散茶的飲用漸盛

自宋末至元朝，飲用散茶的風氣越來越盛，到了明朝這種現象更加普遍。明太祖朱元璋是一個從茶區走出來的皇帝，他深刻理解農民的辛苦和團餅茶製作的複雜，認為團餅茶生產太「重勞民力」，在洪武二十四年便下令「罷造龍團，惟采芽茶以進」。明朝能採取這種休養生息、減輕人民負擔、專門發展邊茶生產的有效辦法是積極有益的，且見效於後世。至此，飲用散茶的風氣開始蔚然成風，散茶的生產技術也得到全面發展，同時生產的茶類也開始多樣化，除蒸青以外，也有炒青茶，還產生了黃茶、白茶和黑茶。明末清初，還出現了烏龍茶、紅茶和花茶。[25]

25　程啟坤.中國茶文化的歷史與未來〔J〕.中國茶葉，2008（7）：8-10.

（四）各地名茶競起

明朝散茶的全面發展，還表現在各地名茶的競起上。宋朝時，散茶的名品只有日鑄、雙井和顧渚等少數幾種。但至明代後，如黃一正在《事類紺珠》中所記，其時比較著名的就有雅州的雷鳴茶，荊州的仙人掌茶，蘇州的虎丘茶、天池茶，長興和宜興的羅茶，以及西山茶、渠江茶、紹興茶等，共九十八種之多。

（五）飲茶風尚的變革

明代散茶的盛行，導致飲茶風尚也發生了劃時代的變革。明人飲茶崇尚自然，流行品飲簡便的條形散茶，將沸水直接沖泡存有茶葉的器具裡直接飲用，或使用茶壺泡茶然後把茶湯注入茶碗中飲用。明代中期以後，從炒青茶揉、炒、焙的加工方法，到沖泡芽茶、葉茶的飲用方法，都相對簡便。在這種情況下，與之相配套的茶具，無論是在種類上還是在形式上都更加簡便，貯藏用的茶葉罐，泡茶葉的壺，沏茶水的碗、盞、杯，就構成全套的飲茶用具了。[26] 明代朱權《茶譜》記載的全套茶具為：爐、磨、灶、碾、羅、架、匙、筅、甌、瓶。但是，簡便不等於粗製濫造。明代飲茶時不僅重視茶湯、茶芽和茶葉色澤的顯現，而且重視茶味，講究茶趣，因此十分強調茶具的選配得體，對茶具特別是對壺的色澤給予了較多的注意，追求壺的「雅趣」，茶具的發展也經歷了藝術化、人文化的過程。

（六）明代茶樓文化的發展

26　陳俊巧.中國古代茶具的歷史時代信息〔D〕.上海：上海師範大學，2005：31.

明代茶樓，比宋代更甚。《杭州府志》載：「嘉靖二十一年三月，有李姓者忽開茶坊，飲客雲集，獲利甚厚。遠近效之，旬月之間開五十餘所。」而明代小說中所見的茶坊就更多了，被譽為「十六世紀社會風俗畫卷」的《金瓶梅》中，談到茶者多達六二九處，談到茶坊的也很多。此外，隨著曲藝、評話等的興起，茶館又成了藝人獻藝的場所。

（七）明代茶稅、茶法

明代的茶稅、茶法基本承襲宋元制，貢茶初時承襲元制，後明太祖罷團茶改散茶，遂改貢芽茶，這種貢茶制度一直沿襲到清代。元代取消茶馬政策，注重課徵重稅，施行官賣商銷制度。明太祖朱元璋恢復茶馬交易，換軍馬以鞏固邊防，控制邊茶貿易，也實施「以茶治邊」的政策。[27]

二、清朝：茶業由繁榮走向衰落，茶文化走向民間

清代茶業以鴉片戰爭為界，分為前清和晚清兩個時期。前清茶葉市場遍布全國，茶葉外貿發展很快，但隨著政局的動盪，經濟的衰退，帝國主義的扼殺，國際市場競爭的加劇，英國在印度和斯里蘭卡引種茶葉獲得成功，遂開始減少從中國進口茶葉，中國逐漸失去了國際茶業中心的地位，這種衰落的局面，一直持續到一九四九年新中國成立為止。清代茶文化發展過程中的主要特點表現在以下幾個方面。

（一）茶區的擴大及茶葉生產的進一步發展

27 宋麗.《茶業通史》的研究〔D〕.合肥：安徽農業大學，2009：30.

清代，茶葉外銷的增加必然刺激茶葉生產的進一步發展，茶葉產區也進一步擴大。咸豐年間全國栽植茶地估計有六百萬至七百萬畝（1 畝＝667 平方米），創歷史最高紀錄。[28]

（二）各地名茶湧現

由於茶葉生產技術的提高和茶類的新發展，清代各地湧現出品種繁多的各類名茶。據陳宗懋主編的《中國茶經》記載，清代名茶約有四十種，主要包括武夷岩茶、西湖龍井、洞庭碧螺春、黃山毛峰、新安松羅、雲南普洱、閩紅工夫茶、祁門紅茶、婺源綠茶、石亭豆綠等。上述這些名茶，不少是在清後期逐步定型和命名的。

（三）宮廷茶文化的興盛

清宮的飲茶習俗以調飲（奶茶）與清飲並用。清初以飲奶茶為主，清朝後期逐漸改為以清飲為主。除常例用御茶之外，朝廷舉行大型茶宴與每歲新正舉行的茶宴，在康熙後期與乾隆年間曾極盛一時。宴會後，按常例有一部分官員及出席者會得到皇帝賞賜御茶、茶具等殊榮。

（四）貢茶的發展

清朝時期，貢茶產地進一步擴大，江南、江北著名產茶地區都有貢茶，有一部分貢茶是由皇帝親自指封的，如洞庭碧螺春茶、西湖龍井、蒙頂甘露。浙江杭州西湖村，至今還保存著當年乾隆皇帝游江南時封為御茶

28　陳椽.茶業通史〔M〕.2 版.北京：中國農業出版社，2008：53-54.

的十八棵茶樹，見圖 3-1。

圖 3-1　十八棵御茶樹

（五）茶具的變革

　　清代，茶具品種增多，形狀多變，色彩多樣，再配以詩書畫雕等藝術，從而把茶具製作推向新的高度。而多茶類的出現，又使人們對茶具的種類與色澤，質地與式樣，以及茶具的輕重、厚薄、大小等，提出了新的要求。[29] 主要有五類：花茶，用壺泡茶，後斟入瓷杯飲用，有利於香氣的保持；大宗紅茶和綠茶，用有蓋的壺、杯或碗泡茶，注重茶的韻味；烏龍茶，重在「啜」，則用紫砂茶具；紅碎茶與工夫紅茶，用瓷壺或紫砂壺泡茶，然後將茶湯倒入白瓷杯中飲用；西湖龍井、洞庭碧螺春等細嫩名茶，則需用玻璃杯。

29　陳俏巧.中國古代茶具的歷史時代信息〔D〕.上海：華東師範大學，2005：8.

（六）茶肆、茶館的發展

清代茶肆、茶館遍布大江南北、長城內外，到茶館喝茶的茶客，上至達官貴人、富商士紳，下至車伕腳役、工匠苦力，談生意、做買賣、說媒拉繾、買房賣地和古董交易等活動在這裡進行，非常熱鬧。[30] 當代作家老舍在《茶館》中對晚清茶館中的形形色色的具體描寫，讓我們對晚清茶館有了更深刻的了解。茶館發展到晚清，已成為人們日常生活中不可缺少的活動場所和交際娛樂中心，已被深刻地社會化了。

（七）茶馬貿易的終結

唐宋以來，茶馬互市一直是中原與西北少數民族之間經濟交往的一種重要形式，至元時暫停，明代又趨於鼎盛。清初時統治者出於軍事政治的需要對茶馬貿易極為重視，但由於清朝察哈爾及西北牧馬場的建立，康熙初年茶馬貿易便開始衰落，雍正十三年（1735）清廷停止以茶易馬，唐宋以來近千年的茶馬貿易便告終結。[31]

（八）茶詩、茶事小說眾多

清代寫茶詩的詩人數量眾多，如曹廷棟、曹雪芹、鄭板橋、高鶚、陸廷燦、顧炎武等。清代乾隆皇帝曾數次下江南，四次到過龍井茶產地，觀看採茶、製茶，品嚐龍井茶，每次都作詩一首，並封龍井茶為御茶。

30　阮耕浩.茶館風景〔M〕.杭州：浙江攝影出版社，2003：24-25.
31　李紹祥.論明清時期的茶葉政策〔J〕.東岳論叢，1998（1）：70-74.

　　清代小說也有大量的茶事描寫，如曹雪芹的《紅樓夢》、蒲松齡的《聊齋誌異》、李汝珍的《鏡花緣》、吳敬梓的《儒林外史》、劉鶚的《老殘遊記》、李綠園的《歧路燈》、文康的《兒女英雄傳》、西周生的《醒世姻緣傳》等著名作品。尤其是曹雪芹的《紅樓夢》，談及茶事的就有近三百處，描寫之細膩、生動及審美價值之豐富，都是其他作品無法企及的。

　　清朝中期和鴉片戰爭以後，雖然因西方茶葉特別是紅茶消費的持續躍增，中國茶葉出口和茶葉生產呈顯著上升的勢頭，但這時中國傳統茶學和茶葉加工技術已進入了萎蔫和不再有生氣的階段。所以，對清朝咸同年間中國茶業的較大發展，我們曾形象地稱其為中國古代或傳統茶業的「迴光返照」。一八八七年以後，中國茶葉出口連年遞減，茶葉市場一天天被印度、錫蘭擠占，中國茶文化也無從發展，從此走向了坎坷之途。

第五節

一九七八年後：中國茶文化的復興時期

新中國成立後的前三十年，茶業處於恢復和發展階段。改革開放以後，茶業經濟迅速發展了起來，人們將注視的目光又投向了茶文化，在各界人士的努力下，茶文化重新登上了歷史舞台，煥發出生機與活力。其主要表現如下。

一、各地紛紛舉辦茶文化節、國際茶會和學術討論會

定期舉行的「國際茶文化研討會」，目前已經連續舉辦了十四屆。另外，如中國茶葉博物館主辦的「西湖國際茶會」、武夷山市主辦的「武夷岩茶節」、雲南普洱市主辦的「中國普洱茶葉節」、上海市主辦的「上海國際茶文化節」、陝西法門寺博物館主辦的「法門寺唐代茶文化研討會暨法門寺國際茶會」等，都已經舉辦過多屆，且影響深遠。

二、茶文化社團組織不斷湧現

（一）國家級茶葉團體組織

（1）中國茶葉學會：一九六四年在浙江省杭州市成立，一九六六年中國茶葉學會工作暫停，直到一九七八年恢復活動。

（2）中華茶人聯誼會：簡稱「茶聯」，一九八〇年在北京正式成立，是中國從事茶葉事業的人士和團體自願參加組成的民間團體。

（3）中國國際茶文化研究會：是由中華人民共和國農業部主管，經中華人民共和國民政部登記的全國性茶文化研究團體。

（二）民間茶葉團體組織

（1）華僑茶葉發展研究基金會：一九八一年由愛國華僑人士關奮發倡議，並捐款三百萬港幣組建成立。

（2）中國社科院茶業研究中心：二〇〇〇年六月經有關主管部門批準成立的非營利性學術研究機構。

（3）陸羽研究會：一九八三年正式成立，由在天門縣文史部門工作多年、酷愛「陸學」的歐陽勳和劉安國同志共同發起。

（4）杭州「茶人之家」：一九八五年四月在莊晚芳教授的倡議下，得到當代茶聖吳覺農暨國內外茶界人士的支持，由浙江省茶葉公司投資興建。

（5）陸羽茶文化研究會：一九九〇年在湖州成立，並舉行首次學術討論會。

（6）吳覺農茶學思想研究會：二〇〇四年在吳覺農的故鄉浙江上虞市成立。

（7）張天福茶葉發展基金會：二〇〇八年九月在福州成立。該基金會旨在弘揚張天福茶學創新精神，立足福建、面向全國，促進茶葉生產、科研、教育和茶文化的持續發展。

三、茶文化教育研究機構相繼建立

　　目前全國已有十餘所高等院校設立了茶學系或茶文化專業，如浙江大學茶學系、安徽農業大學茶學系、湖南農業大學茶學系、華南農業大學茶學系、西南大學茶學系及高職教育茶文化專業、福建農林大學茶學系、雲南農業大學茶學系、四川農業大學茶學系、華中農業大學茶學系、浙江樹人大學應用茶文化專業、浙江農林大學茶文化學院、武夷學院茶與食品學院、廣西職業技術學院茶葉專業、漳州科技職業學院、湖北三峽旅遊職業技術學院茶文化專業等。有些高校中還設立了茶文化研究中心，招收碩士、博士研究生。另外，中國農業科學院茶葉研究所、中華全國供銷合作總社杭州茶葉研究所、北京大學東方茶文化研究中心、江西社會科學院中國茶文化研究中心、陝西法門寺中國茶文化研究中心以及各地省級茶葉研究所等，也都是把研究和繁榮中國茶文化事業作為己任的研究機構。

四、茶文化展館紛紛建成開放

　　除了北京故宮博物院、台北故宮博物院，以及各省、市綜合性博物館有茶文化的展示外，二十世紀八〇年代以來專門性展館紛紛建成開放：一九八一年，香港特別行政區建立了香港茶具館；一九八七年，上海創辦了四海茶具館；一九八八年，四川蒙山建立了名山茶葉博物館；一九九一年，中國最大的綜合性茶葉博物館——中國茶葉博物館在浙江杭州建成開放；一九九七年，台灣地區首家茶葉博物館——坪林茶業博物館建成開放；二〇〇一年，福建漳州天福茶博物院建成；二〇〇三年，重慶永川建

立了巴渝茶俗博物館並對外開放；二〇〇八年，孔子茶文化主題展館在濟南成立；二〇一〇年，中國茶市茶文化展覽館在新昌成立。這些茶文化展館展示並宣傳了中國茶文化，對國民茶文化素質的培養具有現實意義。

五、茶藝館的興起

茶藝館自一九七五年在台灣地區誕生之後，很快在北京、上海、福建以及杭州、南昌、廣州等地普及。據不完全統計，中國目前有大大小小的各種茶館、茶樓、茶坊、茶社、茶苑五萬多家。一九九八年，勞動和社會保障部（2008 年改稱人力資源和社會保障部）將茶藝師列入國家職業大典。二〇一〇年，人力資源和社會保障部頒布了《茶藝師國家職業標準》來規範茶館服務行業。

六、茶藝表演事業蓬勃發展

隨著茶文化活動的廣泛開展，簡單的傳統茶藝已經不能滿足群眾的需求，許多茶藝專家編創了富有新意和特色的新型茶藝節目。著名的有：江西的文士茶、農家茶、禪茶、將進茶，上海的三清茶、太極茶，陝西的仿唐清明宴、陸羽茶道，北京的清代宮廷茶，湖南的清明雅韻，珠海的一脈情和珠海漁女，杭州的龍井問茶、九曲紅梅等。

七、茶文化書籍、影視的繁榮

茶文化蓬勃興起還體現在茶文化書籍、影視的繁榮。自二十世紀八〇

年代以來，有關茶文化的書籍不斷出版，內容涉及茶的歷史、品茗藝術、茶與儒釋道的關係、茶具等方面。據不完全統計，二十世紀八九十年代新出版的有關茶文化的專著有一百五十多本。[32] 作家王旭峰創作的長篇小說《南方有嘉木》《不夜之侯》《築草為城》茶人三部曲，其中兩部獲得茅盾文學獎，並被改編成電視連續劇，產生了廣泛的影響。

八、茶文化景點成為旅遊亮點

隨著茶文化熱的興起以及旅遊農業的發展，各產茶區都積極開發茶文化旅遊資源，充分利用當地的茶葉旅遊資源，挖掘當地特色，以其特有的風情吸引著各地遊客。當前茶文化旅遊的發展類型可分為以下幾種：①生態觀光茶園，如廣東英德的「茶趣園」和「茶葉世界」；②茶文化公園，如杭州的龍井山園等；③觀光休閒茶場，如上海的閘北茶公園、台灣的龍頭休閒農場；④茶鄉風情游，如福建的「八閩茶鄉風情旅遊」活動。

九、茶文物古蹟的保護

近三十年來，茶文物和茶文化古蹟不斷被發掘並得到保護。在福建建甌發現了記載宋代「北苑貢茶」的摩崖石刻；在浙江長興顧渚山發現了唐代貢茶院遺址、金沙泉遺址及唐時的茶事摩崖石刻；在陝西扶風法門寺地宮出土了一套唐代宮廷金銀茶具；在雲南西雙版納的寺院發現了用傣文寫就的《茶事貝葉經》；在雲南南部考證滇藏茶馬古道時，發現了許多與茶

32 陳宗懋.中國茶葉大辭典〔M〕.北京：中國輕工業出版社，2001.

相關的古代茶事文物，並在滇南原始森林深處發現了大片的野生茶樹部落；在河北宣化的幾座古墓道中發現了大量遼代飲茶壁畫和數量不等的遼代茶具。

十、民族茶文化異彩紛呈

中國有五十五個少數民族，由於所處的地理環境、歷史文化以及生活風俗的不同，形成了不同的飲茶風俗，如藏族的酥油茶、回族的刮碗茶、維吾爾族的香茶、白族的三道茶等等。少數民族較集中的省（自治區）成立了茶文化協會。中國茶葉流通協會、中國國際茶文化研究會和雲南省思茅市（2007 年更名為普洱市）人民政府聯合舉辦了三屆全國民族茶藝大賽，民族茶文化異彩紛呈。

小結

中國是茶的原產地，亦是世界飲茶文化的起源地。陸羽在《茶經》中指出：「茶之為飲，發乎神農氏，聞於魯周公。」在漫長的歷史歲月中，中國的茶文化發展史大致經歷了以下五個階段：秦代以前──萌芽時期，是中國發現和利用茶的初始階段；秦漢南北朝──發展時期，這一時期中國茶葉的栽培區域逐漸擴大，並向東轉移，茶葉亦成為商品向全國各地傳播，且作為藥物、飲料、貢品、祭品等被廣泛應用；唐宋──興盛時期，該時期中國栽茶規模和範圍不斷擴大，生產貿易中心轉移到長江下游的浙江、福建一帶，飲茶風氣在全國普及，有關茶書著作相繼問世；明清──鼎盛時期，這一時期散茶興起，茶文化走向民間；一九七八年後──復興時期，茶文化重邁歷史舞台，中國茶業

再現輝煌。中國茶文化作為博大精深的中華文化的一個重要分支，對促進社會進步起到了巨大的作用。

思考題

1. 《茶經》的作者是誰？《茶經》的誕生對中國的茶業發展有何意義？
2. 「鬥茶」的習俗萌芽於哪個朝代？興盛於哪個朝代？

四 中國茶藝

　　茶藝，是指如何泡好一壺茶的技術和如何享受一杯茶的藝術。日常生活中，雖然人人都能泡茶、喝茶，但要真正泡好茶、喝好茶卻並非易事。泡好一壺茶和享受一杯茶也要涉及廣泛的內容，如識茶、選茶、泡茶、品　茶、茶葉經營、茶文化、茶藝美學等。因此，泡茶、喝茶是一項技藝，也是一門藝術。泡茶可以因時、因地、因人的不同而有不同的方法。泡茶時涉及茶、水、茶具、時間、環境等因素，把握這些因素之間的關係是泡好茶的關鍵。

一、茶的沖泡

茶葉中的化學成分是組成茶葉色、香、味的物質基礎，其中多數能在沖泡過程中溶解於水，從而形成了茶湯的色澤、香氣和滋味。

泡茶時，應根據不同茶類的特點，調整水的溫度、浸潤時間和茶葉用量，從而使茶的香味、色澤、滋味得以充分地發揮。

綜合起來，泡好一壺茶，主要有四大因素：第一是茶水比例，第二是泡茶水溫，第三是浸泡時間，第四是沖泡次數。

（一）茶的品質

茶葉中各種物質在沸水中浸出的快慢，與茶葉的老嫩和加工方法有關。氨基酸具有鮮爽的性質，因此，茶葉中氨基酸含量多少直接影響著茶湯的鮮爽度。名優綠茶滋味之所以鮮爽、甘醇，主要是因為氨基酸的含量高和茶多酚的含量低。夏茶氨基酸的含量低而茶多酚的含量高，所以茶味苦澀，故有「春茶鮮、夏茶苦」的諺語。

（二）茶水比例

茶葉用量應根據不同的茶具、不同的茶葉等級而有所區別。一般而言，水多茶少，滋味淡薄；茶多水少，茶湯苦澀不爽。因此，細嫩的茶葉，用量要少；較粗的茶葉，用量可多些。普通的紅茶、綠茶類（包括花茶），可掌握在一克茶沖泡五十至六十毫升水。如果是二百毫升的杯（壺），那麼，放上三克左右的茶，沖水至七八成滿，就成了一杯濃淡適宜的茶湯。若飲用雲南普洱茶，則需放茶葉五至八克。烏龍茶因適宜濃飲，注重品味和聞香，故要湯少味濃，用茶量以茶葉與茶壺比例來確定，投茶量大致是茶壺容積的三分之一至二分之一。在廣東潮汕地區，投茶量達到茶壺容積的二分之一至三分之二。

茶、水的用量，還與飲茶者的年齡、性別有關。大致說來，中老年人比年輕人飲茶要濃，男性比女性飲茶要濃。如果飲茶者是老茶客或是體力勞動者，一般可以適量加大茶量；如果飲茶者是新茶客或是腦力勞動者，可以適量少放一些茶葉。

一般來說，茶不可泡得太濃，因為濃茶有損胃氣，對脾胃虛寒者更甚。茶葉中含有鞣酸，太濃太多可收縮消化黏膜，妨礙胃吸收，引起便秘和牙黃。古人謂飲茶「寧淡勿濃」是有一定道理的。同時，太濃的茶湯和太淡的茶湯都不易體會出茶香嫩的味道。

（三）沖泡水溫

據測定，用 60 ℃的開水沖泡茶葉與等量 100 ℃的水沖泡茶葉相比，在時間和用茶量相同的情況下，前者茶湯中的茶汁浸出物含量只有後者的百分之四十五至百分之六十五。這就是說，沖泡茶的水溫高，茶汁就容易

浸出；沖泡茶的水溫低，茶汁浸出速度慢。「冷水泡茶慢慢濃」，說的就是這個意思。

泡茶的茶水一般以沸水為好，而沖泡綠茶的水溫約 85 ℃。滾開的沸水會破壞維生素 C 等成分，而咖啡鹼、茶多酚很快浸出，會使茶味變得苦澀；水溫過低則茶葉浮而不沉，內含的有效成分浸泡不出來，茶湯滋味寡淡，不香不醇，淡而無味。

泡茶水溫的高低，還與茶的老嫩、鬆緊、大小有關。大致說來，茶葉原料粗老、緊實、整葉者，要比茶葉原料細嫩、鬆散、碎葉者，茶汁浸出要慢得多，所以，沖泡水溫要高。

水溫的高低，還與沖泡的品種花色有關。具體說來，高級細嫩名茶，特別是高檔名綠茶，開香時水溫為 95 ℃，沖泡時水溫為 80 ℃至 85 ℃。只有這樣泡出來的茶湯色清澈不渾，香氣純正而不雜，滋味鮮爽而不熟，葉底明亮而不暗，使人飲之可口，視之動情。如果水溫過高，湯色就會變黃；茶芽因「泡熟」而不能直立，失去觀賞性；維生素遭到大量破壞，降低營養價值；咖啡鹼、茶多酚很快浸出，又使茶湯產生苦澀味，這就是茶人常說的把茶「燙熟」了。反之，如果水溫過低，則滲透性較低，茶葉往往浮在表面，茶中的有效成分難以浸出，結果茶味淡薄，同樣會降低飲茶的功效。大宗紅、綠茶和花茶，由於茶葉原料老嫩適中，故可用 90 ℃左右的開水沖泡。沖泡烏龍茶、普洱茶和沱茶等特種茶，由於原料並不細嫩，加之用茶量較大，所以，需用剛沸騰的 100 ℃開水沖泡。特別是烏龍茶，為了保持和提高水溫，要在沖泡前用滾開水燙熱茶具；沖泡後用滾開

水淋壺加溫，目的是增加溫度，使茶香充分發揮出來。

至於邊疆兄弟民族喝的緊壓茶，要先將茶搗碎成小塊，再放入壺或鍋內煎煮後，才供人們飲用。判斷水的溫度可先用溫度計和定時器測量，等掌握之後就可憑經驗來斷定了。當然，所有的泡茶用水都得煮開，以自然降溫的方式來達到控溫的效果。

（四）沖泡時間

茶葉沖泡時間差異很大，與茶葉種類、泡茶水溫、用茶數量和飲茶習慣等都有關。

如用茶杯泡飲普通紅、綠茶，每杯放乾茶三克左右，用沸水一百五十至二百毫升，沖泡時宜加杯蓋，避免茶香散失，時間三至五分鐘為宜。時間太短，茶湯色淺淡；茶泡久了，增加茶湯澀味，香味還易喪失。不過，新采製的綠茶可沖水不加杯蓋，這樣湯色更豔。另外，用茶量多的，沖泡時間宜短，反之則宜長；質量好的茶，沖泡時間宜短，反之宜長。茶的滋味，是隨著時間延長而逐漸增濃的。據測定，用沸水泡茶，首先浸出的是咖啡鹼、維生素、氨基酸等，大約到三分鐘時前述物質含量較高。這時飲起來，茶湯有鮮爽醇和之感，但缺少飲茶者需要的刺激味。以後，隨著時間的延續，茶多酚浸出物含量逐漸增加。因此，為了獲取一杯鮮爽甘醇的茶湯，對大宗紅、綠茶而言，頭泡茶以沖泡後三分鐘左右飲用為好，若想再飲，到杯中剩有三分之一茶湯時，再續開水，以此類推。

對於注重香氣的烏龍茶、花茶，泡茶時，為了不使茶香散失，不但需

要加蓋，而且沖泡時間不宜長，通常二至三分鐘即可。由於泡烏龍茶時用茶量較大，因此，第一泡一分鐘就可將茶湯傾入杯中，自第二泡開始，每次應比前一泡增加十五秒左右，這樣就使茶湯濃度不會相差太大。

白茶沖泡時，要求沸水的溫度在 70 ℃左右，一般是四至五分鐘後浮在水面的茶葉才開始徐徐下沉，這時，品茶者應以欣賞為主，觀茶形，察沉浮，從不同的茶姿、茶色中使自己的身心得到愉悅，一般到十分鐘時方可品飲茶湯。否則，不但失去了品茶藝術的享受，而且飲起來淡而無味，這是因為白茶加工未經揉捻，細胞未曾破碎，茶汁很難浸出，以至浸泡時間需相對延長，同時只能重泡一次。

另外，沖泡時間還與茶葉老嫩和茶的形態有關。一般說來，凡原料較細嫩、茶葉鬆散的，沖泡時間可相對縮短；相反，原料較粗老、茶葉緊實的，沖泡時間可相對延長。

總之，沖泡時間的長短，最終還是以適合飲茶者的口味來確定為好。

（五）沖泡次數

據測定，茶葉中各種有效成分的浸出率是不一樣的，最容易浸出的是氨基酸和維生素 C，其次是咖啡鹼、茶多酚、可溶性糖等。一般茶沖泡第一次時，茶中的可溶性物質能浸出百分之五十至百分之五十五；沖泡第二次時，能浸出百分之三十左右；沖泡第三次時，能浸出約百分之十；沖泡第四次時，只能浸出百分之二至百分之三，此時幾乎是白開水了。所以，通常以沖泡三次為宜。

如飲用顆粒細小、揉捻充分的紅碎茶和綠碎茶，由於這類茶的內含成分很容易被沸水浸出，一般都是沖泡一次就將茶渣濾去，不再重泡。速溶茶，也是採用一次沖泡法。

工夫紅茶、條形綠茶（如眉茶、花茶）通常只能沖泡二至三次，而白茶和黃茶一般只能沖泡一次，最多二次。

品飲烏龍茶多用小型紫砂壺，在用茶量較多（約半壺）時，可連續沖泡四至六次，甚至更多。

（六）泡茶用水的選擇

水為茶之母，器為茶之父。虎跑水，龍井茶，被稱為杭州「雙絕」。可見，用什麼水泡茶，對茶的沖泡及效果起著十分重要的作用。

水是茶葉滋味和內含有益成分的載體，茶的色、香、味和各種營養保健物質都要溶於水後才能供人享用。而且水能直接影響茶質，清人張大復在《梅花草堂筆談》中說：「茶情必發於水，八分之茶，遇十分之水，茶亦十分矣；八分之水，試十分之茶，茶只八分耳。」因此，好茶必須配以好水。

1.古人對泡茶用水的看法

最早提出水標準的是宋徽宗趙佶，他在《大觀茶論》中寫道：「水以清、輕、甘、冽為美。輕甘乃水之自然，獨為難得。」後人在他提出的「清、輕、甘、冽」的基礎上又增加了個「活」字。

古人大多選用天然的活水，如泉水、山溪水；無污染的雨水、雪水是其次；接著是清潔的江、河、湖、深井中的活水。唐代陸羽在《茶經》中指出：「其水，用山水上，江水中，井水下。其山水，揀乳泉石池漫流者上，其瀑湧湍漱勿食之。」用不同的水沖泡茶葉的結果是不一樣的，只有佳茗配美泉才能體現出茶的真味。

2. 現代人對泡茶用水的看法

現代人認為，「清、輕、甘、冽、活」五項指標俱全的水才稱得上宜茶美水。

其一，水質要清。水清則無雜、無色、透明、無沉澱物，最能顯出茶的本色。

其二，水體要輕。北京玉泉山的玉泉水比重最輕，故被乾隆皇帝御封為「天下第一泉」。水的比重越大，說明溶解的礦物質越多。實驗結果表明，當水中的低價鐵超過 0.1 ppm 時，茶湯發暗，滋味變淡；鋁含量超過 0.2 ppm 時，茶湯便有明顯的苦澀味；鈣離子達到 2 ppm 時茶湯帶澀，而達到 4 ppm 時茶湯變苦；鉛離子達到 1 ppm 時，茶湯味澀而苦，且有毒性。所以，水以輕為美。

其三，水味要甘。「凡水泉不甘，能損茶味。」所謂水甘，即一入口舌尖頃刻便會有甜滋滋的美妙感覺，嚥下去後喉中也有甜爽的回味。用這樣的水泡茶，自然會增茶之美味。

其四，水溫要冽。冽即冷寒之意，因為寒冽之水多出於地層深處的泉

脈之中，所受污染少，泡出的茶湯滋味純正。

其五，水源要活。流水不腐，現代科學證明了在流動的活水中細菌不易繁殖，同時活水有自然淨化作用，在活水中氧氣和二氧化碳等氣體的含量較高，泡出的茶湯特別鮮爽可口。

3. 中國飲用水的水質標準

感官指標：色度不超過十五度，渾濁度不超過五度，不得有異味、臭味，不得含有肉眼可見物。

化學指標：pH 值為六點五至八點五，總硬度不高於二十五度，鐵不超過○點三毫克／升，錳不超過○點一毫克／升，銅不超過一毫克／升，鋅不超過一毫克／升，揮發酚類不超過○點○○二毫克／升，陰離子合成洗滌劑不超過○點三毫克／升。

毒理指標：氟化物不超過一毫克／升，適宜濃度○點五至一毫克／升，氰化物不超過○點○五毫克／升，砷不超過○點○五毫克／升，鎘不超過○點○一毫克／升，鉻（六價）不超過○點○五毫克／升，鉛不超過○點○點五毫克／升。

細菌指標：細菌總數不超過一百個／毫升，大腸菌群不超過三個／升。

以上四個指標，主要是從飲用水最基本的安全和衛生方面考慮，作為泡茶用水，宜茶用水可分為天水、地水、再加工水三大類。再加工水即城市銷售的「太空水」「純淨水」「蒸餾水」等。

（七）泡茶用水

1. 自來水

自來水是最常見的生活飲用水，其水源一般來自江河、湖泊，是屬於加工處理後的天然水，為暫時硬水。因其含有用來消毒的氯氣等，在水管中滯留較久，還含有較多的鐵質，所以當水中的鐵離子含量超過萬分之五時，會使茶湯呈褐色，而氯化物與茶中的多酚類作用又會使茶湯表面形成一層「鏽油」，喝起來有苦澀味。所以，用自來水沏茶，最好用無污染的容器先貯存一天，待氯氣散發後再煮沸沏茶，或者採用淨水器將水淨化，這樣就可成為較好的沏茶用水。

2. 純淨水

純淨水是蒸餾水、太空水的合稱，是一種安全無害的軟水。純淨水是以符合生活飲用水衛生標準的水源，採用蒸餾法、電解法、逆滲透法及其他適當的加工方法制得，純度很高，不含任何添加物，是可直接飲用的水。用純淨水泡茶，不僅因為淨度好、透明度高而沏出的茶湯晶瑩透徹，而且香氣、滋味純正，無異雜味，鮮醇爽口。市面上純淨水品牌很多，大多數都適宜泡茶，其效果還是相當不錯的。

3. 礦泉水

中國對飲用天然礦泉水的定義是：從地下深處自然湧出的或經人工開發的、未受污染的地下礦泉水，含有一定量的礦物鹽、微量元素或二氧化碳氣體，在通常情況下其化學成分、流量、水溫等動態指標在天然波動範圍內相對穩定。礦泉水與純淨水相比，礦泉水含有豐富的鋰、鍶、鋅、

溴、碘、硒和偏硅酸等多種微量元素，飲用礦泉水有助於人體對這些微量元素的攝入，並調節機體的酸鹼平衡，但飲用礦泉水應因人而異。由於礦泉水的產地不同，其所含微量元素和礦物質成分也不同，不少礦泉水含有較多的鈣、鎂、鈉等金屬離子，是永久性硬水，雖然水中含有豐富的營養物質，但用於泡茶效果並不佳。

4. 活性水

活性水，包括磁化水、礦化水、高氧水、離子水、自然回歸水、生態水等品種。這些水均以自來水為水源，一般經過濾、精製、殺菌、消毒處理製成，具有特定的活性功能，並且有相應的滲透性、擴散性、溶解性、代謝性、排毒性、富氧化和營養性功效。由於各種活性水內含微量元素和礦物質成分各異，如果水質較硬，泡出的茶水質量較差；如果屬於暫時硬水，泡出的茶水品質較好。

5. 淨化水

通過淨化器對自來水進行二次終端過濾處理，淨化原理和處理工藝一般包括粗濾、活性炭吸附和薄膜過濾等三級系統，能有效地清除自來水管網中的紅蟲、鐵鏽、浮物等機械成分，降低濁度，達到國家飲用水衛生標準。但是，淨水器中的粗濾裝置要經常清洗，活性炭也要經常換新，時間一久，淨水器內膽易堆積污物，繁殖細菌，形成二次污染。淨化水易取得，是經濟實惠的優質飲用水，用淨化水泡茶其茶湯質量是相當不錯的。

6. 天然水

天然水，包括江、湖、泉、井及雨水。用這些天然水泡茶，應注意根

據水源、環境、氣候等因素判斷其潔淨程度。對取自天然的水經過濾、臭氧化或其他消毒過程的簡單淨化處理，既保持了天然又達到了潔淨，也屬天然水之列。在天然水中，泉水是泡茶最理想的水。泉水雜質少、透明度高、污染少，雖屬暫時硬水，但加熱後呈酸性碳酸鹽狀態的礦物質被分解並釋放出碳酸氣，口感特別。泉水煮茶，甘冽清芬俱備。然而，由於各種泉水的含鹽量及硬度有較大的差異，也並不是所有泉水都是優質的，有些泉水含有硫黃，不能飲用。江、河、湖水屬地表水，含雜質較多，渾濁度較高，一般說來，沏茶難以取得較好的效果；但在遠離人煙又是植被生長繁茂之地，污染物較少，這樣的江、河、湖水仍不失為沏茶好水，如浙江桐廬的富春江水、淳安的千島湖水、紹興的鑒湖水就是例證。這正如唐代陸羽在《茶經》中所言：「其江水，取去人遠者。」唐代白居易在詩中說「蜀茶寄到但驚新，渭水煎來始覺珍」，言下之意是渭水煎茶很好；唐代李群玉曰「吳甌湘水綠花」，意思是湘水煎茶也不差；明代許次紓在《茶疏》中更進一步說，「黃河之水，來自天上。濁者土色，澄之即淨，香味自發」，意思是即使濁混的黃河水，如果經澄清處理，同樣也能使茶湯香高味醇。這種情況，古代如此，現代也同樣如此。

雪水和天落水，古人稱為「天泉」，尤其是雪水更為古人所推崇。唐代白居易的「掃雪煎香茗」，宋代辛棄疾的「細寫茶經煮茶雪」，元代謝宗可的「夜掃寒英煮綠塵」，清代曹雪芹的「掃將新雪及時烹」，都是讚美用雪水沏茶的。

至於雨水，一般說來，因時而異：秋雨，天高氣爽，空中灰塵少，水味「清冽」，是雨水中上品；梅雨，天氣沉悶，陰雨綿綿，水味「甘滑」，

較為遜色；夏雨，雷雨陣陣，飛沙走石，水味「走樣」，水質不淨。但無論是雪水還是雨水，只要空氣不被污染，與江、河、湖水相比，總是相對潔淨的，是沏茶的好水。

　　井水屬地下水，懸浮物含量少，透明度較高，但多為淺層地下水，特別是城市井水，易受周圍環境污染，用來沏茶，有損茶味。所以，若能汲得活水井的水沏茶，同樣也能泡得一杯好茶。現代工業的發展導致環境污染，已很少有潔淨的天然水了，因此泡茶只能從實際出發，選用適當的水。

二、茶的品飲

（一）品飲要義

　　品茶，是一門綜合藝術。茶葉沒有絕對的好壞之分，完全要看個人喜歡哪種口味而定。也就是說，各種茶葉都有它的高級品和劣等貨。茶中有高級的烏龍茶，也有劣等的烏龍茶；有上等的綠茶，也有下等的綠茶。所謂的好茶、壞茶，是就比較質量的等級和主觀的喜惡來說的。

　　目前的品茶用茶，主要集中在兩類：一是烏龍茶中的高級茶及其名叢，如鐵觀音、黃金桂、凍頂烏龍及武夷名叢、鳳凰單叢等；二是以綠茶中的細嫩名茶為主，以及白茶、紅茶、黃茶中的部分高檔名茶。這些高檔名茶，或色、香、味、形兼而有之，它們都在一個因子或某一個方面有獨特的表現。一般說來，判斷茶葉的好壞，可以從察看茶葉、嗅聞茶香、品嚐茶味和分辨茶渣入手。

（二）觀茶

觀茶，即察看茶葉。察看茶葉，就是觀賞乾茶和茶葉開湯後的形狀變化。所謂乾茶，就是未沖泡的茶葉；所謂開湯，就是指乾茶用開水沖泡出茶湯的內質來。

茶葉的外形隨種類的不同而有各種形態，有扁形、針形、螺形、眉形、珠形、球形、半球形、片形、曲形、蘭花形、雀舌形、菊花形、自然彎曲形等，各具優美的姿態。而茶葉開湯後，茶葉的形態會產生各種變化，或快或慢，及至展露原本的形態，令人賞心悅目。

觀察乾茶，要看乾茶的乾燥程度，如果有點回軟，最好不要購買使用；另外，看茶葉的葉片是否整潔，如果有太多的葉梗、黃片、渣沫、雜質，則不是上等茶葉；然後，要看乾茶的條索外形，條索是茶葉揉成的形態，什麼茶都有它固定的形態規格，像龍井茶是劍片狀，凍頂茶揉成半球形，鐵觀音茶緊結成球狀，香片則切成細條或者碎條。不過，光是看乾茶頂多只能看出百分之三十，並不能馬上看出是否好茶。

由於製作方法不同、茶樹品種有別、採摘標準各異，因而茶葉的形狀顯得豐富多彩，特別是一些細嫩名茶，大多採用手工製作，形態更加五彩繽紛，千姿百態。

（1）針形：外形圓直如針，如南京雨花茶、安化松針、君山銀針、白毫銀針等。

（2）扁形：外形扁平挺直，如西湖龍井、茅山青峰、安吉白片等。

（3）條索形：外形呈條狀稍彎曲，如婺源茗眉、桂平西山茶、徑山茶、廬山雲霧等。

（4）螺形：外形捲曲似螺，如洞庭碧螺春、臨海蟠毫、普陀佛茶、井岡翠綠等。

（5）蘭花形：外形似蘭，如太平猴魁、蘭花茶等。

（6）片形：外形呈片狀，如六安瓜片、齊山名片等。

（7）束形：外形成束，如江山綠牡丹、婺源墨菊等。

（8）圓珠形：外形如珠，如泉崗輝白、湧溪火青等。

此外，還有半月形、捲曲形、單芽形等等。

（三）察色

品茶觀色，即觀茶色、湯色和底色。

1. 茶色

茶葉依顏色分有綠茶、黃茶、白茶、青茶、紅茶、黑茶六大類（指乾茶）。由於茶的製作方法不同，其色澤是不同的，有紅與綠、青與黃、白與黑之分。即使是同一種茶葉，採用相同的製作工藝，也會因茶樹品種、生態環境、採摘季節的不同，色澤上存在一定的差異。例如：細嫩的高檔綠茶，色澤有嫩綠、翠綠、綠潤之分；高檔紅茶，色澤又有紅豔明亮、烏潤顯紅之別。而閩北武夷岩茶的青褐油潤，閩南鐵觀音的砂綠油潤，廣東鳳凰水仙的黃褐油潤，台灣凍頂烏龍的深綠油潤，都是高級烏龍茶中有代表性的色澤，也是鑑別烏龍茶質量優劣的重要標誌。

2. 湯色

　　茶葉沖泡後，內含物質溶解在沸水中的溶液所呈現的色彩，稱為湯色。因此，不同茶類其湯色會有明顯區別，而且同一茶類中的不同花色品種、不同級別的茶葉也有一定差異。凡上乘的茶品，都湯色明亮，有光澤。具體說來，綠茶湯色淺綠或黃綠，清而不濁，明亮澄澈；紅茶湯色烏黑油潤，若在茶湯周邊形成一圈金黃色的油環，俗稱金圈，更屬上品；烏龍茶則以青褐光潤為好；白茶，湯色微黃，黃中顯綠，並有光亮。

　　將適量茶葉放在玻璃杯中，或者在透明的容器裡用熱水一沖，茶葉就會慢慢舒展開。通常可以同時沖泡幾杯來比較不同茶葉的好壞，其中，舒展順利、茶汁分泌最旺盛、茶葉身段最柔軟飄逸的茶葉是最好的。觀察茶湯要快要及時，因為茶多酚類溶解在熱水中後與空氣接觸很容易呈氧化色，如綠茶的湯色氧化即變黃、紅茶的湯色氧化變暗等。沖泡時間拖延過久，會使茶湯混湯而沉澱，紅茶則在茶湯溫度降至 20 ℃以下後常發生凝乳混湯現象，俗稱「冷後渾」，這是紅茶色素和咖啡鹼結合產生黃漿狀不溶物的結果。冷後渾出現早且呈粉紅色者，是茶味濃、湯色豔的表徵；冷後渾呈暗褐色，是茶味鈍、湯色暗的表徵。

　　茶湯的顏色，也會因為發酵程度的不同，以及焙火輕重的差別，而呈現深淺不一的顏色。但有一個共同的原則，不管顏色深或淺，一定不能渾濁、灰暗，清澈透明才是好茶湯應該具備的條件。

　　一般情況下，隨著湯溫的下降，湯色會逐漸變深。在相同的溫度和時間內，紅茶湯色變化大於綠茶，大葉種大於小葉種，嫩茶大於老茶，新茶大於陳茶。茶湯的顏色，以沖泡濾出後十分鐘以內來觀察，較能代表茶的

原有湯色。不過千萬要記住，在做比較的時候，一定要拿同一種類的茶葉做比較。

3. 底色

所謂底色，就是欣賞茶葉經沖泡去湯後留下的葉底色澤。除看葉底顯現的色彩外，還可觀察葉底的老嫩、光糙、勻淨等。

（四）賞姿

茶在沖泡過程中，經吸水浸潤而舒展，或似春筍，或如雀舌，或若蘭花，或像墨菊。與此同時，茶在吸水浸潤過程中，還會因重力的作用，產生一種動感。太平猴魁舒展時，猶如一隻機靈小猴，在水中上下翻動；君山銀針舒展時，好似翠竹爭陽，針針挺立；西湖龍井舒展時，活像春蘭怒放。如此美景，真有茶不醉人自醉之感。

（五）聞香

對於茶香的鑑賞一般要三聞。一是聞乾茶的香氣（乾聞），二是聞開泡後充分顯示出來的茶的本香（熱聞），三是要聞茶香的持久性（冷聞）。

先聞乾茶，乾茶中有的清香、有的甜香、有的焦香，應在沖泡前進行，如綠茶應清新鮮爽，紅茶應濃烈純正，花茶應芬芳撲鼻，烏龍茶應馥郁清幽為好。如果茶香低而沉，帶有焦、煙、酸、黴、陳或其他異味者為次品。將少許乾茶放在器皿中，或直接抓一把茶葉放在手中，聞一聞乾茶的清香、濃香、糖香，判斷一下有無異味、雜味等。

　　聞香的方式，多採用濕聞，即將沖泡的茶葉按茶類不同經一至三分鐘後將杯送至鼻端，聞茶湯面發出的茶香；若用有蓋的杯泡茶，則可聞蓋香和面香；若如台灣人沖泡烏龍茶用聞香杯作過渡盛器，還可聞杯香和面香。另外，隨著茶湯溫度的變化，茶香還有熱聞、冷聞和溫聞之分。熱聞的重點是辨別香氣的正常與否、香氣的類型如何以及香氣高低；冷聞則判斷茶葉香氣的持久度；而溫聞重在鑑別茶香的雅與俗，即優與次。

　　一般來說，綠茶以有清香鮮爽感，甚至有果香、花香者為佳；紅茶以有清香、花香為上，尤以香氣濃烈、持久者為上乘；烏龍茶以具有濃郁的熟桃香者為好；而花茶則以清純芬芳者為優。

　　透過玻璃杯只能看出茶葉表面的優劣，至於茶葉的香氣、滋味並不能夠完全體會，所以開湯泡一壺茶來仔細地品味是有必要的。茶泡好待茶湯倒出來後，可以趁熱打開壺蓋或端起茶杯聞聞茶湯的熱香，判斷一下茶湯的香型（如花香、果香、麥芽糖香），同時要判斷有無煙味、油臭味、焦味或其他的異味。這樣，可以判斷出茶葉的新舊、發酵程度和焙火輕重。

　　在茶湯溫度稍降後，即可品嚐茶湯。這時，可以仔細辨別茶湯香味的清濁濃淡及聞聞中溫茶的香氣，更能認識其香氣特質。等喝完茶湯、茶渣冷卻之後，還可以回過頭來欣賞茶渣的冷香，嗅聞茶杯的杯底香。如果劣等的茶葉，這個時候香氣已經消失殆盡了。嗅香氣的技巧很重要：在茶湯浸泡五分鐘左右就應該開始嗅香氣，最適合嗅茶葉香氣的葉底溫度為 45 ℃至 55 ℃，超過此溫度時，會感到燙鼻；低於 30 ℃時，茶香低沉，特別是染有煙氣、木氣等異氣者，很容易隨熱氣揮發而變得難以辨別。

　　嗅香氣，應以左手握杯，靠近杯沿用鼻趁熱輕嗅或深嗅杯中葉底發出的香氣，也有將整個鼻部深入杯內，接近葉底以擴大接觸香氣面積，從而增加嗅感。為了正確判斷茶葉香氣的高低、長短、強弱、清濁及純雜等，嗅時應重複一兩次，但每次嗅時不宜過久，以免因嗅覺疲勞而失去靈敏感，一般是三秒左右。嗅茶香的過程是吸（1 秒）—停（0.5 秒）—吸（1 秒），依照這樣的方法嗅出的茶香是「高溫香」。另外，可以在品味時嗅出茶的「中溫香」。而在品味後，更可嗅茶的「低溫香」或者「冷香」。好的茶葉，有持久的香氣。只有香氣較高且持久的茶葉，才有餘香、冷香，也才會是好茶。

　　熱聞的方法有三種：一是從氤氳的水汽中聞香，二是聞杯蓋上的留香，三是用聞香杯慢慢地細聞杯底留香。安溪鐵觀音沖泡後，有一抹濃郁的天然花香；紅茶具有甜香和果味香；綠茶則有清香；花茶除了茶香外，還有不同的天然花香。茶葉的香氣，與所用原料的鮮嫩程度和製作技術的高下有關，原料越細嫩，所含芳香物質越多，香氣也就越高。

　　冷聞，則在茶湯冷卻後進行，這時可以聞到原來被茶中芳香物掩蓋著的其他氣味。

（六）嘗味

　　嘗味，是指嘗茶湯的滋味。茶湯滋味，是茶葉的甜、苦、澀、酸、辣、腥、鮮等多種呈味物質綜合反映的結果。如果它們的數量和比例適合，就會變得鮮醇可口，回味無窮。茶湯的滋味以微苦中帶甘為最佳。好茶喝起來甘醇濃稠，有活性，喝後喉頭甘潤的感覺持續很久。

　　一般認為，綠茶滋味鮮醇爽口，紅茶滋味濃厚、強烈、鮮爽，烏龍茶滋味醲醇回甘，是上乘茶的重要標誌。由於舌的不同部位對滋味的感覺不同，品嚐滋味時，要使茶湯在舌頭上循環滾動，才能正確而全面地分辨出茶味來。品味時，舌頭的姿勢要正確：把茶湯吸入嘴內後，舌尖頂住上層齒根，嘴唇微微張開，舌稍向上抬，使茶湯攤在舌的中部，再用腹部呼吸慢慢吸入空氣，使茶湯在舌上微微滾動，連吸兩次氣後辨出滋味。若初感有苦味的茶湯，應抬高舌位，把茶湯壓入舌根，進一步評定苦的程度。對有煙味的茶湯，應在茶湯入口後，閉合嘴巴，舌尖頂住上顎板，用鼻孔吸氣，把口腔鼓大，使空氣與茶湯充分接觸後，再由鼻孔把氣放出。這樣重複兩三次，對煙味的判別效果就會明確。

　　品味茶湯的溫度以 40 ℃至 50 ℃為最適合，如高於 70 ℃，味覺器官容易燙傷，進而影響正常的評味；低於 30 ℃時，味覺品評茶湯的靈敏度較差，且溶解於茶湯中與滋味有關的物質在湯溫下降時逐漸被析出，湯味由協調變為不協調。

　　品味時，每一品茶湯的量以五毫升左右最適宜。過多時，感覺滿嘴是湯，口中難以迴旋辨味；過少時，會覺得嘴空，不利於辨別。每次在三至四秒內，將五毫升的茶湯在舌中迴旋二次，品味三次即可，也就是一杯十五毫升的茶湯分三次喝，就是「品」的過程。

　　品味要自然，速度不能快，也不宜大力吸啜，以免茶湯從齒隙進入口腔，使齒間的食物殘渣被吸入口腔與茶湯混合而增加異味。品味，主要是品茶的濃淡、強弱、爽澀、鮮滯、純異等。為了真正品出茶的本味，在品

茶前最好不要吃會強烈刺激味覺的食物，如辣椒、蔥蒜、糖果等；也不宜吸菸，以保持味覺與嗅覺的靈敏度。喝下茶湯後，喉嚨感覺應軟甜、甘滑，有韻味，齒頰留香，回味無窮。

（七）各類茶的品飲

茶類不同，其質量特性各不相同。因此，不同的茶，品的側重點不一樣，由此導致品茶方法上也有所不同。

1. 高級細嫩綠茶的品飲

高級細嫩綠茶，色、香、味、形都別具一格，討人喜愛。品茶時，先透過晶瑩清亮的茶湯，觀賞茶的沉浮、舒展和姿態；再察看茶汁的浸出、滲透，以及湯色的變幻；然後端起茶杯，先聞其香，再呷上一口，含在口中，慢慢在口舌間來迴旋動，如此往復品賞。

2. 烏龍茶的品飲

重在聞香和嘗味，不重品形。在茶事活動中，有聞香重於品味的，如中國台灣地區；也有品味更重於聞香的，如東南亞一帶。潮汕一帶強調熱品，即灑茶入杯，以拇指和食指按杯沿，中指抵杯底，慢慢由遠及近，使杯沿接唇，杯面迎鼻，先聞其香，而後將茶湯含在口中迴旋，徐徐品飲其味，通常三小口見杯底，再嗅留存於杯中茶香。台灣地區採用溫品，更側重於聞香，品飲時先將壺中茶湯趁熱傾入公道杯，而後分注於聞香杯中，再一一傾入對應的小杯內，而聞香杯內壁留存的茶香正是人們品烏龍茶的精髓所在；品啜時，先將聞香杯置於雙手手心間，使聞香杯口對準鼻孔，再用雙手慢慢來回搓動聞香杯，使杯中香氣儘可能得到最大程度的享用；

至於啜茶方式，與潮汕地區並無多大差異。

3. 紅茶的品飲

紅茶，人稱「迷人之茶」，不僅由於其色澤紅豔油潤、滋味甘甜可口，還因為品飲紅茶除清飲外還可以調飲：酸的如檸檬，辛的如肉桂，甜的如砂糖，潤的如奶酪。

品飲紅茶重在領略它的香氣、湯色和滋味，所以，通常多採用壺泡後再分灑入杯。品飲時，先聞其香，再觀其色，然後嘗味。飲紅茶，須在「品」字上下功夫，緩緩斟飲，細細品味，方可獲得品飲紅茶的真趣。

4. 花茶的品飲

花茶，融茶之味與花之香於一體，構成茶湯適口、香氣芬芳的特有韻味，故而人稱花茶是「詩一般的茶葉」。

花茶常用有蓋的白瓷杯或蓋碗沖泡，高級細嫩花茶也可以用玻璃杯沖泡。高級花茶一經沖泡後，可立即觀賞茶在水中的飄舞、沉浮、展姿，以及茶汁的滲出和茶湯色澤的變幻。當沖泡二至三分鐘後，即可聞香。茶湯稍涼適口時，喝少許茶湯在口中停留，以口吸氣、鼻呼氣相結合的方法，使茶湯在舌面來回流動，口嘗茶味和餘香。

5. 細嫩白茶與黃茶的品飲

白茶屬輕微發酵茶，製作時通常將鮮葉經萎凋後直接烘乾而成，所以，湯色和滋味均較清淡。黃茶的質量特點是黃湯黃葉，製作時通常須經揉捻，因此，茶汁很難浸出。

　　由於白茶和黃茶特別是白茶中的白毫銀針、黃茶中的君山銀針具有極高的欣賞價值，所以兩者都是以觀賞為主的茶品。當然，悠悠的清雅茶香，淡淡的澄黃茶色，微微的甘醇滋味，也是品賞的重要內容。因此，在品飲前可先觀乾茶，或似銀針落盤，或如松針鋪地；再用直筒無花紋的玻璃杯以 80 ℃左右的開水沖泡，觀賞茶芽在杯水中上下浮沉、聳直林立的過程；接著，聞香觀色；最後，通常要在沖泡後十分鐘左右開始嘗味。這些茶特重觀賞，所以其品飲的方法帶有一定的特殊性。

第二節 茶藝的分類

目前，文化界對茶藝的分類比較混亂，有以品飲群體為主體而分為宮廷茶藝、文士茶藝、宗教茶藝、民俗茶藝等，有以茶類為主體分為烏龍茶藝、綠茶茶藝、紅茶茶藝、花茶茶藝等，還有以地區劃分為某地茶藝，甚至還有以個人命名的某氏茶藝（道），不一而足。

如果我們承認茶藝就是茶的沖泡技藝和品飲藝術的話，那麼以沖泡方式作為分類標準應該是較為科學的。考察中國的飲茶歷史，茶的飲法有煮、煎、點、泡四類，形成藝的有煎法、點法、泡法。依藝而言，中國茶道先後產生了煎道、點道、泡道三種形式。

茶藝的分類標準首先應依據習法，茶道亦如此。依習法，中國古代形成了煎道（藝）、點道（藝）、泡道（藝）。日本在吸收中國茶道的基礎上結合民族文化形成了「抹道」「煎道」兩大類，兩類均流傳至今，且流派眾多。但中國的煎道（藝）亡於南宋中期，點道（藝）亡於明朝後期，僅有形成於明朝中期的泡道（藝）流傳至今。從歷史上看，中華茶藝則有煎藝、點藝、泡藝三大類。

在泡藝中，又因使用泡茶器具的不同而分為壺泡法和杯泡法兩大類。壺泡法是在壺中泡，然後分斟到

杯（盞）中飲用；杯泡法是直接在杯（盞）中泡並飲用，明代人稱之為「撮泡」，即撮入杯而泡。清代以來，從壺泡法茶藝又分化出專屬沖泡青茶的工夫茶藝，杯泡法茶藝又可細分為蓋杯泡法茶藝和玻璃杯泡法茶藝。工夫茶藝原特指沖泡青茶的茶藝，當代人又借鑑工夫茶具和泡法來沖泡非青類的，故另稱之為「工夫法茶藝」，以與「工夫茶藝」相區別。這樣，泡藝可分為工夫茶藝、壺泡茶藝、蓋杯泡茶藝、玻璃杯泡茶藝、工夫法茶藝五類。若算上少數民族和某些地方的茶飲習俗——民俗茶藝，則當代茶藝可分為工夫茶藝、壺泡茶藝、蓋杯泡茶藝、玻璃杯泡茶藝、工夫法茶藝、民俗茶藝六類。民俗茶藝的情況特殊，方法不一，多屬調飲，實難作為一類，這裡姑且將其單列。

在當代的六類茶藝中，工夫茶藝又可分為武夷工夫茶藝、武夷變式工夫茶藝、台灣工夫茶藝、台灣變式工夫茶藝。武夷工夫茶藝是指源於武夷山的青茶小壺單杯泡法茶藝，武夷變式茶藝是指用蓋杯代替壺的單杯泡法茶藝，台灣工夫茶藝是指小壺雙杯泡法茶藝，台灣變式工夫茶藝是指用蓋杯代替壺的雙杯泡法茶藝。壺泡茶藝又可分為綠茶壺泡茶藝、紅茶壺泡茶藝等；蓋杯泡茶藝又可分為綠茶蓋杯泡茶藝、紅茶蓋杯泡茶藝、花茶蓋杯泡茶藝等；玻璃杯泡茶藝又可分為綠茶玻璃杯泡茶藝、黃茶玻璃杯泡藝等；工夫法茶藝又可分為綠茶工夫法茶藝、紅茶工夫法茶藝、花茶工夫法茶藝等；民俗茶藝則有四川的蓋碗、江浙的薰豆、江西修水的菊花、雲南白族的三道等。中國茶藝的分類，如圖 4-1 所示。

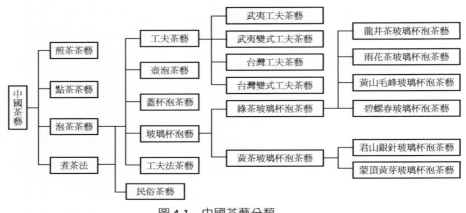

圖 4-1　中國茶藝分類

　　中國茶藝千姿百態，異彩紛呈，成為中華文明花園中的一支奇葩。茶藝作為沖泡一壺茶的技藝和品賞茶的藝術，其過程體現了形式和精神的相互統一，是飲茶活動中形成的文化現象。它起源久遠，文化底蘊深厚，與宗教結緣。茶藝包括備茶具、選茗、擇水、烹茶技術、茶席設計等一系列內容。茶藝背景是襯托主題思想的重要手段，它渲染茶性清純、幽雅、質樸的氣質，以增強藝術感染力。不同風格的茶藝有不同的背景要求，只有選對了背景才能更好地領會茶的滋味。根據茶葉、產地、沖泡方式等不同標準，可以分為以下幾類。

一、按茶葉分類

　　按茶葉類別分類，茶藝可以分為以下六種。

　　（1）綠茶茶藝，如龍井茶藝、碧螺春茶藝。
　　（2）紅茶茶藝，如小種工夫茶藝、寧紅茶藝。

（3）烏龍茶茶藝，如武夷大紅袍茶藝、鐵觀音茶藝。

（4）白茶茶藝，如福鼎白茶茶藝、政和白牡丹茶藝。

（5）黃茶茶藝，如蒙頂黃芽茶茶藝。

（6）黑茶茶藝，如雲南普洱茶茶藝、湖南黑茶茶藝。

二、按地域分類

每一種茶藝所在地不同，茶藝表演內容、待客形式都會體現地方差異。如廣東潮汕工夫茶茶藝就不同於武夷山工夫茶茶藝和台灣凍頂烏龍茶茶藝；又如雲南普洱茶藝又與湖南黑茶茶藝不同，表現了地方民族特點。

三、按沖泡方式分類

根據沖泡茶葉所用器具不同進行分類，可分為工夫茶茶藝、蓋碗茶藝、玻璃杯茶藝。一般而言，烏龍茶適合用紫砂小壺沖泡，注重聞香、賞湯和小口細啜，慢慢品味，如武夷工夫茶茶藝、安溪鐵觀音茶藝、廣東潮汕工夫茶茶藝等。綠茶、花茶、紅茶適合用白瓷或青花瓷蓋碗沖泡，這樣才有利於鑑賞湯色、品嚐滋味。

根據待客形式又可分為：待客型茶藝和表演型茶藝兩類。待客型茶藝注重茶事服務和溝通，解說詞形式自由、活潑，運用靈活；表演型茶藝注重舞台藝術效果和茶藝氛圍的營造，表演要結合插花、掛畫、焚香、點茶和音樂的手段來表現文化內涵，具有較強的觀賞性。

四、按茶藝表現內涵分類

（一）宮廷茶藝

宮廷茶藝是中國古代帝王為敬神祭祖或宴賜群臣進行的茶藝，比較有名的有：唐代的清明茶宴、唐玄宗與梅妃鬥茶、唐德宗時期的唐宮廷茶藝，宋代皇帝遊觀賜茶、視學賜茶，以及清代的太后三道茶茶藝等。宮廷茶藝的特點是：場面宏大，禮儀煩瑣，氣氛莊嚴，茶具奢華，等級森嚴，帶有政治色彩。

（二）文士茶藝

文士茶藝是在歷代儒士們品茗鬥茶的基礎上發展起來的茶藝，比較有名的有：唐代呂溫筆下的三月三茶宴，顏真卿等名士在月下啜茶聯句，白居易的湖州茶山境會，以及宋代文人在鬥茶活動中所用的點茶法、瀹茶法等。文士茶藝的特點是：文化內涵厚重，品茗時注重意境，茶具精巧典雅，表現形式多樣，氣氛輕鬆怡悅，常和清談、賞花、玩月、撫琴、吟詩、聯句、鑑賞古董字畫等相結合，深得怡情悅心、修身養性之真趣。

（三）民俗茶藝

中國是一個有五十六個民族的大家庭，各民族對茶雖有共同的愛好，但卻有著不同的品茶習俗。在長期的茶事實踐中，不少地方的老百姓都創造出了有獨特韻味的民俗茶藝，如藏族的酥油茶、蒙古族的奶茶、白族的三道茶、畬族的寶塔茶、布朗族的酸茶、土家族的擂茶、維吾爾族的香

茶、納西族的「龍虎鬥」、苗族的油茶、回族的罐罐茶以及傣族和拉祜族的竹筒香茶等。民俗茶藝的特點是：表現形式多姿多彩，清飲調飲不拘一格，具有廣泛的群眾基礎。

（四）宗教茶藝

中國的佛教和道教與茶結有深緣，僧人羽士們常以茶禮佛、以茶祭神、以茶助道、以茶待客、以茶修身，所以形成了多種茶藝形式，目前流傳較廣的有禪茶茶藝和太極茶藝等。宗教茶藝的特點是：特別講究禮儀，氣氛莊嚴肅穆，茶具古樸典雅，強調修身養性或以茶釋道。

第三節 茶藝的要素

茶藝的分類多種多樣，表演形式變化萬千。總的來說，茶藝由六要素組成，即茶葉、擇水、備器、環境、技藝、品飲，簡稱「茶藝六要素」。

一、茶葉

茶葉是茶藝的第一要素，只有選好茶葉後才能選擇泡茶之水、茶具，才能確定沖泡的方式和品飲的要領。不同的時代，製茶、泡茶方法均不同，故判斷茶葉品質的標準也有差異。最早提到茶葉選擇標準的是唐代陸羽《茶經·一之源》：「野者上，園者次。陽崖陰林，紫者上，綠者次。筍者上，牙者次。葉捲上，葉舒次。」陸羽認為，野生的茶葉比園中人工栽培的茶葉要好，生長在向陽陰林中的茶葉紫色的比綠色的要好，呈筍狀的茶芽尖比普通的茶芽要好，葉子卷的比葉子張開的要好。宋代蔡襄在《茶錄》中也提出了擇茶的標準：「色，茶色貴白」；「香，茶有真香」；「味，茶味主於甘滑」。他第一次將色、香、味作為評判茶葉品質優劣的標準。而宋徽宗則將味擺在首位，他在《大觀茶論》中說：「味，夫茶以為上。香甘重滑為味之全。」「香，茶有真香，非龍麝可擬。……色，點茶之色，以純白為上，青白為次，灰白次之，黃白又次之。」明代盛行散茶沖泡，與今相

同。明代張源在《茶錄》中主張：「香，茶有真香，有蘭香，有清香，有純香。」「色，茶以青翠為勝。」「味，味以甘潤為上。」到清代，六大茶類均已產生，綠茶、黃茶、青茶、紅茶、白茶、黑茶等品種齊全，品質優異，風味獨特，各具風韻，各地飲茶方式呈多樣化。例如：北方地區人們喜愛茉莉花茶、綠茶，長江流域人們喜愛綠茶，閩粵地區人們偏愛烏龍茶，雲南和四川地區人們喜愛黑茶、紅茶和綠茶，西北地區少數民族則喜愛磚茶，全國各地飲茶方式百花齊放。

二、擇水

　　歷來茶人重視擇水。茶的色香味，都需要通過水來充分展現。最早提到飲茶用水的是西晉杜育的《荈賦》：「水則岷方之注，挹彼清流。」意思是烹茶使用的水來自岷山的湧流，汲取清澈的流水。唐代陸羽在《茶經》中說：「其水山水上，江水中，井水下。」宋代文人蘇軾總結泡茶的經驗說，泡茶用水應選甘甜的活水——山泉水。歷代茶人還到處察水、評泉，其中對「天下第一泉」的判斷都有差異：陸羽認為江西廬山康王谷谷簾泉水第一，唐代劉伯芻認為江蘇鎮江中泠泉天下第一，清代乾隆皇帝認為北京玉泉山玉泉為天下第一泉。宋徽宗總結飲茶用水的基本標準是清、輕、甘、冽、活，這與現代科學實驗檢測的天然飲用軟水水質的標準是一致的。

三、備器

　　準備泡茶的器具，是品茗的前提。明代許次紓在《茶疏》中說：「茶

滋於水，水藉乎器。」茶具在茶藝要素中占據重要地位，不僅是技術上的需要也是藝術上的需要，是茶藝審美的對象之一。最早提出茶具審美的是西晉的杜育，他在《荈賦》中寫道：「器擇陶簡，出自東隅。」這裡敘寫的是四川地區飲茶的情形，選水用岷山的清流，茶具卻選擇浙江的青瓷，看中的不僅是實用功能，更是青瓷的器形和釉色。唐代陸羽認為，「越州瓷、岳瓷皆青，青則益茶」，並將浙江越窯青瓷與北方邢窯白瓷對比，認為白瓷「類銀、類雪」而青瓷「類玉、類冰」，而唐代越窯出產的「秘色瓷」則專供皇宮飲茶使用。宋代盛行鬥茶，講究茶湯泡沫越白越好，福建建窯出產的黑釉兔毫盞在當時很受歡迎。明代江西景德鎮生產的青白瓷茶具名揚海內外。清代的粉彩、青花瓷、斗彩蓋碗茶具從選料、上釉到繪圖要求越來越高，茶具已經具有很高的藝術審美價值。現代工業技術不斷進步，茶具的種類也越來越繁多。一般說來，沖泡名優綠茶可選用透明無刻花玻璃杯或白瓷、青瓷、青花瓷蓋碗；花茶可選用青花瓷、青瓷、斗彩、粉彩蓋碗；普洱茶、烏龍茶可選用紫砂壺和小品茗杯；黃茶可選用白瓷、黃釉瓷杯或蓋碗；紅茶可選用白瓷壺、白底紅花瓷壺和蓋碗；白茶可選用白瓷茶具。

四、環境

品茗環境自古以來要求寧靜、高雅，可以選竹林野外，也可以選寺院、書齋或陋室。總體來說，品茗環境分為野外環境、室內環境和人文環境三類。野外環境追求的是天人合一的哲學思想，追求人與自然的和諧，借景抒情，寄情於山水間，試圖遠離塵世，淡忘功利，淨化心靈；室內環

境更適合文人雅客，可以根據自己喜好布置成書齋式或茶館、茶亭式，在宋代市井中就出現了很多集曲、藝為一體的茶館，客人可以一邊飲茶一邊欣賞窗外美景和室內戲曲，起到放鬆休閒的目的；人文環境多注重好友相聚，品茗論道，寫詩、作畫、賞景，達到溝通心靈、連繫友誼、啟迪智慧的目的。當今生活中，人們可以不拘泥於形式，或選擇青山綠水、鳥語花香的春暖時節與家人好友一邊品茗一邊敘談吟詩，盡情享受高雅的生活藝術。

五、技藝

　　沖泡的技藝直接影響到茶的色、香、味，是品茗藝術的關鍵環節。泡茶的技藝，主要看煮水和沖泡。唐代陸羽認為：「其沸，如魚目微有聲為一沸。邊緣如湧泉連珠為二沸。騰波鼓浪為三沸。已上水老，不可食也。」這是符合唐代煮茶的煮水要求的。煮水還應當用燃燒出火焰而無煙的炭火，其溫度高，燒水最好。古人對水溫很重視，如果水溫太低，茶葉中的有效成分就不能及時浸出，滋味淡薄，湯色不美；如果水溫太高，水中的 CO_2 散盡，會減弱茶湯的鮮爽度，湯色不明亮，滋味不醇厚。這些都與現代科學研究結果相符。一般來說，沖泡紅茶、綠茶、花茶，可用 85 ℃至 90 ℃開水沖泡；如果是高級名優綠茶，則用 80 ℃的開沖泡；如果是烏龍茶，則用 100 ℃的開水沖泡為宜。一般茶葉與水的比例是一比五十。

六、品飲

　　品嚐茶湯滋味是茶藝過程中的主要環節，是判斷茶葉優劣的關鍵因素。品茗重在意境的追求，可視為藝術欣賞活動，要細細品啜，徐徐體察，從茶湯美妙的色、香、味得到審美愉悅，引發聯想，抒發感情，慰藉心靈。一般而言，品茗分為觀色、聞香、品味三個過程。

　　觀色，主要觀看茶湯的顏色和茶葉的形態。綠茶有淺綠、嫩綠、翠綠、杏綠、黃綠之分，以嫩綠、翠綠為上；紅茶有紅豔、紅亮、深紅之分，以紅豔為好；黃茶有杏黃、橙黃之分；烏龍茶有金黃、橙黃、橙紅之分。這都需要仔細判斷、綜合比較。

　　聞香，是嗅覺上判斷茶葉品質的重要步驟。好的茶香自然、純真、沁人心脾、令人陶醉，低劣的茶香則有焦煙、青草等雜味。根據溫度和芳香物質散發的不同，可察覺清香、花香、果香、乳香、甜香等香氣，令人心情愉快。例如，烏龍茶屬花香型，可以散發不同的香氣，分為清花香和甜花香，其中，清花香有蘭花香、梔子香、珠蘭花香、米蘭花香等，甜花香有玉蘭花香、桂花香、玫瑰花香、紫羅蘭香等。

　　品味，即觀色、聞香後再品其味。茶湯的滋味也是複雜多樣的。茶葉中對味覺起主要作用的是茶多酚、氨基酸，不同條件下這些物質含量比例呈現變化，表現出不同的滋味。因此，茶湯入口後不要急急嚥下而是吸氣，在口腔中稍作停留，使茶湯充分與味蕾接觸，感受茶湯的酸、甜、鹹、苦、澀等味，充分辨別茶湯的滋味特徵並享受回味。一般來說，綠茶的滋味以鮮爽甘醇為主，紅茶的滋味以甘醇濃厚為主，烏龍茶的滋味以濃醇厚重為主，陳茶還帶有陳甜味。

第四節　茶藝表演

　　茶藝是泡茶和品茗的藝術，分為待客型與表演型兩大類。待客型茶藝側重於與賓客交流，鑑賞茶葉的品質。表演型茶藝講究舞台藝術效果和茶藝的文化氛圍，旨在通過茶藝表演的環境布置、音樂選擇、服裝、器具、解說詞、焚香、掛畫、插花等舞台藝術，展現人之美、器之美、茶之美、水之美、境之美和藝之美。只有各種因素都圍繞主題和諧地組合，才能收到良好的效果。鑑賞茶藝，主要包括以下四個基本要點。

　　一看是否「順和茶性」。通俗地說，就是按照這套程序來操作，是否能把茶葉的內質發揮得淋漓盡致，泡出一壺最可口的好茶來。各類茶的茶性（如粗細程度、老嫩程度、發酵程度、火功水平等）各不相同，所以泡不同的茶時所選用的器皿、水溫、投茶方式、沖泡時間等也應不相同。表演茶藝，如果不能把茶的色、香、味充分地展示出來，如果泡不出一壺真正的好茶，就算不得好茶藝。例如：沖泡名優綠茶需要 80 ℃的水溫，在綠茶茶藝表演中就有一道程序來表現沖泡技藝的科學性，通過涼湯使水溫合適，不會造成熟湯失味。

　　二看是否「符合茶道」。通俗地說，就是看這套茶藝是否符合茶道所倡導的「精行儉德」的人文精

神，以及「和靜怡真」的基本理念。茶藝表演既要以道釋藝又要以藝示道：以道釋藝，就是以茶道的基本理論為指導編排茶藝的程序；以藝示道，就是通過茶藝表演來表達和弘揚茶道的精神。如在武夷工夫茶茶藝表演程序中，就有幾道反映茶道追求真善美的表演設計，「母子相哺，再注甘露」反映的是人間親情，「龍鳳呈祥」反映的是愛情，「君子之交，水清味美」反映的是淡如水的友情，茶藝表演的十八道程序裡充滿了濃濃的真情。

三看是否科學衛生。目前，中國流傳較廣的茶藝多是在傳統的民俗茶藝的基礎上整理出來的。其中，有個別程序按照現代的眼光去看是不科學、不衛生的。有些茶藝的洗杯程序是把整個杯放在一小碗裡洗，甚至是杯套杯洗，這樣會使杯外的髒物粘到杯內，越洗越髒。對於傳統民俗茶藝中不夠科學、不夠衛生的程序，在發掘整理時應當揚棄。

四看文化品位。主要是指各個程序的名稱和解說詞應當具有較高的文學水平，解說詞的內容應當生動、準確，有知識性和趣味性，應能夠藝術地介紹出所沖泡的茶葉的特點及歷史。如武夷工夫茶茶藝表演程序，就借用了武夷山風景區九曲溪畔的一處摩崖石刻「重洗仙顏」，來襯托富有修練得道的道教文化的茶藝內涵，讓茶藝與景緻相互輝映，相得益彰。再如禪茶茶藝中「達摩面壁」「佛祖拈花」「普度眾生」等程序，在茶藝表演的同時給人佛教教義和典故的洗禮，含義雋永，意味深長。

茶藝表演，按內容風格可分為文士茶藝、宮廷茶藝、民俗茶藝、禪茶茶藝等。各地可根據地方文化特色編排茶藝表演，從舞台背景、音樂、演

員、道具、色調、講解、服裝、程序等方面綜合表現茶文化的博大精深。如綠茶茶藝表演程序：焚香除妄念→冰心去凡塵→玉壺養太和→清宮迎佳人→甘露潤蓮心→鳳凰三點頭→碧玉沉清江→觀音捧玉瓶→春波展旗槍→慧心聞茶香→淡中品至味→自斟樂無窮。無論是程序編排還是道具選擇，內涵的解讀都讓人能全身心投入到感受綠茶那清雅質樸的茶韻之中，其樂無窮，將品茶生活昇華為人與自然、人與人、人與社會身心交會的藝術境界。

茶藝表演源於生活，更高於生活。它既是尋常百姓飲茶風俗的反映，又將飲茶與歌舞、詩畫等融為一體，使飲茶方式藝術化而更具有觀賞性，使人們從中得到藝術享受。如浙江德清向來有用鹹茶敬客的風俗，鹹味茶用橘子皮、烘青豆、芝麻、豆腐乾、筍乾等地方特產與茶一起沖泡而成，當地凡女兒出嫁、走親訪友必飲此茶，這種茶俗已成為當地的特色茶藝。再如雲南白族同胞有飲用「三道茶」的習俗，將茶沖泡成一苦（沱茶原味）、二甜（加入白糖、清茶）、三回味（加入生薑、花椒、蜂蜜）茶奉給賓客，頗有民族特色。「三道茶」配上富含哲理的解說詞和優美的樂曲，表演者身穿白族服裝按客來敬茶的習俗與賓客品茶。觀賞「三道茶」的茶藝表演，不僅可以領略獨特的民俗茶藝、觀賞優美的沖泡技藝，還能從中領悟人生「一苦、二甜、三回味」的深刻哲理，深受各地遊客喜愛。

茶藝表演是生活的藝術，是藝術的生活，以茶示禮、以茶載道、以茶養廉、以茶明志是茶藝表演不變的主題，可以根據各地習俗、社會風尚並結合沖泡技藝不斷創新，使之富有個性。

第五節　中國工夫茶

工夫茶流行於閩粵台一帶，是中國茶道的一朵奇葩。工夫茶既是茶葉名，又是茶藝名。工夫茶的定義有一個演變發展的過程，起初指的是武夷岩茶，後被認為是武夷岩茶（青茶）泡飲法，現在泛指青茶泡飲法。

一、工夫茶源於武夷茶

工夫茶源於武夷茶，是武夷岩茶的上品，其史料根據有清代彭光斗的《閩瑣記》、袁枚的《隨園食單》、梁章鉅的《歸田瑣記》、施鴻保的《閩雜記》、徐珂的《清稗類鈔》、連橫的《雅堂文集》等。關於工夫茶，不少學者、專家都做過探究，其中有莊晚芳的《中國茶史散論·烏龍茶史話》、姚月明的《武夷岩茶——姚月明論文集》、張天福等的《福建烏龍茶》、莊任的《閒話武夷茶、工夫、小種》、謝繼東的《烏龍茶和工夫茶藝的歷史淺探》、林長華的《閒來細品工夫茶》和曾楚楠的《潮州工夫茶芻探》等研究成果。[1]

1　郭雅玲.工夫茶的由來與延伸的若干問題探討〔J〕.農業考古，2000（2）：148-150.

（一）從武夷茶到武夷岩茶[2]

研究武夷岩茶的始源，首先要明確武夷茶和武夷岩茶是兩個不同範疇的概念。

武夷岩茶專家姚月明先生曾認為，在明末清初以前，武夷之茶只能稱武夷茶而不能稱武夷岩茶，因為兩者有根本區別：前者是從古至今所有生長在武夷山地區的茶葉的總稱，包括蒸青團餅茶、炒青散茶，以及小種紅茶、龍鬚茶、蓮心諸茶；後者是專指烏龍茶（青茶）類，即在武夷生產加工的半發酵茶。

其實，早在二十世紀八〇年代，著名茶學專家陳椽教授在《中國名茶研究選集》中便指出：「目前，茶業學術界，有人把武夷茶與武夷岩茶劃等號，甚至說馳名國際茶葉市場的星村正山小種稱武夷茶，也是屬武夷岩茶。是不知武夷岩茶是武夷茶的內涵，而武夷茶是武夷岩茶的外延。有人認為歷史記載，武夷茶就是武夷岩茶的創始年代，把正山小種創始年代拋在武夷岩茶之後。這是不實事求是，與國內外的茶業歷史不相容。當然，武夷山岩早於武夷茶，但是武夷山範圍很廣，不是所有茶樹都是生長在岩上。所以歷代稱武夷茶不稱武夷岩茶。」[3] 陳椽教授認為，講茶文化的歷史，要避免出現一種「競古比早」的傾向，武夷茶不等同於武夷岩茶。武夷茶比武夷岩茶出現得更早，武夷岩茶是武夷茶的一部分。

2　陳椽.中國名茶研究選集〔Z〕.安徽省科學技術委員會、安徽農學院（內部資料），1985.
3　吳怡仁.論武夷茶與武夷岩茶的涵義〔J〕.農業考古，2007（5）.

循著中國茶類發展的軌跡，從中可以理解武夷茶與武夷岩茶的含義。

（1）唐宋元時期，武夷茶為蒸青綠團茶、蒸青散茶。

武夷山有茶可能是在唐朝末期或者更早，因為唐末五代人徐夤在《謝尚書惠蠟麵茶》中寫道：「武夷春暖月初圓，採摘新芽獻地仙。」唐初，蒸青團茶是一種主要茶類。飲用時，加調味烹煮湯飲。隨著茶事的興旺，貢茶的出現加速了茶葉的栽培加工技術的發展，湧現了許多名茶如建州大團、方山露芽，武夷研膏、蠟麵、晚甘侯已成為武夷茶之別稱。

宋代詩文對武夷產茶有記錄。宋代貢茶，首重建安北苑，次則壑源。武夷茶不入貢，名不顯，但在北宋「亦有知之者」。宋代茶著，如蔡襄《茶錄》、趙佶《大觀茶論》諸書，均未提及武夷茶；但范仲淹《和章岷從事鬥茶歌》詩有「溪邊奇茗冠天下，武夷仙人從古栽」，蘇軾《荔枝嘆》詩有「君不見，武夷溪邊粟粒芽，前丁後蔡相寵加」，其《鳳咮硯銘》有「帝規武夷作茶圃」。在宋代，除保流傳統的蒸青團茶以外，已有相當數量的蒸青散茶。《宋史・食貨志》云：「茶有兩類，曰片、曰散。」片茶即團餅茶，是將茶蒸後搗碎壓餅片狀，烘乾後以片計數；散茶是蒸青後直接烘乾，呈鬆散狀。片茶主要是龍鳳貢茶及白茶，花色品種繁多，半個世紀內創造了四十多種名茶。宋代，武夷山已注意到名叢的培育，如石乳、鐵羅漢、墜柳條等。另外，隨著茶品日益豐富與品茶的深入研究，茶人逐漸重視茶葉原有的色香味，在建州茶區為了評比茶葉的品質，出現了「鬥茶」，建州人謂之「茗戰」，傳統的烹飲習慣正是由宋代開始至明代出現巨大變化。

　　元代，團茶已開始逐漸淘汰。據宋末元初趙孟頫《御茶園記》記載：「武夷，仙山也。岩壑奇秀，靈芽苗焉。世稱石乳，厥品不在北苑下。然以地嗇其產，弗及貢。至元十四年，今浙江省平章高興公，以戎事入閩。越二年，道出崇安。有以石乳餉者，公美芹恩獻，謀始於沖佑道士，摘焙作貢。」可知，除武夷御茶園制龍團鳳餅名「石乳」之外，散茶得到較快的發展。當時製成的散茶，因鮮葉老嫩程度不同而分兩類，即芽茶和葉茶：芽茶由幼嫩芽葉製成，如當時武夷的探春、先春、次春、揀芽及紫筍都屬芽茶；葉茶由較大的芽葉製成，如武夷雨前茶即是。

　　（2）明代，廢團興散，結束了單一的茶類，出現了五大茶類。武夷茶除蒸青散茶以外，還出現了炒青綠茶、正山小種紅茶、黃茶、黑茶和白茶。

　　明代初年，朱元璋下詔罷貢團茶，於是散茶大興。武夷山原產團餅茶，改制散茶後一時難以適應，茶產一度衰微，但不久又重新振作，武夷茶又成為明代綠茶中的名品。如許次紓的《茶疏》中寫道：「江南之茶，唐人首重陽羨，宋人最重建州。於今貢茶，兩地獨多。陽羨僅有其名，建茶亦非最上，惟有武夷雨前最勝。」謝肇淛《五雜俎》記有：「今茶品之上者，松蘿也，虎丘也，羅岕也，龍井也，陽羨也，天池也，而吾閩武夷、清源、鼓山三種可與角勝。」徐渭的《刻徐文長先生秘集》中列舉了30種名茶：「羅岕、天池、松蘿、顧渚、武夷、龍井……」此外，陳繼儒的《太平清話》、吳拭的《武夷雜記》和羅廩的《茶解》等古籍中，也都提到武夷茶在明代是一種有名的茗品。洪武年間，武夷罷貢，團餅茶已較多改為散茶，烹茶方法由原來的煎煮為主逐漸向沖泡為主發展。茶葉以開

水沖泡，然後細品緩啜，清正、襲人的茶香，甘冽、醲醇的茶葉，以及清澈、明亮的茶湯，更能使人領略茶之天然香味品性。

武夷山是紅茶的故鄉，紅茶鼻祖──正山小種紅茶出現於明末十六世紀末十七世紀初。《清代通史》是記錄小種紅茶的最早史料：「明末崇禎十三年紅茶（有工夫茶、武夷茶、小種茶、白毫等）始由荷蘭轉至英倫。」這段記載，表明小種紅茶的名稱在明崇禎十三年（1640）前已出現。[4]

（3）清代的武夷茶為青茶。

青茶創製於清代。青茶，也稱烏龍茶，與綠茶、黃茶、黑茶、白茶、紅茶並稱為中國的六大茶類。青茶的製作，是六大茶類中最為考究的。武夷岩茶的製法是：採摘後攤放，即曬青後搖青；搖到散發出濃香就炒、焙、揀。烏龍茶的記證人王草堂在《茶說》中記載，武夷茶「采後以竹筐勻鋪，架於風日中，名曰曬青，俟其青色漸收，然後再加炒焙。陽羨岕片，只蒸不炒，火焙以成。松蘿龍井，皆炒而不焙，故其色純也。獨武夷炒焙兼施，烹出之時，半青半紅，青者乃炒色，紅者乃焙色也。茶采而攤，攤而摝（振動），香氣發越即炒，過時、不及皆不可。既炒既焙，復揀去其老葉、枝蒂，使之一色。」

岩茶品質優異，出類拔萃，素以「岩骨花香」之名著稱於世。當代烏龍茶專家張天福認為，武夷岩茶不僅品質超群，而且在中國乃至世界發展史上占有極其重要的地位。

4　蕭一山.清代通史（卷二）〔M〕.上海：華東師範大學出版社，1986：847.

武夷岩茶分岩茶與洲茶兩類，洲茶又有蓮子心、白毫（壽星眉）、鳳尾、龍鬚等品種。洲茶品質遠不及岩茶。清代崇安縣令王梓在《茶考》中記載：「武夷山周回百二十里，皆可種茶。……茶性他產多寒，此性獨溫。其品為二：在山者為岩茶，上品；在地者為洲茶，次之。香清濁不同，且泡時岩茶湯白，洲茶湯紅，以此為別。」由此可見，岩茶與洲茶的生長環境不同，香清濁不同，就是湯色也不一樣，岩茶湯白，而洲茶湯紅。

武夷岩茶是各品種武夷山烏龍茶的統稱。岩茶，顧名思義，即在岩罅隙地上生長的茶。武夷岩茶品質之優異，不僅是因茶樹品種之優異所致，得天獨厚之處也不少，地勢、土壤、氣候等天然條件均足以影響產茶之良窳。武夷岩茶的核心產區武夷山風景名勝區位於武夷山市東南部，方圓六十平方公里，有三十六峰九十九岩，岩岩有茶，茶以岩名，岩以茶顯，故名岩茶，名醃茶，意為茶鮮純、濃厚。由此可知，烏龍茶是由武夷茶派生而創製的武夷岩茶。

（二）工夫茶——武夷岩茶之佳品

據史料記載，將武夷岩茶與「工夫」連繫起來的兩個關鍵人物為釋超全和王草堂。釋超全在《武夷茶歌》中寫道：「……近時製法重清漳（註：清漳是漳州府的雅稱），漳芽漳片標名異。如梅斯馥蘭斯馨，大抵焙時候香氣。鼎中籠上爐火溫，心閒手敏工夫細。岩阿宋樹無多叢，雀舌吐紅霜葉醉。終朝采采不盈掬，漳人好事自珍秘。積雨山樓苦晝間，一霄茶話留千載。重烹山茗沃枯腸，雨聲雜沓松濤沸。」釋超全認為武夷岩茶製茶人

主要是漳州人，武夷岩茶作為一種茶中珍品為數不多，他還認為武夷岩茶製作者「心閒手敏工夫細」。關於詩中「如梅斯馥蘭斯馨」「心閒手敏工夫細」兩句，王草堂在《茶說》中表示其對武夷岩茶「形容殆盡矣」。[5]

王草堂的《茶說》首先將武夷岩茶與「工夫」二字相連繫，陸廷燦的《隨見錄》則最先以工夫茶來指稱武夷岩茶。《隨見錄》載：「武夷茶在山上者為岩茶，水邊者為洲茶。岩茶為上，洲茶次之。岩茶北山者為上，南山者次之。南北兩山又以所產之岩名為名。其最佳者，名曰工夫茶。『工夫』之上，又有『小種』，則以樹名為名，每株不過數兩，不可多得。」這說明「小種」「工夫茶」二詞均來源於福建武夷，是指武夷岩茶中的花色品名，只是等次不同。[6]

清朝乾隆年間，曾任崇安縣令五載、喜愛武夷茶的劉靖在《片刻餘閒集》中記載：「武夷茶高下分二種，二種之中，又各分高下數種。其生於山上岩間者，名岩茶；其種於山外地內者，名洲茶。岩茶中最高者曰老樹小種，次則小種，次則小種工夫，次則工夫，次則工夫花香，次則花香……」此說與《隨見錄》「『工夫』之上，又有『小種』，則以樹名為名」意思大體一致，說明小種工夫、工夫、工夫花香三種武夷岩茶代表上、中、下三種等次的茶名。另外，劉靖指出「工夫」原是以岩為名，是武夷岩茶之最佳者。「小種」則以樹為名，是工夫茶之最佳者。但後來隨著武夷烏龍茶商品生產的發展，「工夫」「小種」兩個原花色品名被茶商用來

5 林長華.著名文人與工夫茶〔J〕.農業考古，1996（4）.

6 陳祖梁，朱自振.中國茶葉歷史資料選輯〔M〕.北京：農業出版社，1981.

作為武夷茶（武夷烏龍茶）的兩個商品茶名了。[7]

　　梁章鉅（1775-1849），福建福州人，官至江蘇巡撫，在其《歸田瑣記》「品茶」中記載：「余嘗再游武夷，信宿天遊觀中。每與靜參羽士談茶事。靜參謂茶名有四等，茶品亦有四等。今城中州府官廨及豪富人家竟尚武夷茶。最著者曰花香，其由花香等而上者曰小種而已。山中以小種為常品。其等而上者曰名種。此山以下所不可多得，即泉州、廈門人所講工夫茶。」梁章鉅認為，武夷岩茶分為花香、小種、名種、奇種四等，其中名種被泉州、廈門人視為工夫茶。

　　郭柏蒼（1815-1890），福建侯官（今福州市）人，活動在道光至光緒中，官至內閣中書等。其《閩產錄異》的「茶」記載：「閩諸郡皆產茶，以武夷為最。蒼居芝城十年，以所見者錄之。武夷寺僧多晉江人，以茶坪為業，每寺訂泉州人為茶師。清明後穀雨前，江右採茶者萬餘人……火候不精，則色黯而味焦，即泉漳台廍人所稱工夫茶，瓿僅一二兩，其製法則非茶師不能。」這與梁章鉅所說泉州、廈門人以名種為工夫茶一致。閩南安溪岩茶與閩北武夷岩茶，這南、北兩種岩茶的製法，都屬「工夫茶」製法，而且此種製茶之法是最先出現在閩南的。

（三）工夫茶與武夷岩茶、紅茶

　　到民國時期，將武夷岩茶歸為青茶，有人提出異議。據徐珂《可言》記載：「武夷山在福建崇安縣甫三十里……山產紅茶，世以武夷茶稱之。

7　趙天相.工夫茶名之演變〔J〕.農業考古，2004（4）.

茶之行於市者，曰鐵羅漢，曰四色種，曰林萬泉，曰天井岩正水仙種，曰武夷山天心岩佛手種，曰武夷名色種，曰鐵觀音，曰雪梨，曰玉花種，曰大江名種。又有成塊者……鐵觀音以下皆紅茶……」有些人稱武夷岩茶為紅茶，因為他們認為青茶泡後湯色橙黃；也有些人認為武夷岩茶為綠茶，胡樸安曾言「工夫茶之最上者曰鐵羅漢，綠茶也」，表明鐵羅漢就是一種綠茶。

當代茶聖吳覺農先生主編的《中國地方誌茶葉資料選輯》載：「武夷岩茶與紅茶都有稱為工夫茶的品種。」民國之後，岩茶就沒有冠以「工夫」字眼了，「工夫」則全指紅茶。如陳宗懋主編的《中國茶經‧紅茶篇》中，將紅茶分為正山小種、小種紅茶、紅碎茶三大類，且按地域分為閩紅工夫、祁門工夫、休寧工夫、川紅工夫、滇紅工夫等。

至一八四〇年之後，隨著五口通商，武夷烏龍茶外銷暢旺，供不應求，各地群起仿製，且簡化工藝，採取以紅邊茶為準，葉子晾曬後，經過揉捻、堆積，再用日曬加工而成。事實上，這些茶不是烏龍茶，應被視為紅茶。以紅茶之名出現在市場上的茶葉逐漸被外商所接受，接著泛稱為「工夫茶」的紅色烏龍茶正式被改名為「工夫紅茶」，「小種茶」則改為「小種紅茶」一直延續至今，「工夫紅茶」「小種紅茶」成了當今中國條紅茶的兩個專用茶名。其中，「小種紅茶」特指產自武夷的條紅茶，「工夫紅茶」泛指產自其他各省茶區的條紅茶，故有「祁門工夫」「滇紅工夫」「寧紅工夫」等工夫茶名。因此，在當今茶學辭書中，只有「工夫紅茶」

之名，而無「工夫茶」之稱。[8]

二、工夫茶茶藝內涵的變化

　　工夫茶名除了用在茶葉上，也涉及泡茶技藝。工夫茶茶藝起初是指武夷岩茶（青茶）泡飲法，最後則泛指青茶泡飲法。

（一）初為武夷岩茶泡飲法

　　作為茶藝名的「工夫茶」，陳香白在其著作《中國茶文化》一書中認為，工夫茶名最早見於俞蛟在嘉慶六年（1801）四月成書的《夢廠雜著》：「工夫茶，烹治之法，本諸陸羽《茶經》，而器具更為精緻。爐形如截筒，高約一尺二三寸，以細白泥為之。壺出宜興窯者最佳，圓體扁腹，努咀曲柄，大者可受半升許。杯盤則花瓷居多，內外寫山水人物，極工致，類非近代物。然無款志，制自何年，不能考也。爐及壺、盤各一，惟杯之數，則視客之多寡。杯小而盤如滿月。此外尚有瓦鐺、棕墊、紙扇、竹夾，制皆朴雅。壺、盤與杯，舊而佳者，貴如拱璧，尋常舟中不易得也。先將泉水貯鐺，用細炭煎至初沸，投閩茶於壺內沖之；蓋定，復遍澆其上；然後斟而細呷之，氣味芳烈，較嚼梅花更為清絕，非拇戰轟飲者得領其風味……今舟中所尚者，惟武夷。」因泡飲程序多，頗需工夫，故以「工夫茶」來指稱武夷岩茶的泡飲方法。[9]

8　莊任.閩話武夷茶、工夫、小種〔J〕.福建茶葉，1985（1）：28-30.
9　郭雅玲.茶藝的類型與特色〔J〕.福建茶葉，1997（1）.

其實，袁枚在《隨園食單·茶酒單》中便已記載了武夷岩茶的泡飲法及品質特點：「余向不喜武夷茶，嫌其濃苦如飲藥然。丙午秋，余游武夷，到曼亭峰、天游寺諸處，僧道爭以茶獻。杯小如胡桃，壺小如香櫞，每斟無一兩。上口不忍遽咽，先嗅其香，再試其味，徐徐咀嚼而體貼之。果然清芬撲鼻，舌有餘甘。一杯之後，再試一二杯，令人釋躁平矜，怡情悅性。始覺龍井雖清，而味薄矣；陽羨雖佳，而韻遜矣。頗有玉與水晶，品格不同之故。故武夷享天下之盛名，真乃不忝。且可以瀹至三次，而其味猶未盡。」袁枚是浙江錢塘人，常喝陽羨、龍井等綠茶，初飲青茶類的武夷岩茶感覺像在喝藥，太過濃苦。乾隆丙午（1786），袁枚上武夷山喝過僧道用小壺、小杯泡飲的武夷岩茶，經過嗅香、試味，徐徐咀嚼後感慨道岩茶雖不及龍井清但勝在醇厚，雖不及陽羨佳但茶韻足。武夷岩茶具有花香持久、耐沖泡的品質特點，袁枚對品飲武夷茶的方法和體驗可謂淋漓盡致。

清乾隆二十七年（1762年）《龍溪縣誌·卷之十·風俗》載：「靈山寺茶，俗貴之，近則遠購武夷茶，以五月至。至則鬥茶，必以大彬之罐，必以若琛之杯，必以大壯之爐，扇必以管溪之箑，盛必以長竹之筐。凡烹茗，以水為本，火候佐之。……窮山僻壤，亦多範此者，茶之費歲數千。」[10]筆者發現，這則史料，可能是迄今最早的關於工夫茶泡法的歷史證明。

陳香白在《中國茶文化》中引《蝶階外史》（註：作者可能是寄泉，

10 吳覺農.中國地方誌茶葉歷史資料選輯〔C〕.北京：農業出版社，1990：351.

號外史，清代咸豐時人）「工夫茶」記：「工夫茶，閩中最盛……預用器置茗葉，分兩若干，立下壺中。注水，覆以蓋，置銅盤內；第三銚水又熟，從壺頂灌之周四面；則茶香發矣。甌如黃酒巵，客至每人一甌，含其涓滴，咀嚼而玩味之。若一鼓而牛飲，即以為不知味，鬴客出矣。」此處工夫茶藝中所用茶具，相比俞蛟多了滌壺，這說明工夫茶茶藝在發展過程中是不斷完善的。

清末，工夫茶茶藝中增加了洗茶和覆巾兩道程序。據《清朝野史大觀・清代述異》「功夫茶二則」記載：「中國講求烹茶……客至，將啜茶，則取壺置徑七寸、深寸許之瓷盤中。先取涼水漂去茶葉中塵滓。乃撮茶葉置壺中，注滿沸水，既加蓋，乃取沸水徐淋壺上。俟水將滿盤，乃以巾復，久之，始去巾。注茶杯中奉客，客必銜杯玩味，若飲稍急，主人必怒其不韻。」可見，覆巾這一工序更顯武夷岩茶泡飲法實為極講究之事，需要泡茶者和飲茶者靜下心來細細品味。

（二）泛指青茶泡飲法

工夫茶已漸漸成為品飲武夷茶的民間俗稱，工夫茶茶藝用茶已不限於武夷岩茶。

閩南人好飲工夫茶，此可見於清朝晉江人陳察仁的《工夫茶》詩：「宜興時家壺，景德若深杯；配以慢亭茶，奇種傾建溪。瓷鼎烹石泉，手扇不敢休；蟹眼與魚眼，火候細推求。蜻盞暖復潔，一注云花浮；清香撲鼻觀，未飲先點頭……」

　　潮州人也酷嗜工夫茶，張心泰《粵游小識》記：「潮郡尤嗜茶，其茶葉有大焙、小焙、小種、名種、奇種、烏龍諸名色，大抵色香味三者兼備。以鼎臣制宜興壺，大若胡桃，滿貯茶葉，用堅炭煎湯，乍沸泡如蟹眼時，瀹於壺內，乃取若琛所製茶杯，高寸餘，約三四器勻斟之。每杯得茶少許，再瀹再斟數杯，茶滿而香味出矣。其名曰工夫茶，甚有酷嗜破產者。」

（三）獨特的工夫茶茶藝

　　工夫茶的特別之處，見仁見智。有人認為工夫茶特別之處在於配備精良的茶具，如翁輝東在《潮州茶經・工夫茶》中記述：「工夫茶之特別處，不在於茶之本質，而在於茶具器皿之配備精良，以及閒情逸致之烹製。」這種說法有其依據，也有些過於片面。如工夫茶道中為使斟茶時各杯均勻，本有道工序為「關公巡城、韓信點兵」，但後來卻發明出公道杯簡化了這一工序。也有人看到工夫茶中包含的「精巧技法」，如清朝廈門人王步蟾曾在《工夫茶》詩中感慨道：「工夫茶轉費工夫，吸茗真疑嗜好殊。猶自沾沾誇器具，若琛杯配孟公壺。」

　　工夫茶藝的獨特之處的確不少，如需刮沫、淋罐、燙杯，即現代工夫茶的「春風拂面、重洗仙顏、若琛出浴」，這是現代壺泡法所沒有的。高沖低斟，斟茶要求各杯均勻，又必餘瀝全盡，現代工夫茶稱之為「關公巡城、韓信點兵」，這是工夫法斟茶的獨特處。因為青茶采葉較粗，需燒盅熱罐方能發揮青茶的獨特品質。

　　近幾年來，不少文章中將「工夫茶」與「功夫茶」視為一個詞義，兩

者通用。《辭海》及《辭源》關於「工夫」條目的詮釋均為「亦作『功夫』」，但又云：工夫指「做事所費的精力和時間」；功夫，指「技巧。」「功夫茶」一詞最早見於《清朝野史大觀‧清代述異》：「中國講求烹茶，以閩之汀、漳、泉三府，粵之潮州府功夫茶為最，其器具亦精絕……」在此之前的著作中，見到的都是「工夫茶」。也有許多學者認為「工夫茶」與「功夫茶」有著不同內涵，不管各家看法如何，但一般都認為「功夫茶」是指一種茶藝名。考察了「工夫茶」之名的歷史演變關係後，覺得相比「功夫茶」，「工夫茶」出現得更早，所代表的含義更為廣闊，這也是本書中為什麼以「工夫茶」為名而不以「功夫茶」為名的主要緣由。

三、武夷工夫茶茶藝

（一）茶藝簡介

名山出名茶，名茶耀名山。素有「奇秀甲東南」之美譽的武夷山，明代以前為道教名山，清代以後又成為佛教聖地，同時還是朱子理學的搖籃。現在武夷山為國家重點風景名勝區，一九九九年被聯合國世界遺產委員會正式批准列入《世界自然與文化遺產名錄》。武夷山所產的岩茶是烏龍茶中的珍品，而曾有一度工夫茶是指上等的岩茶。

由於武夷岩茶以講究內質為主，文化底蘊豐厚，因而品嚐武夷岩茶是一種極富詩意雅興的賞心樂事，自古以來文人學士非常崇尚這種高層次的精神享受。泡好一壺茶，除了好的茶葉、適宜的環境，還要配上好的茶具和清冽的水質，再用高超的沖泡技巧才能完成。按照這樣的要求沖泡武夷

岩茶，武夷工夫茶藝便應運而生。

武夷茶人認為，品嚐武夷岩茶是高層次的精神享受，講究環境、心境、茶具、水質、沖泡技巧和品嚐藝術。

（二）茶具選擇

武夷山茶區品茶器具，有茶盞、白瓷壺杯、紫砂壺杯等。泡飲岩茶除了備好茶葉（這時茶葉常放置在茶罐裡），還要準備一套茶具。[11]

常見成套茶具包括以下幾種。

茶盤：一個，一般是木製的。

茶壺與茶盅：茶壺是必要的，至少一個；茶盅可以有一個，也可以不備。袁枚《隨園食單・武夷茶》中提到「壺出宜興者最佳，圓體扁腹，努咀曲柄，大者可受半升許」，故最好選用宜興紫砂母子壺一對，其中一個泡茶用，一個當茶盅使。另外，茶壺不宜用大，依許次紓《茶疏》中「茶注宜小，不宜甚大。小則香氣氳氳，大則易於散漫。大約及半升，是為適可」的看法，茶壺選大小如拳頭者為佳。

品茗杯：按照古人的看法以小、淺為宜，「杯小如胡桃」，「杯亦宜小宜淺，小則一吸而盡，淺則水不留底」。另外，品茗杯宜為白瓷杯，便於觀看茶之湯色。杯子數量若干，一般由四個或六個組成。一同品茶的人不宜太多，四五人足矣。

11 黃賢庚.武夷茶藝簡釋〔J〕.福建茶葉，1991（4）：49.

托盤：一般看到的是搪瓷托盤，講究的則用脫胎托盤。

另有茶道組一套，茶巾二條（一條擦拭用，一條當覆茶巾使），開水壺一個，酒精爐一套，香爐一個，茶荷一個，檀香、火柴若乾等。

（三）二十七道茶藝表演程序

品飲武夷岩茶需要花工夫，在講究色、香、味的同時，也要講求聲、律、韻。武夷岩茶的品飲技巧古已有之，而且不斷發展變化。但一九九四年十一月在陝西法門寺的茶文化研究會上，經有關人員編排出二十七道品賞岩茶的程序嶄露頭角。此後，系統完整的武夷岩茶二十七道茶藝在多次接待外賓中深得好評，也在國內外茶道茶藝表演中備受讚賞。

武夷茶藝表演的程序有二十七道，合三九之道。[12]

（1）恭請上座：客在上位，主人或侍茶者沏茶，把壺斟茶待客。

（2）焚香靜氣：焚點檀香，造就幽靜、平和的氣氛。

（3）絲竹和鳴：輕播古典民樂，使品茶者進入品茶的精神境界。

（4）葉嘉酬賓：出示武夷岩茶讓客人觀賞。葉嘉即北宋蘇軾用擬人筆法稱呼武夷茶之名，意為茶葉嘉美。

（5）活煮山泉：泡茶用山溪泉水為上，用活火煮到初沸為宜。

（6）孟臣沐霖：即燙洗茶壺。孟臣是明代紫砂壺製作家，後人把名茶壺喻為「孟臣」。

（7）烏龍入宮：把烏龍茶放入紫砂壺內。

12 黃賢庚.武夷茶藝〔J〕.農業考古，1995（4）.

（8）懸壺高沖：把盛開水的長嘴壺提高沖水，高沖可使茶葉翻動。

（9）春風拂面：用壺蓋輕輕刮去表面白泡沫，使茶葉清新潔淨。

（10）重洗仙顏：用開水澆淋茶壺，既淨壺外表，又提高壺溫。「重洗仙顏」為武夷山一石刻。

（11）若琛出浴：即燙洗茶杯。若琛為清初人，以善製茶杯而出名，後人把名貴茶杯喻為「若琛」。

（12）玉液回壺：即把已泡出的茶水倒出，又轉倒入壺，使茶水更為均勻。

（13）關公巡城：依次來回往各杯斟茶水。

（14）韓信點兵：壺中茶水剩下少許時，則往各杯點斟茶水。

（15）三龍護鼎：即用拇指、食指扶杯，中指頂杯，此法既穩當又雅觀。

（16）鑑賞三色：認真觀看茶水在杯裡的上中下的三種顏色。

（17）喜聞幽香：即嗅聞岩茶的香味。

（18）初品奇茗：觀色、聞香後開始品茶味。

（19）再斟蘭芷：即斟第二道茶，「蘭芷」泛指岩茶。北宋范仲淹詩有「鬥茶香兮薄蘭芷」之句。

（20）品啜甘露：細緻地品嚐岩茶，「甘露」指岩茶。

（21）三斟石乳：即斟三道茶，「石乳」為元代岩茶之名。

（22）領略岩韻；即慢慢地領悟岩茶的韻味。

（23）敬獻茶點：奉上品茶之點心，一般以鹹味為佳，因其不易掩蓋茶味。

（24）自斟漫飲：即任客人自斟自飲，嘗用茶點，進一步領略情趣。

（25）欣賞歌舞：茶歌舞大多取材於武夷茶民的活動。三五朋友品茶則吟詩唱和。

（26）游龍戲水；選一條索緊致的乾茶放入杯中，斟滿茶水，恍若烏龍在戲水。

（27）盡杯謝茶：起身喝盡杯中之茶，以謝山人栽制佳茗的恩典。

這套武夷茶道，大體分為造就雅靜氛圍、沖泡技巧、斟茶手法、品賞藝術四大部分。每道都有深刻內涵，意在將生活與文化融為一體。

武夷茶茶藝的前三道，安排客人圍坐，焚香以靜心，再搭配上音樂，整個流程井井有條，旨在創造一個和靜的環境。第四道是展示岩茶給客人觀看，並把這一禮節行為雅稱為「葉嘉酬賓」，既包涵了古文人對武夷茶的讚美，又體現了主人對賓客的敬意。第五道「活煮山泉」，講的是選水、煮水的科學要求。第六道和十一道，則是根據史料記載把壺杯以歷史名人喻之，並將燙洗比作沐浴。第七道「烏龍入宮」，即把茶葉放入紫砂壺，烏龍指烏龍茶（岩茶為烏龍茶類之珍品），紫砂壺形象喻為龍宮，龍王入宮乃是隆重之舉。第十道本是用開水淋洗茶壺，引用武夷山雲窩石刻「重洗仙顏」喻之，頗感貼切。第十二道是把已泡出的茶水倒出，又轉倒入壺，使茶水更為均勻。第十三道和十四道指的是斟茶技法，來回往各杯斟茶，待茶水少許後，則往各杯點斟，使各杯茶水等量，濃淡相當，以避厚此薄彼之嫌。第十五道是拿杯方法，「三龍護鼎」即用拇指、食指抓杯，用中指頂杯，這樣小如核桃的茶杯便能穩當、雅觀地操持在手中。第十六、十七、十八道，觀色、聞香、品味是品賞岩茶的基本常識，遵循之方能品出真韻。第十九至二十二道是借用清代才子袁枚品岩茶得三昧的體

驗，而「蘭芷」「甘露」「石乳」「岩韻」均是古今文人學者對岩茶的雅稱。最後五道是給品茶者助興添趣，使之分享茶樂，儘興而歸。從第四道到第十道，沖泡技巧，名茶宜名水，武夷山泉水清甘冽，泡茶最宜，燒水也宜適度，初沸為好。[13]

品嚐岩茶時，也可備些茶點。品賞過程最好不要配以茶點，等到鑑賞過程結束，喝茶的同時可以吃一些鹹味的茶點，如瓜子、菜乾、鹹花生之類，也可用鹹味糕餅，因為鹹食相對來說不會「喧賓奪主」、掩掉茶味，對品茶沒有過多的干擾。

（四）十八道茶藝解說與圖解

為便於表演，更好地推廣武夷岩茶茶藝，業內人士將二十七道武夷茶藝簡化為十八道。下面是十八道茶藝的解說詞及茶藝流程圖解（詳見彩插）。

（1）焚香靜氣：焚點檀香，造就幽靜、平和氣氛。

（2）葉嘉酬賓：出示武夷岩茶讓客人觀賞。「葉嘉」即北宋蘇東坡用擬人筆法稱呼武夷茶之名，意為茶葉嘉美。

（3）活煮山泉：泡茶用山溪泉水為上，用活火煮到初沸為宜。

（4）孟臣沐霖：即燙洗茶壺。孟臣是明代紫砂壺製作家，後人把名茶壺喻為「孟臣」。

（5）烏龍入宮：把烏龍茶放入紫砂壺內。

13 黃賢庚.漫話武夷茶藝〔J〕.福建茶葉，1998（3）.

（6）懸壺高沖：把盛開水的長嘴壺提高沖水，高沖可使茶葉鬆動出味。

（7）春風拂面：用壺蓋輕輕刮去表面白泡沫，使茶葉清新潔淨。

（8）重洗仙顏：用開水澆淋茶壺，既洗淨壺外表，又提高壺溫。「重洗仙顏」為武夷山雲窩的一方石刻。

（9）若琛出浴：即燙洗茶杯。若琛為清初人，以善製茶杯而出名，後人把名貴茶杯喻為「若琛」。

（10）遊山玩水：將茶壺底沿茶盤邊緣旋轉一圈，以刮去壺底之水，防其滴入杯中。

（11）關公巡城：依次來回往各杯斟茶水。關公以忠義聞名，而受後人敬重。

（12）韓信點兵：壺中茶水剩少許後，則往各杯點斟茶水。韓信足智多謀，而受世人讚賞。

（13）三龍護鼎：即用拇指、食指扶杯，中指頂杯，此法既穩當又雅觀。

（14）鑑賞三色：認真觀看茶水在杯裡上、中、下的三種顏色。

（15）喜聞幽香：即嗅聞岩茶的香味。

（16）初品奇茗：觀色、聞香後，開始品茶味。

（17）游龍戲水：選一條索緊致的乾茶放入杯中，斟滿茶水，仿若烏龍在戲水。

（18）盡杯謝茶：起身喝盡杯中之茶，以謝山人栽制佳茗的恩典。表演到此結束，謝謝大家觀賞！

武夷岩茶茶藝還在不斷地發展創新中，除了二十七道、十八道，還有十道、十九道、二十二道等岩茶茶藝，就是十八道也有不同的泡法。雖然這些茶藝道數不盡相同，但其程序是相似的。不管如何泡製武夷岩茶，只要在這個過程中讓人感受到寧靜、祥和、舒適，泡出一杯滋味醇和的茶水，這就是一次成功的武夷工夫茶藝展示。

四、潮州工夫茶茶藝

（一）潮州工夫茶茶藝概說

鳳凰山是粵東第一高峰，雄偉雋麗，其土質多屬紅花土、黃花土和灰黑土，很適宜茶葉種植。鳳凰茶和鐵觀音，以及水仙、色種，都是屬於「烏龍」類的茶種，半發酵，綠底金邊。鳳凰茶品種繁多，黃枝香、蜜蘭香、芝蘭香、薑母香一應俱全，香型多達上百種，每種香型中又可根據地勢和品質等分出若干種。鳳凰茶的特點是色濃味郁，耐沖耐泡，沖泡多次，仍然香味四溢。

潮州工夫茶以其獨特的茶藝及色、香、味俱佳的特色飲譽海內外，深受廣大潮州人的歡迎。同閩南相似，凡有潮州人聚居的地方，不論城鄉、不論男女老幼，人人都飲工夫茶，幾乎家家戶戶都有一套或幾套精美的工夫茶具。茶是每天不可缺少的飲料，也是接待客人的珍貴飲料。「烹調味盡東南美，最是工夫茶與湯」，這是女詩人冼玉清對潮州工夫茶的讚美。[14]

14 陳森和.潮州工夫茶〔J〕.農業考古，2004（2）：149-153.

潮州工夫茶茶藝的美學思想基礎是「天人合一」，潮州工夫茶茶道正是大自然人化的載體。潮州工夫茶茶藝的特色是：注重茶葉的品質，講究茶具的精美，重視水質的優良，追求沖泡技藝的精湛。

（二）茶具

潮州人所用茶具注重造型美，大體相同唯精粗有別而已。工夫茶的茶具，往往是「一式多件」，一套茶具通常備有茶壺、茶盤、茶杯、茶墊、茶罐、水瓶、龍缸、水缽、火爐、砂鍋、茶擔、羽扇共十二件。茶具講究名產地、名廠名家出品、精細、小巧。茶具質量上乘，儼然就是一套工藝品，這充分體現出潮州茶文化高品味的價值取向。工夫茶的茶壺，多用江蘇宜興所產的硃砂壺，茶壺「宜小」。茶杯也宜小、宜淺，大小如半隻乒乓球，色白如玉的稱為「白玉令」，也有用紫砂、珠泥製成的。杯小則可一啜而盡，淺則可水不留底。[15]

（三）潮州工夫茶茶藝演示

同武夷工夫茶茶藝、閩南工夫茶茶藝一樣，潮州工夫茶茶藝程序道數不一。根據史料對潮州工夫茶茶藝的記載、多位專家學者的研究以及潮州現在廣為流傳的諺語，遵循「順其自然，貼近生活，簡潔節儉」的原則，對潮州工夫茶茶事進行歸納、提煉，可總結出直觀的既帶有概括性又兼有可操作性之工夫茶茶藝二十式。

（1）茶具講示：「工夫茶」對茶具、茶葉、水質、沏茶、斟茶、飲茶

15　陳香白.潮州工夫茶源流論〔J〕.農業考古，1997（2）：91-99.

都十分講究。潮州工夫茶茶藝表演所用茶具主要有能容水三至四杯的孟臣罐（宜興紫砂壺）、若琛甌（茶杯）、玉書碾（水壺）、潮汕烘爐（紅泥火爐）、賞茶盤、茶船等。

（2）茶師淨手：古人認為茶事是虔誠、莊重的，故要淨心，無疑也要清潔淨手。

（3）泥爐生火：紅泥火爐，高六七寸，一經點燃，室中還隱隱可聞「炭香」。

（4）砂銚掏水：砂銚俗名「茶鍋仔」，是楓溪名手所製，輕巧美觀；也有用銅或輕鐵鑄成之銚，然生金屬氣味，不宜用。

（5）堅炭煮水：用銅筷鉗炭挑火。

（6）潔器候湯：「溫壺」，即用沸水澆壺身，其目的在於為壺體加溫；湯分三沸，一沸太稚，三沸太老，二沸最宜，「若水面浮珠，聲若松濤，是為第二沸，正好之候也」。

（7）罐推孟臣：大約起火後十幾分鐘，砂銚中就有颼颼響聲，當它的聲音突然變小時，那就是魚眼水將成了，應立即將砂銚提起淋罐。

（8）杯取若琛：淋罐已畢，仍必淋杯（俗謂之「燒盅」），淋杯之湯宜直注杯心，「燒盅（盅即茶杯的俗稱）熱罐，方能起香」是不容忽略的「工夫」；淋杯後洗杯，再傾去洗杯水。

（9）壺納烏龍：打開錫罐傾茶於素紙上，分別粗細並取其最粗者填於罐底滴口處，次用細末填中層，另以稍粗之葉撒於上面，如此之工夫謂之「納茶」；納茶不可太飽滿，約七八成足矣。

（10）甘泉洗茶：首次注入沸水後，立即傾出壺中茶湯，除去茶湯中的雜質，此為「洗茶」，傾出的茶湯廢棄不喝。

（11）高沖低灑：高沖使開水有力地衝擊茶葉，使茶的香味更快地揮發，單寧來不及溶解，所以茶葉才不會有澀滯。

（12）壺蓋刮沫：沖水必使滿而忌溢，滿時茶沫浮白並凸出壺面，提壺蓋從壺口平刮之，沫即散墜，然後蓋定。

（13）淋蓋去沫：壺蓋蓋定後，復以熱湯遍淋壺上（俗謂「熱罐」），一是去其散墜餘沫，二是壺外追熱可使香味充盈於壺中。

（14）低灑茶湯：將茶葉納入壺中，淋罐、燙杯、傾水後即可灑茶；灑茶不宜速亦不宜遲，速則未浸透而香味不出，遲則香味迸出而色濃，味苦。

（15）關公巡城：灑必各杯輪勻，稱「關公巡城」。

（16）韓信點兵：灑必餘瀝全盡，稱「韓信點兵」。

（17）香溢四座：灑茶即畢，趁熱人各飲一杯。

（18）先聞茶香：舉杯，杯面迎鼻，香味齊到。

（19）和氣細啜：細細品飲。

（20）三嗅杯底，銳氣圓融：味雲腴，食秀美，芳香溢齒頰，甘澤潤喉吻。神明凌霄漢，思想馳古今。境界至此，已得工夫茶三昧。

上述每道茶藝都十分講究，也非常衛生，值得提倡。擇要言之，茶葉、柴炭、山水均屬自然物；燒水、煮茶、酌茶均講究入微的法則，均屬「利用安身」（《周易·繫辭下》），即從物質生存需要的滿足方面來體現人與自然的統一。由此可見，基於「天人合一」的觀念，中國茶道美學總是要從人與自然的統一之中去尋找美，中國茶道美學思想的基礎就是人

道。[16] 另外，文化一旦以傳統的形式積澱下來，便包含有超時空的普遍合理性因素，同時也存在著因時、因地轉移的不確定性。因此，不應把文化因素視為已經定型的範式，而是應該創造性地去理解它。對傳統的繼承，實質上是基於現實的興趣，應力求使這種繼承盡量去適應常人的生活規律。因此，上述茶藝二十式仍具有靈活性。唯其如此，才能使之穩定性強。只有以這樣的姿態去對待傳統，傳統才會成為創造新文化的基石，這就是「順其自然」的良性效應。

小結

如果我們承認茶藝就是茶的沖泡技藝和品飲藝術的話，那麼以沖泡方式作為分類標準應該是較為科學的。考察中國的茶飲歷史，茶的飲法有煮、煎、點、泡四類，形成藝的有煎法、點法、泡法。依藝而言，中國茶道先後產生了煎道、點道、泡道三種形式。

茶藝的分類首先應依據習法，其次應依據主泡飲茶具來分類。

茶藝包括備茶具、選茗、擇水、烹茶技術、茶席設計等一系列內容。茶藝背景是襯托主題思想的重要手段，它渲染茶性清純、幽雅、質樸的氣質，以增強藝術感染力。

茶藝的分類多種多樣，表演形式變化萬千，總的來說由六要素組成，即茶葉、擇水、備器、環境、技藝、品飲，簡稱「茶藝六要素」。

工夫茶流行於閩粵台一帶。工夫茶既是茶葉名，又是茶藝名。工夫茶的定義有一個演變發展的過程，起初指的是武夷岩茶，後來還被認為是武夷岩

16　陳香白.中國茶文化〔M〕.太原：山西人民出版社，2008：1.

茶（青茶）泡飲法，接著又泛指青茶泡飲法。工夫茶的特色是：注重茶葉的品質，講究茶具的精美，重視水質的優良，追求沖泡技藝的精湛。

思考題

1. 簡述茶藝的分類標準。

2. 茶藝有哪些要素？

3. 簡要概括武夷工夫茶、閩南工夫茶和潮州工夫茶之間的異同點。

4. 煎茶法、點茶法、泡茶法與工夫茶有何連繫？

五　中國茶館

第一節　中國茶館的演變歷史

　　中國茶館的發展和演變是一個漫長的過程，與飲茶風俗的形成和發展有密切的關係，是隨著城鎮經濟、市民文化的發展而興盛起來的，隨著人們物質、精神的需求而不斷豐富和發展。茶館是愛茶者的樂園，也是以營業為目的，提供人們休息、消遣、娛樂和交際的活動場所。在歷史上，茶館又有「茶樓」「茶亭」「茶肆」「茶坊」「茶寮」「茶社」「茶店」「茶屋」等稱謂。茶館文化是中華茶文化的重要組成部分，茶館源於何時，史料並無明確記載。一般認為，茶館的雛形出現在晉元帝時，成形於飲茶習俗開始普及的唐代，宋代時便形成一定規模，完善於明清之際，二十世紀上半葉迎來了茶館的繁盛期，新中國成立初期茶館業雖有過一度的衰微，但二十世紀七八十年代又開始復興，九十年代呈現出百花齊放之態勢。[1]

一、茶館的萌芽

　　茶館是以飲茶為中心的開放性的活動場所，其最早的雛形是茶攤，出現於晉代，與賣乾茶的茶鋪、茶店不同。漢代王褒《僮約》中有「武陽買茶」及「烹茶盡具」之說，此是乾茶鋪。而《茶經·七之事》中轉引《廣陵耆老傳》中記載：「晉元帝時（317-322

1　劉學忠.中國古代茶館考論〔J〕.社會科學戰線，1994（5）.

年）有老姥，每旦獨提一器茗，往市鬻之，市人競買，自旦至夕，其器不減，所得錢散路傍孤貧乞人。人或異之，州法曹繫之獄中，至夜，老姥執所鬻茗器，從獄牖中飛出。」此故事雖帶有神話色彩，其真實性有待考究，但其中所述之事應該是對當時社會現象的一種文學藝術加工。由此可知，晉朝時已有人將茶水作為商品拿到集市上買賣，不過這還屬於流動攤販，沒有一個固定場所，不能被視為「茶館」，只能稱為「茶攤」；而這種茶攤是茶飲商業化的開始，也是茶館最初的萌芽，其作用也就僅僅是供過路人解渴罷了。[2]

二、茶館的興起

茶館的真正形成是在唐朝，確切地說是在唐朝的中期，這與當時國家政治穩定、經濟繁榮、文化多元等因素分不開，再加之陸羽《茶經》的問世，使得飲茶之風成為一種時尚。

茶館是一個以營利為目的的開放的空間，故除了茶飲的商業化之外，聚眾飲茶形式也是促成茶館最終形成的重要前提，從這個意義上講，寺廟的茶堂可以被視為茶館的雛形。而從魏晉南北朝到唐初，茶飲日漸風行，至唐代，飲茶在寺廟已經得到普及，更有一套關於飲茶的規範禮儀。為此，寺廟中安排專門的燒水煮茶、獻茶待客的茶頭，法堂西北角設有「茶鼓」以敲擊召集眾僧飲茶。平日，茶堂是一個辯佛說理的地方，也是一個招待施主佛友品飲清茶的場地，雖然不帶有商業性質，卻也是聚眾喝茶的

2　劉修明.中國古代飲茶與茶館〔M〕.台北：台灣商務印書館股份有限公司，1998.

最早形式之一。隨著社會經濟與文化的發展，聚眾飲茶的場所從最初的茶攤、茶鋪，逐漸演變為既可飲茶休息又可住宿的茶棧、茶邸。唐玄宗天寶末年封演的小說《封氏聞見記》記載有一些關於茶邸的片段：「見元方若識，爭下馬避之入茶邸，垂簾於小室中，其從御散坐簾外。」從記載來看，該茶邸還未從旅館業或餐飲業中獨立出來，還未專業經營茶水，應是賣茶水兼營住宿，但比之前的茶攤、茶堂等更接近後來茶館的樣貌。

茶館的真正形成是在唐朝中期，《封氏聞見記》「飲茶」中載：「開元中（713-741 年），泰山靈岩寺有降魔師，大興禪教。學禪，務於不寐，又不夕食，皆許其飲茶。人自懷夾，到處煮飲，從此轉相倣傚，遂成風俗。自鄒、齊、滄、棣，漸至京邑城市，多開店鋪，煎茶賣之。不問道俗，投錢取飲。」這便是最早明確記載開店賣茶的文獻，此處的飲茶場所雖沒被稱為「茶館」，但實際上它儼然就是一個茶館。此外，《舊唐書·王涯傳》《玄怪錄》等著作也都提到了唐代的茶肆、茶坊：《舊唐書·王涯傳》載，文宗太和七年，司空兼領江南榷茶使王涯於李訓事敗後，「（涯等）倉皇步出，至永昌裡茶肆，為禁兵所擒」；牛僧孺的《玄怪錄》載，「長慶初，長安開元門外十里處有茶坊，內有大小房間，供商旅飲茶」；《太平廣記》卷三四一有「韋浦」一條記載，「俄而憩於茶肆」；敦煌文書《茶酒論》中也有「酒店發富，茶坊不窮」等字句。這些都說明唐中期後茶館已形成且有相當的規模。[3]

三、茶館的興盛

3　劉清榮.中國茶館的流變與未來走向〔M〕.北京：中國農業出版社，2007.

　　到宋代，中國茶館業便進入了興盛時期。宋代茶館興盛的概況在諸多文獻筆記中有過詳細的記載和描述，如《東京夢華錄》《都城紀勝》《夢梁錄》《夷堅志》等。

　　宋人孟元老在《東京夢華錄》中記載，北宋年間的汴京，茶坊遍布各個鬧市和居民集中之地，「潘樓東去十字街，謂之土市子，又謂之竹竿市。又東十字大街，曰從行裹角，茶坊每五更點燈，博易買賣衣服圖畫、花環領抹之類，至曉即散，謂之『鬼市子』……歸曹門街，北山子茶坊內有仙洞、仙橋，仕女往往夜遊喫茶於彼」。《都城紀勝》中記載：「大茶坊張掛名人書畫，在京師只熟食店掛畫，所以消遣久待也。今茶坊皆然。冬天兼賣擂茶或賣鹽豉湯，暑天兼賣梅花酒。」南宋年間，臨安的茶館講究排場，較北宋汴京而言，在數量和形式上優勢比較明顯。《夢梁錄》卷一六「茶肆」載：「汴京熟食店，張掛名畫，所以勾引觀者，留連食客，今杭城茶肆亦如之。」據統計，在南宋洪邁的《夷堅志》中，有百來個地方提到茶肆和提瓶賣茶者，如：「京師民石氏，開茶肆，令幼女行茶。」「開井巷開茶店錢君用二郎。」「饒州市老何隆……嘗行至茶肆。」「臨川人苦消渴，嘗坐茶坊。」「於縣（貴溪）啟茶坊。」「乾道五年六月，平江茶肆民家失其十歲兒。」「黃州市民李十六，開茶肆於觀風橋下。」另外，小說《水滸傳》中就有王婆開茶坊的記述，當中也有一些關於茶店的描寫，「那清風鎮也有幾座小勾欄並茶房酒肆」。除此之外，一些畫作中也可探得茶館的蹤影，如張擇端的名畫《清明上河圖》形象、生動地再現當時情景，刻畫出當時萬商雲集、百業興旺的繁榮情形，畫中亦有很多的茶

館。[4]

　　宋代茶館分布較廣、數量較多、規模較大，具有很多特殊的功能，如供人們喝茶聊天、品嚐小吃、談生意、做買賣。宋代茶館在數量、規模、裝飾、經營方式、服務內容等各個方面都有較大的突破，是當今茶館的基本模型。

四、茶館的普及

　　元代茶館的形制與唐宋相似。此時，茶館已有相當程度的普及，數量上也大有增長。

　　到明清之時，茶為國飲之趨勢，市民階層的進一步擴大，物阜民豐等現實條件，導致了市民們對集休閒、飲食、娛樂、交易等功能為一體的茶館需求的日益增強。

　　明代茶館數量與元代相比更是有增無減，吳敬梓在小說《儒林外史》中對茶肆、茶館著墨頗多。其中，第十四回載：馬二先生步出錢塘門，過聖因寺，上蘇堤，到淨慈，四次上茶館品飲，這一路上，「五步一樓，十步一閣」，「賣酒的青簾高，賣茶的紅炭滿爐」……這一條街，單是賣茶的，就有三十多處。另外，小說《金瓶梅》中也有多處描寫到茶坊。明代茶館業繼承唐宋元以來的風格，並有進一步的發展。張岱在《陶庵夢憶》中記載：「崇禎癸酉（西元 1633 年），有好事者開茶館，泉實玉帶，茶實

4　郭丹英.宋代的茶館〔J〕.茶葉，2001（3）.

蘭雪，湯以旋煮，無老湯。器以時滌，無穢器，其火候、湯候，亦時有天合之者。」[5] 這表明，明代茶館的水準和對社會的適應性高，茶館裝飾、泡茶用水、飲茶器具也比宋代更為精緻高雅。注重經營買賣，對用茶、擇水、選器、沏泡和火候等有一定要求的茶館，基本上都是為招徠文人雅士等高級茶客。茶館所使用的水質要清澄潔淨，忌靜貴活，泉水為最佳，次為天水。茶具使用也十分講究，宜興紫砂壺在當時甚為風行。

清代茶館上承晚明，呈現出集前代之大成的景觀，其數量、種類、功能皆為歷代所僅見。此時的茶館遍布城鄉，完全融入了中國各階層人民的生活。清代是中國茶館業發展的一個高峰期，是茶館真正鼎盛的一個時期。清軍入關後，滿族八旗子弟飽食終日，無所事事。尤其是在康熙至乾隆年間，社會上清閒之人比以前增多了，按「擊築悲歌燕市空，爭如豐樂譜人風；太平父老清閒慣，多在酒樓茶社中」的說法，茶館成為上至達官貴人、下及販夫走卒的活動場所，茶館業碰到了難得的發展機遇。當時，北京有名的茶館就達三十多家，上海的則翻了一倍。清代茶館吸引力大、影響深，甚至在皇宮中也設有茶館。乾隆年間，每到新年便熱鬧異常的圓明園福海之東同樂園中的買賣一條街，便建了一處皇家茶館——同樂園茶館，其構造與一般城市的甚為相似。茶館形制的演變在此階段達到極致，為適應社會不同階層消費者的需要，清代出現了大茶館、清茶館、野茶館、書茶館、棋茶館、茶園等不同形制的茶館。

五、茶館的繁盛

5　〔明〕張岱.陶庵夢憶　西湖夢尋〔M〕.杭州：浙江古籍出版社，2012:108.

　　二十世紀上半葉，由於社會動盪、戰亂不斷，茶館的社會功能進一度擴大，並帶有濃厚的政治、經濟色彩。人們為了交流信息、了解時事和預測局勢發展，經常三五成群地到茶館消費，為滿足社會需求的茶館數量陡增。某些地方的行業交易和人才招聘會選擇在茶館進行，如在茶館中進行良種買賣、求職應聘等。茶館是文人雅士流連忘返之地，在北京成了戲園代名詞的茶館，也能見到魯迅、老舍等茶館常客；在上海，許多文化人士如茅盾、夏衍、熊佛西、李健吾等作家都常出沒茶館喝茶、寫作、交流；在南京，張恨水、張友鸞、傅抱石等著名作家與畫家在某些茶館還擁有專用的雅座。[6]

　　另外，革命戰爭年代，茶館還成為政界人士或黨派人物活動的場所，如《沙家濱》中的阿慶嫂就利用茶館做革命掩護工作。當然，近代中國政局動盪，戰亂不斷，一些茶館的環境變得污濁起來。有一小撮人利用茶館幹卑鄙、骯髒的勾當，如算命、賭博、賣淫、販毒、綁票等。茶館蘊含的休閒、娛樂性功能，容易吸引各種閒雜人等進入其間，而且因為消費額較低，可以為社會大眾所接受和有能力接受，這使它成為一個更具日常性的社交場所。一般人可以沒有太大經濟壓力地、常態性地進入這個場所，在其間進行社交活動，甚至因而凝聚帶有地緣性的社交圈。如半封建半殖民地時期的上海茶館，已集茶館、煙館、妓院為一體，成為較早充當賣笑市場的場所之一，裝飾華麗的江海、朝宗等茶館的最大功能竟是為茶客吸食鴉片提供便利。

6　王笛.20 世紀初的茶館與中國城市社會生活——以成都為例〔J〕.歷史研究，2001（5）.

六、茶館的衰微

　　一九四九年新中國成立後，政府開始整頓和改造社會風氣，取締了一些消極的社會性活動，有針對性地引導茶館成為人民大眾健康向上的文化活動場所。「文革」時期，茶館被取消了，茶館行業進入衰微期。

七、茶館的復興

　　改革開放後的三十餘年，中國經濟、文化的復甦和發展，使茶產業發展迅速，茶文化復興熱潮掀起，加上人們生活水平的提高，直接導致了人們對精神生活的追求，具有悠久歷史的茶館作為文化生活的一種形式也悄然恢復。現今，除了一些老牌茶館在中華大地上又開始勃發生機，新型、新潮茶藝館也如雨後春筍般湧現。近年來，茶館從形式、內容和經營理念上都發生了很大變化，並且日益注重文化韻味。

　　歷史上的茶館種類很多，可以按不同的分類標準將茶館分為不同的類型。根據規模大小，可以將茶館分為大型茶館（一般是指經營面積達 1000 平方米以上，能供上百人或數百人同時品茶的茶館）、中型茶館（一般是指經營面積有數百平方米，可供百人左右同時品茶的茶館）、小型茶館（因營業面積小，這類茶館一般不設大廳，大多設小包間雅室）和微型茶館（如音樂茶座、音樂茶吧等）。根據茶館的裝修、硬件軟件設施、服務質量等，可將茶館分成高檔茶館（建築面積一般較大，裝飾材料和設置極力做到精益求精）、中檔茶館（一般面向工薪階層和市民大眾，館內的裝飾布置以自然或傳統型為主）、低檔茶館（一般設備簡陋，裝飾簡單，收費低廉，有的茶客可以自帶茶葉、茶具，茶館可提供開水）三類。按照茶館形成的地區文化背景不同，大致可以將茶館分為川派茶館、粵派茶館、京派茶館、杭派茶館四大類。按照茶館形制和形成時間，可以分為古代茶館和當代茶藝館兩大類，其中，古代茶館又可分為清茶館、書茶館、棋茶館、野茶館、大茶館等幾類，當代茶藝館可分為仿古式茶藝館、園林式茶藝館、室內庭院式茶藝館、現代式茶藝館、民俗式茶藝館、綜合式茶藝館

等。[7] 下文重點介紹後兩種分類方法及其相應類型。

一、不同派系茶館的類型與特色

（一）歷史悠久的川派茶館

巴蜀是中國最早栽茶和飲茶的地區之一。四川茶館由來已久，在巴蜀文化影響下，以綜合效用見長，具有十分突出的地域特點。

四川舊時茶館多。相傳舊時中國最大的茶館在四川，四川最大的茶館在成都。舊時成都一般市民的住處狹窄，茶館在無形中成了一般市民的會客廳。有客來時，主人習慣說道：「走，口子上喫茶！」在茶館中，四川人盛行自斟自飲的蓋碗茶。四川人喝茶自有一套，他們視茉莉花茶、龍井等茶葉為上品，沖泡的最佳工具為銅壺和蓋碗。選用銅壺，可燒出味道甜美的水，保溫持久些。而聞名遐邇的蓋碗功能較多：一是手拿茶船，避免手被燙傷；二是蓋碗口大便於散熱和飲用；三是茶蓋除了可用來刮去茶碗上飄浮的泡沫，而且蓋住沏好的茶可更快地泡出茶味，將茶蓋反扣倒入茶汁還便於快飲解渴；最難能可貴的是茶碗、茶蓋、茶船三位一體，也有很好的視覺效果。[8]

現在，四川茶館林立，種類繁多，既是休息的場所，又是聚會、洽談的地方，具有文化娛樂和社交等多種功能。

7　劉清榮.中國茶館的流變與未來走向〔M〕.北京：中國農業出版社，2007.
8　呂卓紅.川西茶館：作為公共空間的生成和變遷〔D〕.北京：中央民族大學，2003.

（二）食茶結合的粵派茶館

飲食是廣東人最鮮活的民生文化。廣東茶館對比其他地方，最大的特色是與「食」的完美結合。廣州茶館多稱為茶樓，因為茶館常設為上下兩層，樓上以飲茶為主，樓下主要賣小吃、茶點，是「茶中有飯，飯中有茶」的典型，是餐飲結合的好地方。

廣東茶館具有「重商、開放、兼容、多元」的地方特色。廣東人勤奮拚搏、向來早起，茶館作為一個飲茶、吃飯的開放場所，經常能迎來「喝早茶」的客人。改革開放以來，隨著經濟活動和社會交往的頻繁，「下海經商、創業拚搏」是廣東人民生活的主旋律，喝早茶是廣東人生活的重要組成部分，也是政府及眾多企業、單位接待賓客的常見方式。

現在，廣東茶館業走向了空前的繁榮，存在著經營風格迥異的傳統茶樓與現代化茶館。

（三）內涵豐富的京派茶館

茶館文化是京味文化的一個重要方面。身處政治、經濟、文化的中心，北京茶館形成了多樣化的特色，既有環境幽雅的高檔茶館，也有茶客眾多的以大碗茶為經營特色的街頭茶棚。

茶館是北京民眾社會、經濟、文化生活的一個重要窗口。北京茶文化具有多層次、多樣性的鮮明特點：有市井小民聚集喝茶形成的市民茶文化，有文人雅士的文人茶文化，還有皇親貴冑的宮廷茶文化。進入二十一世紀後，北京茶文化更加多元，茶館服務內容更加豐富。

（四）清幽高雅的杭派茶館

杭派茶館以幽雅著稱。在吳越文化影響下，蘇杭茶館有一種風雅、詩意的情致。杭派茶館講究名茶、名水之配，講究品茗、賞景之趣，這得力於地理環境和自然資源上得天獨厚的優勢，如西湖龍井茶與虎跑水。

杭州茶館在經營上注重個性化的發展。新中國成立之初的杭州茶館，種類豐富，功能較為齊全。伴隨著品牌經營理念的普及，杭州茶館也很注重品牌的打造。進入二十一世紀以來，日趨成熟的杭州茶館開始進入瓶頸期，為求有所突破，追求個性化的發展，先後開辦了一些具有代表性的主題茶館、複合式茶館和探索性茶館等。[9]

二、歷史上茶館的類型與特色

（一）飲茶為主、娛樂為輔的清茶館

以飲茶為主要目的、專賣清茶的茶館，就是清茶館。清茶館的陳設布局簡潔素雅，內設方桌木椅。茶館門前或棚架簷頭掛有木板招牌，刻有所經營的茶葉品種名稱，如「毛尖」「雨前」「雀舌」等。在茶客較多時，還會在門外或內院搭上涼棚，搬來桌椅供來客坐飲。

（二）下棋為主、品茶為輔的棋茶館

棋茶館與清茶館的布置設置甚為相似，只是棋茶館中茶是用來助弈興

9　陳永華.清末以來杭州茶館的發展及其特點分析〔J〕.農業考古，2004（2）.

的。專供茶客下棋的棋茶館，常以圓木或方樁埋於地下，上繪棋盤，或以木板搭成棋案，兩側放長凳。茶客喝著花茶或蓋碗茶，把棋盤作為另一種人生搏擊的戰場，暫時忘卻生活的煩憂。

（三）聽書為主、品茶為輔的書茶館

書茶館，即設書場的茶館，以聽評書為主要內容，飲茶只是媒介。清末民初，北京出現了以說評書為主的茶館。這種茶館，聽書才是主要目的，品茶則為輔，上午賣清茶不開書，下午和晚上請藝人臨場說評書。茶客邊聽書邊飲茶，以茶提神助興。聽書的費用，不稱「茶錢」，而叫「書錢」。一部大書可以說上兩三個月，收入三七分賬，茶館三成，說書先生七成。評書的內容有說史的書，有公案書，有神怪書，也有才子佳人的故事，內容雅俗共賞，故吸引了各個階層的消費者。

書茶館直接把茶與文學連繫，既傳遞歷史知識，又達到休閒娛樂的目的。

（四）喝茶賞景兩不誤的野茶館

野茶館，就是設在野外的茶館。這些茶館設在風景秀麗的郊外，選擇風景好、水質佳之處以吸引茶客。野茶館的建立，不僅外界條件相對苛刻，同時也要注意設定與周圍氣候相適宜的經營內容，比如冬天就要注意茶水的保溫以及使用紅茶、普洱茶等茶葉。與野茶館相類似的一種茶館為季節性茶棚，通常設置在公園、涼亭內。季節性茶棚的茶客可以在飲茶之餘，欣賞田園風光，獲得一時的清靜，但這種茶館一般在冬天等特殊日子

裡是不營業的。

（五）功能多、規模大的大茶館

大茶館集飲茶、飲食、社交、娛樂於一身，是一種多功能的飲茶場所，它的社會功能往往超過了物質本身的功能。這類茶館座位寬敞、窗明几淨、陳設講究，較其他種類茶館規模大、影響深遠，直到現在，北京、成都、重慶、揚州等地仍然有這類茶館的蹤跡。[10]

三、當代茶藝館的類型與特色

「茶藝」一詞，是在二十世紀七〇年代由台灣地區茶界提出的，三十多年來已被海峽兩岸的廣大茶文化界人士所接受。茶藝館的興辦，從台灣火熱到大陸，各地的街頭巷尾到處都可看到「茶藝館」的招牌。茶藝館是一種形制比較完善的茶館。

（一）仿古式茶藝館

仿古式茶藝館注重對傳統文化進行挖掘、整理，以某種古代傳統為藍本，在裝修、室內裝飾布局，以及人物服飾、語言、動作和茶藝表演等方面用現代的資源來演繹，從總體上展示古典文化的整體面貌，如宮廷式茶樓、禪茶館等。

（二）園林式茶藝館

10　沈冬梅.茶館社會文化功能的歷史與未來〔J〕.農業考古，2006（5）：130-134.

園林式茶藝館突出的是清新自然的風格，或依山傍水，或坐落於風景名勝區，營業場所比較大，由室外和室內兩大空間共同組成。這種茶藝館對地址的選擇、環境的營造有較高的要求，所以數量不多。

（三）室內庭院式茶藝館

室內庭院式茶藝館以江南園林建築為模板，結合品茗環境的要求，設有亭台樓閣、曲徑花叢、拱門迴廊、小橋流水等，給人一種「庭院深深深幾許」的心理感受。室內多陳列字畫、文物、陶瓷等各種藝術品，讓現代人有回歸自然、心清神寧的感覺，進入「庭有山林趣，胸無塵俗思」的境界。室內庭院式茶藝館為數較多，如鄭州的一壺緣茶藝館、上海的青藤閣茶藝館等。

（四）現代式茶藝館

現代式茶藝館的風格多樣，經營者根據自己的志趣、愛好，結合房屋的結構依勢而建，各具特色。現代式茶藝館往往注重現代茶藝的開發研究，根據名人字畫、古董古玩、花鳥魚蟲、報刊書籍、電腦電視等內部裝飾的側重點不同和茶館布局不同，可將現代式茶館分為家居廳堂式、曲徑通幽式、清雅古樸式和豪華富麗式等。一般以家居廳堂式的較為多見，如鄭州的泰和茶藝社、水雲潤茶樓等。

（五）民俗式茶藝館

民俗式茶藝館追求民俗和鄉土氣息，以特定民族的風俗習慣、茶葉、茶具、茶藝或鄉村田園風格為主線，形成相應的特點。它強調民俗鄉土特

色，包括民俗茶藝館和鄉土茶藝館兩大類。

（六）綜合式茶藝館

綜合式茶藝館以茶藝為主，同時又提供茶餐、酒水、咖啡、棋牌等服務，以滿足客人的多種需求。

當代茶館以各種風格的茶藝館為主，但也有突出異國情調的衍生類茶館。這類茶館在建築風格、裝潢格調、室內陳設和茶文化精粹等方面模仿國外的茶館，連經營中的服務手段也是在以國外為藍本的基礎上有所創新，在中國的這類茶館主要有日式、韓式、歐式等。

另外，還有一類衍生的茶館，它們追時尚、趨潮流，如音樂茶座、茶吧。這類茶館規模相對小些，除了提供茶飲外，還同時提供布藝、花道、咖啡等，客人還可看書、上網，甚至有的還可以提供 DIY（自己動手做）茶具的服務項目。

　　從古到今，茶館經歷了上千年的演變。在這個過程中，中國茶館在形制上和功能上不僅具有各個時代的烙印，也具有明顯的地域特徵。隨著社會經濟的發展，人們物質、精神的需求不斷豐富發展，人們對茶館的物質消費需求的比重在不斷下降，精神文化需求的比重則在上升；而茶館也由單純經營茶水的功能，衍生出了諸多其他的功能。

　　需求決定消費，消費影響生產與經營，因此，為研究茶館的性質與功能，可以從研究茶館消費者的類型切入研究。茶館的功能與進茶館的消費目的連繫緊密，可將具有不同消費目的的消費者分為飲茶型、休閒型、商務型和文化活動型四種類型，相應的，茶館的功能就可以大體細分為餐飲功能、娛樂功能、社交功能和審美功能等，詳見圖 5-1。

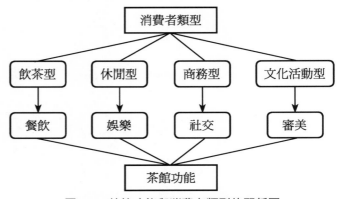

圖 5-1　茶館功能與消費者類型的關係圖

一、飲茶型茶客和餐飲功能

飲茶型茶客，或僅以喝茶解渴為主要目的，或以喝茶和吃各類茶食、茶點為主要目的。

茶館的餐飲功能體現在，茶客不僅能在茶館聚眾飲茶，而且也能品嚐到各種精美的茶食、茶點、茶肴。餐飲與人們的生活息息相關。飲茶、喫茶膳是餐飲中的一部分，再加上飲茶還是促成茶館形成的重要前提，因此，餐飲功能作為茶館功能已然實至名歸。《茶經》《古今茶事》等古代書籍中都有提到，茶館能為茶客供應瓜子、蜜餞，以及糕餅、春捲、水餃、燒賣等各種小吃來作為茶點。而《清稗類鈔》還記載了當時茶館有兩種：一種是以清茶為主、出售南果的江南茶館；另一種是葷鋪式茶館，即茶、點心、飯菜同時供應。從宋代開始，延續至今，城市茶館興隆，供應茶飲、茶點、茶食、飯菜等。例如，現今杭州西湖區龍井路「茶鄉酒家」提供正宗西湖龍井和具有茶鄉特色的地方農家菜，湖州「永和」茶館設有任人選擇的自助式茶餐，武漢青山路「茶天」採用家傳手藝烹製平時難以吃到的野味和野菜，南京夫子廟「魁光閣茶館」專營茶與「秦淮八絕」風味小吃。茶館的這一功能讓客人多了一份樂趣和享受，顯示其生命力，點心佐茶在茶館業的發展過程中流行起來是一種必然趨勢。[11]

二、休閒型茶客和娛樂功能

休閒型茶客以休閒娛樂為主要目的，所以對茶館的環境、舒適度、背

11　趙甜甜.茶館功能的演變〔J〕.中國茶葉，2009（7）.

景音樂等方面要求較高，對茶館在文化活動的設計上要求比較高。客人各有所好，有的愛聽戲，有的愛下棋，有的愛賞樂，有的愛收藏，不一而足。

品茶是休閒的一種方式，茶館是人們休閒時尋求的最佳場所之一。明末以來，茶館已成了城市中重要的社交娛樂中心。現代人要懂得調養自己的情性，要懂得在「玩」中求得身心的放鬆，提高自己的素養，通過品茶的休閒之道，以達到生命保健和體能恢復的目的。工作之暇到茶館，沏上一壺茶，閉目養神，心情恬靜，疲勞漸消，這是一種舒適的生活享受。現在，都市人嚮往返璞歸真的生活狀態，近年來更是出現了一批自稱「慢活族」的白領，他們提倡工作之餘要讓生活節奏慢下來，他們更是支持休閒旅遊事業發展的主力軍。為了滿足這些人的消費需求，現在許多景點均有不同類型和規模的茶館，如德清下渚湖濕地湖中央地帶的茶亭、杭州湖濱公園仿宋古典格局的「翁隆盛茶館」、西子湖畔的「大佛茶莊」等都是人們旅遊休閒的理想勝地。

人們在茶館除了品飲香茶、小憩養神外，還可邀三五小友小聚茶館，海闊天空地神聊半日，當然還可以把玩壺具，或同他人下棋、打牌、猜謎、聽戲等。總之，每個人都可以到茶館放鬆一下，同時又可以找到各自的樂趣。二十世紀九〇年代後期，由於受到中國台灣地區茶藝館熱潮的影響，其他地方也紛紛效仿，而且獲得了成功人士和都市白領的青睞。

三、商務型茶客和社交功能

　　商務型茶客認為，茶館較辦公室而言溫暖輕鬆，同時又具有開放性的特點。由於是商務會談，所以他們對茶館茶葉的檔次、茶館環境的好壞、茶館裝修的品位等方面要求較高。[12]

（一）社交

　　在茶館，商務型茶客進行著一些商務活動，而這些商務活動得以順利進行的基礎是茶館的社交功能。茶館歷來就是人們日常生活中重要的社交場所。茶館在性質上是城市中最簡便、最普及的聚會社交場所，因此也容易發展成為常態性的集會中心。據《儒林外史》第二十四回記載：戲子鮑文卿離鄉良久，返鄉後意圖重回戲行，為打探消息，就「到（戲行）總寓傍邊茶館內去會會同行。才走進茶館，只見一個人……獨自坐在那裡喫茶。鮑文卿近前一看，原是他同班唱老生的錢麻子。——茶館裡拿上點心來吃。吃著，只見外面又走進一個人來——錢麻子道：『黃老爹，到這裡來喫茶。』……黃老爹搖手道：『我久已不做戲子了。』」顯然，茶館是這些戲行中人一個很重要的聚會場所，在此茶館成了戲行的一個聚會社交的中心。當然，隨著社會的向前推進，茶館除了扮演戲行的一個聚會社交中心的角色，也在一些常態性的聚會中起著重要作用。如《吳門表隱》中說：「米業晨集茶肆，通交易，名『茶會』。婁齊各行在迎春坊，葑門行在望汛橋，閶門行在白姆橋及鐵鈴關。」[13]

12　徐永成.21世紀茶館發展趨勢〔J〕.茶葉，2001（3）.

13　顧震濤.吳門表隱〔M〕.南京：江蘇古籍出版社，19861：347.

（二）資訊

茶館具有社交功能，而資訊的交流是社交活動中的重要一環：相隨於人與人的集散，通過言語和肢體的交流互動，從而促使社交的過程和目的——信息的交換得以順利地進行。茶館在城市中作為一個被消費的開放空間，只要有基本的消費能力，就能消費這裡的飲食和空間，而其消費過程也正是社交活動與信息流通的過程。《丹午筆記》中提道：金獅巷汪姓富人因「兩子以曖昧事，殺其師，不惜揮金賄通上下衙門，以疑案結局」；但他發現「惟公不可以利誘」，並且還發現「於清端公成龍喜微行。察疑，求民隱。——陳恪勤公鵬年守吳，亦喜微行」；接著他利用官員的習性，命人「重賄左近茶坊、酒肆、腳伕、渡船諸人，囑其咸稱冤枉。公察之，眾口如一，不深究」。[14] 在此事件中，狡猾富人製造民情，並將自己製造出來的「民情」作為資訊，命人將消息在流通場所——茶坊、酒肆大肆宣傳，結果，官員因有在茶坊、酒樓了解民情的習性，便中了富人下的套。可見，當時的茶館在城市是一個主要的消息流通場所。

（三）商務

宋時茶館已現商務活動的端倪，甚至還出現了「專供茶事之人」的「茶博士」，人們聚集茶館既是物質生活的需要、精神生活的享受，也是人們人際交往、行業交易的需求。《東京夢華錄》也曾記述，京城開封的封丘門外商販集中的馬行街的茶坊是當時最為興盛的活動場所，各行打工賣技者聚會至此，同時也會聚「行老」以攬工的茶肆。隨著社會經濟的發

14 顧公燮.丹午筆記〔M〕.南京：江蘇古籍出版社，1985：136.

展，至民國時期，各種茶館的商務活動功能十分明顯，大、中茶館中進行著各種行業的交易，小型的鄉鎮茶館中農民也在進行土地的買賣交易。每逢寒暑假時，有些學校就在成都茶館進行一些招聘工作，校方與待聘教師邊喝茶邊議定聘約。地處鬧市中心的浙江硤石鎮的「大富貴茶店」，又稱「同業茶館」，茶客大都是鎮上各商界頭面人物，按行業不同聚集在茶桌上交談行情、生意經，常有當堂拍板成交的，有些老闆、經理也會盡量堅持天天下午到茶館的習慣，從而獲取信息，做出商業決策。[15]

當今，現代化的茶館成了很多商務人士的第二辦公室。一些高檔的現代化的茶館很受現代人的青睞，因為這種茶館備有電腦、打印機、傳真機、複印機等設備，為茶客提供免費上網服務，其風格與老式茶館迥異。生意奔忙的老闆是這類茶館的常客，他們可以在愜意地品嚐茶點、果品的同時進行商務洽談，有時還會通過網絡談生意。

四、文化活動型茶客與審美功能

文化活動型茶客對茶有一些研究，對茶的品質、茶的沖泡、茶具的選擇、茶藝表演等相關方面要求較高，他們希望在茶樓品茶的同時還能學到豐富的知識。

一個城市或地區的茶館，由於其獨有的打理手法以及茶客在裡面的消費方式，自身就會形成一道城市文化景緻。而對於異鄉遊人較多的茶館來

15　王鴻泰.從消費的空間到空間的消費——明清城市中的茶館〔J〕.上海師範大學學報（哲學社會科學版），2008（5）：49-57.

說，遊人進入某種環境的茶館，也變成他理解這個城市文化獨特風格的窗戶。

　　審美是人們的一種高層次的精神需求。茶館文化之所以被看作是一種很重要的茶文化，不僅在於它能滿足人們解渴的生理需要，更重要的還在於它能滿足人們審美欣賞、養生怡情等高層次的精神需要。茶館具有一種魅力，而這種魅力的來源就是文化，它吸引著人們進出茶館消費。茶館提供的審美對像是多方面的，其審美功能大體體現在以下幾個方面。

（一）展現美不勝收的文化風格

　　（1）境美：茶館設置在風景宜人的山水園林之間，善用亭、台、樓、閣等古建築模式，使茶人能一邊品茗，一邊享受來自自然山水的審美感受。

　　（2）茶美：茶人細細品啜香茗，重在意境，追求精神上的滿足；從茶湯美妙的色、香、形中，茶人可以得到審美的愉悅。

　　（3）器美：茶器（具）作用多，除了充當品茶之具外，從壺藝欣賞的角度來說，美的茶具還具有審美的作用。

　　（4）藝美：在茶藝館舉行觀賞性的茶藝表演，等同於一項普及茶文化知識的藝術活動，這讓茶客從中領略到一些茶文化知識，同時也得到一種藝術美的享受。

（二）促進文化娛樂表演的發生發展

　　茶館引入文化娛樂和文化藝術表演，最初的想法只是為多招攬一些顧

客，讓顧客來茶館消費的目的多樣化。文化娛樂表演進入茶館，由來已久。如今的茶館文化娛樂功能卓然，茶館是朋友聚會、喝茶、談話的地方，從「不賣門票，只收茶錢」，可看出看戲不過是附帶性質的。梅蘭芳先生曾說「最早的戲館統稱茶園」，在歷經不同時代的洗禮後，有一種新的活動場所——「戲館」慢慢地嶄露頭角，它同茶館性質不太相同，是以看戲為主，附帶喝茶。

（三）便利文人墨客論詩吟詩

環境幽雅寧靜的茶館，布置得高潔、精美，容易吸引文人墨客在此聚會作文、論詩吟詩。民國時期，北京、上海等地的男女大學生經常選擇在一個有典雅氛圍的茶館中聚會討論哲學、時政、文學。去茶館品茶談文，還有戲劇家李健吾、上海劇專校長熊佛西等人。在茶館完成的作品，據說有魯迅的譯作《小約翰》、曹禺的《日出》。詩人徐志摩是茶館的常客，他常假茶座會友談文吟詩。[16]

（四）獲得培訓學習的機會

在茶館除了可以欣賞各類藝術表演和文化娛樂活動，還可以獲得培訓學習的機會。北京市海淀區高粱橋斜街處的「百草園茶藝館」，每週四設有茶健康講座，週六、週日為各茶藝普及培訓班，還不定期舉行現場炒制綠茶的活動。上海控江路「車馬炮茶館」則定期舉辦茶道講座和花道講座，肇嘉濱路「松竹林」茶坊也定期舉辦插花培訓班。在茶樓舉辦培訓

16　吳旭霞.茶館閒情：中國茶館的演變與情趣〔M〕.北京：光明日報出版社，1999.

班、講座，以及現場表演與茶相關的各種活動，使得茶客喝茶的同時既豐富了知識又充實了生活。[17]

　　隨著經濟文化的發展，藝術文化氛圍日益濃重，為適應不同階層的需求，茶館的表現形式日益豐富多彩，形成了獨特的茶館文化。有需求就會有市場，有市場就有商機，而每個社會階段都不乏一些善於發現商機的商人。正是在他們的努力之下，中國茶館業才能較為順利地向前發展。

17　李菊蘭.試述茶館的發展演變〔J〕.陸羽茶文化研究，2008〔18〕.

一、北京的老舍茶館

　　老舍茶館是以人民藝術家老舍先生及其名劇《茶館》命名的茶館，它位於天安門廣場西南面前門西大街三號樓，與北京古商業街大柵欄為鄰，地理位置獨特，京味傳統文化底蘊深厚。始建於一九八八年，創辦初期營業面積有六百多平方米，現營業面積為三千三百多平方米，是中國實施改革開放政策以後創辦起來的中國第一家民俗文化茶館（見圖 5-2）。

圖 5-2　中國第一家民俗文化茶館──老舍茶館

　　老舍茶館是集京味文化、茶文化、戲曲文化、食文化於一身，融書茶館、餐茶館、清茶館、大茶館、

野茶館、清音桌茶館六大老北京傳統茶館形式於一體的京味文化茶館。

　　老舍茶館地處前門，是寸土寸金之地，內設老舍茶館演出大廳、品珍樓、老舍茶莊、大碗茶老二分、工藝品大廳、四合茶院和新京調茶餐坊。在這古香古色、京味十足的環境裡，賓客可以聽悠揚的古箏，看精湛的茶藝表演，品馨香的好茶以及各式宮廷細點、北京傳統風味小吃、京味佳餚茶宴和宮廷茶宴，還可以欣賞到來自曲藝、戲劇等各界名流的精彩表演。家裡要是來了外國朋友或是外地親戚，老舍茶館不失為一個招待的好去處。

　　開業以來，老舍茶館已接待了美國前總統布什、日本前首相海部俊樹、柬埔寨首相洪森等眾多外國首腦，以及眾多社會名流和數萬中外遊客，已然成為展示民族文化精品的特色「窗口」和連接國內外友誼的「橋樑」。

二、吉林的雅賢樓茶藝館

　　雅賢樓茶藝館始建於一九九九年春，是長春市最早創建的茶藝館之一。三層建築，營業面積六百平方米。地處長春市文化、商業中心，東與南湖公園比鄰，西與東北師大附中接壤，前庭面臨同志街，後院依傍自由大路，交通便利，四通八達，環境幽雅，鳥語花香。雅賢樓是吉林長春第一家最具傳統裝飾風格的茶藝館（見圖 5-3），裝修風格以中國傳統文化為底蘊，雕梁畫棟，飛簷重疊，氣勢恢弘。

　　雅賢樓一樓大廳清新自然，曲水流觴，曲徑通幽，竹影婆娑，石子小

道，數十位宜興紫砂名家的幾百款真品紫砂陳列其中，是東北地區最具規模、最規範的一座精品紫砂藝術館。樓上包房陳設清新，古樸典雅，風格溫馨懷舊，既有明清宮廷氣派，又有江南園林風骨。隔窗遠望，南湖美景盡收眼底，如蔭的綠樹，碧藍的湖水，蕩漾的小舟，令人心曠神怡，確是東北地區少有的幾家大茶樓之一。三樓新設立的雅賢樓講堂，寬敞明亮，陳設古樸，滿堂紅木家具盡顯豪華。進得雅賢樓，茶詩、茶情、茶韻無處不在。

圖 5-3　吉林長春第一家傳統裝飾風格的茶藝館──雅賢樓茶藝館

　　雅賢樓「雅」在其濃郁的文化氣息，文藝界和書畫界的老前輩們常常在此談古論今，揮毫潑墨，名家大作多有懸於雅賢樓之廳堂，使雅賢樓「翰墨」之氣更濃，人文環境日趨「賢雅」。

　　雅賢樓茶藝館現已成為長春市旅遊的一處亮點，同時也成為多部電影、電視節目的錄製場地，身臨其境恍若回到我們心目中追求的理想生活境界，是難得的修心養性之地、品茗交友之所。

三、上海的湖心亭茶樓

　　湖心亭茶樓是上海現存的最為古老的茶樓（見圖 5-4），建亭至今已有二百餘年的歷史。湖心亭原是明代嘉靖年間由四川布政司潘允端所構築，屬豫園內景之一，名曰「鳧佚亭」。湖心亭茶樓能容納二百餘人品茶，古樸典雅的設備布置極富民族傳統特色。從九曲橋步入茶樓，踩著木

圖 5-4　滬上最古老的茶樓——十九世紀四〇年代的湖心亭茶樓

梯而上便可看見木頭的桌子、椅子、凳子，配著木頭的屋梁、窗棱，融和在茶的清香中；穿著藍布衣褂的女孩子笑盈盈地為你端上一杯香茗，或者為你推薦富有特色的休閒小吃。

　　茶樓每天吸引著大量中外遊客，還曾接待過英國女王伊麗莎白二世等許多國家元首和中外知名人士。小小茶樓已成為上海市接待元首級國賓的特色場所，蜚聲海內外。

四、重慶的中華茶藝山莊

　　中華茶藝山莊始建於一九九九年四月，由永川旅遊局、茶研所和何代春先生共同投資七千多萬元人民幣修建。為了適應市場的需求，中華茶藝山莊於二○○三年四月按照國際四星級標準進行第二次擴建。

圖 5-5　重慶中華茶藝山莊

中華茶藝山莊（見圖 5-5）坐落於重慶市郊山竹海風景區內，占地面積七十五畝，建築面積二萬二千平方米，是西南地區唯一的特色茶文化度假山莊，是重慶市熱點旅遊西線之一景。中華茶藝山莊掩映於七萬畝原生態天然氧吧——茶山竹海之中，景緻秀麗，四季宜人。中華茶藝山莊設有茗香居（客房）、國際會議中心、茶膳堂、茶藝樓、娛樂中心等高檔配套設施，融合了採茶、自炒茶、茶藝、茶娛、茶膳和茶浴等服務項目。

小結

中國茶館的發展和演變是一個漫長的過程，大致經歷了萌芽、興起、興盛、普及、繁盛、衰微和復興幾個階段。茶館是愛茶者的樂園，也是以營業為目的，供人們休息、消遣、娛樂和交際的活動場所。

歷史上的茶館種類很多，可以按不同的分類標準將茶館分為不同的類型：根據規模大小，可以將茶館分為大型茶館、中型茶館、小型茶館和微型茶館；根據茶館的裝修、硬件軟件設施、服務質量等，可將茶館分成高檔茶館、中檔茶館和低檔茶館三類；按照茶館形成的地區文化背景不同，大致可以將茶館分為川派茶館、粵派茶館、京派茶館、杭派茶館四大類；按照茶館形制和形成時間，可以分為古代茶館和當代茶藝館兩大類。

隨著社會經濟的發展，人們物質、精神的需求不斷豐富發展，人們對茶館的物質消費需求的比重在不斷下降，精神文化需求的比重則在上升；而茶館也由單純經營茶水的功能，衍生出了餐飲功能、娛樂功能、社交功能和審美功能諸多其他功能。

當代比較著名的茶館（茶樓）有：北京的老舍茶館、吉林的雅賢樓茶藝館、上海的湖心亭茶樓和重慶的中華茶藝山莊，等等。

思考題

1. 茶館的功能大體可以分為哪幾類？

2. 茶藝館與舊茶館之間的區別主要有哪些？

3. 簡述川派茶館的特色。

4. 簡析中國茶館的發展趨勢。

六

科學飲茶

第一節　茶：主要成分與營養元素

迄今為止，茶葉中經分離、鑑定的已知化合物有七百餘種，其中包括初級代謝產物——蛋白質、糖類、脂肪，以及茶樹中的二級代謝產物——多酚類、茶氨酸、生物鹼、色素、芳香物質、皂苷等。茶葉中的無機化合物總稱灰分，茶葉灰分（茶葉經 550 ℃灼燒灰化後的殘留物）中主要是礦質元素及其氧化物，其中常量元素有氮、磷、鉀、鈣、鈉、鎂、硫等，其他元素含量很少，稱微量元素。茶葉中的化學成分，按其主要成分歸納起來有十餘類，它們在干物質中的含量如表 6-1 所示[1]。

依據現代營養學和醫學原理，可將這些化學成分劃分為兩大類，即營養成分和藥效成分。營養成分包括蛋白質、氨基酸、維生素類、糖類、礦物質、脂類化合物等[2]，藥效成分包括生物鹼、茶多酚及其氧化產物、茶葉多糖、茶氨酸、茶葉皂素、芳香物質等[3]。

1　宛曉春.茶葉生物化學〔M〕.北京：中國農業出版社，2003.

2　陳睿.茶葉功能性成分的化學組成及應用〔J〕.安徽農業科學，2004（5）：1031-1036.

3　王漢生.茶葉藥理成分與人體健康〔J〕.廣東茶業，1995（4）：28-34.

表 6-1　茶葉中的化學成分及在干物質中的含量

成分	含量	組成
蛋白質	20%～30%	谷蛋白、精蛋白、球蛋白、白蛋白等
氨基酸	1%～4%	茶氨酸、天門冬氨酸、谷氨酸等 26 種
生物鹼	3%～5%	咖啡鹼、茶葉鹼、可可鹼
茶多酚	18%～36%	主要有兒茶素、黃酮類、花青素、花白素和酚酸
脂類化合物	8%	脂肪、磷脂、硫脂、糖脂和甘油脂
糖類	20%～25%	纖維素、果膠、澱粉、葡萄糖、果糖、蔗糖等
色素	1%左右	葉綠素、胡蘿蔔素類、葉黃素類、花青素類
維生素	0.6%～1.0%	維生素 C、A、E、D、B_1、B_2、B_3 等
有機酸	3%左右	蘋果酸、檸檬酸、草酸、脂肪酸等
芳香類物質	.005%～0.03%	醇類、醛類、酮類、酸類、酯類、內酯等
礦物質	3.5%～7.0%	鉀、鈣、磷、鎂、錳、鐵、硒、鋁、銅、硫、氟等

一、茶葉中的氨基酸

　　氨基酸是茶葉中具有氨基和羧基的有機化合物，是茶葉中的主要化學成分之一，是影響茶葉滋味、香氣的重要品質成分。茶葉氨基酸的組成、含量，以及它們的降解產物和轉化產物，也直接影響茶葉品質。氨基酸在茶葉加工中參與茶葉香氣的形成，它所轉化而成的揮發性醛或其他產物，都是茶葉香氣的成分。茶葉中各種氨基酸含量的多少與茶類關係密切，如谷氨酸以綠茶最多，其次是青茶和紅茶；精氨酸以綠茶最多，紅茶次之；茶氨酸以白茶最多，其次為綠茶和紅茶。若以氨基酸總量而論，綠茶多於紅茶和白茶，接著黃茶和烏龍茶，黑茶含量相對較低 [4]；但對同一茶類中同一種茶而言，則是高級茶多於低級茶。

4　安徽農學院.茶葉生物化學（第二版）〔M〕.北京：農業出版社，1984.

茶葉中發現並已鑑定的氨基酸有二十六種，除二十種蛋白質氨基酸（甘氨酸、丙氨酸、亮氨酸等）均發現存在於游離氨基酸中之外，還檢出六種非蛋白質氨基酸（茶氨酸、 γ -氨基丁酸、豆葉氨酸、谷氨酰甲胺、天冬酰乙胺、 β -丙氨酸）並不存在於蛋白質中，屬於植物次生物質。其中最主要的為茶氨酸，其可以說是茶葉中游離氨基酸的主體部分，大量存在於茶樹中，特別是芽葉、嫩莖及幼根中，在茶樹的新稍芽葉中，百分之七十左右的氨基酸是茶氨酸。由於茶氨酸在游離氨基酸中所占比重特別突出，逐漸為人們所重視。

茶氨酸是茶樹中一種比較特殊的、在一般植物中罕見的氨基酸，是茶葉的特色成分之一。茶氨酸是茶葉中含量最高的氨基酸，約占游離氨基酸總量的百分之五十以上，占茶葉乾重的百分之一至百分之二。

二、茶葉中的維生素

茶葉中含有多種維生素，有維生素 A、維生素 D、維生素 E、維生素 K、維生素 C、維生素 P、維生素 U、B 族多種維生素和肌醇等。茶葉中的維生素可稱為「維生素群」，飲茶可使「維生素群」作為一種複方維生素補充人體對維生素的需要。如每一百克茶葉中維生素 C 含量在一百至五百毫克，優質綠茶大多在二百毫克以上，其含量比等量的檸檬、菠蘿、蘋果、橘子還多。因此，喝茶可以治療和防止因為缺乏維生素類的疾病發生，對人體具有極強的保健功效。[5]

5　王宏樹.茶葉中含有多種維生素利於延年益壽〔J〕.農業考古，1995（4）：159-161.

維生素雖然廣泛存在於茶葉中，但不同茶類的含量卻有不同，一般來說，綠茶多於紅茶，優質茶多於低級茶，春茶多於夏茶、秋茶。

三、茶葉中的糖類物質

茶鮮葉中的糖類物質，包括單糖、寡糖、多糖及少量其他糖類。單糖和雙糖是構成茶葉可溶性糖的主要成分，是組成茶葉滋味物質之一。茶葉中的多糖類物質主要包括纖維素、半纖維素、澱粉和果膠等，其中大部分多糖是不溶於水的。糖類在茶葉中含量占百分之二十五（占乾物質重）左右，其中可溶性的（包括加工後水解出的可溶性糖和糖基的）占乾物質總量的百分之四左右。[6] 因此，茶葉屬於低熱能飲料，適合糖尿病及忌糖患者飲用。

在茶葉中有一類特殊的糖類物質——茶多糖，由於單糖分子中存在多個羥基，容易被氨基、甲基、乙醯基等取代，因此以單糖為基本組成單位的茶葉複合多糖組成複雜。茶葉中具有生物活性的複合多糖，一般稱為茶多糖，是一類與蛋白質結合在一起的酸性多糖或酸性糖蛋白。

中國和日本民間都有用粗老茶醫治糖尿病的傳統。現代醫學研究表明，茶多糖是用茶葉治療糖尿病時的主要藥理成分。[7] 茶多糖由茶葉中的糖類、蛋白質、果膠和灰分等物質組成，茶新梢的粗老葉中含量較高，茶多糖的單糖組成主要以葡萄糖、阿拉伯糖、木糖、岩藻糖、核糖、半乳糖

6　顧謙，陸錦時，葉寶存.茶葉化學〔M〕.合肥：中國科學技術大學出版社，2002：30-48.

7　汪東風，楊敏.粗老茶治療糖尿病的藥理成分分析〔J〕.中草藥，1995（5）：255-257.

等為主。[8] 一般來講，原料愈粗老茶多糖含量愈高，等級低的茶葉中茶多糖含量高。在治療糖尿病方面，粗老茶比嫩茶效果要好。[9]

四、茶葉中的多酚類及其氧化產物

（一）茶鮮葉中的多酚類物質

茶樹新梢和其他器官都含有多種不同的酚類及其衍生物（下簡稱為「多酚類」），茶葉中這類物質原稱「茶單寧」或「茶鞣質」。茶鮮葉中多酚類的含量一般為百分之十八至百分之三十五（乾重）。它們與茶樹的生長發育、新陳代謝和茶葉品質關係非常密切，對人體也具有重要的生理活性，因而受到人們的廣泛重視。

茶多酚類（tea polyphenols）是一類存在於茶樹中的多元酚的混合物。茶樹新梢中所發現的多酚類分屬於兒茶素（黃烷醇類），黃酮、黃酮醇類，花青素、花白素類，酚酸及縮酚酸等。其中最重要的是以兒茶素為主體的黃烷醇類，其含量占多酚類總量的百分之七十至百分之八十，是茶樹次生物質代謝的重要成分，也是茶葉保健功能的首要成分[10]，對茶葉的色、香、味品質的形成有重要作用。茶葉中兒茶素以表兒茶素（EC）、表沒食子兒茶素（EGC）、表兒茶素沒食子酸酯（ECG）、表沒食子兒茶素

8　汪東風，謝曉風，等.茶多糖的組分及理化性質〔J〕.茶葉學，1996（1）：1-8.

9　汪東風，謝曉鳳，王澤農，等.粗老茶中的多糖含量及其保健作用〔J〕.茶葉科學，1994（1）：73-74.

10　毛清黎，施兆鵬，李玲，等.茶葉兒茶素保健及藥理功能研究新進展〔J〕.食品科學，2007（8）：584-589.

沒食子酸酯（EGCG）四種含量最高，前兩者稱為非酯型兒茶素或簡單兒茶素，後兩者稱為酯型兒茶素或複雜兒茶素，一般酯型兒茶素的適量減少有利於綠茶滋味的醇和爽口。由於兒茶素具有易被氧化的特性，在紅茶或烏龍茶製造過程中，兒茶素類易被氧化縮合形成茶黃素類，茶黃素類可進一步轉化為茶紅素類，再由茶黃素類和茶紅素類進一步氧化聚合則可形成茶褐素類物質。這三種多酚類氧化產物的含量和所占的比例，對紅茶或烏龍茶的品質形成至關重要。[11]

（二）茶葉加工過程中形成的色素

色素是一類存在於茶樹鮮葉和成品茶中的有色物質，是構成茶葉外形色澤、湯色及葉底色澤的成分，其含量及變化對茶葉品質起著至關重要的作用。在茶葉色素中，有的是鮮葉中已存在的，稱為茶葉中的天然色素；有的則是在加工過程中，一些物質經氧化縮合而形成的。茶葉色素通常分為脂溶性色素和水溶性色素兩類，脂溶性色素主要對茶葉乾茶色澤及葉底色澤起作用，而水溶性色素主要是對茶湯有影響。

1. 茶黃素類（theaflavin，TFs）

茶黃素是紅茶中的主要成分，是多酚類物質氧化形成的一類能溶於乙酸乙酯的、具有苯並卓酚酮結構的化合物的總稱。

茶黃素類（TFs）對紅茶的色、香、味及品質起著決定性的作用，是紅茶湯色「亮」的主要成分，是茶湯滋味強度和鮮度的重要成分，同時也

11　劉仲華，等.紅茶和烏龍茶色素與乾茶色澤的關係〔J〕.茶葉科學，1990（1）：59-64.

是形成茶湯「金圈」的主要物質。茶黃素能與咖啡鹼、茶紅素等形成絡合物，溫度較低時顯出乳凝現象，是茶湯「冷後渾」的重要因素之一。茶黃素含量的高低，直接決定紅茶滋味的鮮爽度，與低亮度也呈高度正相關。

2. 茶紅素（thearubigins，TRs）

茶紅素是一類複雜的紅褐色的酚性化合物。它既包括兒茶素酶促氧化聚合、縮合反應產物，也包括兒茶素氧化產物與多糖、蛋白質、核酸和原花色素等產生非酶促反應的產物。

茶紅素是紅茶氧化產物中最多的一類物質，含量為紅茶的百分之六至百分之十五（乾重），該物為棕紅色，能溶於水，水溶液呈酸性、深紅色，刺激性較弱，是構成紅茶湯色的主體物質，對茶湯滋味與湯色濃度起極其重要的作用。茶紅素參與「冷後渾」的形成，此外，還能與鹼性蛋白反應沉澱於葉底，從而影響紅茶葉底色澤。通常認為，茶紅素含量過高有損紅茶品質，使滋味淡薄，湯色變暗；而茶紅素含量太低，茶湯紅濃則不夠。Roberts 認為，TRs/TFs 比值過高，茶湯深暗，鮮爽度不足；TRs/TFs 比值過低時，亮度好，刺激性強，但湯色紅濃度不夠。一般 TFs＞0.7，TRs＞0.1，TRs/TFs＝10～15 時，紅茶品質優良。

3. 茶褐素類（theabrownine，TB）

茶褐素為一類水溶性非透析性高聚合的褐色物質，其含量一般為紅茶中乾物質的百分之四至百分之九，是造成紅茶茶湯發暗的重要原因，是茶

湯無收斂性的重要原因。[12]其主要組分是多糖、蛋白質、核酸和多酚類物質,由茶黃素和茶紅素進一步氧化聚合而成,化學結構及其組成有待探明。

五、茶葉中的礦物質

茶葉能提供人體組織正常運轉所需的礦物質元素。維持人體的正常功能需要多種礦物質,人體每天所需量在一百毫克以上的礦物質被稱為「常量元素」,人體每天所需量在一百毫克以下的為「微量元素」。到目前為止,已被確認與人體健康和生命有關的必須常量元素有鈉、鉀、氯、鈣、磷和鎂;微量元素有鐵、鋅、銅、碘、硒、鉻、鈷、錳、鎳、氟、鉬、釩、錫、硅、鍶、硼、鉥、砷十八種。人缺少了這些必須元素,就會出現疾病,甚至危及生命。茶葉中有近三十種礦物質元素,與其他食物相比,飲茶對鉀、鎂、錳、鋅、氟等元素的攝入最有意義。

茶葉中,鉀的含量居礦物質元素含量的第一位,是蔬菜、水果、穀類中鉀含量的十至二十倍,因此,喝茶可以及時補充鉀的流失;鋅的含量高於雞蛋和豬肉中的含量,鋅在茶湯中的溶出率高達百分之三十五至百分之五十,容易被人體吸收,所以茶葉被列為鋅的優質營養源;氟的含量比一般植物高十倍甚至幾百倍,喝茶是攝取氟離子的有效方法之一;硒主要為有機硒,容易被人吸收,且在茶湯中的浸出率為百分之十至百分之二十五,在缺硒地區普及飲用富硒茶是解決硒營養問題的最佳方法;錳含量也

12　熊昌雲,彭遠菊.紅茶色素與紅茶品質關係及其生物學活性研究進展〔J〕.茶業通報,2006（4）:155-157.

很高，在百分之三十左右，比水果、蔬菜約高五十倍，因此喝茶是補充錳元素的比較好的選擇。

飲茶也是磷、鎂、銅、鎳、鉻、鉬、錫、釩的補充途經。茶葉中，鈣的含量是水果、蔬菜的十至二十倍，鐵的含量是水果、蔬菜的三十至五十倍。但是，鈣、鐵在茶湯中的溶出率極低，無法滿足人體的日需量。所以，飲茶不能作為人體補充鈣、鐵的主要途徑，可以通過食茶來補充。[13]

六、茶皂甙

皂甙，又名皂素、皂角甙或皂草甙，是一類結構比較複雜的糖苷類化合物，由糖鏈與三萜類、甾體或甾體生物鹼通過碳氧鍵相連而構成。茶皂素是一類齊墩果烷型五環三萜類皂甙的混合物，其基本結構由皂甙元、糖體、有機酸三部分組成。

皂甙化合物的水溶液會產生肥皂泡似的泡沫，因此得名。許多藥用植物都含有皂甙化合物，如人參、柴胡、雲南白藥、桔梗等。這些植物中的皂甙化合物都具有保健功能，包括提高免疫功能、抗癌、降血糖、抗氧化、抗菌、消炎等。

茶皂素又名茶皂甙，是一種性能良好的天然表面活性劑，能夠用來製造乳化劑、洗潔劑、發泡劑等。茶皂素與許多藥用植物的皂甙化合物一樣，具有許多生理活性，如降血糖、降血脂、抗輻射、增強免疫功能、抗

13 李旭玫.茶葉中的礦質元素對人體健康的作用〔J〕.中國茶葉，2002（2）：30-31.

凝血、抗血栓以及對羥基自由基的清除作用。[14]

七、茶葉中的生物鹼

茶葉中的生物鹼，主要是咖啡鹼、可可鹼及少量的茶葉鹼，這三種都是黃嘌呤衍生物。

（一）咖啡鹼

茶葉中咖啡鹼的含量一般占百分之二至百分之四，但隨茶樹的生長條件及品種來源的不同會有所不同，如遮光條件下所栽培茶樹的咖啡鹼的含量較高。咖啡鹼也是茶葉重要的滋味物質，其與茶黃素以氫鍵締合後形成的複合物具有鮮爽味，因此，茶葉咖啡鹼含量也常被看作是影響茶葉質量的一個重要因素。

此外，鮮茶葉在老嫩之間的咖啡鹼含量差異也很大，細嫩茶葉比粗老茶葉含量高，而夏茶的咖啡鹼比春茶含量高。因一般植物中含咖啡鹼的並不多，故這也屬於茶葉的特徵性物質。

（二）茶葉鹼與可可鹼

茶葉鹼、可可鹼的藥理功能與咖啡鹼相似，都具有興奮、利尿、擴張

14　陳海霞.茶多糖對小鼠實驗性糖尿病的防治作用〔J〕.營養學報，2002（1）：85-88; 王丁剛，王淑如.茶葉多糖的分離、純化、分析及降血脂作用〔J〕.中國藥科大學學報，1991（4）：225-228;周傑，丁建平，王澤農，等.茶多糖對小鼠血糖、血脂和免疫功能的影響〔J〕.茶葉科學，1997（1）：75-79; 王盈峰，王登良，嚴玉琴.茶多糖的研究進展〔J〕.福建茶葉，2003（2）：14-16.

心血管與冠狀動脈等作用，但是各自在功能上又有不同的特點。茶葉鹼有極強的舒張支氣管平滑肌的作用，有很好的平喘作用，可用於支氣管哮喘的治療。此外，茶葉鹼在治療心力衰竭、白血病、肝硬化、帕金森病、高空病等方面也有一定的作用。

八、茶葉中的芳香物質

茶葉中的芳香物質，也稱「揮發性香氣組分」（VFC），是茶葉中易揮發性物質的總稱。茶葉香氣是決定茶葉品質的重要因子之一。所謂茶香，實際是不同芳香物質以不同濃度組合，並對嗅覺神經綜合作用所形成的茶葉特有的香型。茶葉芳香物質實際上是由性質不同、含量懸殊的眾多物質組成的混合物。迄今為止，已分離鑑定的茶葉芳香物質約有七百種，但其主要成分僅為數十種，如香葉醇、順-3-己烯醇、芳樟醇及其氧化物、苯甲醇等；它們有的是紅茶、綠茶、鮮葉共有的，有的是各自分別獨具的，有的是在鮮葉生長過程中合成的，有的則是在茶葉加工過程中形成的。

一般而言，茶鮮葉中含有的香氣物質種類只有八十餘種，綠茶中有二六〇餘種，紅茶則有四百多種。茶葉香氣因茶樹品種、鮮葉老嫩、不同季節、地形地勢及加工工藝，特別是酶促氧化的深度和廣度、溫度高低、炒制時間長短等條件的不同，而在組成和比例上發生變化，也正是這些變化形成了各茶類獨特的香型。[15]

15 呂連梅，董尚勝.茶葉香氣的研究進展〔J〕.茶葉，2002（4）：181-184.

　　茶葉芳香物質的組成，包括碳氫化合物（14.22%）、醇類（12.76%）、醛類（10.30%）、酮類（15.35%）、酯類和內酯類（12.44%）、含氮化合物（13.41%）、酸類、酚類、雜氧化合物、含硫化合物類等。

　　茶葉香氣在茶中的絕對含量很少，綠茶為百分之〇點〇二至百分之〇點〇五，紅茶為百分之〇點〇一至百分之〇點〇三，鮮葉為百分之〇點〇三至百分之〇點〇五。但是，當採用一定方法提取茶中香氣成分後，茶便會失去茶味，故茶葉中的芳香物質對茶葉品質的形成具有重要作用。

第二節　茶：保健美容的綠色飲料

　　中國自古就有不少關於茶葉具有保健功效的文字記載。《神農本草》稱：「茶味苦，飲之使人益思、少臥、輕身、明目。」《神農食經》中說：「茶茗久服，令人有力悅志。」《廣雅》稱：「荊巴間採茶作餅……其飲醒酒，令人不眠。」《茶經》中說：「茶之為用，味至寒，為飲最宜，精行儉德之人，若熱渴凝悶、腦疼目澀、四肢煩、百節不舒，聊四五啜，與醍醐甘露抗衡也。」《本草拾遺》中說：「茗，苦，寒，破熱氣，除瘴氣，利大小腸……久食令人瘦，去人脂，使不睡。」《飲膳正要》中說：「凡諸茶，味甘苦，微寒無毒，去痰熱，止渴，利小便，消食下氣，清神少睡。」《本草綱目》中載：「茶苦而寒，最能降火……又兼解酒食之毒，使人神思闓爽，不昏不睡，此茶之功也。」

　　現代科學研究表明，已知茶對人體至少有六十多種保健作用，對數十種疾病有防治效果。[16]茶之所以有這麼多的保健功效，主要是因其內含物的保健和藥

16　韋友歡，黃秋嬋，陸維坤.解讀茶葉與人體健康〔J〕.廣東茶業，2008（1）：24-27；Chung S.Yang, Joshua Lambert，江和源，等.茶對人體健康的作用〔J〕.中國茶葉，2006（5）：14-15；孫冊.飲茶與健康〔J〕.生命的化學，2003（1）：44-46；陳宗懋.茶與健康研究的起源與發展〔J〕.中國茶葉，2009（4）：6-7.

效功能所起的作用。[17]茶葉又是天然的綠色產品，因此被稱為「保健美容的綠色飲料」乃當之無愧，現將茶葉的保健功效做如下介紹。

一、降血脂

茶多酚類化合物不僅具有明顯地抑制血漿和肝臟中膽固醇含量上升的作用，而且還具有促進脂類化合物從糞便中排出的效果。維生素 C 具有促進膽固醇排出的作用，綠茶中含有的葉綠素也有降低血液中膽固醇的作用。茶多糖能通過調節血液中的膽固醇以及脂肪的濃度，起到預防高血脂、動脈硬化的作用。

二、防治動脈硬化

（1）茶葉中的多酚類物質（特別是兒茶素）可以防止血液中及肝臟中甾醇及其他烯醇類和中性脂肪的積累，不但可以防治動脈硬化，還可以防治肝臟硬化。

（2）茶葉中的甾醇如菠菜甾醇等，可以調節脂肪代謝，可以降低血液中的膽固醇，這是由於甾醇類化合物競爭性抑制脂酶對膽固醇的作用，因而減少對膽固醇的吸收，防治動脈粥樣硬化。

（3）茶葉中的維生素 C、B_1、B_2、PP 都有降低膽固醇、防治動脈粥

17 陳宗懋.茶葉內含成分及其保健功效〔J〕.中國茶葉，2009（5）：4-6；王廣銘，孫慕芳.茶葉的保健和藥效作用及其物質基礎〔J〕.信陽農業高等專科學校學報，2004（1）：43-44；黃秋嬋，韋友歡.綠茶功能性成分對人體健康的生理效應及其機制研究〔J〕.安徽農業科學，2009（17）：7975-7976，7990；林智.茶葉的保健作用及其機理〔J〕.營養與保健，2003（4）.

樣硬化的作用,而其他各種維生素都與機體內的氧化、還原物質代謝有
關。

　　(4)茶葉中還含有卵磷脂、膽鹼、泛酸,也有防治動脈粥樣硬化的
作用。在卵磷脂運轉率降低時,可引起膽固醇沉積以致動脈粥樣硬化。

三、防治冠心病

　　首先,茶多酚的作用最為重要,它能改善微血管壁的滲透性能;能有
效地增強心肌和血管壁的彈性和抵抗能力;還可降低血液中的中性脂肪和
膽固醇。其次,維生素 C 和維生素 P 也具有改善微血管功能和促進膽固
醇排出的作用。咖啡因和茶鹼,則可直接興奮心臟,擴張冠狀動脈,使血
液充分地輸入心臟,提高心臟本身的功能。

四、降血壓

　　飲茶不僅能減肥、降脂、減輕動脈硬化與防治冠心病,而且還能降低
血壓。這五種病況是構成老年病的重要病理連環。而飲一杯清茶,卻能兵
分多路,予以各個擊破,其功真是非凡。從這個系列疾病看來,固然發病
者多在中年以後,而緩慢的病理進程卻早在中年以前即已發生。所以,老
年人飲茶固所必須,青壯年飲茶也很必要。

　　多酚類、茶氨酸、維生素 C、維生素 P 都是茶葉中所含有的有效成
分,對心血管疾病的發生有多方面的預防作用,如降脂、改善血管功能
等。其中,維生素 P 還能擴張小血管,從而引起血壓下降;茶氨酸則通

過調節腦和末梢神經中含有色胺等胺類物質來起到降低血壓的作用，這是直接降壓作用。此外，茶葉還可以通過利尿、排鈉的作用，間接地降壓。茶的利尿、排鈉效果很好，若與飲水比較，要大兩三倍，這是因為茶葉中含有咖啡鹼和茶鹼的緣故。茶葉中的氨茶鹼能擴張血管，使血液不受阻礙而易流通，有利於降低血壓。

五、防治神經系統疾病

實驗證明，飲茶可明顯提高大鼠的運動效率和記憶能力，這主要是因為茶中含有茶氨酸、咖啡鹼、茶鹼、可可鹼。飲茶提神、緩解疲勞的功效，主要是由咖啡鹼、茶氨酸引起的。而茶氨酸解除疲勞的作用是通過調節腦電波來實現的，如自願者口服五十毫克茶氨酸，四十分鐘後腦電圖中可出現 α 腦電波（安靜放鬆的標誌），受試對象感到輕鬆、愉快、無焦慮感。

大腦細胞活動的能量來源於腺苷三磷酸（ATP），而腺苷三磷酸（ATP）的原料是腺苷酸（AMP）。咖啡鹼能使腺苷酸（AMP）的含量增加，能提高腦細胞的活力，所以飲茶能夠起到增進大腦皮質活動的功效。

咖啡鹼還具有刺激人體中樞神經系統的作用，這一點不同於乙醇等麻醉性物質。例如，乙醇含量高的白酒是以減弱抑制性條件反射來起興奮作用的，而咖啡鹼使人體的基礎代謝、橫紋肌收縮力、肺通氣量、血液輸出量、胃液分泌量等有所提高。

六、預防腸胃疾病

臨床資料中有用茶葉治療積食、腹脹、消化不良的方法，早在清代趙學敏《串雅補》中即有記載。餐後飲茶最為合宜，因其能助消化。研究表明，喝茶能促進胃液分泌與胃的運動，有促進排出之效，而且熱茶比冷茶更有效果。同時，膽汁、胰液及腸液分泌亦隨之提高。茶鹼具有鬆弛胃腸平滑肌的作用，能減輕因胃腸道痙攣而引起的疼痛；兒茶素有激活某些與消化、吸收有關的酶的活性作用，可促進腸道中某些對人體有益的微生物生長，並能促使人體內的有害物質經腸道排出體外；咖啡鹼則能刺激胃液分泌，有助於消化食物，增進食慾。所以說，茶的消食、助消化作用，是茶葉多種成分綜合作用的結果。

在茶葉有助於人體消化的同時，茶還具有制止胃潰瘍出血的功能，這是因為茶中多酚類化合物可以薄膜狀態附著在胃的傷口起到保護作用，這種作用也有利於腸瘻、胃瘻的治療。此外，茶葉還具有防治痢疾的作用，因為茶葉中含有較多的具有消炎殺菌作用的多酚類與黃酮類物質。

七、解酒醒酒

酒後飲茶一方面可以補充維生素 C 協助肝臟的水解作用，另一方麵茶葉中咖啡鹼等一些利尿成分能使酒精迅速排出體外。茶葉中含有的茶多酚、茶鹼、咖啡鹼、黃嘌呤、黃酮類、有機酸、多種氨基酸和維生素類等物質相互配合作用，使茶湯如同一副藥味齊全的「醒酒劑」。它的主要作用是：興奮中樞神經，對抗和緩解酒精的抑製作用，以減輕酒後的昏暈

感；擴張血管，利於血液循環，有利於將血液中酒精消除；提高肝臟代謝能力；通過利尿作用，促使酒精迅速排出體外，從而起到解酒作用。

八、減肥、美容、明目

飲茶去肥膩的功效自古就備受推崇，據《本草拾遺》記載，飲茶可以「去人脂，久食令人瘦」。現代醫學研究表明，喝茶減肥主要是通過以下三種途徑來實現的：①抑制消化酶活性，減少食物中脂肪的分解和吸收；②調節脂肪酶活性，促進體內脂肪的分解；③抑制脂肪酸合成酶活性，降低食慾和減少脂肪合成。這主要是因為：茶多酚類化合物可以顯著降低腸道內膽汁酸對飲食來源膽固醇的溶解作用，從而抑制小腸的膽固醇吸收和促進其排泄；對葡萄糖苷酶和蔗糖酶具有顯著的抑制效果，進而減少或延緩葡萄糖的腸吸收，發揮其減肥作用；兒茶素類物質可激活肝臟中的脂肪分解酶，使脂肪在肝臟中分解，從而減少了脂肪在內臟、肝臟中的積聚；綠茶提取物、紅茶萃取物及其主要的活性成分茶黃素對脂肪酸合成酶具有很強的抑制能力，從而抑制脂肪的合成作用，達到減肥效果。由此可見，飲茶既能達到減肥的效果又不會影響健康，是一種不用節食和吃減肥藥的最佳減肥方法。[18]

另有研究發現，茶多酚對皮膚有獨特的保護作用，如防衰去皺、消除褐斑、預防粉刺、防止水腫等。[19]茶多酚主要是通過以下途徑來實現對皮

18 龔金炎，焦梅，等.茶葉減肥作用的研究進展〔J〕.茶葉科學，2007（3）：179-184.
19 胡秀芳，等.茶多酚對皮膚的保護與治療作用〔J〕.福建茶葉，2000（2）：44-45.

膚的保護作用：①直接吸收紫外線以阻止損傷皮膚；②通過清除活性氧自由基而直接防止膠原蛋白等生物大分子受活性氧攻擊，通過清除脂質自由基而阻斷脂質過氧化；③調節氧化酶與抗氧化酶的活性而增強抗氧化效果；④通過抑制酪氨酸酶活性來防止黑色素的生成。除茶多酚外，茶葉中的維生素 A、維生素 B_2、維生素 C 和維生素 E 及綠原酸等對皮膚也有保護作用。加之茶葉裡面營養成分豐富，因此，飲茶乃美容之佳品。

茶對眼睛視力有良好的保健作用。茶葉中含有很多營養成分，特別是其中的維生素，對眼的營養極其重要。眼的晶狀體對維生素 C 的需要比其他組織要高，如維生素 C 攝入不足，晶狀體可致渾濁而形成白內障，而茶葉的維生素 C 含量很高，所以飲茶有預防白內障的作用。茶中所含的維生素 B_1 是維持神經（包括視神經）生理功能的營養物質，一旦缺乏維生素 B_1，可引發神經炎而致視力模糊，兩目乾澀，故茶有防治作用。茶中還含有大量的維生素 B_2，可營養眼部上皮細胞，是維持視網膜正常所必不可少的活性成分，飲茶可防止因缺乏維生素 B_2 所引起的角膜渾濁、眼干、視力減退及角膜炎等。

九、防泌尿系統疾病

茶葉具有較強的利尿、增強腎臟排泄的功能，臨床上可以減除因小便不利而引起的多種病痛。

茶的利尿作用是由於茶湯中含有咖啡鹼、茶鹼、可可鹼，這種作用，茶鹼較咖啡鹼強，而咖啡鹼又強於可可鹼。茶葉所含的槲皮素等黃酮類化

合物及苷類化合物也有利尿作用，與上述成分協同作用時，利尿作用就更明顯了。茶湯中還含有 6，8-硫辛酸，是一種具有利尿和鎮吐藥用效能的成分。當茶葉所含的可溶性糖和雙糖被消化吸收後，增加了血液滲透壓，促使過多水分進入血液，隨著血管內血液的增加，就會產生利尿作用。

十、防齲齒

齲齒是一種古老的病，造成齲齒的原因有多方面，如年齡、生理、膳食結構、飲食習慣、牙齒本身及環境條件等。但各國一致公認，人體一旦缺乏氟，必然引起齲齒。茶葉是含氟較高的飲料，而氟具有防齲堅骨的作用。一百克茶葉含氟十至十五毫克，百分之八十可溶，每日喝茶十克大約可補充一毫克氟，這對於牙齒的保健是有益的。因為在齲齒出現之初牙面上往往有菌斑，菌斑中細菌分解食物變成糖，進一步形成酸，逐漸侵蝕牙齒而產生齲齒。飲茶時，氟和其他有效成分進入菌斑，防止細菌生長。現代科學研究證明，如果每天飲用十克茶葉，就可以預防齲齒的發生。

此外，茶多酚及其氧化產物能有效防止蛀牙和空斑形成。茶多酚能使致齲鏈球菌活力下降，還能抑制該菌對唾液覆蓋的羥磷灰石盤的附著，強烈抑制該菌葡糖苷基轉移酶催化的水溶性葡聚糖合成，減少齲洞數量。

十一、防癌抗癌

茶葉的防癌、抗癌一直是茶葉藥理學最活躍的研究領域。研究發現，茶葉或茶葉提取物對皮膚癌、肺癌、食道癌、腸癌、胃癌、肝癌、血癌、

前列腺癌等多種癌症的發生具有抑制作用，主要通過以下途徑實現。[20]

（1）抑制和阻斷致癌物質的形成。茶葉對人體致癌性亞硝基化合物的形成均有不同程度的抑制和阻斷作用，其中以綠茶的活性最高，其次為緊壓茶、花茶、烏龍茶和紅茶。此外，茶葉中兒茶素類化合物還能直接作用於已形成的致癌物質，其活性能力依次為 EGCG＞ECG＞EGC＞EC。

（2）抑制致癌物質與 DNA 共價結合。兒茶素類化合物可使共價結合的 DNA 數量減少百分之三十四至百分之六十五，其中以 EGCG、ECG 和 EGC 效果最明顯。

（3）調節癌症發生過程的酶類。兒茶素類化合物能抑制對癌症具有促發作用的酶類如鳥氨酸脫羧酶、脂氧合酶和環氧合酶等的活性，促進具抗癌活性的酶類，如谷胱甘肽過氧化物酶、過氧化氫酶等的活性。

（4）抑制癌細胞增殖和轉移。兒茶素類化合物能顯著抑制癌細胞的增殖，綠茶提取物可抑制癌細胞的 DNA 合成，EGCG、ECG 等兒茶素類化合物可阻止癌細胞轉移。

（5）清除自由基。人體內過剩的自由基也是癌症發生的主要原因之一，因此，清除自由基也是抗癌、抗突變的一個重要機制。茶葉中的兒茶素類物質，特別是酯型兒茶素，具有很強的清除自由基的能力，其清除效率可達百分之六十以上。

十二、預防和治療糖尿病

20 李擁軍，施兆鵬.茶葉防癌抗癌作用研究進展〔J〕.茶葉通訊，1997（4）：11-16.

　　茶葉能治療糖尿病，是多種成分綜合作用的結果。①茶葉含的茶多酚和維生素 C，能保持微血管的正常韌性、通透性，因而能使本來微血管脆弱的糖尿病人通過飲茶恢復其正常功能，對治療有利。②茶葉芳香物質中的水楊酸甲脂，可以提高肝臟中肝糖原物質的含量，減輕機體糖尿病的發生；同時，飲茶可補充維生素 B_1，對防治糖代謝障礙有利。③茶葉的泛酸在糖類代謝中起到重要作用。

十三、生津止渴，解暑降溫

　　夏天，飲一杯熱茶，不但可以生津止渴，而且可使全身微汗、解暑。這是茶不同於其他飲料的應用。

　　茶水中的多酚類、糖類、果膠、氨基酸等，與口腔中的唾液發生化學反應，使口腔得以保持滋潤，起到生津止渴的作用；茶湯中的多酚類結合各種芳香物質，可給予口腔黏膜以輕微的刺激而產生鮮爽的滋味，促進唾液分泌，生津止渴。咖啡鹼可以從內部控制體溫中樞調節中樞，達到防暑降溫的目的，促進汗腺分泌。另外，生物鹼的利尿作用也能帶走熱量，有利於體溫下降，從而發揮清熱消暑的作用。出汗會使體內鈉、鈣、鉀和維生素 B、維生素 C 等成分減少，也會加重渴感，而茶葉富有上述成分且易泡出，尤其是維生素 C 可以促進細胞對氧的吸收，減輕機體對熱的反應，增加唾液的分泌。

十四、解毒、抗病毒

茶是某些麻醉藥物（乙醇、菸鹼、嗎啡）的拮抗劑，是毒害物質（重金屬離子）的沉澱劑，是病原微生物的抑制劑，由此可見，茶的解毒作用是較全面的。茶多酚及茶色素絡合重金屬，能與汞、砷、鎘離子結合，延遲及減少毒物的吸收。茶中鋅是鎘的對抗劑，臨床以濃茶灌服治誤吞重金屬。

茶多酚具有抗菌廣譜性，並具有較強的抑菌能力和極好的選擇性，它對自然界中幾乎所有的動、植物病原細菌都有一定的抑制能力，不會使細菌產生耐藥性，而抑菌所需的茶多酚濃度較低。此外，茶色素、兒茶素對人免疫缺陷病毒、流感病毒有抑制作用。

十五、延年益壽

人體衰老，首先是自由基代謝平衡失調的綜合表現。自由基引起細胞膜損害，脂質素（老年色素）隨年齡增大而大量堆積，影響細胞功能。人體衰老的另一個重要原因，是體內脂肪的過氧化。

在現代高齡老人們中，很多人都有飲茶的嗜好。上海市曾有一位超過百歲的張殿秀老太太，每天起床後就要空腹喝一杯紅茶，這是她從二十幾歲起就養成的一種習慣。四川省萬源縣大巴山深處的青花鄉被稱為「巴山茶鄉」，由於那裡的人都有種茶、喝茶的習慣，所以全鄉一萬多人中至今未發現一例癌症患者；那裡有一百多名老人的平均年齡都在八十歲以上，最大的已超過百歲。吳覺農老先生一生研究茶、酷愛茶，活到九十二歲高壽。

現代科學研究進一步表明，茶葉在抗衰老、防癌症、健身益壽方面能起到積極的作用。對一般正常人來說，茶葉已成了一種理想的長壽飲料。

茶多酚是一種強有力的抗氧化物質，對細胞的突然變異有著很強的抑製作用。茶多酚能高效清除自由基，優於維生素 C 和維生素 E。同時，茶葉也具有豐富的維生素 C 和維生素 E，它們都具有很強的抗氧化活性。維生素 E 被醫學界公認為抗衰老藥物，而茶葉中的茶多酚對人體內產生的過氧化脂肪酸的抑制效果要比維生素 E 強近二十倍，具有防止人老化的作用。

此外，茶葉多種氨基酸對防衰老也有一定作用。例如，胱氨酸有促進毛髮生長與防止早衰的功效；賴氨酸、蘇氨酸、組氨酸既對促進生長發育和智力有效，又可增加鈣與鐵的吸收，有助於預防老年性骨質疏鬆症和貧血；微量元素氟也有預防老年性骨質疏鬆的作用。

日本癌學會也認為，綠茶中的鞣酸能夠控制癌細胞的增殖，長期飲茶，尤其是飲綠茶，對防癌益壽確有效果。日本新近的一項研究報告也表明：飲茶對促進長壽的確大有裨益，在日本研習茶道的人往往多高壽。茶葉已被證明是人類的長壽飲料，正常的成年人若能養成合理而科學的飲茶習慣，對防癌、健身、長壽是會大有好處的。因此，在某種程度上可以說，「常飲香茗助長壽，長壽得益品茗中」是有一番道理的。

第三節 茶：行道會友的文明飲料

現代社會，專業分工越來越細，不論哪個行業，從事何種工作，都少不了有社交活動。茶因其具有的色香味形令人神往、賞心悅目，因其可生津益氣、提神醒腦之功而為人所用，因此，茶從中國傳至世界五大洲，成為各國人民津津樂道的文明飲料，在社交活動中發揮著重要的橋梁和紐帶作用。二○○二年，在馬來西亞吉隆坡舉行的第七屆國際茶文化研討會上，馬來西亞首相馬哈迪爾的獻詞說道：「如果有什麼東西可以促進人與人之間關係的話，那便是茶。茶味香馥甘醇，意境悠遠，象徵中庸和平。在今天這個文明與文明互動的世界裡，人類需要對話交流，茶是對話交流最好的中介。」這段話簡明地說明了茶葉在社交活動中的重要性。在我們這個飲茶大國，當今人們就更加重視茶在社交中的作用了。

人們常說「以文會友」「以書會友」，是說文和書都是可以作為媒介在人們的相互交往中發揮重要作用。其實，「以茶會友」也是由來已久的，人們在論茶、品茶中敞開心扉，加深了解，以至成為茶友，結下終生友誼，流傳過許多動人的佳話。

以茶會友，向來是我們民族的一個優良傳統。晉代曾官至尚書的陸納，堪稱楷模。衛將軍謝安去拜訪他，他僅以一杯清茶和幾件果品招待。而他侄子陸俶

暗暗準備了豐盛的筵席，本想討好叔父，不料反遭四十大板。陸納身居高位，不尚奢華，「恪勤貞固，始終勿渝」，確實是一位以儉德著稱的人物。其實，任何一種社交方式，都是一種文化層次的體現，都是一種真正屬於自己的生活觀念。陸納叔侄二人不同的社交方式，正是他們不同文化層次與生活觀念的反映。唐宋以來，名人雅士常以茶來宴請賓朋好友，唐詩中就有許多記敘和吟詠茶宴的詩作。錢起《與趙莒茶宴》云：「竹下忘言對紫茶，全勝羽客醉流霞。」李嘉祐《秋晚招隱寺東峰茶宴送內弟閻伯均歸江州》云：「幸有香茶留稚子，不堪秋草送王孫。」鮑徽君有《東亭茶宴》詩：「坐久此中無限興，更憐團扇起清風。」峰巒、竹林，紫茶、清風，親朋歡聚，摯友抒懷，其雅趣絕不亞於流霞肴饌。謝靈運的十世孫、唐代著名詩僧皎然，還一反「酒貴茶賤」論，在《九日與陸處士羽飲茶》中云：「九日山僧院，東籬菊也黃。俗人多泛酒，誰解助茶香。」實足一位詩僧加茶僧的生活觀念。宋代有一種茶會，是在太學中舉行的，輪日聚集飲茶，這可能就是今日茶話會的肇端。

　　近人也多有以茶會友的。詩人柳亞子與毛澤東「飲茶粵海」，一杯清茶，坦誠相見，三十一年縈懷難忘，彼此情真誼隆，早已傳為佳話。二十世紀三〇年代，柳亞子在上海還辦過一個文藝茶話會。據當時參加者回憶，茶話會不定期地在茶室舉行，多次是在南京路的新亞酒店，每人要一盅茶，幾碟點心，自己付錢，三三兩兩，自由交談，沒有形式，也沒有固定話題。這種聚會既簡潔實惠，又便於交談討論，看若清淡，卻給人留下深刻印象，是酒席宴所不能及的。魯迅最喜歡與朋友上茶館喝茶，日記中記述很多。他居住北京時，常與劉半農、孫伏園、錢玄同等好友去青雲

閣；或與徐悲鴻等去中興茶樓，啜茗暢談，盡歡而散。周作人曾說：「清泉綠茶，用素雅的陶瓷茶具，同二三人共飲，得半日之閒，可抵十年的塵夢。」

當年，周恩來、陳毅常陪外國賓客訪茶鄉，品新茶。周恩來五次到西湖龍井茶產地梅家塢。一九六一年八月十九日，陳毅陪巴西朋友訪梅家塢，品茶別泉，「嘉賓咸喜悅」。可稱「茶葉外交」了。

歷史延續至今，中國各民族飲茶習俗各不相同，但客來敬茶、以茶待客的精神是一致的。雲南白族的三道茶、藏族的酥油茶、蒙古族的奶茶、閩粵的工夫茶等等，都是在客人到來時必用的招待形式。客來敬茶、以茶待客充分體現了中國人民對友人的盛情好客，這是中華民族的一大傳統美德。

淡中有味茶偏好，清茗一杯情更真。以茶會友，友誼長久。茶，應該更多地走向社交場。

第四節

茶：潤澤身心的和諧飲料

　　茶葉是「和諧飲料」。這四個字，高度準確濃縮了茶的功能，肯定了茶葉對構建和諧社會的作用。

一、茶葉具有調節人體自身和諧的作用

　　和諧社會的基礎是社會每個個體自身和諧的結果，社會成員的每一分子自身和諧了，才有全社會的和諧。人自身的和諧要有健康的身體和健康的心靈，而茶葉正是具備了這樣的功能。目前，科學家已研究證明，茶葉對人體的醫療保健作用幾乎無處不在，從基本的解渴、利尿、解毒、興奮，到抗腫瘤、降血壓、降血脂、降血糖、防輻射等現代疑難雜症，茶都有不同程度的作用。長期合理飲茶，對人體的保健是明顯有效的。

　　茶葉不僅是物質的，更是文化和精神的。茶文化包括茶文學、茶美術、茶音樂、茶舞蹈、茶品飲藝術等，這些對於提高社會成員的素質，增進社會成員的雅趣，都是很好的項目。再如茶道，茶道提倡儉、清、和、靜、寂、廉、潔、美等，很有益於淨化人們的心靈。

二、茶葉具有增進社會和諧的作用

1. 從茶葉經濟上看

譬如，福建茶葉總產量居全國第一，茶園面積居全國第三，涉茶人數約有三百萬人，占全省總人口的十分之一，有關的行業有農業、工業、商業、外貿、交通、能源、環保、食品、醫藥、機械、文化。由此足以看出茶的經濟地位，如果少了茶葉，將對各行各業，特別是山區的農村經濟和農民收入，造成不可彌補的損失。發展茶葉，對兩個文明建設、創建和諧社會具有積極作用。

2. 從茶葉的性質上看

茶葉是葉用植物，其內含物決定了茶葉的秉性是儉樸、清淡、謙和、寧靜，也就是茶葉大師張天福說的「茶尚儉，節儉樸素；茶貴清，清正廉潔；茶導和，和睦處世；茶致靜，恬淡致靜」。對於創建和諧社會，茶葉創建了和諧的社會環境。此外，茶葉還有先苦後甜、不得污染的特性，所以茶聖陸羽說茶「最宜精行儉德」，現代人則有「人生如茶」的比喻，茶性對於勵志人生、潔淨自愛也有積極的寓意。

3. 從茶文化的作用上看

中國是茶的祖國，茶為國飲，與人類文化結緣至今已有三千多年的歷史，茶文化已成為獨具東方魔力的特色文化。茶文化就是關於茶的物質、制度、精神的文化形態。茶文化注重協調人與人的相互關係，提倡對人尊重、友好相處、團結互助；茶文化具有知識性、趣味性、康樂性，對提高人們生活質量、豐富人們文化生活具有明顯的作用；茶文化還是一種活動，有利於增進國內外交流，提高人們對健康生活方式追求的高雅情趣，倡導科學的生活方式。不可否認，茶文化是構建和諧社會的增進劑。

三、茶業是與自然界相和諧的產業

　　和諧的社會不僅是人類社會的和諧，還要有人類與自然界的和諧，人類與自然界的和諧才是完美的和諧。在眾多產業中，可以說茶既能使人類社會和諧發展，又不破壞自然環境，從更大的範圍說，茶產業是能使人類與自然界和諧的產業。

　　首先，茶樹是常綠長壽植物，種植茶樹綠化荒山，既保持水土，又美化環境，更能長期保護和穩定生態；其次，茶葉生產要求茶葉從種植、採摘、初制加工、精製加工、包裝、運輸、銷售等全過程不添加任何化工產品，無污染，無公害，因此正常的茶葉生產過程不會破壞環境，茶產品也不會對人體造成危害，相反，茶產品含有大量的天然成分而有益於人體健康；再次，茶產品的廢棄物——茶渣，可以用作填充物和肥料，即使作為垃圾也不污染環境。

　　茶葉是和諧飲料，從更高的角度、更大的範圍闡明了茶的功效與作用，我們要對茶進行重新認識，重新評估茶的地位與作用，把茶產業擺上相應的位置，廣泛宣傳，努力實踐，讓茶葉登上更大的舞台。

小結

　　茶葉中經分離、鑑定的已知化合物有七百餘種，按其主要成分歸納起來有十餘類，如蛋白質、氨基酸、生物鹼、茶多酚、脂類化合物、糖類、色素、維生素、有機酸、芳香類物質和礦物質等。它們直接或間接地影響著茶葉的滋味、香氣等的形成，是茶葉品質形成的物質基礎。其中，生物鹼、茶多酚及其

氧化產物、茶葉多糖、茶氨酸、茶葉皂素、維生素類物質、礦物質等具有很好的保健和藥用功效，是茶葉具有保健和藥效功能的前提。

　　中國自古就有關於茶葉具有保健功效的文字記載，經現代科學研究證明，茶葉對人體至少具有六十種保健作用，對高血脂、動脈硬化、癌症、高血壓等數十種疾病有防治效果。同時，在養顏美容、減肥明目等方面也有很好的效果。

　　茶葉不光是在保健和藥用方面具有很好的作用，在社交和促進社會和諧發展上也發揮了很重要的作用。

思考題

　　1. 簡述茶葉的主要化學成分，並分析茶葉色素與紅茶品質間的關係。

　　2. 茶葉的保健功能有哪些？

　　3. 簡述茶葉在防治癌症和減肥中的機理。

　　4. 為何說茶是行道會友的文明飲料？

七 中國茶俗

第一節　民俗與茶俗

一、民俗

民俗，又稱風俗、習俗、民風、風尚、風俗習慣等。民俗是民間社會生活中傳承文化事象的總稱，是一個國家或地區、一個民族世世代代傳襲的基層文化，通過民間口頭、行為和心理表現出來的事象。

民俗是民眾傳承文化中最貼近身心和生活的一種文化。民俗的根本屬性是模式化、類型性，並由此派生出一系列其他屬性。模式化的自然是一定範圍內共同的而非個別的，這就是民俗的集體性，即民俗是群體共同創造或接受並共同遵循的。模式化的必定不是隨意的、臨時的、即興的，而通常是可以跨越時空的，這就是民俗具有傳承性、廣泛性、穩定性的前提。一次活動在此時此地發生，其活動方式如果不被另外的人再次付諸實施，它就不是民俗；只有活動方式超越了情境，成為多人多次同樣實施的內容，它才可能是人人相傳、代代相傳的民俗。民俗又具有變異性。民俗是生活文化，而不是典籍文化，它沒有一個文本權威，主要靠耳濡目染、言傳身教的途徑在人與人和代與代之間傳承。即使在基本相同的條件下，它也不可能被重複，在千變萬化的生活情境中，活動主體必定要進行適當的調適，民俗也就隨即發生了變化。這種差異表現為個人的，也表現為群體的，包括

職業群體的、地區群體的、階級群體的，這就出現了民俗的行業性、地區性、階級性。如果把時間因素突出一下，一代人或一個時代，對以前的民俗都會有所繼承、有所改變、有所創新，這種時段之間的變化就是民俗的時代性。

對於民俗，學界有三種分類。烏丙安在《中國民俗學》中把民俗分為四大類：經濟的民俗，社會的民俗，信仰的民俗，遊藝的民俗。陶立璠在《民俗學概論》中則將民俗分為這樣四類：物質民俗，社會民俗，口承語言民俗，精神民俗。張紫晨在《中國民俗與民俗學》中採用平列式方法把中國民俗分為十類：①巫術民俗；②信仰民俗；③服飾、飲食、居住之民俗；④建築民俗；⑤制度民俗；⑥生產民俗；⑦歲時節令民俗；⑧人生儀禮民俗；⑨商業貿易民俗；⑩文藝遊藝民俗。

當代各種地方誌性質的民俗志的分類方法有綱目式的，也有平列式的，前者如浙江民俗學會所編的《浙江風俗簡志》、戴景琥主編的《義馬民俗志》，後者如劉兆元所撰的《海州民俗志》。

劃分民俗的範圍和類別的原則，總是與民俗的定義連繫在一起的，既然我們把民俗定義為群體內模式化的生活文化，那麼，我們就以民俗事象所歸屬的生活形態為依據來進行邏輯劃分，於是，我們得到三大類八小類的民俗。

1. 物質生活民俗

（1）生產民俗（農業、漁業、採掘、捕獵、養殖等物質資料的初級生產方面）；

（2）工商業民俗（手工業、服務業和商貿諸業等物質資料的加工服務方面）；

（3）生活民俗（衣、食、住、行等物質消費方面）。

2. 社會生活民俗

（1）社會組織民俗（家族、村落、社區、社團等組織方面）；

（2）歲時節日民俗（節令與活動所代表的時間框架）；

（3）人生禮俗（誕生、生日、成年、婚姻、喪葬等人生歷程方面）。

3. 精神生活民俗

（1）遊藝民俗（遊戲、競技、社火等娛樂方面）；

（2）民俗觀念（諸神崇拜、傳說、故事、諺語等所代表的民間精神世界）。

二、茶俗

茶之俗，簡稱茶俗，是人們在長期的社會生活中逐漸形成的以茶為中間媒介的風俗與習慣。[1]中國地廣人多，民族眾多，生活習慣千差萬別，且各地區經濟發展又很不平衡，因此，飲茶習俗也千姿百態，各有特色。特別是有些地區的茶俗，因地理環境和歷史原因，仍保留著古老的飲茶方式，使我們得以窺見遠古先民的飲茶情形，具有珍貴的歷史價值。同時，茶俗又能真實反映人民大眾的文化心理，折射出各族民眾對美好生活的積

1 何志丹.茶文化符號解讀及在環境設計中的應用〔D〕.長沙：湖南農業大學，2009：5-6.

極追求和嚮往，是中國茶文化寶庫中的珍貴財富。[2]

　　中國飲茶習俗多達數百種，但歸納起來可以分為婚姻茶俗、祭祀茶俗、廟宇茶俗、以茶寄情、以茶待客、以茶會友及家庭個人飲茶七個方面。現在，讓我們按地理區划來鳥瞰一下各地、各族的茶俗風情，以便對中國茶俗有一個大概的印象。

2　陳文華.長江流域茶文化〔M〕.武漢：湖北教育出版社，2004：120.

北方地區包括遼寧、吉林、黑龍江、河北、北京、天津、陝西、甘肅、青海等省（市），以及寧夏回族自治區、新疆維吾爾族自治區、內蒙古自治區。北方地區的地域文化，向來富有包容性。北方地區茶文化的發展過程，其實是一個海納百川的過程，濃郁的地方茶文化特色總是與多樣的南方茶文化兼容並存。北方人酷愛傳統花茶，卻又不固守其中，而是致力於向飲茶的多樣化轉化，從而形成多元的地域茶文化及飲茶習俗。

一、北京大碗茶

大碗茶多用大壺沖泡，或大桶裝茶，大碗暢飲，熱氣騰騰，提神解渴，好生自然。這種清茶一碗，隨便飲喝，雖然比較粗獷，頗有「野味」，但它隨意，不用樓、堂、館、所，擺設也很簡便，一張桌子、幾張條木凳、若干只粗瓷大碗便可，見圖 7-1。因此，它常以茶攤或茶亭的形式出現，主要方便過往客人解渴小憩。大碗茶由於貼近社會、貼近生活、貼近百姓，自然受到人們的稱道。即便是生活條件不斷得到提高的今天，大碗茶仍然不失為一種重要的飲茶方式。

北方地區茶俗

第二節

圖 7-1　北京大碗茶

二、回族的刮碗子茶

　　回族主要分布在中國的西北，以寧夏、甘肅、青海三個省（自治區）最為集中。回族飲茶，方式多樣，其中有代表性的是喝刮碗子茶，見圖 7-2。回族茶諺云：「早茶一盅，一天威風；午茶一盅，勞動輕鬆；晚茶一盅，提神去痛；一日三盅，雷打不動。」上了年紀的回族老人每天清早禮完「榜布達」（晨禮），都有喝早茶的習慣。他們圍在火爐旁，烤上幾片饃饃，總是要「刮」一碗子的。[3] 這碗子也叫「盅子」，是一種陶瓷器皿，古代叫「茶盞」，底小口大。茶碗、茶蓋、茶托配套，俗稱「三泡台」。

3　丁超.寧夏回族的飲茶習俗〔J〕.絲綢之路，2008（5）.

圖 7-2　回族的刮碗子茶

三、蒙古族奶茶

　　奶茶在蒙古語中稱「蘇泰才」，是蒙古族飲料中的一種，見圖 7-3。很早以前，茶從內地傳入蒙古族地區以後，就成了廣大蒙古族人民日常生活中不可缺少的一部分。奶茶的製作工序如下：先將水倒入鍋中，接著將適量的茶葉放進去，用中火燒開；等茶與水相融成深棕色時，倒入適量的鮮奶，再加入少量食鹽並用勺子攪拌溶解，等煮沸後倒入茶碗即可飲用。飲用者可根據自己的口味掌握鮮奶、茶葉、水、食鹽的比例。奶茶清爽可口，冬季驅寒，夏季防暑。醫學界認為，奶茶有助消化、安神、降血脂、降低膽固醇、防止動脈硬化等防病健身之功能。

圖 7-3　蒙古族奶茶

四、食茶賞月

　　在陝南地區，人們食茶賞月的風俗源遠流長。多少年來，若是家裡來了貴客，大家都興擺茶食。來客後先泡一碗蓋碗茶，然後擺上瓜子、花生、核桃、橘子等果品，邊喝茶邊吃果，邊談笑邊聊天，主人看客人茶碗剩水情況，邊喝邊沖加開水，幾巡後，桌上再擺上糕點、糖等甜品，供客人食用，直到茶足食飽為止。[4]

五、信陽茶俗

　　在信陽地區，以茶敬客時，敬客的茶要好，沏茶的水要好；茶具一定要用透明的玻璃杯，這樣做的用意是讓客人在喝茶時，透過茶杯，可以鑑別茶葉的好壞，體會主人待客的誠意。用玻璃杯沖泡名茶，一邊品聞杯中

4　星海.陝南茶俗錄〔J〕.農業考古，1997（4）.

名茶散發出的香氣，一邊欣賞杯中芽葉的上下飄動，待茶湯溫度略為降低後，趁熱細啜慢飲，充分享受名茶的色、香、味、形。主人在陪客人飲茶時，不斷打量客人杯中茶水的存量，如果喝去一半，就會及時續茶，使茶湯濃度保持一致，水溫適宜。[5]客人喝足，倒掉殘茶，即示意不再飲用，否則，主人還會給客人續茶。

5　郭桂義，羅娜.信陽茶俗和茶藝〔J〕.信陽農業高等專科學校學報，2007〔1〕.

<div style="text-align: right">

第三節

華南地區茶俗

</div>

　　廣義的華南地區，包括廣東省、海南省、廣西壯族自治區、福建省、台灣、香港和澳門。閩、台、兩廣地區是中國重要的茶葉產區，在茶藝、茶俗方面也有很重要的貢獻，因此放在一起敘述。

一、閩粵工夫茶

　　福建閩南一帶和廣東潮汕地區，飲茶的器具和方式都與外地不同，別具特色，稱為工夫茶，見圖7-4。《清朝野史大觀·清代述異》稱：「中國講求烹茶，以閩之汀、漳、泉三府，粵之潮州府工夫茶為最。」工夫茶在全國可謂最精緻、最考究、最著名的茶道，是茶文化的高峰。工夫茶很講究選茶、用水、茶具、沖法和品味。茶葉要形、味、色俱佳；烹茶用水要求潔淨、甘醇，以山泉為上，江水為中，井水為下；盛茶器皿以江蘇宜興的硃砂泥製品為佳；瓷杯要選用細白透亮的精美小杯；泡茶講究「高沖低斟、刮沫淋蓋、關公巡城、韓信點兵」的手藝；品茶除講究色、香、味外，還講究「喉底韻味」。[6]這種飲茶方式，其目的並不在於解渴，主要在於鑑賞茶的香氣和滋味，重在物質和精神的享受。

6　周彤.潮汕人與功夫茶〔J〕.茶健康天地，2009（3）.

<p align="center">圖7-4　閩粵工夫茶二、安溪「茶王賽」</p>

在安溪，最精彩的茶俗要數「茶王賽」了。據史料記載，安溪的「茶王賽」可上溯至明清時期民間的「鬥茶」。[7] 每逢新茶登場，茶農們要攜帶自家製作的上好茶葉，聚集到一起，由專家、評委評審。假如自家茶葉被推上「茶王」寶座，則感到無上光榮，比路上拾到金銀更高興。

三、以茶敬神

清水祖師信仰作為擁有較大影響力的民間信仰，除了一般的敬神禮儀之外，在安溪縣蓬萊平原點以及金谷的湯內、涂橋一帶，還有清水祖師迎春繞境的習俗。在繞境的三天裡，要舉行各種各樣的儀式，如獻花、獻茶。將「三忠火」請到殿前以後，要跪請「祖師公」火，此時排上清茶三杯，跪在祖師前祝誦：「恭維太歲某某年元正初一，早恭迎清水大師，敬

7　凌文斌.安溪茶俗〔J〕.農業考古，2003（2）.

獻清茶三杯，伏乞恩主一半下山繞境，一半守護山岩，大德大祥，大福大量，庇佑四境，照顧名山，愛護善信，寬恕子民，敬禱。」[8] 在此，以敬茶的方式迎請清水祖師。

四、敲點桌面的習俗

廣州人喝茶，當主人端茶給客人或是給客人續水的時候，客人要用中指和食指在桌面上輕輕地點幾下，以表示感謝。此禮是從古時中國的叩頭禮演化而來的，叩指即代表叩頭。

五、茶壺揭蓋

廣東的茶樓，如果茶客不將茶壺蓋子揭開並放在壺口邊或桌面上的話，服務員是不會過來給你添水的。這一習俗相傳是從清朝開始的。相傳有幾位闊少爺經常到一茶館飲茶，全館上下均與他們認識。一天，幾位闊少爺因一時貪玩，自行取來茶壺將一隻名貴的小鳥放入壺裡，蓋上茶壺蓋。當夥計來添水揭開壺蓋時，小鳥飛跑了。這位闊少爺斥責夥計放走了他的名貴小鳥，要求夥計給予賠償，從而引發了一場官司，夥計被判賠款。此後，老闆為避免此類事件再次發生，定下一條規矩：顧客需要添水的時候先自行揭開壺蓋，夥計才前來添加茶水。此事後來廣為流傳，並逐漸發展成為廣東的一大茶俗。[9]

8　黃建銘.悠悠茶俗欣同神知——福建民間信仰與茶俗之緣〔J〕.中國宗教，2009（11）.
9　陳杖洲.廣東三大茶俗的來歷〔J〕.農業考古，1999（2）.

六、侗族油茶

　　侗族主要分布在廣西、貴州、湖南三省的毗鄰地區，侗族沒有喝茶品茗的習慣，卻有一年四季吃油茶的習俗。油茶是一種可以充飢的食品，清香爽口，脆甜味濃，具有提神醒腦、幫助消化、解除疲勞、治療輕微感冒腹瀉疾病等作用，見圖 7-5。因此，侗族的油茶不僅是待客的佳品，也是侗族一年四季的食品。做油茶，當地稱為「打油茶」。

　　打油茶的方法為：將剛從樹上採下的幼嫩新梢或經專門烘炒的末茶放入鍋中翻炒，當茶葉發出清香時加上芝麻、食鹽繼續翻炒幾下，隨即加水，煮沸三至五分鐘，一鍋又香、又爽、又鮮的油茶就算打好了，即可將油茶連湯帶料起鍋，盛碗待用。

圖 7-5　侗族油茶

七、盤古瑤族新婚敬茶

廣西盤古瑤族姑娘出嫁，都要由陪娘撐傘來代替花轎。新娘來到新郎的寨子前，男方迎親的隊伍夾道歡迎，寨子裡的男女老少也來助興。在村邊的桐果樹下或八角樹邊，接親娘接過陪娘的花傘後，新婚儀式便開始了。首先，由男方家的專人向新娘和送親的人們一一敬茶，一人一盅，並用山歌互答，表示酬謝；接著，由吹鼓手繞著送親的隊伍吹奏，連繞三圈；然後，又把送親隊伍分成四隊走八陣圖，至少三遍，這就是所謂的「串親家」；[10] 隨後，又來到新郎新娘的房前一一敬茶和對歌，這時，雙方競相燃放鞭炮，持續一兩個小時，新郎新娘不用拜堂便可進入洞房。

八、海南老爸茶

「老爸茶」是海南海口市的特色茶文化，老爸老媽們相聚在一起喝茶。這是海口市的一道風景，一壺茶、一碟花生或一兩個麵包，陳舊的桌凳圍著三兩個打扮樸素的茶客，閑靜地「吃」著茶，享受天倫之樂。

九、台灣相親茶

在台灣，女兒定親謂之「吃了男家的茶禮」。因茶樹移栽甚難存活，故茶樹有「不遷」之別稱，以茶定親便有「婚姻永固」之寓意。新娘過門，頭一件事便是端茶敬翁姑，然後請親人飲茶。新娘第一次回娘家，女婿捎去半斤好茶葉，岳家父母必歡天喜地地請親鄰們一同品嚐「親姆

10　陳文華.異彩紛呈的長江流域茶俗〔J〕.農業考古，2003（4）.

茶」。

十、以茶寄情

在台灣地區,親友外出謀生,在「送順風」的禮品中少不了茶葉,因此,台灣人又將茶葉稱為「茶心」。送上一包茶葉,有寄望外出謀生的親友不要忘記祖宗和家鄉之意;而海外親友逢年過節匯款回鄉,謂之「寄茶資」。

十一、為神明點茶

台灣各地廟宇很多,有許多中老年人一大早就提著一壺茶到廟裡為神明點茶,在神明的神龕上往往擺著三個杯子,大清早將茶杯注滿新茶叫「點茶」,在各地的土地公和媽祖廟最容易看到這種情形。

十二、敬神禮佛

台灣地區的許多寺院周圍都種了茶樹,宗教提倡參禪修行、清心寡慾,這與茶的清新淡雅相輔相成。自然,當人們拜佛敬神的時候,茶成了一種很自然的供品。

十三、無我茶會

無我茶會,是台灣地區盛行的一種人人泡茶、人人奉茶、人人品茶的全體參與式茶會。茶會者無尊卑之分,茶會不設貴賓席,茶會者的座位由

抽籤決定。茶會的用茶不拘，故沖泡方法不一，必備的茶具亦異，各類人可根據自己的愛好和構思進行設計。茶會者無論是來自哪個流派或地域，均可圍坐在一起泡茶，並且相互觀摩茶具，品飲不同風格的茶，交流泡好茶的經驗，無門戶之見，人際關係十分融洽。

十四、台灣擂茶

台灣擂茶是由客家人帶去的。台灣地區大約有四百萬客家人，主要是從廣東惠州、嘉應和福建閩西一帶遷移而去的。台灣地區的客家擂茶是將茶葉和花生米放在陶瓷茶器中擂成粉，加入適量的水調勻，呈帶褐色的糊狀，然後將開水沖入茶器中，邊攪邊品飲，有一種特殊風味。[11]

閩、台、兩廣地區偏居中國東南和南部沿海，自古交通較為不便，與外界的交流較少，且居住著一些少數民族和客家人，因此，這一地區的茶俗具有較濃厚的民族色彩和鮮明的地方風格。

11　魏朝卿.風格迥異的茶俗〔J〕.中國保健營養，1999（7）.

西南地區茶俗

第四節

西南地區，包括重慶市、貴州省、四川省大部、雲南省中北部，以及西藏自治區東南部。中國西南地區是茶樹原產地的中心地帶，也是中國茶文化的發源地。這裡由於地理環境複雜、民族眾多，所以保留了多種多樣的飲茶習俗，有些茶俗還保留著遠古先民飲茶習俗的原生態，具有特殊的歷史價值。其中，尤以雲南和貴州地區的少數民族茶俗最具特色。

一、布朗族酸茶

布朗族是中國西南歷史悠久的一個古老民族，主要聚居在雲南渤海縣的布朗山以及西定和巴達山等山區。布朗族采製酸茶一般在高溫、高濕的五六月分進行。先將從茶樹上採摘下來的新鮮嫩葉放入鍋內加適量清水煮熟，再把煮熟的茶葉趁熱裝在土罐裡，置於陰暗處十至十五天，使其發霉；再將發霉的茶葉裝入竹筒內壓緊，埋入土中，經過一個多月的發酵，取出曬乾即可。

二、竹筒茶

傣族、景頗族、哈尼族人民將竹筒茶當蔬菜食用，其製法別具一格。首先，將曬乾的春茶或經過初加工而成的毛茶，裝入生長期為一年左右的嫩香竹

筒中；接著，將裝有茶葉的竹筒，放在火塘三角架上烤，使竹筒內的茶葉
軟化，六至七分鐘後用木棒將竹筒內的茶葉壓緊，而後再填滿茶葉繼續烘
烤；待茶葉烘烤完畢，剖開竹筒，取出圓柱形的竹筒茶，以待沖飲。

三、基諾族涼拌茶

　　基諾族主要分布在雲南西雙版納地區，他們的用茶方法較為罕見，如
涼拌茶。做涼拌茶的方法並不複雜，首先將剛采來的鮮嫩茶梢用手稍加搓
揉，把嫩梢揉碎，放入清潔的碗內，再將新鮮的黃果葉揉碎，辣椒、大蒜
切細，連同適量食鹽投入盛有茶樹嫩梢的碗中，加上少許泉水，用筷子攪
勻，一刻鐘後即可食用。涼拌茶主要用於基諾族人吃米飯時佐餐，其實是
一道茶菜。

四、拉祜族烤茶

　　拉祜族烤茶（見圖 7-6）的製作方法是：先拿一隻小陶罐放在火塘上
用文火烤熱，然後放上適量茶葉抖烤，使茶葉受熱均勻，待茶葉葉色轉
黃，並發出焦糖香為止；接著用沸水沖滿裝茶的小陶罐，隨即撥去上部浮
沫，再注滿沸水，煮沸三至五分鐘待飲。[12]

12　劉勤晉.茶文化學〔M〕.北京：中國農業出版社，2005：82.

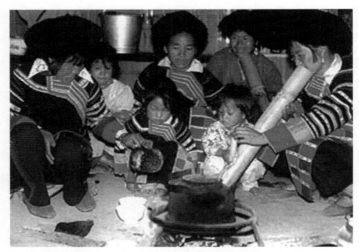

圖 7-6　拉祜族烤茶

五、響雷茶

　　在雲南的白族聚居地區，盛行喝響雷茶，白語叫它為「扣兆」。這是一種十分富有情趣的飲茶方式。飲茶時，大家團團圍坐，主人將剛從茶樹上采回來的芽葉，或經初製作的毛茶，放入一隻小砂罐內，然後用鉗夾住，在火上烘烤。片刻後，罐內茶葉「劈啪作響」並發出焦糖香時，隨即向罐內注入沸騰的開水，這時罐內立即傳出似雷響的聲音，與此同時，客人的驚訝聲四起，笑聲滿堂。這種煮茶法能發出似雷響的聲音，「響雷茶」也因此得名。[13]

13　陳宗懋.中國茶經〔M〕.上海：上海文化出版社，2008：549-550.

六、苦茶、燒茶

　　苦茶是居住在雲南省滄源、西盟、瀾滄等地的佤族同胞獨具一格的飲茶方法，即將壺內水煮開，另用一塊薄鐵板放上茶葉在火塘上燒烤，待茶色焦黃、聞到茶香時，即將茶葉倒入壺內煮，煮好後再倒入茶盅內飲用。這種茶水苦中有甜，焦中帶香。[14]

　　燒茶是佤族的另一種飲茶方式。先用瓦壺或銅壺將水燒沸，同時在火塘上架一塊鐵板，將茶葉放在鐵板上烤至焦黃以後放入壺內煮數分鐘，再將茶湯倒入碗中飲用。湯色黃亮，有焦香味。一般是一趟茶燒一趟水，現燒現飲。

七、青竹茶

　　布朗族人居住的地方到處都有青竹，每當他們到野外勞作和狩獵時，只要帶上一把乾茶葉，口渴時，砍下一段碗口粗的鮮竹，一端留有節作為煮茶的工具。撿攏一堆乾柴燒起大火，把竹筒內盛滿山泉水，放在火上燒沸，然後放入乾茶。煮好後，再倒入短小的竹筒內，即可飲用。茶中竹香濃郁，風味特殊，常在吃竹筒飯和烤肉後飲用。

八、以茶做媒

　　德昂族青年男女經過相互了解，建立感情並願意締結婚約時，即要告

14　刑湘臣.少數民族飲茶習俗（下）〔J〕.中國食品，1996（2）.

之父母。與其他民族不同的是，這種告知不是用言語來表達，而是以茶相告。小夥子趁父母熟睡之時，把事先準備好的茶葉放入母親常用的筒帕（也就是掛包）裡。待母親發現筒帕裡的茶葉後，便知要為兒子提親。隨後便會拜託同族和異族的親戚各一人，作為提親人去女方家提親。提親人去女方家提親時，不需要帶其他的禮物，只要在筒帕裡放上一包茶葉即可。到了女方家以後，也不需說明來意，只需將茶放到供盤上，雙手遞到女方父母面前，女方父母便知來意。經過媒人兩三次說合，女方家人看到男方確有誠意，就會收下茶葉，表示同意該樁婚事。要是拒收茶葉，就表示拒絕這門親事。[15]

九、彝族「罐罐茶」

彝族「罐罐茶」（見圖7-7）的做法是：先用煤燒一下特製的砂罐，當砂罐烤燙之後，將茶放入罐內，邊抖邊炒，待有微煙，將燒開的水倒入罐內，「滋」的一聲，一股茶香撲鼻而來，倒入茶盅，便是苦澀濃釅的「罐罐茶」。

圖7-7　彝族「罐罐茶」

15　李明.「古老的茶農」— 德昂族茶俗〔J〕.蠶桑茶葉通訊，2010（1）.

十、白族三道茶

白族每家堂屋內都有一鑄鐵火盆，上支三腳鐵架，如有客來，主人即在火盆上架火烤茶。頭道茶以砂罐焙烤的綠茶沖水而成，味香苦。斟完頭道茶後，主人再往砂罐內注滿開水，稍煨後斟上二道茶，放入白糖和核桃仁，香甜適口。將乳扇放在文火上烘烤後，揉碎放入茶盅，加上白糖，衝入開水，即為第三道茶。有的地方還放入蜂蜜和八粒花椒。因為頭道味苦，喝了二三道以後，嘴裡有苦甜混合的舒適感，故有「一苦二甜三回味」之說。[16] 白族諺語：「酒滿敬人，茶滿欺人。」所以，主人斟出的每道茶的分量也很講究，每盅不得一次斟滿，以供品嚐一兩口為限。

十一、藏族酥油茶

酥油茶是藏族民眾喜歡的一種飲料，見圖 7-8。藏族主要居住在西藏自治區，有一部分居住在青海省、甘肅省，還有一部分居住在四川省西部和雲南省西北部。酥油茶的製作方法是：先把磚茶熬成茶汁，濾除茶葉，倒入茶罐待用；做茶時，取適量的濃茶汁加一定比例的水和鹽，倒入酥油桶中，加入酥油，再用力攪動，待到水乳交融便成了可口的酥油茶。[17]

16 李穎.中國西南少數民族地區的茶俗文化〔J〕.廣東技術師範學院學報，2003（2）.
17 賀天.走進西藏高原喝碗酥油茶〔J〕.茶·健康天地，2009（2）：38-39.

圖 7-8　藏族酥油茶

十二、「狀元筆茶」

　　在黔西南布依族苗族自治州貞豐縣坡柳一帶，布依族和苗族茶農將茶樹新梢采回，經殺青，揉捻再理直茶條，用棕櫚葉將茶條捆成火炬狀的小捆，然後讓其曬乾或掛於灶上乾燥，最後用紅絨線紮成別緻的「娘娘茶」「把把茶」。因茶葉形如毛筆頭，故又稱「狀元筆茶」。[18]

18　何蓮，何萍，張其生.貴州省內民族茶俗〔J〕.蠶桑茶葉通訊，2005（2）：38-39.

<div style="writing-mode: vertical-rl;">

第五節　江南地區茶俗

</div>

廣義的江南地區，大致指長江以南、三峽以東、南嶺以北、武夷山以西的廣大地區，即湖北省、安徽省、江蘇省南部，以及江西、浙江、湖南等省。江南地域遼闊，各地飲茶方式不同，其茶俗也各具特色。

一、江南穀雨茶

穀雨，是江南一帶採茶的黃金季節。此時，茶芽初露，黃嫩嫩，毛茸茸，是製作上等茶葉的極好原料。江南人民有喝穀雨鮮茶的習俗。據傳，喝了穀雨這天採摘的新茶，有病治病，無病可以健身。江浙一帶用穀雨這天採摘下來的雀舌炒製烘乾，然後用開水沖泡著喝；湖南北部則有用穀雨這天採摘的鮮茶葉打擂茶喝的習慣。湘西人用穀雨茶熬油茶湯喝，洞庭湖區的人則用來泡薑鹽豆子茶。[19]

二、杭州七家茶

七家茶，相傳起源於南宋，至今尚流傳於西湖茶鄉。每逢立夏之日，新茶上市，茶鄉家家烹煮新茶，並配以各色細果、糕點饋送親友比鄰，贈送的範圍一般是左三家右三家，加上自己一家，共計七家，故稱

19　吳尚平.漢族茶俗風情〔J〕.農業考古，1994（2）.

「七家茶」，以象徵鄰里之間的和睦相處。

三、菊花茶

　　東南沿海一帶喜歡喝菊花茶，尤以浙江杭州等地最為時興。菊花茶起源於唐宋以前，唐代詩人皎然《九日與陸處士羽飲茶》詩中寫道：「九日山僧院，東籬菊也黃。俗人多泛酒，誰解助茶香？」以菊花入茶可助茶香，並且有明目清肝的作用。

四、蘇州跳板茶

　　跳板茶，是舊時蘇州婚禮茶俗。新女婿和其舅爺進門後，稍坐片刻，女家即撤掉檯凳，留下窄間，在左右兩邊靠牆處各放兩把太師椅，椅背襯好紅色椅帔，新女婿和舅爺坐頭二座，另兩位至親坐三四座。然後，由「茶擔」（即燒水泡茶敬茶的人）托著茶盤，表演「跳板茶」。表演者要有一定功夫，身段柔軟，腳步穩健，節奏輕鬆，手托茶盤不能讓茶水濺出。托著木板茶盤跳舞獻茶，故稱「跳板茶」。每逢舉行「跳板茶」儀式，親朋鄰居都會來觀賞，精彩處滿堂喝采，增添了婚事歡樂氣氛。

五、德清新春茶

　　浙江省德清縣人民在每年春節來臨之際，有喝新春茶的習俗。從正月初一到初三，客人到來，主人就會敬上一碗新春茶。新春茶又稱為「四連湯」，是在一個精美的小瓷碗內放入幾粒煮熟的棗子、桂圓、蓮子，用白

糖水浸泡著，喝起來甘甜可口。實際上，新春茶是一種無茶之茶，藉以祝願客人生活過得甜甜美美、圓圓滿滿。

六、打茶會

浙江北部湖州地區農村有「打茶會」的習俗。它一般都是由村裡的主婦或姑娘們操辦，大家事先約好，等來客落座後，便開始燒水、沖泡、奉茶。村裡的婦女們東邀西請，十多人抱著兒孫，帶上針線活，湊在一起，邊做針線活邊拉家常邊喝茶，氣氛融洽，其樂無窮。每年這樣的茶會要舉辦五六次，輪流做東，這種活動與江蘇周莊的「阿婆茶」類似，對促進鄰里間的團結友愛起著良好的作用，是一種以茶聯誼的很好方式。

七、親家婆茶

湖州地區農村還盛行吃「親家婆茶」。女兒出嫁以後的第三天，父母要去女婿家「望招」，必須帶去半斤左右的雨前茶和烘青豆等佐料。這時，男家就邀請親戚、長輩來吃「親家婆茶」。吃了「親家婆茶」的鄉鄰，在新娘過門的第一年內，要請新娘去喫茶，名曰「請新娘茶」。

八、上海老虎灶

舊時上海灘的老百姓喜歡喝早茶。天剛麻麻亮，街道邊的小茶館，老虎灶上的銅壺內，沸水突突，白氣騰騰。在古老的街道邊、小巷裡，低矮的四方小桌邊，坐滿了一桌又一桌的茶客，他們大多都是一些拉車的、做

小買賣的和打零工的底層市民。每人一壺茶，加上兩個大餅或幾根油條，就算是一頓早餐。現在，隨著改革開放和經濟水平的提高，老虎灶已經退出歷史舞台，代之而起的是各大酒店的早茶，或者去茶藝館品茶。[20]

九、洞庭湖畔薑鹽茶

　　湘陰地處洞庭湖濱，夏季濕熱，冬季寒冷，農事繁重。該地盛產茶葉、黃豆、芝麻、生薑，長期以來，這裡盛行一種鮮為人知的茶飲料——薑鹽豆子茶（當地簡稱「薑鹽茶」），並逐漸演化成一種集保健、聯誼於一身，具有鮮明地方特色的茶文化現象。至今，薑鹽茶仍日日出現在湘陰的每個家庭，出現在每一個婚喪喜慶的場合。曹子丹於一九八六年調查了湘陰縣城七個居民聚居區的一〇一個家庭，其中，常年飲用薑鹽茶的有一百戶，唯一不飲此茶的是一個外省移民家庭。[21] 薑鹽茶的起源有一個傳說：在一個寒冷的初春，一對老漁民夫婦從湖中救起一個落水的姑娘，見姑娘一直昏迷不醒，漁婦發現船上有一塊生薑，想到生薑能驅寒，便將它切片與茶葉一起熬煮，加上一點鹽，給姑娘灌下，不久姑娘就甦醒了。於是，這一帶就養成喝薑鹽茶的習慣。為了增加薑鹽茶的滋味和營養，後來又加上芝麻和豆子，但人們仍按原來的習慣稱為「薑鹽茶」。

十、湘北新婚交杯茶

20　陳文華.異彩紛呈的長江流域茶俗〔J〕.農業考古，2003（4）.

21　曹子丹.湖南洞庭湖區的茶俗〔J〕.農業考古，2000（4）：104-105.

　　湖南北部的洞庭湖區，新婚夫婦在拜堂之後、入洞房以前要喝交杯茶。交杯茶的盛茶器具是兩隻小茶盅，茶水是早已熬好的紅糖茶水。男家的姑娘或嫂姐用四方茶盤盛著兩隻茶盅，雙手獻給新郎新娘。新郎新娘用右手端起茶盅，相互用端茶盅的右手挽起連環套，然後一飲而盡，不許有半點茶水潑掉，寓示夫妻恩愛、同甘共苦、家庭幸福美滿。

十一、土家族大盆涼茶

　　湖北恩施以及湖南慈利、永定、桑植、永順、龍山、保靖一帶，過去有許多路邊涼亭，每逢炎熱夏季，土家族老鄉習慣抓一把粗茶投入一大木盆或茶缸中沖茶，等到涼後供來客或過往行人飲用。大盆涼茶可消暑納涼，生津止渴，這在當地被認為是「積德」的善舉。[22]

十二、以茶祭祀

　　在湖南通道侗族自治縣，當地人民祭奉最高保佑神「薩歲」（意為去世了的祖母或世祖，有的地區稱「薩黨」或「薩麻」）也離不開茶葉。[23]祭奉「薩歲」的儀式很繁雜，場面亦很宏大，大鑼、大鼓、大號齊鳴，伴以排炮、吆喝聲，其間，由長者用上好的茶葉泡上三碗茶極其恭敬肅穆地放置在供桌上。[24]

22　唐明哲，覃柏林.湘北土家族探秘〔M〕.香港：香港鳳凰出版公司，1993：90.

23　劉一玲.茶之品〔M〕.北京：北京出版社，2005：105-106.

24　朱海燕.湖南茶俗探源〔D〕.長沙：湖南農業大學，2005：12-13.

十三、贛西春茶會

　　江西西部的安福縣，人們經常在春天插秧結束以後的農閒時節，逐家邀請茶友或輪流做東，舉辦請春茶活動。請茶的主婦要在前一天晚上到各家去邀請並把茶碗收集起來，並在碗上做好記號，以免出錯。請茶這天，做東的主婦要打掃衛生、洗碗、燒水、沏茶，忙得不亦樂乎。茶葉是平常珍藏的上等好茶或是自製的山茶，茶碗中除了茶葉外，還有冰薑、胡蘿蔔乾、醃香椿芽、韌皮豆、炒芝麻等佐料。每隻碗裡還放上一根約五寸長的竹籤或蘆棒，以便客人從茶碗中扒出食物吃掉。忙碌了一段農活的女客們，借此機會交流生產、生活和當家理財經驗，交流信息，愉悅精神。[25] 大家邊喝邊聊，洋溢著一片團結和睦的融洽氣氛。興致高時，還可大唱採茶歌，更將春茶會推向高潮。由此可見，春茶會也是一種傳統的以茶聯誼的很好方式。

小結

　　中國地域遼闊，民族眾多，種茶歷史悠久，在漫長的歷史中形成了豐富多彩的飲茶習俗。茶俗對人們日常生活及社會、經濟、文化都曾經或正在產生深遠的影響，顯示著無窮的魅力與無盡的生命力，歷經千載而盛行不衰，承傳不止。它凝聚著歷史的積澱，同時又顯現出鮮明的時代氣息，並滲透到社會生活的各個領域，不論是待客邀友、婚喪喜慶都離不開茶，茶已深深融入各族人民的日常生活中。本書寄希望於通過對中國各個地區茶俗的簡要介紹，讓更多的人了解中國茶文化，宣傳推廣中國茶文化，發揮中國茶文化的橋梁紐帶作用，

25　趙從春.贛西山區春茶會〔J〕.農業考古，2001（2）.

為中華民族的文化、社會、經濟發展做出貢獻，並由此引發人們對中國絢麗多彩之茶俗的重視，採取合理有效的方式去開發利用，使其煥發出更奪目的光彩。

思考題

1. 中國的飲茶習俗大致可分為哪幾類？
2. 中國南方地區和北方地區的飲茶習俗有何異同？

八 中國茶文學

一、茶文學的定義

迄今為止，茶學研究界尚無關於茶文學的定義。

我們認為：茶文學是指以茶為物質載體，以語言文字為工具，形象化地反映客觀現實的藝術。茶文學是茶文化的重要表現形式，它以詩歌、小說、散文、戲劇等不同的形式（體裁）表現茶人的內心情感，以及再現一定時期、地域的茶事和社會生活。簡言之，茶文學是以茶及茶事活動為題材的語言藝術。

二、茶文學的學科範疇

文學，是一種將語言文字用於表達社會生活和心理活動的學科，屬於社會意識形態之藝術的範疇。文學是社會科學的學科分類之一，與哲學、宗教、法律、政治並駕為社會的上層建築，為社會經濟服務。

茶文學屬於文學的題材分支，是文學的組成部分之一。中國茶文學，是中國文學的重要組成部分。

三、中國茶文學的特點

綜觀中國茶文學的發展全貌，可以看出它具有以下兩個顯著的特點。

　　第一，中國茶文學是文獻性十分凸顯的文學。評價一篇文學作品成就的高低，我們當然首先看重它的審美價值，然後才是以審美為中心的多元價值系統，其中包括它的文獻價值。我們發現，在中國古代浩若煙海的茶文學作品中，文學價值上乘的茶文學作品數量不多。更多的茶文學作品，其文獻價值往往超越其文學價值。唐代茶仙盧仝的茶詩《走筆謝孟諫議寄新茶》和北宋范仲淹的茶歌《和章岷從事鬥茶歌》，既是膾炙人口且流傳千古的文學價值很高的文學經典，又是茶學價值頗高的歷史文獻。這種審美價值與文獻價值兼美的文學精品，可謂鳳毛麟角。而且，在茶學研究領域，它們的文獻價值甚至更為人們所看重。

　　第二，中國茶文學是在形式和體裁上不斷創新的開放型文學。比如，茶詩的發展是由四言詩而五言詩、七言詩，由古體詩而近體詩、格律詩、自由詩。散文的發展是由漢賦、駢文而到「古文運動」中的古文，到了現代，茶散文的種類和形式千姿百態、色彩紛呈。在體裁上，由唐詩、宋詞、元曲發展到明清長篇小說、短篇小說。總之，中國茶文學的發展表明，中國茶文學的藝術形式和體裁，總是處在不停的運動中，在不斷創新和革新。

中國歷史上有很長的飲茶記錄，但卻無法確切查明其年代。目前，飲茶之源大致有神農時期、西周時期、秦漢時期三種說法。並且有許多現存的證據證明，在世界上很多地方的飲茶、種茶習慣是直接或間接從中國流傳過去的。所以，「飲茶是中國人首創」這一說法目前已被人們普遍接受。飲茶已經成為大多數中國人日常生活中一個不可或缺的調劑品，因為它帶給國人的不僅僅只是口感與物質的享受，更為重要的是精神和文化的愉悅。世代積累的飲茶習慣，直接促成了一批特殊文學作品的誕生——茶文學，在文人筆下一篇又一篇的作品向世人展示了中國人的飲茶行為和飲茶心理。本節擬就中國古代茶文學的歷史形態流變進行一個初步的研究，以勾畫出中國古代茶文學的演繹軌跡。

一、先秦兩晉：中國古代茶文學的濫觴和發展

先秦時期，是中國茶文學作品的萌芽時期。在這一時期，雖然「茶」字仍沒有定型，但它所代表的內在意蘊已經確立。這時儘管關於「茶」的文學作品大都表現的是「茶」的本意，「茶」還沒有成為文人在

* 本節主要參考了司馬周、楊財根的《中國古代茶文學歷史形態流變初論》（《飲食文化研究》2005 年第 1 期）一文的觀點。

文學作品中所表現的創作意象和情感所指，然而它在文學作品中的出現已經為中國文學注入新鮮血液奠定了基礎。據現存文獻記載，最早關於「茶」的文學作品可以追溯到中國詩歌的開山之作——《詩經》。在《詩經》中有少數作品就提到「茶」這一新鮮事物，但當時記載的是「茶」最初的名稱——「荼」。例如：《詩經·谷風》中有「誰謂荼苦，其甘如薺」，《詩經·七月》中有「采荼薪樗，食我農夫」，《詩經·綿》中有「周原膴膴，堇荼如飴」。研究者認為，上述詩中之「荼」就是指的茶葉。《詩經》對採茶、飲茶有了初步的簡潔描述，雖然敘述粗略，但開創了中國茶文學的歷史先河。其後，屈原的《橘頌》、王逸的《悼亂》等作品中，都引入了「茶」這一情感指代物。雖然「茶」在作品中還只是以雛形的面貌出現，但「茶」這一意象從此步入了中國文學的殿堂，逐步成為中國文人筆下的寶貴素材。茶文學的誕生，豐富了中國飲食文化的內涵，成為中國飲食文化中一道絢麗的風景線。

伴隨著飲茶的出現，人們對茶水藥用功能的認識也是逐步深入。在三國之前，人們對茶的藥用功能雖然也有提及，如《神農食經》中記載「茶茗久服，令人有力悅志」，然而，很多記載都只是零星的。但在漢、晉時期，隨著醫學技術的發達，茶的藥用功能越來越多地被人們挖掘，許多醫學著作對茶水藥用功能的研究也頗為深入，如東漢華佗所著的《食論》等。其中，晉代葛洪的《肘後備急方》一書最具代表性，書中有十九處地方提到茶的藥用功能，如其卷三中云：「氣嗽，不問多少時者服之便差方：陳橘皮、桂心、杏仁，去尖皮熬三物，等分搗蜜丸，每服飯後，須茶湯下二十丸。」其卷六中云：「治風赤眼：以地龍十條，炙干為末，夜

臥，以冷茶調下二錢。」茶的實用功能由飲用提升到藥用，茶葉在人們日常生活中的地位得到進一步的增強。

　　如果說先秦兩漢文學中的茶文學還只是初具雛形的話，那麼晉代茶文學在此前茶文學的基礎上就有了相對的發展：無論是數量還是質量，都比先秦兩漢有了一個明顯的進步，不少文學作品中開始引入「茶」這一意象，而且在探索運用「茶」意象方面較之先秦兩漢的實指意義又向前邁進了一步，「茶」的文學性更強。此時，茶不再是純粹的飲用品，已經開始融入文學創作中，成為文人筆下的創作喻體，由自然符號過渡到了人為符號，茶文學作品數量與質量的顯著提高都標誌著飲茶文學在兩晉時期開始有了長足發展。不過，此時「荼」「茶」二字在文學作品中仍然互用。如西晉左思的《嬌女詩》載，「心為荼荈劇，吹噓對鼎」，描繪了左思兩位嬌女急切品茗、憨態可掬的神情。還有兩首與左思此詩差不多同年代的詠茶詩：一是張載的《登成都白菟樓詩》，用「芳茶冠六清，溢味播九區」的詩句，稱贊成都茶的清香；二是孫楚的《出歌》，用「薑桂茶荈出巴蜀，椒橘木蘭出高山」的詩句，點明了當時茶葉的原產地。

　　先秦兩漢文學作品中對茶的描寫只是涉及，所提及的「茶」亦只是表像的描述，或者僅僅只是刻畫主人公形象的點綴品，並沒有真正以茶為對象進行描寫，從嚴格意義上來說，它們並不是真正描寫茶的文學作品，充其量是茶文學中的邊緣作品而已。但在晉代卻出現了一篇重要的專門描寫茶的賦作——杜育的《荈賦》，這也許是目前所能見到的最早專門歌吟茶事的作品：

靈山惟岳，奇產所鍾。瞻彼卷阿，實曰夕陽。厥生荈草，彌谷被崗。承豐壤之滋潤，受甘霖之霄降。月惟初秋，農功少休，結偶同旅，是采是求。水則岷方之注，挹彼清流；器擇陶簡，出自東隅；酌之以匏，取式公劉。惟茲初成，沫沉華浮，煥如積雪，曄若春敷。

杜育，字芳叔，西晉襄城鄢陵（今河南鄢陵）人。永興中（304-305），拜汝南太守。永嘉中，進右將軍，後為國子監祭酒。永嘉五年（311），京城洛陽將陷時，死於難。著有文集二卷。《荈賦》中的「荈」實際就是指茶。唐陸羽《茶經》云：「其名一曰茶，二曰檟，三曰蔎，四曰茗，五曰荈。」清人陸德明在《經典釋文》中指出：「荈、檟、茗，其實一也。」「荈」是指粗而老的茶葉，苦澀味較重，所以，《茶經》稱：「不甘而苦，荈也。」

在中國現存較早的茶文學作品中，杜育的《荈賦》占有突出地位，他第一次比較詳細地描寫了「彌谷被崗」的植茶規模、「是采是求」的採茶情景、「器擇陶簡」的飲茶器具和「沫沉華浮」的茶水特點。它以俳賦的形式以及典雅清新、簡潔流暢的語言，寫出了農夫們採茶、製茶和品茗的優美意境。杜育的《荈賦》是文人作品中首次以茶為敘述主體並予以詳細描寫的文學作品，標誌著「茶」開始真正成為文人筆下的抒寫對象而被人稱頌。

《荈賦》和前述三首茶詩，構成了中國古代早期茶文學的基礎。同時，從這些流傳的茶文學作品中也可以了解中國茶業發展的史實，說明漢代除了巴蜀以外飲茶還未曾普及。到了三國時期，東吳孫皓「以茶代酒」

的故事雖流傳很廣，但也只說明三國東吳一帶地方茶業有了一定的發展，而在魏國統治的中原尚未見到。不過到了西晉時期，短暫的統一開始把茶葉傳到中原如左思這樣的官宦人家，隨後又由於南北朝的分裂而中斷。直到唐宋以後，茶業才得到全面發展，茶文學也就開始有了豐碩燦爛的成果，迎來茶文學發展的第一高峰時期。這一時期不僅茶文學作品的數量劇增，而且內容也極為豐富，它們既反映了文人們對茶的珍愛，又反映出飲茶在人們文化生活中的重要性。

二、唐宋：中國古代茶文學的繁榮與鼎盛

唐代作為中國古代封建社會發展的巔峰時期，尤其是隨著「貞觀之治」的出現，整個國家國力強盛，疆域擴大，對外經濟、文化交流也十分活躍，唐帝國成為當時世界上最強大的具有先進文明的國家。唐代文學也出現了前所未有的輝煌，整個文壇出現了百花齊放、全面繁榮的局面。在唐代，隨著茶葉生產與貿易的逐步興起和發展，飲茶之風普遍興盛。唐朝初年，飲茶不僅在南方流行，在北方有些地方也逐步盛行起來。《封氏聞見記》云：「南人好飲之，北人初不多飲。開元中，泰山靈岩寺有降魔師大興禪教，學禪務於不寐，又不夕食，皆許其飲茶。人自懷挾，到處煮飲。從此轉相倣傚，遂成風俗。」於是，南北交融帶來了茶業的迅速發展。在長期的飲茶實踐中，人們發現飲茶可以提高人的思維能力。這無疑讓茶受到文人學士的青睞，他們提倡飲茶，乃至成癖，紛紛以茶作為吟詩作賦的題材。於是，在茶文學領域開始湧現了大批以「茶」為題材的詩篇，百花齊放，爭奇鬥豔。無論是形式還是內容，都異彩紛呈、炫人耳

目。國力強盛下的文人心態一般較為優柔平和，文功武治下的唐朝士人心中更是增添了較多的閒情逸趣，於是，茶文學作品中不少描寫飲茶時的怡然之情，凸現出了那個時代所特有的士人心態。例如，岑參的《暮秋會嚴京兆後廳竹齋》中寫道：「甌香茶色嫩，窗冷竹聲干。」錢起在《過張成侍御宅》中云：「杯裡紫茶香代酒，琴中綠水靜留賓。」白居易在《首夏病間》中寫道：「或飲一甌茗，或吟兩句詩。內無憂患迫，外無職役羈。此日不自適，何時是適時？」這幾首詩道出了品茶的真諦，品茶與吟詠一樣，需要有一種閒適的心境。這種「閒」，並非僅僅是空閒，而是一種摒棄了俗慮、心地純淨、心平氣和的悠閒心境，而這一切也只有在盛世王朝下才能達到。

在唐王朝詩人的筆下，飲茶已漸漸成為一門藝術，越來越多的文人士子注重品評、鑑賞茶飲，對茶業、茶具、茶飲之法都較之以前有了相當的研究。唐代陸羽《茶經》的出現，就是順應時代潮流而誕生的。

《茶經》第一次全面總結了唐代以前中國人在茶葉生產方面取得的成就，對茶的起源、歷史、栽培、采製、煮茶、用水、品飲等做了全方位精湛的論述，還列舉了唐代時分辨茶葉優劣的一些基本標準。正如《四庫全書總目》云：「言茶者莫精於羽，其文亦朴雅有古意。」唐代吟詠茶具的詩詞，比較有代表性的是陸龜蒙的《和茶具十詠》（《甫裡集》卷六）。而對茶的清香的描寫也是唐代茶文學藝術化的一個突出表現，因而茶文學作品中描寫品茶的清新之感撲鼻而來，令人流連忘返。例如，王維的《河南嚴尹弟見宿弊廬訪別人賦十韻》云：「花醱和松屑，茶香透竹叢。」李泌的《賦茶》中寫道：「旋沫翻成碧玉池，添酥散出琉璃眼。」齊己創作的

《謝中上人寄茶》中云：「春山穀雨前，並手摘芳煙。綠嫩難盈籠，清和易晚天。且招鄰院客，試煮落花泉。地遠勞相寄，無來又隔年。」詩人身處異鄉，驚喜地收到遠方朋友寄來的茶葉，連忙招呼鄰居用清泉一起煎飲，嫩綠可人的茶葉與清香撲鼻的茶水交相輝映，詩人的暖暖情思蕩漾其中，詩情、詩境融為一體。正因為茶飲業的發達、文人心態的悠閒雅緻，在閒暇之餘聚會品茗也就理所當然地成為唐代文人筆下司空見慣的行為方式。他們在一起相互品賞茗中佳品，吟詩取樂，不僅在無形中推動了中國茶飲的發展，更是為推動中國茶文學的繁榮昌盛做出了不少的貢獻。例如，鮑君徽的《東亭茶宴》，「閒朝向曉出簾櫳，茗宴東亭四望通。遠眺城池山色裡，俯聆絃管水聲中」，就描寫了聚會飲茶的欣然之樂；劉長卿的《惠福寺與陳留諸官茶會》一詩，就寫出自己與友人飲茶作詩、樂趣叢生的情景。再如，顏真卿等六人所作的《五言月夜啜茶聯句》是一首啜茶聯句，六人合作，全詩一共七句；在詩中，詩人別出心裁地運用了許多與啜茶有關的代名詞，如用「代飲」比喻以飲茶代飲酒，用「華席」借指茶宴，用「流華」指代飲茶；聚會聯詩，這在以前的茶文學中比較少見。

只有在盛唐環境下，詩人們才有足夠的閒情逸致去欣賞茶飲、品味茶飲，其茶文學作品中透露出這個時代特有的文人心境。唐代詩人們在豐富茶文學作品的同時，把茶文學推向了一個前所未有的境界，唐代茶文學的發展也正是因為這批詩人的出現才得以達到一個巔峰。所以，縱觀唐代茶文學作品，不僅形象地描寫了飲茶的其樂融融，還有的茶文學作品更是以鮮活的比喻和生動的文采將煮茶過程惟妙惟肖地展示在讀者面前。例如，著名詩人皮日休的《茶中雜詠·煮茶》就生動形象地描述了煮茶水的全過

程，令人拍案叫絕，詩云：「香泉一合乳，煎作連珠沸。時看蟹目濺，乍見魚鱗起。聲疑松帶雨，餑恐生煙翠。尚把瀝中山，必無千日醉。」詩人從視覺、聽覺、色澤三個角度對煮茶進行了描寫：觀其狀，則為「連珠」「蟹目」「魚鱗」；聽其聲，則為「松帶雨」；察其色，則茶湯的餑沫呈現翠綠。最後，詩人點明茶的功用：有可以醒酒的功用。

宋代黃庭堅的《煎茶賦》，與皮日休的詩有異曲同工之妙，其賦云：「洶洶乎如澗松之發清吹，皓皓乎如春空之行白雲。賓主欲眠而同味，水茗相投而不渾。」

貢茶，即是向皇帝進貢新茶。貢茶之制確立於唐代，唐代貢茶首先取自湖州顧渚的「紫筍」。大曆五年（770），唐代宗在顧渚設貢茶院。據李吉甫《元和郡縣誌》記載：「每歲以進奉顧山紫筍茶，役工三萬人，累月方畢。」貢茶制度的實行，給顧渚當地的茶農帶來了生活的痛苦，加重了茶農的負擔。中唐詩人袁高，在擔任湖州太守時，曾直接負責督造顧渚貢茶，親眼看到茶農忍著早春的飢寒，男廢耕，女廢織，攀高山，臨深淵，採摘新芽，更目睹了各級官吏如狼似虎催逼繳茶的惡行，痛心地寫下一首五言長詩《茶山詩》：「氓輟耕農耒，采采實苦辛。一夫旦當役，盡室皆同臻。捫葛上欹壁，蓬頭入荒榛。終朝不盈掬，手足皆鱗皴……選納無晝夜，搗聲昏繼晨。」全詩語言精練，格調悲憤蒼涼，表現了詩人對顧渚山人民蒙受貢茶之苦的深切同情。晚唐詩人李郢的《茶山貢焙歌》，對官府催迫貢茶的情景也做了精細的描述，同樣表達了詩人關注黎民疾苦和內心苦悶的鬱鬱情懷。在文人的筆下，茶已不再是純粹的飲用之物，茶已經成為一種情感的象徵，在茶文學作品中蘊藏著詩人豐富的內心感受和遭遇寄

託，廣為後人傳誦。

　　唐代盧仝的《走筆謝孟諫議寄新茶》（亦稱《茶歌》或《飲茶歌》），堪稱唐代茶文學作品的抗鼎之作。盧仝，唐代詩人，自號玉川子，范陽（今河北涿縣涿州鎮）人，年輕時隱居少室山，不願仕進。曾因作《月蝕詩》譏諷當時宦官專權，招來宦官怨恨。「甘露之變」時，因留宿宰相王涯家，與王涯同時遇害，時年四十歲左右。他嗜茶成癖，號稱「茶痴」。《飲茶歌》是他品嚐友人諫議大夫孟簡所贈新茶後的即興之作，全詩直抒胸臆，一氣呵成。詩云：

　　柴門反關無俗客，紗帽籠頭自煎吃。碧雲引風吹不斷，白花浮光凝碗面。一碗喉吻潤，兩碗破孤悶。三碗搜枯腸，唯有文字五千卷。四碗發輕汗，平生不平事，盡向毛孔散。五碗肌骨清，六碗通仙靈。七碗吃不得也，唯覺兩腋習習清風生。蓬萊山，在何處？玉川子，乘此清風欲歸去。山上群仙司下土，地位清高隔風雨。安得知百萬億蒼生命，墮在顛崖受辛苦！便為諫議問蒼生，到頭還得蘇息否？

　　詩人主要敘述煮茶和飲茶的感受。由於茶葉味道鮮美，詩人一連吃了七碗，每吃一碗都有新的感受，吃到第七碗時，頓覺兩腋生風，飄飄欲仙。詩的末尾忽然筆鋒一轉，進入主題：詩人在為蒼生請命，希望養尊處優的統治者在享受精美茶葉時，不要忘記是茶農冒著生命危險攀登懸崖峭壁採摘而來的茶葉；詩人對茶農寄予了濃濃的情意，「安得知百萬億蒼生命，墮在顛崖受辛苦」；同時，結語發出吶喊，期待勞苦人民能有個平靜祥和的生活環境。由此可見，詩人寫這首《飲茶歌》的本意，並不僅僅在

誇說茶的奇特功用，背後還蘊藏了詩人對茶農的深切同情。茶是香的，但唐代的茶農是艱辛的，貢茶制度則是朝廷為茶農套上的沉重枷鎖。全詩揮灑自如，從構思、描繪到誇飾，都恰到好處，語言酣暢而不乏嚴謹。盧仝的《飲茶歌》，對唐代飲茶風氣的普及、茶文化的傳播起到了推波助瀾的作用。由於作者運用了優美的詩句來表達自身對茶的親切感受，所以此詩膾炙人口，歷久不衰，自唐代以後便成為人們吟詠飲茶的經典範文。

嗜茶、擅烹茶的詩人墨客，常喜與盧仝相比，如宋代胡銓的《醉落魄・辛未九月望和答慶符》詞中有：「酒欲醒時，興在盧仝碗。」宋代吳潛《謁金門・和韻賦茶》云：「七碗徐徐撐腹了，盧家詩興渺。」清代嵇永仁云：「浪說盧仝堪七碗，武彝夢斷雨前茶。」詩人們品茶、賞泉興致盎然時，也常以「七碗」「兩腋清風」代稱，如北宋蘇軾的詩句有「何煩魏帝一丸藥，且盡盧仝七碗茶」，南宋楊萬里的詩句有「不待清風生兩腋，清風先向舌端生」。

盧仝的詩句也常被後人化用，如蘇軾《試院煎茶》中的詩句「不用撐腸拄腹文字五千卷，但願一甌常及睡足日高時」，就是化用《飲茶歌》的詩句而成。另外，北宋范仲淹的《和章岷從事鬥茶歌》、北宋梅堯臣的《嘗茶與公議》、元代耶律楚材的《西域從王君玉乞茶，因其韻七首》等詩中，都充滿了對盧仝的崇敬。唐代茶文學不僅在內容上把茶文化推上了一個高峰，而且在形式上同樣進行了不少嘗試，極大地豐富了唐代茶文學，給中國茶文化帶來了清新之感。

唐代茶文學的繁榮使中國茶文學達到了一個高峰，而宋代茶文學是中

國茶文學發展的另一個高峰時期。宋代的茶文學中引入了「詞」這一詩歌形式，由此形成與唐代茶詩雙峰並峙的局面。宋人茶詩較唐代還要多，大概有千餘首。這是由於宋代提倡飲茶，貢茶、鬥茶之風較之唐代更為興盛，朝野上下茶事更多。同時，宋代又是理學思想占統治地位的時期，理學雖有教條、呆滯的弊端，但強調士人自身的思想修養和內省，相當重視人們自身的理性鍛鍊。而要自我修養，茶就成了再好不過的伴侶。再者，宋代各種社會矛盾加劇，知識分子常常十分苦惱，但他們又總是注意克制感情，不斷磨礪自己，這使得許多文人常以茶為伴，以便經常保持清醒。正因如此，宋代社會各階層的人們對茶也隨之變得須臾不能離之，正如時人所謂：「君子小人靡不嗜也，富貴貧賤靡不用也」；「夫茶之為民用，等於米鹽，不可一日以無」。所以，無論是真正的文學家，還是一般的文人儒者，都把以茶入詩詞看作高雅之事。在他們的作品中，對飲茶禮儀也多有描述。如李清照《轉調滿庭芳》云：「當年曾勝賞，生香熏袖，活火分茶。」又如史浩《臨江仙》：「憶昔來時雙髻小，如今雲鬢堆鴉。綠窗冉冉度年華。秋波嬌酒，春筍慣分茶。」再如洪咨夔《夏初臨》：「雪絲香裡，冰粉光中，興來進酒，睡起分茶。輕雷急雨，銀篸迸插簪牙。」以上諸詞都寫到的「分茶」，是在飲茶過程中形成的一種技藝。分茶技藝在宋代飲茶習俗中十分盛行，在文人詩詞中也就多有反映。

宋代，茶不僅作為一種重要的經濟作物而存在，同時又與諸多生活領域發生了緊密的連繫，出現了不少與茶相關的社會現象和風尚習俗，深深影響了社會各階層的生活行為和意識。其中，客來敬茶、客去點湯成了當時社會一種約定俗成的「客禮」，為上至帝王、下至百姓所奉行。這給茶

文學的創作提供了廣泛的社會基礎，開闢了宋代茶文學作品創作的新題材與新領域，如毛滂《西江月・侑茶詞》、周紫芝《攤破浣溪沙・湯詞》、王安中《小重山・湯》等都是在飲茶席上而作的。在「靖康之變」前的近百年中，宋朝經濟有過一段繁榮時期，當時人們更為重視品味茶葉的香味，製作茶葉的技術顯著提高，飲茶風氣愈盛，嗜好茶的人更加普遍。

　　北宋茶文學除了在唐代茶文學基礎上繼續發揚光大之外，還因當時社會環境的特殊性，形成了其獨特之處，即描寫「鬥茶」的文學作品盛行，其中尤以范仲淹的《和章岷從事鬥茶歌》為後世文人所稱道。范仲淹是北宋有名的政治家、軍事家、文學家，他因《岳陽樓記》和《漁家傲》而名聞天下。讓很多人詫異的是，他還寫有一首在茶文化史上可以與盧仝《飲茶歌》相媲美的鬥茶詩──《和章岷從事鬥茶歌》。「鬥茶」之習唐已有之，只是到了宋代由於皇室的提倡而越發盛行。「鬥茶」又稱為「茗戰」，是一套品評、鑑別茶葉優劣的辦法，它最先應用於貢茶的選送以及市場價格品位的競爭。宋代貢茶出自福建建安的北苑，鬥茶之風也因此盛行。而後經蔡襄介紹，朝中上下皆傚法比鬥，成為一時風尚。每到新茶上市時節，茶農們競相比試各自的茶葉，評優論劣，爭新鬥奇，競爭激烈。范仲淹的《和章岷從事鬥茶歌》，就對當時盛行的鬥茶活動進行了生動的描述，可以從中窺見宋代「鬥茶」的民俗民風。

　　茶的普及與流行，使人們在傳統飲酒、漿之外又增添了新的內容，豐富了人們的飲食生活。自茶產生之日起，茶與酒孰輕孰重就一直是人們爭論的一個話題。在茶風十分盛行的宋代，茶與酒功過之爭尤為激烈，對此的論述也比以往任何一個朝代都要多。這一新穎題材的進入，給中國茶文

學注入了鮮活的魅力，豐富了中國茶文學的表現形式。其中，最精彩者莫過於王敷的《茶酒論》。《茶酒論》用擬人的筆法，描寫了茶與酒的口舌之戰，文中詳細闡述了茶與酒各自不同的功效，最後以水作公道而結，讀來妙趣橫生。其《序》曰：「暫問茶之與酒，兩個誰有功勛？阿誰即合卑小，阿誰即合稱尊？今日各須立理，強者光飾一門。」其文云：

茶乃出來言曰：「諸人莫鬧，聽說些些。百草之首，萬木之花。貴之取蕊，重之摘芽。呼之茗草，號之作茶。貢五侯宅，奉帝王家。時新獻入，一世榮華。自然尊貴，何用論誇？」酒乃出來曰：「可笑詞說！自古至今，茶賤酒貴。單醪投河，三軍告醉。君王飲之，賜卿無畏。群臣飲之，呼叫萬歲。和死定生，神明歆氣。酒食向人，終無惡意。有酒有令，禮智仁義。自合稱尊，何勞比類。」……水謂茶酒曰：「……人生四大，地水火風。茶不得水，作何相貌？酒不得水，作甚形容？米曲干吃，損人腸胃。茶片干吃，礪破喉嚨。萬物須水，五穀之宗。……感得天下欽奉，萬姓依從。由自不能說聖，兩個何用爭功？從今以後，切須和同。酒店發富，茶坊不窮。長為兄弟，須得始終。」

而李正民的《余君贈我以茶僕答以酒》（《大隱集》卷七），同樣是一篇描寫茶與酒優劣的文章，不過作者不是用擬人的手法進行描述，而是藉助詩歌表達了自己對茶與酒二者的看法。他認為，「古今二者皆靈物，蕩滌肺腑無紛華」，二物各有所長，亦各有所短，有利有弊，適度飲之為佳。這應該可以看作茶酒論爭的理性總結。

北宋經濟的繁榮興旺，使茶文學呈現出欣欣向榮的盛唐氣象。然而，

好景不長，南宋偏安江左，奉行「主和」政策，先後與金簽訂了三次喪權辱國的和約，民族矛盾成為當時社會的主要矛盾。許多愛國志士憤慨國勢削弱、外敵入侵，在報國無門的情況下借文學創作抒發志趣，「以茶雅志」，因此，當時的許多茶文學作品大都是以憂國憂民、自節自礪為情感基調。其中，最具代表性的是劉過的《臨江仙·茶詞》：「紅袖扶來聊促膝，龍團共破春溫。高標終是絕塵氛。兩箱留燭影，一水試雲痕。飲罷清風生兩腋，餘香齒頰猶存。離情淒咽更休論。銀鞍和月載，金碾為誰分。」

劉過（1154-1206），字改之，號龍洲道人，吉州太和人。四次應舉不中，流落江湖間，布衣終身，曾與陸游、辛棄疾、陳亮等交往。他詞風豪放，著有《龍洲集》《龍洲詞》等作品。劉過在《臨江仙·茶詞》中別有一種抱負，他不僅僅是為個人的得失感慨，更為關注的是國家安危和收復失地，關心的是國家的命運和前途。品茶完畢，他稍事休整，想到的是應該為重整金甌（指國家）而馳騁疆場。在這裡，是茶給了他金戈鐵馬、氣吞萬里、誓奪江山的氣勢。詞人又借茶喻志，抒發了自己不能為國效力的憤慨。

茶是和平的象徵，愈是在南宋那種戰亂、艱難的時刻，文人士子就愈加嚮往香茗寧靜、和諧的好處。這從民族英雄文天祥的茶詩中可以得到證明，其《揚子江心第一泉》詩云：「揚子江心第一泉，南金來此鑄文淵。男兒斬卻樓蘭首，閒評茶經拜羽仙。」反對戰亂，企盼和平，盼望著有朝一日可以在閒適、平和的氣氛中品評香茗，這不僅僅是詩人的願望，同時也是當時千千萬萬中華兒女的共同心願。中華民族是一個愛好和平的民

族，他們不怕強敵，敢於「斬卻樓蘭首」，但更嚮往清茶、雲乳、茗香，崇尚茶仙陸羽飄逸平和的心境。

唐代茶文學是以僧人、道士、文人為主體的，而宋朝則進一步向各個層面拓展。一方面是宮廷茶文學的出現，另一方面是市民茶文學和鬥茶之風的興盛。宋代飲茶技藝是相當精緻的，但很難融進思想感情。由於宋代著名茶人大多數是著名文人，加快了茶與相關藝術融為一體的過程。像徐鉉、王禹偁、林通、范仲淹、歐陽修、王安石、蘇軾、蘇轍、黃庭堅、梅堯臣等文學家都好茶，所以，著名詩人有茶詩，書法家有茶帖，畫家有茶畫。這使得中國茶文化的內涵進一步得到拓展，成為文學、藝術等純精神文化直接關聯的部分。宋代的市民茶文化，主要是把飲茶作為增進友誼和社會交際的手段，茶已經成為民間禮節。宋朝人拓寬了茶文學的社會層面和文化形式，茶事十分興旺，但茶藝逐步走向繁複、瑣碎、奢侈，從而失去了唐朝茶文學的精神意蘊。

三、元明清：中國古代茶文學的衰落

元朝，北方民族雖也嗜茶，但對宋人煩瑣的茶藝很不適應。在異族文化和政治的壓制下，漢族文人也無心以茶事表現自己的風流倜儻，更多的是希望在茶中表現自己不事外族的節氣，磨煉自己的情操意志。茶藝簡約，返璞歸真，兩種茶文學思潮開始暗暗契合，如耶律楚材的《西域從王君玉乞茶，因其韻七首》、王沂《芍藥茶》、謝宗可的《雪煎茶》等。其中，耶律楚材的飲茶詩一共七首，達三百九十餘字，也可稱得上茶飲詩中的長篇巨製了。

　　元代飲茶進一步世俗化，這是元代茶文化的一大特點。由於蒙古人尚武輕文，不少文人生活在社會底層，與普通老百姓有了更多接觸，這使得不少詩人以詩表達個人情感，同時也注意到了民間飲茶風尚。如元人李載德曾作《小令》十首，題曰《贈茶肆》，便反映了元代城市茶肆生活的風俗民情。其中雖有與前代茶詩雷同之處，但也不乏新意，如第一首寫道：「茶煙一縷輕輕颺，攪動蘭膏四座香，烹煎妙手賽維揚。非是謊，下馬請來嘗。」短短幾句詩，就把茶肆氣氛、店主熱情待客的場景生動地描繪出來。

　　明代朝廷推行「以茶制邊」政策，對茶的交易控制得非常嚴格，販私茶至邊疆者殺無赦。明代茶文學繼續沿著既定的軌道向前發展，但在形式和質量上，由於唐、宋兩大高峰對峙，它很難有所突破。儘管明代的詠茶詩數量和質量都要比元代發達，但與唐、宋相比仍顯得有點微不足道。明代隨著製茶技術的提高和茶葉質量的改進，煎飲方法及泡茶器皿等也越來越講究，因此誕生了不少有關飲茶研究的專著。有目錄可考者共計五十五部，散佚四部，有參考研究價值者也有二十多部，幾乎涉及茶事的方方面面。但是，其研究的系統性和深度均未超出宋代徽宗《大觀茶論》或蔡襄《茶錄》的水平。當時著名的茶詩，有文徵明的《煎茶》、陳繼儒的《失題》、陸容的《送茶僧》、周履靖的《茶德頌》、張岱的《鬥茶檄》和《閔老子茶》、黃宗羲的《餘姚瀑布茶》等。

　　明代社會矛盾加深，許多文人不滿當時政治，但在明代時局森嚴的環境中他們心中的苦痛不能隨意宣洩，所以，文人的處境也不能像盛唐那樣怡然自得。再加上明代的社會條件也不允許文人士子遠離都市久居山林，

去清靜地過著自己的隱居生活。在這種情況下，不少文學士子在茶中就表達了自己對隱逸生活的嚮往。如明人凌雲翰有《題畫》云：「童子攜瓶沽酒，僕夫汲水煎茶。坐對青山捫蝨，不妨終老煙霞。」又如明代謝晉的《前晾校理》中云：「家住青山若個邊，白雲無路樹參天。讀書聲裡蘿窗午，風散烹茶一縷煙。」

不過，難得的是，明代還有不少反映民生疾苦、譏諷時政的詠茶詩。但是，在明代時局森嚴的環境中，不少詩人因為借茶譏刺時政而受到了當局的迫害。如高啟的《採茶詞》中云：「雷過溪山碧雲暖，幽叢半吐槍旗短。銀釵女兒相應歌，筐中摘得誰最多？歸來清香猶在手，高品先將呈太守。竹爐新焙未得嘗，籠盛販與湖南商。山家不解種禾黍，衣食年年在春雨。」詩中描寫了茶農把茶葉供官府後，其餘全部賣給商人以換取一年的衣食用品，自己卻捨不得嘗新的痛苦心情，表現了詩人對人民疾苦的同情與關懷，同時對統治者欺詐百姓的行徑進行了影射。又如，明代正德年間身居浙江按察僉事的韓邦奇，根據民謠加工潤色而成《富陽民謠》，揭露了當時浙江富陽貢茶擾民、害民的苛政。這兩位同情民間疾苦的詩人，後來都慘遭不幸，高啟被腰斬於市，韓邦奇被罷官下獄且幾乎送掉性命。這兩位詩人被殺雖然不僅僅是吟茶詩所致，但借吟茶譏諷時政也是他們遭受迫害的原因之一。

明末清初，精細的茶文化再次出現。製茶、烹飲雖未回到宋人的煩瑣，但茶風已經趨向纖弱，不少文人終生泡在茶裡，出現了玩物喪志的傾向。當時，部分茶文學作品在描寫茶文化方面偏向瑣碎化、淺俗化，使本來興盛一時的茶文學作品走向低迷，再加上時局的動亂，茶文學由鼎盛開

始走向衰落。

　　當然，清代也有部分詩人如鄭燮、金田、陳章、曹廷棟、張日熙等的詠茶詩，亦為著名詩篇。特別值得一提的是，由於清代朝廷茶事很多，乾隆皇帝經常舉行大型茶宴，每次都產生了大量茶詩，不過其中大多數茶詩都是歌功頌德的作品，並沒有多少價值。清代幾位帝王對飲茶的喜愛和歌吟，使得中國茶文化在衰落之時曇花一現，出現了短暫的繁榮，但終究擋不住歷史的車輪，中國古代茶文學在清末最終邁向了衰敗。這幾位帝王中，尤其值得稱道的是愛新覺羅·弘曆，即乾隆皇帝，他不但到茶區觀看採茶，而且對烹茶也頗有研究，非常講究水質和茶具。他六下江南，曾五次為杭州西湖龍井茶作詩，其中最為後人傳誦的是一七五九年游無錫時所作《荷露烹茶》：「秋荷葉上露珠流，柄柄傾來盎盎收。白帝精靈青女氣，惠山竹鼎越窯甌。學仙笑彼金盤妄，宜詠欣茲玉乳浮。李相若曾經識此，底須置驛遠馳求。」詩中不但讚賞了用無錫泉水沖泡的玉乳名茶和唐宋官窯越瓷茶具，也指斥了漢武帝妄想成仙以秋露為飲之事，更譏諷了李林甫不識玉乳、為討好皇上而千里勞累選送荔枝的愚蠢。詩中多處用典，將現實與歷史融合在一起，既有對前車之鑒的深刻警醒，也有對現實狀況的歌頌，高度展示了乾隆皇帝在飲茶方面的淵博知識和過人才華。乾隆皇帝的其他飲茶詩還有《坐龍井上烹茶偶成》《觀採茶作歌》《大明寺泉烹武夷茶澆詩人雪帆墓》，都堪稱清代茶文學作品中的佳作。乾隆皇帝卒時享年八十八歲，如此高壽與嗜茶養性不無關係。嘉慶皇帝受其父親影響，也愛品茶，並寫有一些飲茶詩，如《嘉慶御製壺銘茶詩》。皇帝愛飲茶，前代並不少見，像宋徽宗對飲茶就頗有研究，然而，皇帝寫茶詩在中國茶文學

史上是比較少見的。他們的出現，豐富了中國茶文學作品，也在中國茶文化史上留下了一段佳話。

　　以上就中國古代茶文學的發展歷程做了一個簡單的回顧，茶文學的歷史積澱並非如此三言兩語就可以敘述清楚，權當筆者拋磚引玉，為中國茶文學歷史形態演變歷程做一番粗略的勾勒，有待專家學者的進一步挖掘。中國茶文學作品數量豐富，內涵博大精深，是中國茶文化史上一道絢麗的風景線。

中國茶詩種種

中國既是「茶的祖國」，又是「詩的國家」。因此，茶很早就滲透進詩詞之中，從最早出現茶詩（如左思《嬌女詩》）到現在，歷時一千七百餘年，為數眾多的詩人、文學家已創作了不少的優美茶葉詩詞。

所謂茶葉詩詞，大體上可分為狹義的和廣義的兩種：狹義的指「詠茶」詩詞，即詩詞的主題是茶，這種茶葉詩詞數量略少；廣義的指不僅包括詠茶詩詞，而且也包括「有茶」詩詞，即詩詞的主題不是茶，但是詩詞中提到了茶，這種茶葉詩詞數量就很多了。現在一般講的，都是指廣義的茶葉詩詞。從研究祖國茶葉詩詞著眼，有茶詩詞和詠茶詩詞同樣是有價值的。如南宋陸游的《幽居》中寫道：「雨霽雞棲早，風高雁陣斜。園丁刈霜稻，村女賣秋茶。」由該詩可見，當時浙江紹興一帶，已有了采秋茶的習慣。中國的廣義茶葉詩詞眾多，據估計，唐代約有五百首，宋代約有一千首，再加上金、元、明、清及近代，總數當在二千首以上。

一、兩晉和南北朝茶詩

中國唐代以前無「茶」字，其字作「荼」，因此，考察中國詩詞與茶文化的連繫，最初應從中國早期詩詞中的「荼」字考辨起。「荼」字在中國第一部

詩歌總集——《詩經》中就有所見，但近千年來，圍繞《詩經》中的茶是否指茶，爭論不休，一直延續到今天，仍無統一的意見。對此，只好暫置勿論。《詩經》以後，漢朝的「樂府民歌」和「古詩」中，沒有「茶」字的蹤跡。現在可以肯定的最早提及茶葉的詩篇，按陸羽《茶經》所輯，有四首，它們都是漢代以後、唐代以前的作品。

張載《登成都樓詩》：「借問揚子舍，想見長卿廬。程卓累千金，驕侈擬五侯。門有連騎客，翠帶腰吳鉤。鼎食隨時進，百和妙且殊。披林采秋橘，臨江釣春魚。黑子過龍醢，果饌逾蟹蝑。芳茶冠六清，溢味播九區。人生苟安樂，茲土聊可娛。」

孫楚《出歌》：「茱萸出芳樹顛，鯉魚出洛水泉。白鹽出河東，美豉出魯淵。姜桂茶荈出巴蜀，椒橘木蘭出高山。蓼蘇出溝渠，精稗出中田。」

左思《嬌女詩》：「吾家有嬌女，皎皎頗白晰。小字為紈素，口齒自清歷。……其姊字惠芳，面目粲如畫。……馳騖翔園林，果下皆生摘。……貪華風雨中，眄忽數百適。……止為茶荈據，吹噓對鼎。」

王微《雜詩》：「待君竟不歸，收顏今就檟。」

這四首詩創作年代不詳，不知何篇為先，姑且將它們全錄出來。不過，應當指出，這四首詩都未引全。如張載《登成都樓詩》，共三十二句，《茶經》引的只是後十六句；左思《嬌女詩》有五十六句，《茶經》僅選摘十二句。除這四首詩以外，西晉末年東晉初還有一首重要的茶

賦——杜育的《荈賦》。

　　《荈賦》載:「靈山惟岳,奇產所鍾。瞻彼卷阿,實曰夕陽。厥生荈草,彌谷被崗。承豐壤之滋潤,受甘霖之霄降。月惟初秋,農功少休,結偶同旅,是采是求。水則岷方之注,挹彼清流;器擇陶簡,出自東隅;酌之以匏,取式公劉。惟茲初成,沫沉華浮,煥如積雪,曄若春敷。」

　　《荈賦》是現在能見到的最早專門歌吟茶事的詩詞類作品。這篇茶賦加上前面四首茶詩,構成了中國早期茶文化和詩文化結合的例證,也極其典型地具體描繪了晉代中國茶業發展的史實。漢朝「古詩」中不見茶的記載,說明漢時除巴蜀以外,特別是中原,飲茶還不甚普及。三國孫皓時「以茶代酒」的故事流傳很廣,說明其時茶葉不僅在巴蜀而且在孫權控制的吳地也有一定發展,但關於曹魏飲茶的例子,則幾乎未見。至西晉時,如前錄有關詩句所示,「芳茶冠六清,溢味播九區」,「薑桂茶荈出巴蜀」,其時中國茶業的中心依然還在巴蜀;但猶如左思《嬌女詩》中所吟,「止為茶荈據,吹噓對鼎」,由於西晉的短暫統一,這時茶的飲用也傳到了中原如左思這樣的官宦人家。也由於這種統一,南方的茶業也如《荈賦》所反映,有些山區的茶園進一步出現了「彌谷被崗」的盛況。不過,可惜的是,這種統一、發展的勢頭不久又為南北朝的分裂和北方少數民族的混戰所打斷。所以,嚴格來說,中國詩與茶的全面有機結合,是唐代尤其是唐代中期以後才顯露出來的。

二、唐代茶詩

　　到了唐代,中國的茶葉生產有了較大的發展,飲茶風尚也在社會上逐

漸普及開來，茶在許多詩人、文學家中也成了不可缺少的物品。於是，產生了大量茶葉詩詞，其中絕大部分為茶詩。大詩人李白首先寫了仙人掌名茶詩。杜甫也寫過三首茶詩。白居易寫得更多，有五十餘首，他自稱茶葉行家，「應緣我是別茶人」。盧仝的《走筆謝孟諫議寄新茶》詩猶為膾炙人口，可謂千古佳作。唐代詩僧皎然是詠陸羽詩最多的一個人。齊己上人也寫了很多茶詩。皮日休和陸龜蒙互相唱和，各寫了十首《茶中雜詠》唱和詩。其他如錢起、杜牧、袁高、李郢、劉禹錫、柳宗元、姚合、顧況、李嘉祐、溫庭筠、韋應物、李群玉、薛能、孟郊、張文規、曹鄴、鄭谷、皇甫冉、皇甫曾、陸羽、顏真卿、陸希聲、施肩吾、韋處厚、岑參、李季蘭、劉長卿、元稹、韓偓、鮑君徽等，都寫過茶詩。

（一）唐代茶詩曾出現過多種形式

1. 古詩

這類茶詩很多，主要有五言古詩和七言古詩。其中，有不少詠茶名篇，如李白的《答族侄僧中孚贈玉泉仙人掌茶並序》（五言古詩，序略）：「嘗聞玉泉山，山洞多乳窟。仙鼠白如鴉，倒懸清溪月。茗生此中石，玉泉流不歇。根柯灑芳津，采服潤肌骨。叢老卷綠葉，枝枝相接連。曝成仙人掌，以拍洪崖肩。舉世未見之，其名定誰傳。宗英乃禪伯，投贈有佳篇。清鏡燭無鹽，顧慚西子妍。朝坐有餘興，長吟播諸天。」這首詩寫了名茶「仙人掌茶」，是名茶入詩最早的詩篇。作者用雄奇豪放的詩句，對仙人掌茶的出處、質量、功效等做了詳細的描述，因此，這首詩成為重要的茶葉歷史數據和詠茶名篇。

盧仝的《走筆謝孟諫議寄新茶》則是一首著名的詠茶七言古詩：

日高丈五睡正濃，軍將打門驚周公。

口云諫議送書信，白絹斜封三道印。

開緘宛見諫議面，手閱月團三百片。

聞道新年入山裡，蟄蟲驚動春風起。

天子須嘗陽羨茶，百草不敢先開花。

仁風暗結珠琲瓃，先春抽出黃金芽。

摘鮮焙芳旋封裹，至精至好且不奢。

至尊之餘合王公，何事便到山人家？

柴門反關無俗客，紗帽籠頭自煎吃。

碧雲引風吹不斷，白花浮光凝碗面。

一碗喉吻潤，兩碗破孤悶。

三碗搜枯腸，唯有文字五千卷。

四碗發輕汗，平生不平事，盡向毛孔散。

五碗肌骨清，六碗通仙靈。

七碗吃不得也，唯覺兩腋習習清風生。

蓬萊山，在何處？

玉川子，乘此清風欲歸去。

山上群仙司下土，地位清高隔風雨。

安得知百萬億蒼生命，墮在顛崖受辛苦！

便為諫議問蒼生，到頭還得蘇息否？

盧仝用了優美的詩句來表達對茶的深切感受，使人誦來膾炙人口。其

詩中的字字句句，後代詩人文士都廣為引用。盧仝首先把茶餅喻為月（手閱月團三百片），於是，後代茶詩也把茶餅喻為月，如蘇軾詩：「獨攜天上小團月，來試人間第二泉」，「明月來投玉川子，清風吹破武林春」。盧仝詩中的「唯覺兩腋習習清風生」，大家尤其愛用，如梅堯臣詩：「亦欲清風生兩腋，從教吹去月輪旁。」盧仝的號——玉川子，也為人們所津津樂道，如陳繼儒詩：「山中日日試新泉，君合前身老玉川。」被後人常常引用的還有韓愈的《寄盧仝》詩：「玉川先生洛城裡，破屋數間而已矣。一奴長鬚不裹頭，一婢赤腳老無齒。……」如北宋秦觀的詩句「故人早歲佩飛霞，故遣長鬚致茗芽」，即是從韓愈詩「一奴長鬚不裹頭」化出。又如南宋陸游的詩句「赤腳挑殘筍，蒼頭摘晚茶」，即是從韓愈詩「一婢赤腳老無齒」化出。

2. 律詩

這一類的茶詩也很多，主要有：五言律詩，如皇甫冉《送陸鴻漸棲霞寺採茶》；七言律詩，如白居易《謝李六郎中寄蜀新茶》；還有排律。排律指長篇的律詩，由於是按照一般律詩的格式加以鋪排延長而成，故稱「排律」，又叫「長律」。每首至少十句，也有多達百韻的。除首尾兩聯外，上下兩句都要對仗。也有隔句相對的，稱為「扇對」。如唐代齊己的《詠茶十二韻》便是一首優美的五言排律：

> 百草讓為靈，功先百草成。
> 甘傳天下口，貴占火前名。
> 出處春無雁，收時谷有鶯。
> 封題從澤國，貢獻入秦京。

嗅覺精新極，嘗知骨自輕。

研通天柱響，摘繞蜀山明。

賦客秋吟起，禪師晝臥驚。

角開香滿室，爐動綠凝鐺。

晚憶涼泉對，閒思異果平。

松黃干旋泛，雲母滑隨傾。

頗貴高人寄，尤宜別匱盛。

曾尋修事法，妙盡陸先生。

3. 絕句

這類茶詩也不少，主要為五言絕句和七言絕句。前者如張籍的《和韋開州盛山茶嶺》，後者如劉禹錫的《嘗茶》。

4. 宮詞

這種詩體是以帝王宮中的日常瑣事為題材，或寫宮女的抑鬱愁怨，一般為七言絕句。如王建《宮詞一百首》（之七）：

延英引對碧衣郎，江硯宣毫個別床。

天子下簾親考試，宮人手裡過茶湯。

5. 寶塔詩

寶塔詩，是雜體詩的一種，原稱「一字至七字詩」。形如寶塔，從一字句至七字句逐句成韻，或迭兩句為一韻。元積寫過一首詠茶的寶塔詩《一字至七字詩·茶》。

6. 聯句

舊時作詩方式之一，由兩人或多人共作一首，相聯成篇，多用於上層飲宴及朋友間酬答。這種聯句的茶詩主要見於唐代，如茶聖陸羽和他的朋友耿湋歡聚時所作的《連句多暇贈陸三山人》詩：

一生為墨客，幾世作茶仙。（湋）

喜是攀闌者，慚非負鼎賢。（羽）

禁門聞曙漏，顧渚入晨煙。（湋）

拜井孤城裡，攜籠萬壑前。（羽）

閒喧悲異趣，語默取同年。（湋）

曆落驚相偶，衰羸猥見憐。（羽）

詩書聞講誦，文雅接蘭荃。（湋）

未敢重芳席，焉能弄綠箋。（羽）

黑池流研水，徑石澀苔錢。（湋）

何事親香案，無端狎釣船。（羽）

野中求逸禮，江上訪遺編。（湋）

莫發搜歌意，予心或不然。（羽）

唐代確是一個偉大的時代，它產生出兩位「仙人」：一位是文學巨星李白，號為「詩仙」；一位是茶學泰斗陸羽，被譽為「茶仙」。

（二）唐代茶詩按其題材又可分為十一類

1. 名茶之詩

繼李白「仙人掌茶」詩之後，許多名茶紛紛入詩，而數量最多的為紫

筍茶，如白居易的《夜聞賈常州崔湖州茶山境會亭歡宴》、張文的《湖州貢焙新茶》等。其他入詩的名茶，主要有蒙頂茶（白居易《琴茶》）、昌明茶（白居易《春盡日》）、石廩茶（李群玉《龍山人惠石廩方及團茶》）、九華英（曹鄴《故人寄茶》）、邕湖茶（齊己《謝邕湖茶》）、碧澗春（姚合《乞新茶》）、小江園（鄭谷《峽中嘗茶》）、鳥嘴茶（薛能《蜀州鄭使君寄鳥嘴茶》）、天柱茶（薛能《謝劉相公寄天柱茶》）、天目山茶（皎然《對陸迅飲天目山茶，因寄元居士晟》）、剡溪茗（皎然《飲茶歌誚崔石使君》）、蠟麵茶（徐夤《謝尚書惠蠟麵茶》）等。

2. 茶聖陸羽之詩

陸羽不僅寫了世界上第一部茶書，他也很會寫詩，但保存下來的僅有《歌》《會稽東小山》兩首、詩句三條以及幾首聯句詩。而陸羽友人和後人的詠陸羽詩卻有不少，有些詩對於研究陸羽很有價值。如孟郊的《陸鴻漸上饒新闢茶山》，是陸羽到過江西上饒的佐證；孟郊的《送陸暢歸湖州，因憑題故人皎然塔、陸羽墳》，是陸羽墳在湖州的佐證；齊己的《過陸鴻漸舊居》有「讀碑尋傳見終初」之句，是陸羽寫過自傳的佐證。

3. 煎茶之詩

以煎茶（包括煮茶、碾茶等）為詩題或為內容的詩數量較多，如劉言史《與孟郊洛北野泉上煎茶》、杜牧《題禪院》等。《題禪院》是一首七言絕句：

觥船一棹百分空，十歲青春不負公。
今日鬢絲禪榻畔，茶煙輕颺落花風。

詩中的「鬢絲」「茶煙」句很有名，後人廣為引用，如蘇軾的《安國寺尋春》：「病眼不羞雲母亂，鬢絲強理茶煙中。」又如陸游的《漁家傲·寄仲高》：「愁無寐，鬢絲幾縷茶煙裡。」再如文徵明的《煎茶》：「山人紗帽籠頭處，禪榻風花繞鬢飛。」

4. 飲茶之詩

以飲茶（包括嘗茶、啜茶、茶會、吃茗粥、試茶等）為詩題或為內容的詩，數量也相當多，如盧仝的《茶歌》、劉禹錫的《西山蘭若試茶歌》、杜甫的《重過何氏五首》（其三）。其中，杜甫的這首詩，情景交融，簡直可以繪成一幅雅緻的「飲茶題詩圖」：

落日平台上，春風啜茗時。
石欄斜點筆，桐葉坐題詩。
翡翠鳴衣桁，蜻蜓立釣絲。
自今幽興熟，來往亦無期。

5. 名泉之詩

唐人飲茶已很講究水質，常常不遠千里地把有名的泉水取來煎茶。這時的惠山泉水已很出名。皮日休有《題惠山二首》，其第一首為：「丞相長思煮茗時，郡侯催發只憂遲，吳關去國三千里，莫笑楊妃愛荔枝。」丞相李德裕為了用惠山泉水煮茶，命令地方官吏從三千里外的江蘇無錫惠山把泉水送到京城裡來。顯然，皮日休的詩帶有「諷喻」之意。詩人李郢亦有《題惠山》詩。

山泉為煎茶好水，故也為詩人們所喜愛。如白居易作有《山泉煎茶有

懷》，陸龜蒙作有《謝山泉》。白居易詩有「蜀茶寄到但驚新，渭水煎來始覺珍」之句，可見渭水也是煎茶的好水。劉禹錫詩有「斯須炒成滿室香，便酌沏下金沙水」之句，金沙水即浙江長興顧渚山金沙泉之水，唐代與顧渚茶同為貢品。另外，雪水也是煎茶好水，白居易詩有「閒烹雪水茶」之句。

6. 茶具之詩

皮日休與陸龜蒙是一對親密的詩友和茶友，兩人在《茶中雜詠》和《奉和襲美茶具十詠》的詩歌唱和中寫到了茶籝、茶灶、茶焙、茶鼎、茶甌等茶具。

秘色茶盞是產於浙江越州的一種青瓷器，作為貢品，十分珍貴，由徐夤的七律詩《貢余秘色茶盞》可見：

捩翠融青瑞色新，陶成先得貢吾君。
巧剜明月染春水，輕旋薄冰盛綠雲。
古鏡破苔當席上，嫩荷涵露別江濆。
中山竹葉醅初發，多病那堪中十分。

7. 採茶之詩

姚合的《乞新茶》詩，讓我們從中了解到當時人們對製造「碧澗春」名茶是如何講究：

嫩綠微黃碧澗春，采時聞道斷葷辛。
不將錢買將詩乞，借問山翁有幾人？

詩中表明採茶時要戒食「葷辛」：「葷」是葷菜；「辛」是辣味菜，如蔥、薑、蒜、韭之類。

8. 造茶之詩

袁高的《茶山詩》、杜牧的《題茶山》、李郢的《茶山貢焙歌》這三首詩都是洋洋大篇，從各個側面反映了當時浙江長興顧渚山上加工紫筍茶的盛況。「溪盡停蠻棹，旗張卓翠苔」（杜牧詩），描述了造茶時節山上的一派繁華景象。而「捫葛上欹壁，蓬頭入荒榛……悲嗟遍空山，草木為不春」（袁高詩）、「凌煙觸露不停采，官家赤印連帖催，朝飢暮匐誰興哀」（李郢詩），則是講造茶人的艱苦生活。

9. 茶園之詩

從韋應物的《喜園中茶生》、韋處厚的《茶嶺》、皮日休的《茶塢》、陸希聲的《茗坡》等詩中可見，唐代已有了比較集中成片栽培的茶園。如皮日休詩：「種莢已成園，栽葭寧計畝。」

10. 茶功之詩

飲茶有破睡、益思、醒酒、代藥、代酒等功效。如白居易詩：「驅愁知酒力，破睡見茶功。」曹鄴詩：「六腑睡神去，數朝詩思清。」薛能詩：「得來拋道藥，攜去就僧家。」陸龜蒙詩：「綺席風開照露晴，只將茶莢代云觥。」皮日休詩：「儻把瀝中山，必無千日醉。」

11. 其他詩

還有一些茶詩，不能包括在以上十類之中，但同樣很有價值。如皮日休《包山祠》詩，提到了「以茶祭神」之事：「白雲最深處，像設盈岩堂。

村祭足茗㸃，水奠多桃漿。」「村祭足茗㸃」是說村裡人用茗、㸃來祭祀包山祠之神。「茗」即茶；「㸃」有兩種解釋，一說為粽子，一說為饊子。饊子是油炸麵食，形如㸃狀，細如麵條。歷史上傳說茶曾用來作為祭天地、敬祖宗、拜鬼神的祭祀品，但在詩中提到的很少，皮日休可能是第一人。杜牧的《游池州林泉寺金碧洞》詩，杜甫的《進艇》詩，都表明古人在旅遊時要隨帶茶葉：「攜茶臘月游金碧」（杜牧詩）；「茗飲蔗漿攜所有」（杜甫詩）。

唐代，特別是中唐以來，正如白居易詩句所說的那樣，「或飲一甌茗，或吟兩句詩」，茶和詩一樣，成為詩人們生活中不可缺少的一部分或一大樂趣。於是，相襲相傳，使茶詩、茶詞在茶葉和詩詞文化中形成、發展為一種別具一格的文化現象。而唐代茶詩作為一種文化現象的大量出現，對茶葉文化和詩詞文化本身的發展，又起到了很大的推動作用。

第一，茶有益思的作用，能激發詩人們的詩興和創作才華。詩人薛能吟詩曰：「茶興復詩心，一甌還一吟」，「茶興留詩客，瓜情想成人」；劉禹錫在《酬樂天閒臥見寄》中吟：「詩情茶助爽，藥力酒能宣」；司空圖的《即事二首》中寫道：「茶爽添詩句，天清瑩道心。」

第二，茶業的發展，對詩詞創作藝術的特點、風格等，也有一定的影響。如盧仝《走筆謝孟諫議寄新茶》中對「七碗茶」的描述，可說是浪漫主義茶詩的代表作。此外，茶詩中現實主義的作品也很多。如李郢的《茶山貢焙歌》、袁高的《茶山詩》，就都是力陳貢茶弊病之作。以袁高的《茶山詩》為例：這首詩一開頭，就用「禹貢通遠俗，所圖在安人。後王失其

本，職吏不敢陳。亦有奸佞者，因茲欲求伸。動生千金費，日使萬姓貧」幾句，直言不諱地告訴皇帝，貢茶是一樁靡費擾民之舉；接著，袁高又以十分同情的筆觸，訴說「一夫旦當役，盡室皆同臻。捫葛上欹壁，蓬頭入荒榛。終朝不盈掬，手足皆鱗皴。悲嗟遍空山，草木為不春」的勞動艱辛情況；在詩的最後，袁高以問句的形式，提出「況減兵革困，重茲固疲民。未知供御餘，誰合分此珍」，責問這種勞民傷財的貢茶除皇帝外還配給誰喝，並以「茫茫滄海間，丹憤何由申」的問句來束筆。茶詩中這些浪漫主義和現實主義的作品，當然是與當時詩詞及其詩人的風格、特點分不開的；但是，茶作為其時一種新的受人矚目的物品，對文學中的浪漫主義和現實主義的傳承，不會是沒有影響的。同樣，茶詩作為茶文化的一種載體，對茶文化的流傳和茶業的發展，也是有其明顯作用的。有人說，古代茶詩起到了保存茶葉史料的作用。其實，茶詩不僅具有歷史意義，在當時的現實生活中，對茶業的傳播和發展也有積極的促進作用。歷史上大多數的茶詩作者，都是各時各地的達官名士，他們對茶的嗜好、崇尚，都能起到一種使社會傚傚的作用。例如，唐朝宜興、長興的紫筍茶，宋朝建甌的北苑茶，本來無名，經一些詩人和詩篇贊吟以後，不只名聞遐邇，並且被唐宋兩代定為主要的貢茶。

三、宋代茶詩

宋代是茶葉詩詞在唐代基礎上繼續發展的一個時代。北宋初年的著名詩人王禹偁，北宋中期的梅堯臣、歐陽修、王安石、蘇軾，北宋後期的黃庭堅和江西詩派，南宋的陸游、范成大、楊萬里等等，都留下了許多膾炙

人口的茶葉詩句。宋朝的詩人非常重視對傳統的繼承，如北宋前期詩人最重視學習白居易和韓愈的風格，加之其時大城市的發達以及茶館、飲茶的盛起，詩人們都尚茶、嗜茶，所以，茶詩在許多詩人的詩詞作品中往往占有很大的比例。以梅堯臣為例，據不完全的統計，單在《宛陵先生集》中，就寫有茶葉詩詞二十五首。愛國詩人陸游，曾寫下了三百多首茶葉詩詞，他還以陸羽自比。蘇軾的茶葉詩詞也不少，有七十餘篇，人們把他比作盧仝，他亦以盧仝自許。黃庭堅寫了許多宣揚雙井茶的詩篇，他的另一些茶詩還引用了佛教的語言。范仲淹的《鬥茶歌》可以與盧仝的《走筆謝孟諫議寄新茶》相媲美。歐陽修寫了許多讚美龍鳳團茶的詩，也寫了雙井茶贊詩。其他如蔡襄、曾鞏、周必大、丁謂、蘇轍、文同、朱熹、秦觀、米芾、趙佶（徽宗皇帝）、陳襄、方岳、杜來、熊蕃等，都寫過茶詩。

（一）茶葉詩詞的形式

與唐代大同小異，但增加了「茶詞」這個新品種。

1. 古詩

這類茶詩很多，五言古詩如梅堯臣的《答宣城張主簿遺鴉山茶次其韻》、蘇軾的《問大冶長老乞桃花茶栽東坡》等，七言古詩如黃庭堅的《謝劉景文送團茶》、葛長庚的《茶歌》等。

2. 律詩

這類茶詩包括五律、七律和排律。其中，五律如曾幾的《謝人送壑源絕品，云九重所賜也》、徐照的《謝徐璣惠茶》等，七律如王禹偁的《龍鳳團茶》、歐陽修的《和梅公儀嘗建茶》等，排律有餘靖的《和伯茶自造

新茶》。

3. 絕句

這類茶詩主要有五絕、七絕,還有六絕。五絕如蘇軾的《贈包安靜先生》、朱熹的《茶阪》等,七絕如曾鞏的《閏正月十一日呂殿丞寄新茶》、林逋的《烹北苑茶有懷》等,蘇軾有六絕一首《馬子約送茶,作六言謝之》:

珍重繡衣直指,遠煩白絹斜封。
驚破盧仝幽夢,北窗起看雲龍。

4. 宮詞

徽宗皇帝趙佶曾寫過一首宮詞:

今歲閩中別貢茶,翔龍萬壽占春芽。
初開寶篋新香滿,分賜師垣政府家。

5. 竹枝詞(竹枝歌)

竹枝詞是一種詩體,是由古代巴蜀間的民歌演變過來的。宋代茶詩中亦可看到,如范成大的《夔州竹枝歌》:

白頭老媼簪紅花,黑頭女娘三髻丫。
背上兒眠上山去,採桑已閒當採茶。

6. 聯句

這類茶詩主要見於唐代,宋代有洪邁、方云翼、黃介、向潘、許子紹

五人的《秀川館聯句並序》一首：

> 勸頻難固辭，意厚敢虛辱（許）。
> 一一罄瓶罍，紛紛吐茵蓐（方）。
> 茶甘旋汲江，火活乍燃竹（向）
> 聊烹顧渚吳，更試蒙山蜀（洪）。
> 清風生玉川，石鼎壓師服（黃）。

7. 迴文詩

　　這種詩無論順讀、倒讀，都可以讀通，詩體別緻。北宋文學家、書畫家蘇軾一生寫過茶詩幾十首，而用回文寫茶詩，也算是蘇氏一絕。在題名為《記夢迴文二首並敘》詩的「敘」中，蘇軾寫道：「十二月十五日，大雪始晴，夢人以雪水烹小團茶，使美人歌以飲。余夢中為作迴文詩，覺而記其一句云：亂點余花唾碧衫，意用飛燕唾花故事也。乃續之，為二絕句云。」從「敘」中可知蘇軾真是一位茶迷，連做夢也在飲茶，怪不得他自稱「愛茶人」。詩曰：「酡顏玉碗捧纖纖，亂點余花唾碧衫。歌咽水雲凝靜院，夢驚松雪落空岩。空花落盡酒傾缸，日上山融雪漲江。紅焙淺甌新火活，龍團小碾斗晴窗。」

8. 茶詞

　　從宋代開始，詩人們才把茶寫入詞中，寫得最多的為蘇軾、黃庭堅，還有謝逸、米芾等。如蘇軾《行香子》：

> 綺席才終。
> 歡意猶濃。

酒闌時，高興無窮。

共誇君賜，初拆臣封。

看分香餅，黃金縷，密雲龍。

鬥贏一水，功敵千鐘。

覺涼生，兩腋清風。

暫留紅袖，少卻紗籠。

放笙歌散，庭館靜，略從容。

（二）茶葉詩詞題材幾乎和唐代相同

1. 名茶之詩

宋代名茶詩篇中詠得最多的為龍鳳團茶，如王禹偁的《龍鳳團茶》、蔡襄的《北苑茶》、歐陽修的《送龍茶與許道人》等。其次是雙井茶，如歐陽修的《雙井茶》、黃庭堅的《以雙井茶送子瞻》、蘇軾的《魯直以詩餽雙井茶，次韻為謝》等。再是日鑄茶，如蘇轍的《宋城宰韓夕惠日鑄茶》、曾幾的《述侄餉日鑄茶》等。其他如蒙頂茶（文同的《謝人寄蒙頂茶》）、修仁茶（孫覿的《飲修仁茶》）、鳩坑茶（范仲淹的《鳩坑茶》）、七寶茶（梅堯臣的《七寶茶》）、月兔茶（蘇軾的《月兔茶》）、寶雲茶（王令的《謝張和仲惠寶雲茶》）、臥龍山茶（趙抃的《次謝許少卿寄臥龍山茶》）、鴉山茶（梅堯臣的《答宣城張主簿遺鴉山茶次其韻》）、揚州貢茶（歐陽修的《和原父揚州六題·時會堂二首》）等。

2. 茶聖陸羽之詩

宋代詩人常常在茶詩中提到陸羽，這是他們對這位茶業偉人表示景仰

之意，尤其是陸游更為傾心。「桑苧家風君勿笑，它年猶得作茶神」，「遙遙桑苧家風在，重補茶經又一篇」，「汗青未絕茶經筆」，「茶荈可作經」等，從這些詩推測，陸游可能也寫過茶經。

3. 煎茶之詩

蘇軾的《汲江煎茶》詩寫得最好，楊萬里對之讚歎不已，他評價該詩說：「一篇之中，句句皆奇；一句之中，字字皆奇，古今作者皆難之。」

4. 飲茶之詩

最膾炙人口的是范仲淹的《和章岷從事鬥茶歌》：

年年春自東南來，建溪先暖冰微開。
溪邊奇茗冠天下，武夷仙人從古栽。
新雷昨夜發何處，家家嬉笑穿雲去。
露芽錯落一番榮，綴玉含珠散嘉樹。
終朝采掇未盈襜，唯求精粹不敢貪。
研膏焙乳有雅制，方中圭分圓中蟾。
北苑將期獻天子，林下雄豪先鬥美。
鼎磨雲外首山銅，瓶攜江上中泠水。
黃金碾畔綠塵飛，碧玉甌中翠濤起。
鬥茶味分輕醍醐，鬥茶香分薄蘭芷。
其間品第胡能欺，十目視而十手指。
勝若登仙不可攀，輸同降將無窮恥。
吁嗟天產石上英，論功不愧階前冥。

眾人之濁我可清，千日之醉我可醒。

屈原試與招魂魄，劉伶卻得聞雷霆。

盧仝敢不歌，陸羽須作經。

森然萬象中，焉知無茶星。

商山丈人休茹芝，首陽先生休採薇，

長安酒價減百萬，成都藥市無光輝。

不如仙山一啜好，泠然便欲乘風飛。

君莫羨花間女郎只鬥草，贏得珠璣滿斗歸。

這首《鬥茶歌》，歷史上已有過很高的評價，如《詩林廣記》引《藝苑雌黃》說：「玉川子有《謝孟諫議惠茶歌》，范希文亦有《鬥茶歌》，此兩篇皆佳作也，殆未可以優劣論。」

鬥茶又稱「茗戰」，即評比茶葉質量的優劣，盛行於北宋。如唐庚的《鬥茶記》，在中國茶文化史上具有重要的史料價值。

王安石的《寄茶與平甫》詩，則反映了唐宋人的一種飲茶習慣：「碧月團團墮九天，封題寄與洛中仙。石樓試水宜頻啜，金谷看花莫漫煎。」王安石對他弟弟平甫（即王安國）說，在「金谷園」看花的時候，不要煎飲茶，因為「對花啜茶」是「煞風景」之事。唐代李商隱在《義山雜纂》中曾提到，有十六種情況都屬於煞風景，如「看花淚下」「煮鶴焚琴」「松下喝道」等，而「對花啜茶」也為其中一種。

5. 名泉之詩

宋人非常喜愛惠山泉，因此詠惠山泉的詩特別多，尤其是蘇軾，如其

《惠山謁錢道人烹小龍團，登絕頂，望太湖》詩云：「踏遍江南南岸山，逢山未免更留連。獨攜天上小團月，來試人間第二泉。石路縈迴九龍脊，水光翻動五湖天。孫登無語空歸去，半嶺松聲萬壑傳。」其他的名泉之詩，主要有江西廬山的谷簾泉（王禹偁《谷簾水》）和三疊泉（湯巾《以廬山三疊泉寄張宗瑞》）、安徽滁縣琅琊山麓六一泉（楊萬里《以六一泉煮雙井茶》）、山東濟南金線泉（蘇轍《次韻李公擇以惠泉答章子厚寄新茶》）、江蘇揚州大明泉（黃庭堅《謝人惠茶》）、江蘇鎮江中冷泉（范仲淹《和章岷從事鬥茶歌》）、湖北天門文學泉（王禹偁《題景陵文學泉》）、湖北宜昌陸游泉（陸游，《三游洞前岩下小潭水甚奇取以煎茶》）等。

6. 茶具之詩

有蘇軾的《次韻黃夷仲茶磨》《次韻周穜惠石銚》、秦觀的《茶臼》、朱熹的《茶灶》等。

7. 採茶之詩

有丁謂的《詠茶》、范成大的《夔州竹枝歌》等。

8. 造茶之詩

有余靖的《和伯恭自造新茶》、梅堯臣的《答建州沈屯田寄新茶》、蔡襄的《造茶》等。

9. 茶園之詩

有王禹偁的《茶園十二韻》、蔡襄的《北苑》、朱熹的《茶阪》等。

10. 茶功之詩

有蘇軾的《游諸佛舍，一日飲釅茶七盞，戲書勤師壁》:「何須魏帝一丸藥，且盡盧仝七碗茶。」還有黃庭堅的《寄新茶與南禪師》:「筠焙熟茶香，能醫病眼花。」

11. 其他詩

楊萬里的《澹庵坐上觀顯上人分茶》，是一首很有趣的茶詩。分茶，又名茶戲、湯戲，或茶百戲，是在點茶時使茶汁的紋脈形成物像。宋陶谷的《清異錄》說:「沙門福全能注湯幻茶，成詩一句，並點四碗，泛手湯表。檀越日造門求觀湯戲。全自詩曰:『生成盞裡水丹青，巧畫工夫學不成。卻笑虛名陸鴻漸，煎茶贏得好名聲。』」《清異錄》又說:「茶自唐始盛，近世有下湯運七，別施妙訣，使茶紋水脈成物像者，禽獸魚蟲花草之屬，纖巧如畫，但須臾就散滅。此茶之變也，時人謂之茶百戲。」

歷代詠茶花的詩比較少，蘇轍的《茶花二首》、陳與義的《初識茶花》可謂別出心裁。

四、元明清茶詩

元、明、清各個時期，除了有茶詩、茶詞之外，還增加了一個新品種，即以茶為題材的曲，尤其是元曲最為盛行。

（一）元代茶詩

這個朝代時期不是太長，而且崇尚武功，「只識彎弓射大雕」。所以，較之唐宋，詠茶的詩人要少得多。

　　元代的詠茶詩人，主要有耶律楚材、虞集、洪希文、謝宗可、劉秉忠、張翥、袁桷、黃庚、薩都剌、倪瓚、李謙亨、馬臻、李德載、仇遠、李俊民、郭麟孫等。

　　（1）元代的茶葉詩詞體裁，有古詩、律詩、絕句，並出現一個新品種即元曲。

　　古詩　如袁桷的《煮茶圖並序》、洪希文的《煮土茶歌》。

　　律詩　如耶律楚材的《西域從王君玉乞茶，因其韻七首》，這首律詩的七首詩，都用了茶、車、芽、賒、霞的幾個韻寫成，別有風味。第一首：「積年不啜建溪茶，心竅黃塵塞五車。碧玉甌中思雪浪，黃金碾畔憶雷芽。盧仝七碗詩難得，諗老三甌夢亦賒。敢乞君侯分數餅，暫教清興繞煙霞。」第七首：「啜罷江南一碗茶，枯腸歷歷走雷車。黃金小碾飛瓊雪，碧玉深甌點雪芽。筆陣陳兵詩思勇，睡魔卷甲夢魂賒。精神爽逸無餘事，臥看殘陽補斷霞。」

　　絕句　有馬臻的《竹窗》、虞集的《題蘇東坡墨跡》等。

　　元曲　元代盛行元曲，因此茶也就進入了這個領域，如李德載的《喜春來，贈茶肆》小令十首，節錄如下：

茶煙一縷輕輕揚，攪動蘭膏四座香，烹煎妙手勝維揚。非是謊，下馬試來嘗。（之一）

兔毫盞內新嘗罷，留得餘香滿齒牙，一瓶雪水最清佳。風韻煞，到底屬陶家。（之七）

金芽嫩采枝頭露，雪乳香浮塞上酥，我家奇品世間無。君聽取，聲價 徹皇都。（之十）

（2）元代茶葉詩詞題材：亦有名茶、煎茶、飲茶、名泉、茶具、採 茶、茶功等。

名茶詩如虞集的《游龍井》，這首詩把龍井與茶連在一起，被認為是 龍井茶的最早記錄。「徘徊龍井上，雲氣起晴晝。澄公愛客至，取水挹幽 竇。坐我薔葡中，餘香不聞嗅。但見瓢中清，翠影落群岫。烹煎黃金芽， 不取穀雨後。同來二三子，三咽不忍嗽。」詩中提到該茶為雨前茶（不取 穀雨後），香味強烈（如薔葡，即梔子花那樣的香氣）；龍井泉水也很清 美，青翠的群山映照在瓢水中（但見瓢中清，翠影落群岫）。此外，劉秉 忠的《嘗雲芝茶》、李俊民的《新樣團茶》等也是名茶詩。

煎茶詩　有仇遠的《宿集慶寺》詩：「旋烹紫筍猶含籜。」還有謝宗 可的《雪煎茶》詩：「夜掃寒英煮綠塵。」

飲茶詩　有吳激的《偶成》詩：「蟹湯負盞斗旗槍。」

名泉詩　有郭麟孫的《游虎丘》詩：「試茗汲憨井。」

茶具詩　有謝宗可的《茶筅》詩。

採茶詩　仇遠詩：「自摘青茶未展旗。」

茶功詩　耶律楚材詩：「頓覺衰叟詩魂爽，便覺紅塵客夢賒。」

（二）明代茶詩

明代初期，社會經濟曾有過一個比較繁榮的局面，但在茶葉詩詞的發展上，明代未能達到唐、宋的高度。寫過茶詩的詩人，主要有謝應芳、陳繼儒、徐渭、文徵明、于若瀛、黃宗羲、陸容、高啟、袁宏道、徐禎卿、徐賁、唐寅等。

（1）茶葉詩詞體裁：不外乎古詩、律詩、絕句、竹枝詞、宮詞和茶詞等。

古詩　陳繼儒有《試茶》四言古詩一首：「綺陰攢蓋，靈草試奇。竹爐幽討，松火怒飛。水交以淡，茗戰而肥。綠香滿路，永日忘歸。」

律詩　如居節的五律詩《雨後過雲公問茶事》。

絕句　如徐禎卿的《煎茶圖》、《秋夜試茶》等。

竹枝詞　王稚登有《西湖竹枝詞》：「山田香土赤如泥，上種梅花下種茶。茶綠采芽不採葉，梅多論子不論花。」

宮詞　金嗣孫有《崇禎宮詞》一首：「雉尾乘雲啟鳳樓，特宣命婦拜長秋。賜來穀雨新茶白，景泰盤承宣德甌。」

茶詞　有王世貞的《解語花 ── 題美人捧茶》、王世懋的《蘇幕遮──夏景題茶》等。

（2）茶葉詩詞題材：有名茶、茶聖陸羽、煎茶、飲茶、名泉、採

茶、造茶、茶功等。

名茶詩 以詠龍井茶最多，如於若瀛的《龍井茶》、屠隆的《龍井茶》、吳寬的《謝朱懋恭同年寄龍井茶》等。其他名茶入詩的，如餘姚瀑布茶（黃宗羲的《餘姚瀑布茶》）、虎丘（徐渭的《某伯子惠虎丘茗謝之》）、石埭茶（徐渭的《謝鐘君惠石埭茶》）、陽羨茶（謝應芳的《陽羨茶》）、雁山茶（章元應的《謝潔庵上人惠新茶》）、君山茶（彭昌運的《君山茶》）等。

茶聖陸羽詩韓奕《山院》詩有：「入社陶公寧止酒，品茶陸子解煎茶。」詹同《寄方壺道人》詩云：「臥雲歌酒德，對雨看茶經。」

煎茶詩 有文徵明的《煎茶》、謝應芳的《寄題無錫錢仲毅煮茗軒》等。

飲茶詩 如王世貞的《試虎丘茶》、王德操的《謝人試茶》等。

名泉詩 主要是吟惠山泉，如文徵明詩：「穀雨江南佳節近，惠山泉下小船歸。」又如謝應芳詩：「三百小團陽羨月，尋常新汲惠山泉。」再如吳寬有《飲玉泉》詩：「龍唇噴薄淨無腥，純浸西南萬迭青。地底洞名凝小有，江南名泉類中泠。御廚絡繹馳銀甕，僧寺分明枕玉屏……」此係指「北京玉泉」。清代乾隆皇帝認為水質輕重是評定泉水好壞的標準，他曾下旨特製一隻小型銀斗，用它秤量過國內許多名泉水，結果是北京玉泉名列首位。因此，乾隆還特地撰寫了《御製玉泉山天下第一泉記》。

茶具詩 煮茶用茶爐、石爐、竹爐，運輸茶用山籠。如唐寅《題畫》

詩：「春風修禊憶江南，灑楂茶爐共一擔。」魏時敏《殘年書事》詩：「待到春風二三月，石爐敲火試新茶。」陳繼儒《試茶》詩：「竹爐幽討，松火怒飛。」高啟《送芒湖州》詩：「山籠輸茶至，溪船摘芰行。」

採茶詩　有高啟的《採茶詞》等。

造茶詩　高啟的《過山家》：「風前何處香來近，隔崦人家午焙茶。」

茶功詩　高啟的《茶軒》詩：「不用醒吹魂，幽人自無睡。」潘允哲的《謝人惠茶》詩：「冷然一啜煩襟滌，欲御天風弄紫霞。」

其他詩　有陸容的《送茶僧》等。

（三）清代茶詩

清代寫過茶葉詩詞的，主要有曹廷棟、陳章、張日熙、曹雪芹、何紹基、龔自珍、愛新覺羅·弘曆（乾隆皇帝）、鄭燮、高鶚、陸廷燦、汪巢林、顧炎武等人。

（1）茶葉詩詞體裁：有古詩、律詩、絕句、竹枝詞、茶詞，還有「道情」等。

古詩　如杜芥的《永寧寺試泉》（五古）等。

律詩　如屈大均的《西樵作》（五律）、顧炎武的《大同西口雜詩》（五律）等。

絕句　如楊大郁的《敲冰煮茶》、胡虞逸的《敲冰煮茶》等。

竹枝詞　如鄭燮所作的《竹枝詞》，是一首愛情詩，通過喫茶表達了一個女子對一個小夥子的深情的愛：「溢江江口是奴家，郎若閒時來喫茶。黃土築牆茅蓋屋，門前一樹紫荊花。」

茶詞　鄭燮有《滿庭芳——贈郭方儀》詞一首：「……寒窗裡，烹茶掃雪，一碗讀書燈。」

道情　道情為曲藝的一個類別，其特點是以唱為主，以說為輔，也有只唱不說的。鄭燮作有《道情十首》，其中第三首提到茶：「……黑漆漆蒲團打坐，夜燒茶爐火通紅。」

（2）茶葉詩詞題材：有名茶、茶聖陸羽、煮茶、飲茶、名泉、茶具、採茶、造茶、茶園、茶功等等。

名茶詩　龍井茶最多，乾隆皇帝南巡到杭州西湖，寫下了四首詠龍井茶詩，即《觀採茶作歌（前）》《觀採茶作歌（後）》《坐龍井上烹茶偶成》《再游龍井作》。其他名茶入詩的，還有武夷茶（陸廷燦的《詠武夷茶》）、鹿苑茶（高僧金田的《鹿苑茶》）、碧螺春（無名氏作）、岕茶（宋佚的《送茅與唐入宜興制秋岕》）、松蘿茶（鄭燮詩）、工夫茶（王步蟾的《工夫茶》）等。

茶聖陸羽詩陸廷燦《詠武夷茶》詩云：「桑苧家傳舊有經，彈琴喜傍武夷君。」鄭燮《贈博也上人》詩曰：「黃泥小灶茶烹陸，白雨幽窗字學顏。」

煎茶詩　有王貴一的《觀仲儒熹儒煮茗》、杜浚的《弘濟寺尋蒲庵》

等。

飲茶詩　有杜濬的《北山啜茗》、《落木庵同蒲道人啜茗》等。

名泉詩　到了清代，人們已不太注重千里取名泉水，所以從茶詩看到的常常是山泉、冰、雪水等。例如：「雪罷寒星出，山泉夜煮冰。」（杜濬《北山啜茗》）「煮冰如煮石，潑茶如潑乳。」（胡虞逸《敲冰煮茶》）「卻喜侍兒知試茗，掃將新雪及時烹。」（曹雪芹《紅樓夢·四時即事·冬夜即事》）「兄起掃黃葉，弟起烹秋茶……杯用宣德瓷，壺用宜興砂。」（鄭燮《李氏小園三首》之三）

採茶詩　陳章、張日熙均各有一首《採茶歌》，詩中對採茶的勞動人民寄予了深切的同情。「催貢文移下官府，那管山寒芽未吐。焙成粒粒比蓮心，誰知儂比蓮心苦。」（陳章詩）「布裙紅出儉梳妝，茶事將登蠶事忙。玉腕薰爐香茗洌，可憐不是採茶娘。」（張日熙詩）

造茶詩　宋佚的《送茅與唐入宜興制秋岕》：「煙暖焙茶香。」唐代的顧渚紫筍茶，發展到明清時代，出現了「岕茶」這個新品種。「秋岕」，即秋季的岕茶。

茶園詩　屈大鈞的《西樵作》：「絕頂人皆住，茶田滿一山。」曹廷棟的《種茶籽歌》：「槐根劚泥淺作坎，下子繼以大麥摻。糠秕雜土層覆之，要令生意交相感。」後一首詩介紹了一種茶籽與大麥混播的種茶籽方法，這是一份研究中國古代茶樹播種方法的珍貴材料。

茶功詩　高鶚有《茶》詩，他運用了許多典故來闡明茶的功用，讀之

覺得詩味無窮。「瓦銚煮春雪，淡香生古瓷。晴窗分乳後，寒夜客來時。漱齒濃消酒，澆胸清入詩。樵青與孤鶴，風味爾偏宜。」

其他詩　寶香山人有一首以茶祭亡友詩《大明寺泉烹武夷茶澆詩人雪帆墓同左臣右誠、西濤伯藍賦》：「茶試武夷代酒傾，知君病渴死蕪城。不將白骨埋禪智，為薦清泉傍大明。寒食過來春可恨，桃花落去路初晴。松聲蟹眼消間事，今日能申地下情。」寶香山人，為卓爾堪之號，著有《近青堂集》。雪帆，乃宋晉之號，道光進士。以茶祭亡友的詩實是少見，整首詩猶如一篇祭文，充滿著悼念之情。

第四節　小說與茶文化

　　小說是文學的一大類別，它以人物塑造為中心，通過完整的故事情節和具體環境的描寫，廣泛地、多方面地反映社會生活。而作為社會生活必需品的茶，自然是小說情節中被描述的對象。

　　唐代以前，在小說中茶事往往在神話志怪傳奇故事裡出現。東晉干寶《搜神記》中的神異故事「夏侯愷死後飲茶」，一般認為成書於西晉以後、隋代以前的《神異記》中的神話故事「虞洪獲大茗」，傳說為東晉陶潛所著的《續搜神記》中的神異故事「秦精采茗遇毛人」，南朝宋劉敬叔著的《異苑》中的鬼異故事「陳務妻好飲茶茗」，還有《廣陵耆老傳》中的神話故事「老姥賣茶」，這些都開了小說記敘茶事的先河。明清時代，記述茶事的多為話本小說和章回小說。在中國古代六大古典小說或四大奇書中，如《三國演義》《水滸傳》《金瓶梅》《西遊記》《紅樓夢》《聊齋誌異》《三言二拍》《老殘遊記》等，無一例外都有茶事的描寫。

　　在蘭陵笑笑生的《金瓶梅》中，作者借李桂姐的一曲「朝天子兒」，發表了一篇「崇茶」的自白書，詞曰：「這細茶的嫩芽，生長在春風下，不揪不採葉兒楂。但煮著顏色大，絕妙清奇，難描難繪。口兒裡常時呷他，醉了時想他，醒了時愛他，原來一簍兒千

金價。」由於作者愛茶、崇茶，所以他在小說中就極力提倡戒酒飲茶，如在《四貪詞‧酒》中寫道：「酒損精神破喪家，語言無狀鬧喧嘩。……切須戒，飲流霞。……今後逢賓只待茶。」要大家「閒是閒非休要管，渴飲清泉悶煮茶」。

清代的蒲松齡，大熱天在村口鋪上一張蘆席，放上茶壺和茶碗，以茶會友，以茶換故事，終於寫成《聊齋誌異》。在書中眾多的故事情節裡，又多次提及茶事，其中以書痴在婚禮上「用茶代酒」一節，給人的印象尤為深刻。在劉鶚的《老殘遊記》中，有專門寫茶事的「申子平桃花山品茶」一節，其中寫到申子平呷了一口茶，覺得此茶清爽異常，津液汨汨，又香又甜，有說不出的好受，於是問 姑，此茶為何這等好受？ 姑告訴他：「茶葉也無甚出奇，不過本山上出的野茶，所以味是厚的，卻虧了這水，是汲的東山頂上的泉。泉水的味，愈高愈美。又是用松花作柴，沙瓶煎的。三合其美，所以好了。」 姑一語中的，說出了要品一杯好茶，必須茶、水、火「三合其美」，缺一不可。施耐庵《水滸傳》中，則寫了王婆開茶坊和喝大碗茶的情景。

在眾多的小說中，描寫茶事最細膩生動的莫過於《紅樓夢》了。《紅樓夢》全書一百二十回，其中談及茶事的有近三百處。作者曹雪芹在開卷中就說道「一局輸贏料不真，香銷茶盡尚逡巡」，用「香銷茶盡」為榮、寧兩府的衰亡埋下了伏筆；接著敘述林姑娘初到榮國府，第一次剛剛用完飯，就有「各個丫鬟用小茶盤捧上茶來」；直到老祖宗賈母快要「壽終歸天」時，推開邢夫人端來的人參湯，說：「不要那個，倒一鐘茶來我喝」。在整個情節展開過程中，不時地談到茶。例如，按照榮國府的規定，吃完

飯就要喝茶，喝茶時，先是漱口的茶，然後再捧上吃的茶。夜半三更口渴時，也要喝茶。來了客人，不管喝與不喝，都得用茶應酬，這被看作是一種禮貌。如第二十六回，賈芸看望寶玉時，襲人端了茶來給他，賈芸笑道：「姐姐怎麼替我倒起茶來？」至於宴請時，茶也是不可缺少的待客之物。當林姑娘初到賈府見到鳳姐後，「說話時，已擺了茶果上來，熙鳳親為捧茶捧果」。即使在某些隆重的場合，獻茶也是不能少的。如賈政接待忠順親王府裡的人，也是「彼此見了禮，歸坐獻茶」。第十三回，秦可卿辦喪事，太監戴權來上祭時，「賈珍忙接陪讓坐，至逗蜂軒獻茶。」第十七回，元妃省親時，「茶三獻，元妃降座」。諸如此類描述都說明，茶既是榮、寧兩府的生活必需品，又是不可缺少的待客之物。

　　《紅樓夢》中提到的茶，都是茶中極品，且種類很多，各有偏愛。如第八回中，寶玉回到房中，茜雪端上茶來，「寶玉吃了半盞，忽又想起早晨的茶來，向茜雪道：『早起斟了碗楓露茶，我說過那茶是三四次後出色的。』」由此可見，寶二爺喜歡的是耐沖泡的楓露茶。在第四十一回中，賈母到櫳翠庵飲茶，妙玉捧出一小蓋鐘茶來，賈母說：「我不吃六安茶。」妙玉說：「這是老君眉。」可見，高齡的賈母不喜歡喝濃香的六安茶，而偏愛清雅的老君眉。在第六十三回中，襲人、晴雯、麝月、秋紋、芳官、碧痕、春燕、四兒八位姑娘為寶玉過生日，夜宴即將開始，不料林之孝家的闖進來查夜，於是寶玉便搪塞說：「今日因吃了麵，怕停食，所以多頑一回。」於是，林之孝家的建議「該泡些普洱茶吃」，因為普洱茶最去膩助消化。晴雯忙說：「泡了一茶缸子女兒茶，已經吃過兩碗了。」這說明，女兒茶的效用與普洱茶相似。在第八十二回中，寶玉放學到瀟湘館來

看望黛玉，黛玉叫紫鵑：「把我的龍井茶給二爺泡一碗。」可見這位弱不禁風的千金小姐，愛的是清淡雅香的龍井茶。龍井茶在清代是不可多得的貢品，黛玉用此珍品款待心上人寶玉，也是情理之中的事。特別值得一提的是，在第五回中，寶玉在秦可卿床上昏昏睡去時，被警幻仙子引去，寶玉一到太虛幻境，「大家入座，小丫鬟捧上茶來。寶玉自覺香清味美，迥非常品，因又問何名？警幻道：『此茶出自放春山遣香洞，又以仙花靈葉上所帶之宿露而烹，此茶名曰千紅一窟。』」

《紅樓夢》中提到的茶具，雖然大多是古代珍玩，多為今人所不知或少知，但在使用上，還是道出了「因人施壺」的奧秘。如第四十一回，在櫳翠庵品茗時，妙玉給賈母盛茶用的是「一個海棠花式雕漆填金『雲龍獻壽』的小茶盤上，裡面放一個成窯五彩小蓋鍾」；給寶釵盛茶用的是「一個旁邊有一耳，杯上鐫著『𤭺㼠斝』三個隸字，後有一行小真字，是『晉王愷珍玩』，又有『宋元豐五年四月眉山蘇軾見於秘府』一行小字」；給黛玉用的「那一隻形似缽而小，也有三個垂珠篆字，鐫著『點犀』」；給寶玉盛茶用的是一隻「前番自己常日喫茶的那隻綠玉斗」，後來又換成「一隻九曲十環二百二十節蟠虬整雕竹根的大盞」；給眾人用茶是「一色的官窯脫胎填白蓋碗」；而給劉姥姥吃過的那隻「成窯的茶杯」，因嫌「腌臢了」，擱在外頭不要了。至於下等人用的茶具又如何呢？例如，晴雯因生得豔若桃李、性似黛玉，被王夫人視為妖精撞出賈府後，在其臨終前，寶玉私自去探望她時，晴雯說：「阿彌陀佛！你來的好，且把那茶倒半碗我喝。」寶玉問：「茶在哪裡？」晴雯說：「那爐台上。」寶玉看到「雖有個黑煤烏嘴的吊子，也不像個茶壺。只得桌上去拿一個茶碗，未到手，先聞得油膻之氣」，兩者相比，天地之別。

　　《紅樓夢》中對瀹茶用水也有獨到的描述。在第二十三回賈寶玉作的春、夏、秋、冬之夜的即事詩中，有三首寫到品茶，其中兩首寫到選水煮茶：《夏夜即事》詩云：「琥珀杯傾荷露滑，玻璃檻納柳風涼」，說炎夏以採集荷葉上的露珠瀹茶為上；《冬夜即事》詩中談道「卻喜侍兒知試茗，掃將新雪及時烹」，認為冬天用掃來的新雪瀹茶為佳。在第四十一回中，當黛玉、寶釵、寶玉在妙玉的耳房內飲茶時，黛玉問妙玉道：「這也是舊年的雨水？」妙玉回答道：「這是五年前我在玄墓蟠香寺住著收的梅花上的雪，統共得了那一鬼臉青的花甕一甕，總捨不得吃，埋在地下，今年夏天才開了。我只吃過一回，這是第二回了。你怎麼嘗不出來？來年蠲的雨水，那有這樣清淳，如何吃得！」近代科學認為，雪水和雨水都屬軟水，用來泡茶，香高味醇，自然可貴。用埋在地下五年之久的梅花上的雪水，更屬可貴了。古人認為「土為陰，陰為涼」，入土五年，其水清涼甘冽自是無可比擬了。這種掃集冬雪，埋藏地下，在夏天燒水泡茶的做法，至今還樂為中國不少愛茶人所採用。

　　在《紅樓夢》中談到的茶俗也有很多。在第七十八回中，寶玉祭晴雯賦詩《芙蓉女兒誄》：「維太平不易之元，蓉桂競芳之月，無可奈何之日，怡紅院濁玉，謹以群花之蕊，冰鮫之縠，沁芳之泉，楓露之茗，四者雖微，聊以達誠申信。」在第八十九回中，寶玉因見了往日晴雯補的那件「雀金裘」，頓時見物思人，在夜靜更深之際，在晴雯舊日居室焚香致禱：「怡紅主人焚付晴姐知之：酌茗清香，庶幾來饗。」這兩處，都提到了以茶為祭的習俗。在第二十五回中，鳳姐笑著對黛玉道：「你既吃了我家的茶，怎麼還不給我們家作媳婦兒？」這反映了古時以茶為聘的習俗。

再如，第三回中林如海教女待飯後過一時再飲茶，第六十四回中寶玉暑天將茶壺放在新汲的井水中飲涼茶等等，都是飲茶的經驗之談。

此外，曹雪芹在《紅樓夢》中還寫到茶的沏泡、品飲技藝，以及茶詩、茶賦予茶聯等等。所以，有人說：「一部《紅樓夢》，滿紙茶葉香。」

小結

文學，是一種將語言文字用於表達社會生活和心理活動的學科。其屬於社會意識形態之藝術的範疇。文學是社會科學的學科分類之一，與哲學、宗教、法律、政治並駕為社會的上層建築，為社會經濟服務。

茶文學是指以茶為物質載體，以語言文字為工具，形象化地反映客觀現實的藝術。茶文學是茶文化的重要表現形式，它以詩歌、小說、散文、戲劇等不同的形式（體裁），表現茶人的內心情感，再現一定時期、地域的茶事及社會生活。簡言之，茶文學是以茶及茶事活動為題材的語言藝術。它屬於文學的題材分支，是文學的組成部分之一。中國茶文學，是中國文學的重要組成部分。

中國茶文學具有兩個顯著的特點。第一，文獻性十分凸顯。在茶學研究領域，它們的文獻價值甚至更為人們所看重。第二，是形式和體裁上不斷創新的開放型文學。中國茶文學發展表明，茶文學在藝術形式和體裁上總是處在不停的運動中，在不斷創新和革新。

思考題

1. 茶文學的定義是什麼？

2. 中國茶文學的特點是什麼？

3. 中國茶文學的發展分為哪幾個階段？

中國茶道闡釋

第一節　什麼是茶道？

「茶道」一詞從使用以來，歷代茶人都沒有給它下過一個準確的定義。直到近年，對茶道見仁見智的解釋才熱鬧起來。

周作人認為：「茶道的意思，用平凡的話來說，可以稱作為『忙裡偷閒，苦中作樂』，在不完全的現世享受一點美與和諧，在剎那間體會永久。」[1]

吳覺農先生認為：茶道是「把茶視為珍貴、高尚的飲料，因茶是一種精神上的享受，是一種藝術，或是一種修身養性的手段」[2]

莊晚芳先生認為：「『茶道』就是一種通過飲茶的方式，對人們進行禮法教育、道德修養的一種儀式。」[3]

陳香白先生認為：「中國茶道包含茶藝、茶德、茶禮、茶理、茶情、茶學說、茶道引導七種義理，中國茶道精神的核心是『和』。中國茶道就是通過茶事過程，引導個體在本能和理性的享受中走向完成品德

1　周作人.喝茶〔M〕∥張菊香.周作人散文選集.天津：百花文藝出版社，1987：117.

2　吳覺農.茶經述評〔M〕.北京：中國農業出版社，2005：185.。

3　莊晚芳.中國茶史散論〔M〕.北京：科學出版社，1988：198.

修養，以實現全人類和諧安樂之道」。[4] 陳香白先生的茶道理論，可簡稱
為「七藝一心」。

　　丁以壽先生認為：「茶道是以養生修心為宗旨的飲茶藝術。簡而言
之，茶道即飲茶修道。」[5]

　　台灣學者劉漢介先生在其出版的《中國茶藝》中提出：「所謂茶道是
指品茗的方法與意境。」[6] 蔡榮章先生以為：「如要強調有形的動作部分，
則用茶藝；強調茶引發的思想與美感境界，則用『茶道』。指導茶藝的理
念就是『茶道』。」[7]

　　其實，給「茶道」下定義是件費力不討好的事。茶道文化的本身特點
正是老子所說的：「道可道，非常道。名可名，非常名。」同時，佛教認
為：「道由心悟。」如果一定要給「茶道」下一個定義，把「茶道」作為
一個固定的、僵化的概念，反倒失去了茶道的神祕感，同時也限制了茶人
的想像力，淡化了通過用心靈去悟道時產生的玄妙感覺。用心靈去悟茶道
的玄妙感受，好比是「月印千江水，千江月不同」，有的「浮光耀金」，
有的「靜影沉璧」，有的「江清月近人」，有的「水淺魚讀月」，有的「月
穿江底水無痕」，有的「江雲有影月含羞」，有的「冷月無聲蛙自語」，有
的「清江明水露禪心」，有的「疏枝橫斜水清淺，暗香浮動月黃昏」，有
的則「雨暗蒼江晚來清，白雲明月露全真」，月之一輪，映射各異。「茶

4　陳香白.中國茶文化（修訂版）〔M〕.太原：山西人民出版社，2002：44.

5　丁以壽.中華茶道〔M〕.合肥：安徽教育出版社，2007：67.

6　劉漢介.中國茶藝〔M〕.台北：禮來出版社，1983.

7　蔡榮章，林瑞萱.現代茶思想集〔M〕.台北：台灣玉川出版社，1995.

道」如月，人心如江，各個茶人的心中對茶道自有不同的美妙感受。

　　我們認為，茶道是一種以茶為媒、修身養性的方式，它通過沏茶、賞茶、飲茶，達到增進友誼、學習禮法、美心修德的目的。茶道的核心精神是「和」。它是茶文化的靈魂，與「清靜、恬淡」的東方哲學契合，也符合儒釋道的「內省修行」的思想。

中國茶道的內涵

　　今人往往只知有日本茶道，卻對日本茶道的源頭、具有千餘年歷史的中國茶道知之甚少。「道」之一字，在漢語中有多種意思，如行道、道路、道義、道理、道德、方法、技藝、規律、真理、終極實在、宇宙本體、生命本源等。因「道」的多義，故對「茶道」的理解也見仁見智，莫衷一是。筆者認為，中國茶道是以修行得道為宗旨的飲茶藝術，其目的是藉助飲茶藝術來修練身心、體悟大道、提升人生境界。

　　中國茶道是「飲茶之道」「飲茶修道」「飲茶即道」的有機結合。「飲茶之道」是指飲茶的藝術，「道」在此作方法、技藝講；「飲茶修道」是指通過飲茶藝術來尊禮依仁、正心修身、志道立德，「道」在此作道義、道理、道德講；「飲茶即道」是指道存在於日常生活之中，飲茶即是修道，即茶即道，「道」在此作真理、終極實在、宇宙本體、生命本源講。

　　下面予以分別闡釋。

一、中國茶道：飲茶之道

　　唐代封演的《封氏聞見記》卷六「飲茶」記載：「楚人陸鴻漸為茶論，說茶之功效並煎茶炙茶之法，造茶具二十四式以『都統籠』貯之，遠近傾慕，好事

者家藏一副。有常伯熊者，又因鴻漸之論廣潤色之，於是茶道大行，王公朝士無不飲者。」

陸羽的《茶經》分上、中、下三卷，包括一之源、二之具、三之造、四之器、五之煮、六之飲、七之事、八之出、九之略、十之圖共十節內容。「四之器」敘述炙茶、煮水、煎茶、飲茶的器具二十四種，即封氏所說「造茶具二十四式」。「五之煮」描述了「煎茶炙茶之法」，對炙茶、碾末、取火、選水、煮水、煎茶、酌茶的程序和規則做了細緻的論述。封氏所說的「茶道」，就是指陸羽《茶經》倡導的「飲茶之道」。《茶經》不僅是世界上第一部茶學著作，也是第一部茶道著作。

中國茶道約成於中唐之際，陸羽是中國茶道的鼻祖。陸羽《茶經》所倡導的「飲茶之道」，實際上是一種藝術性的飲茶，它包括鑑茶、選水、賞器、取火、炙茶、碾末、燒水、煎茶、酌茶、品飲等一系列的程序、禮法、規則。中國茶道即「飲茶之道」，指的就是飲茶藝術。

中國的「飲茶之道」，除《茶經》所載之外，宋代蔡襄的《茶錄》、宋徽宗趙佶的《大觀茶論》、明代朱權的《茶譜》、錢椿年的《茶譜》、張源的《茶錄》、許次紓的《茶疏》等茶書都有許多記載。今天廣東潮汕地區、福建武夷地區的「工夫茶」，則是中國古代「飲茶之道」的繼承和代表。工夫茶的程序是：恭請上座、焚香靜氣、風和日麗、嘉葉酬賓、岩泉初沸、孟臣沐霖、烏龍入宮、懸壺高沖、春風拂面、熏洗仙容、若琛出浴、玉壺初傾、關公巡城、韓信點兵、鑑賞三色、三龍護鼎、喜聞幽香、初品奇茗、再斟流霞、細啜甘瑩、三斟石乳、領悟神韻。

二、中國茶道：飲茶修道

　　陸羽的摯友、詩僧皎然在其《飲茶歌誚崔石使君》詩中寫道：「一飲滌昏寐，情思爽朗滿天地；再飲清我神，忽如飛雨灑輕塵；三飲便得道，何須苦心破煩惱……熟知茶道全爾真，唯有丹丘得如此。」皎然認為，飲茶能清神、得道、全真，神仙丹丘子深諳其中之道。皎然此詩中的「茶道」，是關於「茶道」的最早記錄。

　　唐代詩人盧仝的《走筆謝孟諫議寄新茶》一詩膾炙人口，「七碗茶」流傳千古，盧仝也因此與陸羽齊名。「一碗喉吻潤，兩碗破孤悶。三碗搜枯腸，唯有文字五千卷。四碗發輕汗，平生不平事，盡向毛孔散。五碗肌骨清，六碗通仙靈。七碗吃不得也，唯覺兩腋習習清風生。」唐代詩人錢起的《與趙莒茶宴》詩曰：「竹下忘言對紫茶，全勝羽客醉流霞。塵心洗盡興難盡，一樹蟬聲片影斜。」唐代詩人溫庭筠的《西陵道士茶歌》詩中則有：「疏香皓齒有餘味，更覺鶴心通杳冥。」這些詩是說飲茶能讓人「通仙靈」「塵心洗盡」「通杳冥」，羽化登仙，勝於煉丹服藥。

　　唐末劉貞亮倡茶有「十德」之說，「以茶散郁氣，以茶驅睡氣，以茶養生氣，以茶除病氣，以茶利禮仁，以茶表敬意，以茶嘗滋味，以茶養身體，以茶可行道，以茶可雅志」。飲茶使人恭敬、有禮、仁愛、志雅，可行大道。

　　趙佶《大觀茶論》說茶「祛襟滌滯，致清導和」；「沖淡閒潔，韻高致靜」；「天下之士，勵志清白，竟為閒暇修索之玩。」朱權《茶譜》記：「予故取烹茶之法，末茶之具。崇新改易，自成一家。……乃與客清談款

話，探虛玄而參造化，清心神而出塵表。」趙佶、朱權以帝王之身，撰著茶書，力行茶道。

由上可知，飲茶能恭敬有禮、仁愛雅志、致清導和、塵心洗盡、得道全真、探虛玄而參造化。總之，飲茶可資修道，中國茶道即是「飲茶修道」。

三、中國茶道：飲茶即道

老子認為：「道法自然。」莊子認為，「道」普遍地內化於一切物，「無所不在」，「無逃乎物」。馬祖道一禪師主張，「平常心是道」；其弟子龐蘊居士則說，「神通並妙用，運水與搬柴」；其另一弟子大珠慧海禪師則認為，修道在於「飢來吃飯，困來即眠」。道一的三傳弟子、臨濟宗開山祖義玄禪師又說：「佛法無用功處，只是平常無事。屙屎送尿，著衣吃飯，困來即眠。」道不離於日常生活，修道不必於日用平常之事外用功夫，只須於日常生活中無心而為，順任自然。自然地生活，自然地做事，運水搬柴，著衣吃飯，滌器煮水，煎茶飲茶，道在其中，不修而修。

《五燈會元》記載：趙州從諗禪師，「師問新到：曾到此間否？曰：曾到。師曰：喫茶去。又問僧，僧曰：不曾到。師曰：喫茶去。後院主問曰：為甚麼曾到也云喫茶去，不曾到也云喫茶去？師召院主，主應諾，師曰：喫茶去。」從諗是南泉普願禪師的弟子、馬祖道一禪師的徒孫。普願、從諗雖未創宗立派，但他們在禪門影響很大。茶禪一味，道就寓於喫茶的日常生活之中，道不用修，喫茶即修道。後世禪門以「喫茶去」作為「機鋒」「公案」，廣泛流傳。當代佛學大師趙樸初先生詩曰：「空持百千

偈，不如喫茶去。」

　　道法自然，修道在飲茶。大道至簡，燒水煎茶，無非是道。飲茶即道，是修道的結果，是悟道後的智慧，是人生的最高境界，是中國茶道的終極追求。順其自然，無心而為，要飲則飲，從心所欲。不要拘泥於飲茶的程序、禮法、規則，貴在樸素簡單，於自然的飲茶之中默契天真，妙合大道。

四、中國茶道：藝、修、道的結合

　　綜上所說，中國茶道有三義，即飲茶之道、飲茶修道、飲茶即道。「飲茶之道」是飲茶的藝術，且是一門綜合性的藝術，它與詩文、書畫、建築、自然環境相結合，把飲茶從日常的物質生活上升到精神文化層次；「飲茶修道」是把修行落實於飲茶的藝術形式之中，重在修練身心、了悟大道；「飲茶即道」是中國茶道的最高追求和最高境界，煮水烹茶，無非妙道。

　　在中國茶道中，飲茶之道是基礎，飲茶修道是目的，飲茶即道是根本。飲茶之道，重在審美藝術性；飲茶修道，重在道德實踐性；飲茶即道，重在宗教哲理性。

　　中國茶道集宗教、哲學、美學、道德、藝術於一體，是藝術、修行、達道的結合。在茶道中，飲茶藝術形式的設定是以修行得道為目的的，飲茶藝術與修道合二而一，不知藝之為道，道之為藝。

　　中國茶道既是飲茶的藝術，也是生活的藝術，更是人生的藝術。

　　羊大為美，魚羊乃鮮。居家七件寶，柴、米、油、鹽、醬、醋、茶，都是飲食用品。可見，國人的美學觀念與飲食文化息息相關。浸透在中國茶道中的哲理觀，主要表徵無非有兩條：和為貴，適口為美。

　　陳香白先生認為：「中國茶道精神的核心就是『和』。『和』意味著天和、地和、人和。它意味著宇宙萬物的有機統一與和諧，並因此產生實現天人合一之後的和諧之美。『和』的內涵非常豐富，作為中國文化意識集中體現的『和』，主要包括：和敬、和清、和寂、和廉、和靜、和儉、和美、和藹、和氣、中和、和諧、寬和、和順、和勉、和合（和睦同心、調和、順利）、和光（才華內蘊、不露鋒芒）、和衷（恭敬、和善）、和平、和易、和樂（和睦安樂、協和樂音）、和緩、和謹、和煦、和霽、和售（公開買賣）、和羹（水火相反而成羹，可否相成而為和）、和戎（古代謂漢族與少數民族結盟友好）、交和（兩軍相對）、和勝（病癒）、和成（飲食適中）等意義。一個『和』字，不但囊括了所有『敬』、『清』、『寂』、『廉』、『儉』、『美』、『樂』、『靜』等意義，而且涉及天時、地利、人和諸層面。請相信：在所有漢字中，再也找不到一個比『和』更能突出『中國茶

道』內核、涵蓋中國茶文化精神的字眼了。」[8] 香港的葉惠民先生也同意此說，認為「和睦清心」是茶文化的本質，也就是茶道的核心。[9]

「和」是中國茶道乃至茶文化的哲理表徵。

中國茶的焙製目標，以適口為美。適口是辯證的，因時、因地、因材、因人而異。操作雖有規程，但又必須隨品種、溫度、濕度的變化而「看茶做茶」。

適口為美首先要合乎時序。在製茶的原料選擇上，綠茶或者烏龍茶，春茶一般在清明前或穀雨後立夏前開採，夏茶在夏至前採摘，秋茶在立秋後採摘。為了保證茶的質量，對採摘嫩度也有嚴格要求：過嫩，則成茶香氣偏低，味道苦澀；太老，則香粗味淡，成茶正品率低。明朝錢塘人許次紓一五九七年撰《茶疏》，提出了「江南之茶⋯⋯惟有武夷雨前最勝」的看法。他認為：「清明穀雨，摘茶之候也。清明太早，立夏太遲，穀雨前後，其時適中。若肯再遲一二日期，待其氣力完足，香烈尤倍，易於收藏。梅時不蒸，雖稍長大，故是嫩枝柔葉也。」

8　陳香白.中國茶文化（修訂版）〔M〕.太原：山西人民出版社，2002：43.
9　茶藝報〔N〕.香港茶藝中心，1993：19.

第四節　中國茶道的詩性

「在中華民族的生活與政治之間，存在著一種微妙的精神連繫。一方面，人們的生活總是要藉助與政治的某種連繫，才能刺激出社會再生產所需要的壓抑和生命意志的衝動，從而使渺小而普遍的個體獲得歷史意義。另一方面，這種連繫一旦濃得化不開，個體的情感與審美需要則會成為犧牲品。只有協調這兩方面的矛盾，才能在這個民族中打開一種既現實又超越、既符合社會規律又滿足精神利益的日常生活程序。」[10] 這個在北方尚武崇酒的文化圈中愈演愈烈的矛盾，卻在江南尚智嗜茶的文化中得到了較好的解決。

在傳統的鄉土社會，村民間的信息交流主要是在戶外展開。百姓于勞作之餘，同樣需要一種情感交流和宣洩的休閒形式。於是，始於唐、盛於宋的飲茶風習漸次深入到社會的各個階層，滲透到日常生活的各個角落。從皇宮歡宴到友朋聚會，從迎來送往到人生喜慶，到處洋溢著茶的清香，到處飄浮著茶的清風。如果說，唐代是茶文化的自覺時代，那麼，宋代就是朝著更高階段和藝術化邁進了，如范仲淹的《和章岷從事鬥茶歌》中所描寫的形式高雅、情趣無限的鬥

10　劉士林.江南文化的詩性闡釋〔M〕.上海：上海音樂學院出版社，
　　2003：150.

茶，就是宋人品茶藝術的集中體現。

　　這種把所有生命機能與精神需要都停留在最基本的衣食本能中的原生態裡，一切政治倫理的異化及其所帶來的生命苦痛，實際上被消解得一乾二淨。這就是眾裡尋她千百度而不得的與江南的日常生活須臾不可分離的日常生活的詩性精神。

　　中國茶道，從兩個方面闡釋了這種詩性日常生活的要義：一是生活理念，二是生活實踐。從根本上講，南北文化的差異主要表現為審美主義和實用主義生活方式的對立。北方文化的價值觀的最高理念是「先質而後文」，其具體表現為「食必常飽，然後求美」。這種建立在克勤克儉的基礎上的生活觀念和風尚一旦走向極端，也就等於一筆勾銷了有限的生命個體在塵世間享受的可能。而南方茶文化及茶道文化，其折射出的日常生活理念和藝術實踐方式，不外乎以下兩個方面。一是勤於動腦動手。如何對待你的日常生活，即一個人到底願意在不直接創造財富的消費和享受上投入多少時間和精力，是在通常的物質條件下要過一種更富有的人生所必須突破的一個心理瓶頸。二是賦予茶以形式和韻味的高超技術，使之不僅實現它最直接的實用功能，更同時實現包含在它內部的更高的審美價值。這就涉及關於武夷岩茶的工藝美術或技術美學理念的落實和表現。這不僅需要足夠的知識，更需要一種審美的眼光。

第五節　中華茶道精神

中國台灣地區學者認為，茶道的基本精神是「清、敬、怡、真」，釋義如下。

「清」，即「清潔」「清廉」「清靜」及「清寂」之清。「茶藝」的真諦，不僅求事物外表之清潔，更需求心境之清寂、寧靜、明廉、知恥。在靜寂的境界中，飲水清見底之純潔茶湯，方能體味「飲茶」之奧妙。英文以 purity 與 tranquility 表之為宜。

「敬」，敬者萬物之本，無敵之道也。敬，乃對人尊敬，對己謹慎。朱子說「主一無適」，即言敬之態度應專誠一意，其顯現於形表者為誠懇之儀態，無輕藐虛偽之意。「敬」與「和」相輔，勿論賓主，一舉一動，均始有「能敬能和」之心情，不流凡俗，一切煩思雜慮，由之盡滌，茶味所生，賓主之心歸於一體。英文可用 respect 表之。

「怡」，據說文解字注「怡者和也、悅也、樂也」。可見，「怡」字含意廣博。調和之意味，在於形式與方法；悅樂之意味，在於精神與情感。飲茶啜苦咽甘，啟發生活情趣，培養寬闊胸襟與遠大眼光，使人我之間的紛爭消弭於無形。怡悅的精神，在於不矯飾、不自負，處身於溫和之中，養成謙恭之行為。英語可譯為 harmony。

「真」，真理之真，真知之真，至善即是真理與真知結合的總體。至善的境界，是存天性、去物慾，不為利害所誘，格物致知，精益求精。換言之，即用科學方法，求得一切事物的至誠。飲茶的真諦，在於啟發智慧與良知，使人人在日常生活中淡泊明志，儉德行事，臻於真、善、美的境界。英文可用 truth 表之。

中國大陸地區學者對茶道的基本精神有不同的理解。莊晚芳先生提出了「廉、美、和、敬」的四字茶德，並解釋為「廉儉育德，美真康樂，和誠處世，敬愛為人」。

林治先生認為，「和、靜、怡、真」是中國茶道的四諦。「和」是中國茶道哲學的核心，「靜」是修習中國茶道的方法，「怡」是修習中國茶道的心靈感受，「真」是中國茶道的終極追求。

小結

中國茶道是以修行得道為宗旨的飲茶藝術，其目的是藉助飲茶藝術來修練身心、體悟大道、提升人生境界。

中國茶道是「飲茶之道」「飲茶修道」「飲茶即道」的有機結合。「飲茶之道」是指飲茶的藝術，「道」在此作方法、技藝講；「飲茶修道」是指通過飲茶藝術來尊禮依仁、正心修身、志道立德，「道」在此作道義、道理、道德講；「飲茶即道」是指道存在於日常生活之中，飲茶即是修道，即茶即道，「道」在此作真理、終極實在、宇宙本體、生命本源講。

茶道發源於中國。中國茶道興於唐，盛於宋、明，衰於近代。宋代以後，

中國茶道傳入日本，獲得了新的發展。

　　浸透在中國茶道中的哲理觀，主要表徵無非兩條：和為貴，適口為美。

　　中國茶道，從兩個方面闡釋了與日常生活須臾不可分離的詩性精神的要義：一是生活理念，二是生活實踐。

　　茶道的基本精神是「清、敬、怡、真」。

思考題

　　1. 何謂中國茶道？

　　2. 中國茶道的核心內容是什麼？

十 茶文化旅遊

　　近年來，以茶產地尤其是名茶產地的山水景觀、茶區人文環境、茶的歷史發展、茶業科技、茶類、茶具、飲茶習俗、茶道茶藝、茶書茶畫詩詞、茶製品等為內容的旅遊，構成了茶文化旅遊。

　　隨著經濟收入的提高和閒暇時間的增多，特別是國家實行雙休日和「五一」「十一」長假制度以來，人們對物質文化生活的需求向更高層次和多元化的方向發展。人們的價值觀念、消費觀念和美學觀念都在發生變化，旅遊已成為大眾新的消費方式之一，且勢頭發展強勁。在這種背景下，茶文化旅遊作為旅遊的一種新形式開始發展起來。從旅遊資源學的角度來講，茶文化作為一個地區旅遊資源的組成部分、各種旅遊資源形式中的一種，並未引起足夠的重視；而從茶文化研究角度來看，茶文化旅遊又是中國茶產業的一種比較新穎的發展形式，尚未形成相當的研究積累。

第一節　茶文化旅遊的概念

　　旅遊資源是旅遊活動的客體，是滿足旅遊者旅遊願望的客觀存在。傳統上，我們喜歡把旅遊資源分為自然景觀資源和人文景觀資源兩個大類。茶文化旅遊資源同樣也可按此方法分為物質文化資源和非物質文化資源，也稱為硬資源和軟資源。天然的茶山、產茶區、茶葉種植加工工具、茶葉成品、茶具、茶書、茶畫等物質形式的資源屬於硬資源，而茶歌舞、茶藝、茶詩、茶俗、茶典故、茶葉發展史等非物質形式的資源屬於軟資源，茶文化旅遊是指這些資源與旅遊進行有機結合的一種旅遊方式。它是將茶葉生態環境、茶生產、茶文化內涵等融為一體進行旅遊開發，其基本形式是以秀美幽靜的環境為條件，以茶區生產為基礎，以茶區多樣性的自然景觀和特定歷史文化景觀為依託，以茶為載體，以豐富的茶文化內涵和絢麗多彩的民風民俗活動為內容，進行科學的規劃設計，而涵蓋觀光、求知、體驗、習藝、娛樂、商貿、購物、度假等多種旅遊功能的新型旅遊產品。

　　茶文化與旅遊之間存在眾多共通之處，而這恰恰是茶和旅遊能夠結合的原因，現說明如下。

一、產茶區與風景區的結合

　　旅遊是知識的探求、美的尋訪，從這一角度來

說，在產茶地區發展旅遊有先天的優勢。茶的自然屬性，決定了茶的生長環境往往是風景秀麗的地區。中國的茶區多分布於南方的丘陵地帶，這裡氣候濕潤、植被豐富、環境清新，具有很高的審美價值。中國茶樹品種繁多，葉色、葉形多種多樣，樹姿、樹冠可塑性大，茶花顏色有潔白和粉紅，為茶園園林造景提供了基礎。許多名茶的產地同時也是著名的景區，如產西湖龍井的杭州、產黃山毛峰的安徽黃山、產廬山雲霧的江西廬山、產武夷岩茶的福建武夷山等。這些景區不僅以自然景觀的優美見長，更有著豐富的歷史人文積澱，文化遺產眾多，成為旅遊者青睞的尋訪地。

二、民俗旅遊是旅遊形式的一種

　　茶俗是民俗的一部分。民俗旅遊以見識各地風俗為目的，旅遊者在旅遊活動中參與豐富多彩的民俗活動，領略不同民族、不同地區之間生活、文化的差異。中國多數茶鄉都有悠久的種茶歷史，採茶的歌舞手口相傳，極具地方特色；飲茶習俗、茶的傳說、茶禮是長期積澱的精神財富；不同民族對茶葉的使用方法各異，保留有大量的歷史文物遺存；所有這些現象都是一個地區民俗的鮮活表現，也能夠成為民俗旅遊的特色形式。

三、茶文化滿足人們在旅遊過程中對文化、歷史、審美的需求

　　從旅遊心理的角度來講，人類到居住地之外的地方旅行，往往帶著衝破精神枷鎖、獲得心靈超越的目的；現代生活給人們帶來的壓力、困惑、痛苦、疲倦，在旅行活動中能得到一定程度的釋放。而追求寧靜淡泊的茶文化在歷史上常常都是人生失意者的心靈撫慰劑，此類文獻作品所傳達的

人生觀、價值觀、審美觀與旅行者的心理需求能夠統一。從這個角度來講，在旅遊中穿插茶文化可以使遊客獲得某種程度上心靈的慰藉。中國各地區都有傳統茶文化的歷史遺跡，成於各個歷史時期的茶具、地方名茶、茶詩、茶文，以及生產茶具的官窯遺址、茶事摩崖石刻、壁畫等，不僅有很強的審美特徵，同時還是傳統茶文化的實證依據。茶，這種原本普通的植物，最終被賦予文化意蘊的品格，體現了中華民族寧靜、恬淡、和諧、圓融的性情。從某種程度上說，那些歷史遺跡也是人類這種價值觀念、審美情趣的體現。而尋訪這些歷史遺跡，可以使遊人獲得精神的陶冶。

　　從物質形態到文化意蘊，茶文化可以和旅遊找到多個契合點，這給發展茶文化旅遊提供了基礎。

第二節

茶文化旅遊的類型

　　就世界範圍而言，茶文化旅遊方興未艾。日本有名的岡山後樂茶園是日本三大名園之一，園內茶樹分行修剪成浪狀，與瀨戶內海的水面十分協調，每年吸引了無數遊客，大大促進了茶葉消費和弘揚了茶文化。近年來，泰國、韓國、印度、肯尼亞也在大力開發茶文化旅遊，擴大了當地茶葉的消費市場，提高了茶葉價格。就連惜土如金的新加坡，也看到了茶文化旅遊的優勢，開闢觀光旅遊茶園，取得了可觀的經濟效益。在中國，茶文化旅遊近年來也有所發展，就各地的茶文化旅遊發展現象來看，按照旅遊資源的特徵可分為自然景觀型、茶鄉特色型、農業生態型、人文考古型、修學求知型、都市茶館體驗型等模式。

一、自然景觀型

　　中國在開發旅遊事業之初，主要是以風景秀麗的名山大川為主要旅遊資源。隨著旅遊事業自身的不斷髮展，單一的旅遊產品無法滿足人們日益增長的旅遊文化需求，面對高層次、多元化的旅遊市場的變動，原本開發較成熟的旅遊區紛紛開始改造第一代以觀光為主的旅遊產品，設計開發內容豐富、形式多樣、參與性強的第二代和第三代旅遊產品。例如，黃山市旅遊局立足黃山有多種歷史名茶、茶業為本市支柱產業

的基礎，將茶文化作為地方特色旅遊資源加以開發，早在一九九八年即規
劃建設立體生態茶公園，興建茶文化特色街，開闢「茶家樂」旅遊專線，
打造緊隨時代發展的旅遊城市形象。杭州是名茶西湖龍井的產地，有「十
八棵御茶」和關於西湖龍井茶的文化積澱，有中國最早建立的茶文化機構
「茶人之家」，有最高級別的茶文化研究團體中國國際茶文化研究會，有
全國最高級別的茶葉研究機構，也有中國茶葉博物館。同時，杭州歷年來
不斷舉行各種各樣的茶文化活動，提出「茶為國飲，杭為茶都」的發展目
標，所以，無論政府還是文化領域抑或普通居民對茶文化的認知度都很
高。近年來，杭州市在發展旅遊的過程中，加快一堤（楊公堤）、一村
（梅家塢茶文化村）、一區（龍井茶文化景區）、一市（輻射長三角、上規
模、高檔次的茶葉市場）建設，注重維護龍井茶品牌，積極提升質量；通
過多種形式大力宣傳「茶為國飲，杭為茶都」，打造以龍井茶為主題的旅
遊產品，與本市的特色茶藝館有機結合起來，努力發展成為中國重要的茶
文化旅遊專線之一。

二、茶鄉特色型

中國的茶葉產區雖並不儘是名勝，但勝在環境優美。一些產茶縣在意
識到文化對經濟的帶動作用後，紛紛把眼光投到茶文化事業上來。茶文化
歷史資源經過創新發展，再注以旅遊的新鮮活力，便呈現出茶文化與茶產
業雙贏的局面。

安溪是出產烏龍茶的產茶大縣，當地的安溪鐵觀音是國家級的茶葉名
品。近年來，當地積極發展茶文化，推動茶產業，在此過程中也發展了茶

文化旅遊。二〇〇〇年十二月，安溪舉辦了茶文化旅遊節，旅遊的主要亮點是茶葉大觀園、茶葉公園、鐵觀音探源和茶園生態探幽。藉助安溪鐵觀音發源的「王說」「魏說」傳說、從宋代就興盛起來的「鬥茶」傳統、創新的安溪茶藝等茶文化資源，以試驗茶園、假日旅遊區、生態茶山為場地，利用茶歌、茶藝表演、茶菜品嚐等形式，為遊人提供全方位的享受。目前，安溪茶文化旅遊已被確定為中國三大茶文化旅遊黃金線之一和福建茶鄉特色旅遊專線。二〇〇二年，僅一至十月共接待國內遊客一二〇點三八萬人次、境外遊客五點八六萬人次，旅遊總收入五點七八億人民幣，其中創匯〇點三二億美元。

新昌是中國新發展起來的產茶強縣，茶產業的繁榮與茶文化的發展同步。趁上海國際茶文化節之際，通過舉辦茶鄉攝影采風、茶鄉遊、承辦閉幕式的形式，奠定了當地茶文化旅遊的基礎。新昌強調當地有浙東名茶市場、浙江第一大佛和知名連續劇拍攝外景地等特徵，結合當地茶藝表演、茶葉製作，茶文化旅遊的熱度正在升高。新昌從一九九六年開始打造大佛龍井茶葉品牌以來，不斷拓展該品牌在北方地區的市場，通過成功進入山東濟南的茶葉市場，使新昌及大佛龍井在中國北方的知名度日益提高，而這種良好局面也給當地茶文化旅遊發展帶來積極影響。新昌環境優美，離大都市上海較近，當地政府在文化事業、茶產業發展上也投入了較大力量，在今後的茶文化旅遊發展中會有可觀的前景。

餘杭位於國際風景旅遊城市杭州和國際大都會上海之間，是杭州通往滬、蘇、皖的門戶。其地三面環抱杭州西湖，南望寧波，東接上海，歷史悠久，人文薈萃，經濟發達，交通便捷，境內茶文化旅遊資源豐富，實為

旅遊勝地。位於餘杭區徑山鎮的徑山是著名的茶文化景點，山上有唐代古剎，建於七四二年（天寶元年）。相傳，法欽和尚來此傳教，被賜封為「國一禪師」；至南宋，宋孝宗親書「徑山興聖萬壽禪寺」；嘉定年間，又被列為江南「五山十剎」之首。鼎盛時，殿宇樓閣林立，僧眾達三千人，被譽為「東南第一禪寺」。宋理宗開慶元年，日本南浦昭明禪師來徑山寺求學取經，學成回國後，將徑山茶宴儀式以及當時徑山寺風行的茶碗一併帶回日本，由此日本很快形成和發展了以茶論道的日本茶道，徑山寺也因此被稱為「日本茶道之源」。徑山鎮內有雙溪陸羽泉，因茶聖陸羽在此汲泉烹茗而得名。據記載，七六〇年陸羽曾在雙溪結廬，歷時四年著寫了世界上第一部茶葉專著《茶經》。結合當地茶文化的深厚背景，餘杭區政府自二〇〇二年四月開始在雙溪竹海漂流景區舉辦每年一度的「中國茶聖節」。此項節慶活動以茶文化歷史及人文景觀為號召力，以當地生態旅遊活動為支柱，結合新開發的少兒茶藝表演、採茶路線遊等形式，成功舉辦了四年，提高了餘杭旅遊的區位水平。近年來，隨著餘杭茶文化旅遊的發展，當地的茶區遊、休閒遊以及每年四月組織的茶文化活動大有整合提升的趨勢，相信在不久的將來，餘杭的茶文化旅遊能夠發展成為主題明確、獨具特色的茶文化專線旅遊產品。

在茶鄉發展茶文化旅遊，目前存在的問題主要有：部分茶鄉的交通條件、住宿狀況不能和旅遊的快速發展相配套；茶鄉的旅遊市場處於初建階段，追求經濟利益的目的大於發展當地文化事業的動機，在旅遊產品設計開發、旅遊人才數量和質量上處於較落後水平；一些地區在開發當地茶文化旅遊資源時未能挖掘地方特色，對旅遊產品的定位不夠準確，對旅遊產

品的規劃存在盲目效仿的傾向，甚至某些地區存在將原有特色茶文化資源庸俗化的問題。

三、農業生態型

生態旅遊是旅遊類型中比較新的一類，發展空間很大。世界旅遊組織調查指出，目前生態旅遊收入占世界旅遊業總收入的比例為百分之十五至百分之二十。據二〇〇二年在巴西召開的世界生態旅遊大會介紹，生態旅遊給全球帶來了至少二百億美元的年產值。據估算，生態旅遊年均增長率為百分之二十至百分之二十五，是旅遊產品中增長最快的部分。農業生態旅遊是生態旅遊的一個重要領域，農業生態旅遊資源包括自然環境、生態資源、生產資料、生產活動、鄉土文化和生活方式等方方面面，而保留著較原始風格的生產活動對現代都市人有更大的吸引力。

在中國，農業生態旅遊是旅遊事業一個新發展的領域。目前，存在的問題主要有：對生態旅遊的理解停留在到自然中參觀的低水平層面，忽略文化環境；也較少考慮可持續發展的遠景，對自然環境造成不同程度的破壞。基於這種情況，在中國一些茶鄉發展茶文化生態旅遊是不錯的選擇。茶葉是農產品中文化品位最高的一種，開發茶文化生態旅遊可以提供：良好的自然環境——茶園、茶山，生產資料——茶葉，生產活動——採茶、鋤草、炒茶，生活方式——對茶歌、茶舞、品茗、品嚐茶菜茶宴，農業文化——茶的知識、典故、賞鑒。

廣東英德是廣東省最大的茶葉商品出口基地，英德紅茶是當地茶產業

的主要支柱。在農業生態旅遊發展的帶動下，英德於一九九八年建立了農業生態旅遊園地——茶趣園，以茶葉良種示範基地為基礎，設計了觀賞茶園風景、講解茶文化知識、體驗採茶做茶、表演茶藝、品嚐茶餐、銷售名茶和茶具等一系列活動。自開放以來，每天接待遊客百人以上，假期高峰時達到千人以上，與英德市其他風景名勝組成旅遊線路，可謂相得益彰，相映成趣，能使遊客在陶醉風景名勝的同時領略到現代的茶園風光，感受到從事茶事勞動（活動）所帶來的新樂趣。

廣東梅州雁南飛茶田度假村，以「茶田風光、旅遊勝地」為發展方向，把昔日的荒山野嶺變成集農業生產、參觀旅遊、度假娛樂於一體的新興旅遊勝地。通過茶葉種植、茶葉加工、茶藝、茶詩詞等形式，營造了濃厚的茶文化內涵，將當地的客家文化融於其中，既有自然風光，又有農業開發、度假休閒功能。

永川是重慶西部的地區性中心城市，歷來是重慶西部和川東南地區重要的物資集散地、文化教育中心。永川境內箕山山脈是中國古老的產茶區，箕山上現存的二萬畝連片茶園，規模居亞洲第一。永川市茶山竹海景區的五萬畝竹海與二萬畝連片茶園相互映襯，融為一體，形成獨特的茶竹旅遊景觀，景區內有集休閒、觀光為一體的大型觀光茶園——中華茶藝山莊。遊客可以在此觀賞傳統的茶藝、茶道表演，可以親自參與採茶、製茶，可以品嚐當地名茶——永川秀芽以及竹系列的特色菜餚，可以在茶博覽館裡領略茶的起源、茶的品種和茶文化知識。當地的竹園曾是電影《十面埋伏》的拍攝地，形成了一定的知名度。目前，在茶山竹海景區已成功舉辦了多屆茶竹文化旅遊節。正因為這種優勢，國際茶文化研討會才將

二〇〇三年、二〇〇五年的「國際茶文化旅遊節」定於永川舉辦。

四、人文考古型

　　茶文化的形成歷史悠久，茶與宗教的關聯、茶人的逸聞趣事、具有考古價值的茶具、茶文化的交流傳播並不受產茶與否的限制。茶在每個時代幾乎都與一種或幾種藝術形式相結合，呈現美的特徵。這類資源多是精神的、無形的，具有較高的文化品位。與觀光型和生態型相比，這類旅遊資源能更好地滿足人們旅行時增長見識、文化尋根、體驗多樣文化的需求。

　　陝西扶風縣在一九八七年從法門寺地宮出土了一系列唐代宮廷金銀茶具，為證實唐代茶文化及宮廷茶道的存在提供了珍貴的實物資料。由此，法門寺博物館開創了「法門學」研究，並通過舉辦學術研討會、建立「茶文化歷史陳列廳」、恢復「清明茶宴」、編排「宮廷鬥茶」表演的方式，把法門寺茶文化旅遊辦成非產茶區具有極高文化品位的旅遊產品。

　　浙江長興顧渚山發現的唐代貢茶院遺址、金沙泉遺址和茶事摩崖石刻三組九處等一大批歷史悠久、富含文化底蘊的景點，形成了以茶文化為主體的獨特旅遊資源，現已被列為省、市重點文物保護和旅遊開發區。此外，福建建甌發現並考證的宋代「北苑貢茶」摩崖石刻碑文以及武夷山以「大紅袍」為中心的眾多摩崖石刻、茶樹名叢和重修的御茶園等茶文化景觀，河北宣化出土的遼代古墓道煮茶、奉茶、飲茶的壁畫等，都是中國茶文化的歷史見證，如今已成為眾多國內外專家考察的對象，也是旅遊觀光的新景觀。

五、修學求知型

自唐朝中國茶文化鼎盛繁榮以來，茶文化通過宗教、貿易等形式傳播到世界各地，其中尤以當時的日本和韓國更甚，這兩個國家分別形成了自己的茶文化，且都將其茶文化的源頭歸於中國。因此，每年都有來自日本和韓國的遊客專程趕赴茶文化的一些景觀地進行修學遊，此類地點有浙江餘杭的徑山、浙江台州的天台山、陝西扶風的法門寺等。另外，由於同樣具有茶文化的背景，韓國、日本的一些茶文化愛好者和茶界人士時常會赴中國學習茶藝、進行茶葉審評等進修活動。在中國實行職業資格認證制度以後，更有不少韓國和日本的進修者專門前來參加茶藝師和評茶員的培訓和考試，這些活動在近些年較為頻繁。浙江大學茶學系和中國茶葉博物館，都曾多次組織過此類培訓。遊學者在學習的過程中往往會訪問當地旅遊景點尤其是與茶相關的景點，因此，這些旅遊活動被稱作「修學求知遊」，是新興的一種茶文化旅遊形式。這種旅遊形式目的性強，旅遊地以學術發達的茶文化研究單位所在地為主，多為外國遊客，在未來將會有良好的發展空間。而發展此類旅遊的一個重要問題，是解決好培訓進修的住宿、出行、飲食方面的問題。僅就培訓而言，給國外遊客講述中國的茶文化，就絕非普通的外語翻譯和茶文化學者所能勝任。而能否解決好遊學者學習之餘的飲食、住宿和出行，將會是影響其旅遊滿意度的大問題。

六、都市茶館體驗型

在中國各地都有特色的茶館，諸如北京的老舍茶館、上海的湖心亭茶

樓、杭州的湖畔居與和茶館、成都的順興老茶館等。這些茶館，往往是體驗城市生活的一個窗口。由於是體驗，所以不同的城市宜有所區別。比如，遠來的觀光客遊杭州，短短數日，其旅遊線路自然以西湖、靈隱寺等名勝為先，如另有餘閒方可安排體驗「孵茶館」。再如，到北京，普通遊客的首選自然是故宮、頤和園、長城等景點，而「坐茶館」恐怕要對北京非常熟悉之後加之對茶更有偏愛才會成行。對於成都這樣以休閒見長的城市，到茶館中體驗恐怕是遊客了解成都的首選。所以，都市茶館體驗型就全國而言，無法一言以蔽之，還是就某個城市具體討論為宜，故在此不詳加敘述。

上述六種茶文化旅遊類型，僅是筆者對當前茶文化旅遊的一種總結，而在現實發展中，某個地區的茶文化旅遊往往集中了多種形式，或者某個主題、某條專線的茶文化旅遊涵蓋了若幹個地區。而這樣的結合，正是為了滿足旅遊者在旅遊活動中的多重需要，是為了提升旅遊產品價值才出現的。

法國評論家普魯斯特曾說過：「歷史隱藏在智力所能企及的範圍以外的地方，隱藏在我們無法猜度的物質客體中。」我們的價值觀念、人生哲理、審美取向，總是在這些歷史景觀、精美器物以及那些被我們熟知的傳統中隱藏。旅行者正是在一次次貼近「物質客體」的過程中受到文化的薰陶，從而提升自我並實現心靈的超越，這或許就是旅遊的意義所在。茶和旅遊的結合，不僅是旅遊領域的拓展，也給茶在現代社會找到了新的文化表現形式。當詩詞歌賦等文學形式不再被人們熟練掌握時，旅遊給茶文化的表達提供了一種新的選擇。

　　從旅遊經濟學的角度來講，真正吸引遊客的是一個地區的旅遊資源。而這種旅遊資源，無論是有形還是無形，都必須具有獨特性和觀賞性。換言之，旅遊資源與其他資源的區別在於，它們給遊客以符合生理、心理需求的美的享受，使人們的精神、性格、品質等在優美的旅遊資源中找到對象化的表現。審視一個地區茶文化旅遊資源時，獨特性和觀賞性是非常值得重視的。一件完善的旅遊產品，是旅遊管理者憑藉旅遊資源、旅遊設施和旅遊交通，向旅遊者提供用於旅遊活動綜合需要的服務總和。這是一個整體的概念，因此，僅有好的茶文化資源，尚並不足以發展茶文化旅遊。中國不少茶區處於偏遠山區，交通不便，信息閉塞，這是發展旅遊的不利條件。另外，由於茶葉的自然屬性決定了茶事活動往往集中在每年的一定時期，在此之外的時間旅遊配套設施極有可能陷入閒置，這也是開發茶文化旅遊所要考慮到的。開發一個地區的茶文化旅遊產品，如果缺乏科學的規劃，旅遊設施的數量、檔次或布局不合理，或者對茶文化資源的定位不準確，茶文化特徵不鮮明，即使在短期內產生了一些經濟效益，也無法實現當地旅遊的長久發展，甚至還會破壞當地的茶文化資源，因此，在決策之初須慎之又慎，在發展規劃時更要務實、科學。目前，中國茶文化旅遊正待進入成熟階段，發展茶文化旅遊應該多考慮如何與本地其他旅遊資源良好地整合，既要突出茶的特色，也要保證旅遊產品的豐富完善性，中國的茶文化旅遊事業才可能真正壯大起來。

茶
文
化
旅
遊
的
開
發
*

茶文化旅遊開發的關鍵，是制定標準化的、可操作的、科學的旅遊規劃。筆者憑藉對茶文化旅遊的初淺認識，提出以下旅遊規劃開發策略上的建議。

一、政府的正確引導

政府的引導主要集中在以下四個方面。第一，茶文化旅遊的宏觀規劃。組織專家論證發展方向和發展目標，進行茶文化旅遊資源本底調查評價和市場分析，制定茶文化生態旅遊的宏觀規劃。第二，政策傾斜。第三，資金支持。茶文化旅遊開發、運作需要的資金投入，可以通過政府財政投入、企業資金注入、社會集資、社會捐款等方式獲得。第四，宣傳促銷。對外，政府牽頭以好客文化為標誌大打茶文化旅遊品牌；對內，要求從業人員學習茶文化，在行動上體現茶文化精神，營建和諧、健康的投資平台以及極具吸引力的旅遊環境。

政府的正確引導和宏觀調控，可以避免造成資源、資金、人力、市場的浪費，可以有效控制開發的數量和規模，避免盲目開發以及開發中市場混亂、惡性競爭、質量下降等對旅遊地形象造成破壞。

* 本節主要參考了李維錦《茶文化旅遊：一種新的文化生態旅遊模式》（《學術探索》2007 年第 11 期）一文的觀點。

二、原生態開發與商業開發相結合

綜合考慮茶文化旅遊地的可達性、經濟發展狀況、遊客數量和購買力等因素，以原生態開發和商業開發相結合的形式，進行重點開發和分期分批開發。對旅遊幹線上的茶馬古道歷史文化名村名鎮，既可進行保持原生態文化背景的開發，也可以進行商業開發；對偏僻的經濟貧困地區，則進行原生態開發。同時，集中有限資金，集中建設重點項目，以旅遊幹線上的歷史文化名村名鎮為開發建設重點，最後推廣到更大範圍面上的開發。

三、開發以茶為主的組合型旅遊產品，開展多種形式的茶文化生態旅遊活動

茶文化旅遊開發應避免單一形式的開發，可以茶為主並與其他類型的旅遊資源相組合進行開發，或把茶文化旅遊開發作為整體開發的一部分進行綜合開發；開展多種形式的茶文化旅遊活動，如馬幫巡演、騎馬、賽馬大會、品茶評茶、觀看茶藝表演、學習茶藝、參觀茶園生態風光、領略採茶製茶的勞作生態、感受茶鄉風土人情生態、遊客親身體驗採茶製茶的過程、走茶馬古道、購買茶產品、購買與茶相關的商品和紀念品等。

四、從法律、法規、制度上建立健全茶文化生態旅遊健康發展的社會機制

茶文化旅遊開發中亟待整治和規範的是茶葉市場和旅遊市場，提質增效是旅遊市場普遍需要解決的問題。目前，中國茶葉市場良莠不齊，至今

仍沒有統一的國家標準。茶行業提倡的精品茶店、綠色茶、茶展銷會、茶論壇等活動，又都缺乏推廣力度與執行力度，規範性和強制性較弱。茶市場作為中國茶文化旅遊開發過程中的重要市場，急需制定國家法律、地方法規以及強有力的行業規章制度來規範市場，以此正本清源，樹立中國茶品牌，多出產品，多出精品，多出名品。

小結

茶文化旅遊是指茶文化資源與旅遊進行有機結合的一種旅遊方式。它將茶葉生態環境、茶生產、茶文化內涵等融為一體進行旅遊開發，其基本形式是以秀美幽靜的環境為條件，以茶區生產為基礎，以茶區多樣性的自然景觀和特定歷史文化景觀為依託，以茶為載體，以豐富的茶文化內涵和絢麗多彩的民風民俗活動為內容，進行科學的規劃設計，而涵蓋觀光、求知、體驗、習藝、娛樂、商貿、購物、度假等多種旅遊功能的新型旅遊產品。

按照旅遊資源的特徵，中國的茶文化旅遊可以分為自然景觀型、茶鄉特色型、農業生態型、人文考古型、修學求知型、都市茶館體驗型六種模式。

茶文化旅遊開發的關鍵，是制定標準化的、可操作的、科學的旅遊規劃。

思考題

1. 什麼是茶文化旅遊？中國的茶文化旅遊大致可以分為哪六種類型？

2. 中國茶文化旅遊的開發策略是什麼？

參考文獻

〔1〕陳祖規，朱自振.中國茶葉歷史資料選輯〔M〕.北京：農業出版社，1981.

〔2〕安徽農學院.茶葉生物化學〔M〕.2版.北京：農業出版社，1984.

〔3〕王玲.中國茶文化〔M〕.北京：外文出版社，1998.

〔4〕劉修明.中國古代飲茶與茶館〔M〕.台北：台灣商務印書館，1998.

〔5〕吳旭霞.茶館閒情〔M〕.北京：光明日報出版社,1999.

〔6〕關劍平.茶與中國文化〔M〕.北京:人民出版社，2001.

〔7〕洪升.唐宋茶葉經濟〔M〕.北京:社會科學文獻出版社,2001.

〔8〕阮耕浩.茶館風景〔M〕.杭州:浙江攝影出版社,2003.

〔9〕宛曉春.茶葉生物化學〔M〕.北京：中國農業出版社，2003.

〔10〕姚國坤.茶文化概論〔M〕.杭州：浙江攝影出版社，2004.

〔11〕陳文華.長江流域茶文化〔M〕.武漢:湖北教育出版社,2004.

〔12〕劉勤晉.茶文化學〔M〕.北京：中國農業出版社,2005.

〔13〕徐曉村.中國茶文化〔M〕.北京：中國農業大學出版社，2005.

〔14〕王從仁.中國茶文化〔M〕.上海：上海古籍出版社，2005.

〔15〕宛曉春.中國茶譜〔M〕.北京:中國林業出版社,2006.

〔16〕劉清榮.中國茶館的流變與未來走向〔M〕.北京：中國農業出版社,2007.

〔17〕周巨根，朱永興.茶學概論〔M〕.北京：中國中醫藥出版社，2008.

〔18〕陳椽.茶業通史〔M〕.2版.北京:中國農業出版社,2008.

〔19〕朱自振.茶史初探〔M〕.北京:中國農業出版社,2008.

〔20〕陳宗懋.中國茶經〔M〕.上海：上海文化出版社,2008.

〔21〕關劍平.文化傳播視野下的茶文化〔M〕.北京：中國農業出版社，
2009.

〔22〕周聖弘.武夷茶：詩與韻的闡釋〔M〕.北京：旅遊教育出版社，
2015.

〔23〕丁以壽.中華茶文化〔M〕.北京：中華書局，2012.

〔24〕劉仲華，等.紅茶和烏龍茶色素與乾茶色澤的關係〔J〕.茶葉科
學,1990（1）.

〔25〕丁以壽.中國飲茶法源流考〔J〕.農業考古，1992（2）.

〔26〕劉學忠.中國古代茶館考論〔J〕.社會科學戰線，1994（5）.

〔27〕李擁軍,施兆鵬.茶葉防癌抗癌作用研究進展〔J〕.茶葉通訊,1997
（4）.

〔28〕陳香白，陳再.潮州工夫茶藝概說〔J〕.廣東茶業，2002（4）.

〔29〕陳睿.茶葉功能性成分的化學組成及應用〔J〕.安徽農業科學,2004
（5）.

〔30〕余悦.中國茶文化研究的當代歷程和未來走向〔J〕.江西社會科
學,2005（7）.

〔31〕沈冬梅.茶館社會文化功能的歷史與未來〔J〕.農業考古，2006（5）.

〔32〕王鴻泰.從消費的空間到空間的消費──明清城市中的茶館〔J〕.上
海師範大學學報（哲學社會科學版），2008（5）.

後記　POSTSCRIPT

　　《簡明中國茶文化》的編寫，始於二〇〇九年冬天。是年，筆者作為國內首個茶學（茶文化經濟）本科專業的申報人和教育部高等學校特色專業（茶學）的執筆申報人，陸續承擔了首批本科生的「中國茶文化」「中國茶文學」等課程的教學工作。為了在大學生中開展茶文化教育，隨後又開設了五輪的校級通識課「中國茶文化」，選課人數常常爆滿。在教學過程中，筆者萌生了編寫一本既方便教學又方便學生自學的茶文化通識課教材的想法。

　　二〇一四年春天，筆者回到家鄉湖北，供職於武漢商學院，即開始開設「中國茶文化」校級通識課，並在學校的支持下，先後構築起武漢商學院茶學工作室和武漢商學院中國茶文化與產業研究所兩個教學、科研平台。適逢學校啟動校本教材的建設工作，筆者在業已形成初稿的《中國茶文化十五講》教材的基礎上，削刪修改成這本二十餘萬字的《簡明中國茶文化》。二〇一六年十一月，本教材被列入武漢商學院首批校本教材出版資助項目。

　　本教材由周聖弘、羅愛華承擔全書主要章節的撰寫任務。眭紅衛副教授受邀承擔了第六章的撰寫工作。最後，由周聖弘統稿、定稿。

　　本教材的出版，得到了武漢商學院教務處的大力支持，特此鳴謝。

<div align="right">

周聖弘　羅愛華

2017 年 1 月 8 日於武漢商學院

</div>

昌明文庫·悅讀文化 A0605015

簡明中國茶文化

| 作　　者 | 周聖弘　羅愛華 |
| 版權策畫 | 李煥芹 |

發 行 人	林慶彰
總 經 理	梁錦興
總 編 輯	張晏瑞
編 輯 所	萬卷樓圖書股份有限公司
排　　版	菩薩蠻數位文化有限公司
印　　刷	百通科技股份有限公司
封面設計	菩薩蠻數位文化有限公司

出　　版　昌明文化有限公司

桃園市龜山區中原街 32 號

電話　(02)23216565

發　　行　萬卷樓圖書股份有限公司

臺北市羅斯福路二段 41 號 6 樓之 3

電話　(02)23216565

傳真　(02)23218698

電郵　SERVICE@WANJUAN.COM.TW

大陸經銷　廈門外圖臺灣書店有限公司

　　電郵　JKB188@188.COM

ISBN 978-986-496-495-6

2020 年 5 月初版二刷

2019 年 3 月初版

定價：新臺幣 520 元

如何購買本書：

1. 轉帳購書，請透過以下帳戶

　合作金庫銀行　古亭分行

　戶名：萬卷樓圖書股份有限公司

　帳號：0877717092596

2. 網路購書，請透過萬卷樓網站

　網址　WWW.WANJUAN.COM.TW

大量購書，請直接聯繫我們，將有專人為您

服務。客服：(02)23216565　分機 610

如有缺頁、破損或裝訂錯誤，請寄回更換

版權所有·翻印必究

Copyright©2020 by WanJuanLou Books CO., Ltd.

All Right Reserved　　　　　**Printed in Taiwan**

國家圖書館出版品預行編目資料

簡明中國茶文化 / 周聖弘, 羅愛華著.-- 初

版.-- 桃園市：昌明文化出版；臺北市：萬

卷樓發行, 2019.03

　　面；　　公分

ISBN 978-986-496-495-6(平裝)

1.茶藝 2.茶葉 3.文化 4.中國

974.8　　　　　　　　　　108003221